本书由复旦大学艺术教育中心院系发展经费资助出版

消费社会视野下的影像叙事

龚金平 / 著

复旦大学出版社

目 录

第一辑　主流叙事 ... 1
电影编剧视野下的主旋律影片创作 ... 2
《烈火英雄》:"火大无脑",还是"烈火淬钢"? ... 7
《红海行动》的叙事艺术与煽情艺术 ... 12
破解不同时代意识形态的编码方式 ... 21
反腐题材电影的冲突设置与艺术魅力 ... 30
"人"的解放与"人性"的回归 ... 34
寻找宏大历史题材的个体化表达 ... 41

第二辑　类型叙事 ... 47
国产动画片应追求"儿童趣味"与"成人寓言"的交融 ... 48
《长安十二时辰》:大数据时代的定制艺术 ... 57
惊悚外衣下的爱情魅惑 ... 65
融于精致电视语言中的震撼与深思 ... 74
《花木兰》:中国式英雄的成长与加冕 ... 80
从《黑猫警长》谈中国动画电影的价值定位与市场探索 ... 86
善良和正义的艰难守护 ... 92
《七剑》:走向武侠片的迟豫之旅 ... 98
荷戟独彷徨的侠客 ... 103
《阿丽塔:战斗天使》:人民币玩家的刺激人生 ... 108
人类童年时期的现代呓语 ... 114

第三辑　青春叙事 ... 121
《妈阁是座城》:泥足深陷的人生与人性 ... 122
《过春天》:落魄人生的虚幻春天 ... 126

CONTENTS

《江湖儿女》："江湖"里只有灰暗的灰烬 ········· 131
年代剧要有时代感、人情味和反思性 ········· 138
《对风说爱你》：消散于纷乱情爱中的"乡愁"叙事 ········· 143
"消费社会"语境下的"现象电影"分析 ········· 152
以酷炫形式书写的青春梦想 ········· 161

第四辑　苦难叙事 ········· 165

《大象席地而坐》：对灰暗人生的一声叹息 ········· 166
《地久天长》：精神创伤的时间疗法与自我救赎 ········· 174
《找到你》：当代女性的生存困境与人生迷茫 ········· 181
《一个母亲的复仇》：法律未达之处，有母亲的科学复仇 ········· 189
《我不是药神》：直面现实的勇气与智慧 ········· 193
《芳华》：磨蚀在时代变迁中的芬芳年华 ········· 201
《一九四二》：生非容易死非甘 ········· 205
《含泪活着》：以爱的名义完成对"责任"的担当 ········· 214

第五辑　私人叙事 ········· 219

《银河补习班》：初为人父，就可以无所顾忌吗？ ········· 220
《邪不压正》：姜文式的自嗨与自负 ········· 224
《路边野餐》：岁月回望中的平静与忧伤 ········· 229
《燃烧》：烧死那个烧死拜金女的渣男 ········· 240
《健忘村》：荒诞中的思想实验和政治寓言 ········· 247
《黑镜·国歌》：一曲现代人和现代社会的挽歌 ········· 255
"乡土中国"的寓言式书写 ········· 264
世界边缘的自我放逐与理性回归 ········· 276
在民间立场上营造的诗意世界 ········· 281

后记 ········· 287

第一辑

主流叙事

电影编剧视野下的主旋律影片创作

一个电影剧本有三个要素：主题、人物和情节。观众在观看一部影片时，首先看到的是人物，然后是情节，最后才是主题。因此，编剧要花费主要笔墨在人物设置上。人物鲜活，真实可信，又有可靠的动机和主动的行为能力，情节就水到渠成，主题也瓜熟蒂落。具体到主旋律影片，其主题基本上都是预设的，创作者难以在主题的复杂性与深刻性上做文章，因而需要着重解决好人物与情节的问题，并且首先是人物问题。

创作过程中，编剧在设置人物时会将焦点投射在这样三个方面：人物的动机是什么，为什么会有这个动机？在实现动机的过程中，人物遇到了什么障碍，怎样克服障碍？人物在实现（或未实现）动机之后，自身完成了哪些改变？对于这三个问题，从观众的观影心理来看，有相应的答案：人物动机的来源可以是外在的，也可以是内在生发的，但无论如何，应该是自然真诚的，是能够得到观众的认同并产生共鸣的；人物克服障碍的方式不能过多依赖巧合或者外界的辅助，而应立足于自身的力量，如信心、智慧、勇气、毅力等；人物在完成一个动机之后，应在思想认识、价值观、与他人的关系等方面发生重要变化（一般是正向的）。符合了这些要求，一部影片才能对观众产生移情效果，才能使人物本身的魅力得到挖掘和彰显，才能让观众产生感触、思考和回味。

以此为参照，2019年国庆期间上映的三部重量级献礼片的成就与局限，就变得异常清晰。

《我和我的祖国》用七个故事，串联起新中国成立70年以来波澜壮阔的发展历程，勾勒出新中国充满希望、历经曲折、奋发向上、创造辉煌的光荣征程。七个故事在新中国发展壮大的这幅宏阔画卷中，选择了某一个细节或者横截面，以完成对宏大事件的微观表达。在人物的刻画方面，影片不再着眼于"位高权重"，而是用平视的目光，放大普通人身上的坚忍、纠结、奉献与牺牲，展现个人在独特的历史际遇中的命运与选择。

影片中成就最高的章节，反而是以最不起眼的小人物作为主人公的《北

京你好》与《夺冠》。《北京你好》中，出租车司机张北京想把一张奥运会开幕式入场券作为生日礼物送给儿子，以弥补多年来对儿子的愧疚。可见，人物的设置比较接地气，人物的动机也真诚朴素。当一个汶川来的孩子打破了这个计划之后，张北京一开始是气急败坏，但在得知这个孩子是为了圆父亲的一个梦之后，又主动将入场券送给了他。总体来看，张北京的行为逻辑是可信的，前后的变化也比较明显。更重要的是，对于张北京如何从一个有点圆滑世故的小市民，到一个能够体谅他人困厄的善人的过程，影片进行了多重铺垫，使人物的成长在合理扎实的步骤中顺利完成。

《夺冠》则从一个孩子的视角，用极富童心与童趣的方式，表现了人物在个人情感与集体利益产生冲突时的选择。影片渲染了一种和谐亲近的邻里关系，烘托了20世纪80年代那种明朗乐观的时代氛围。同时，影片将这个弄堂里的小插曲与民族自信心的构建联系起来，将女排精神对于国人的鼓舞彰显出来，甚至将冬冬的人生与女排命运的起伏勾连起来。

为了让冬冬放弃个人私心，顾全邻居的福祉，《夺冠》进行了诸多细节的铺垫：邻里之间的和谐友善，使冬冬无法生硬地拒绝邻居；弄堂里只有冬冬家有电视机，冬冬为邻居服务变得当仁不让；作为一个轻巧敏捷的孩子，只有冬冬才能上屋顶；作为电工的儿子，只有冬冬懂技术，这样，架设电视天线的重任就非冬冬莫属。可见，冬冬的行为不是源于外在的道德观念，而是现实处境和个人性格多重作用下的必然结果，这使人物和情节更为可信。

可是，当影片放弃了对人物行动逻辑的内部挖掘之后，情节的牵强之处立刻显现：只要追赶几步就能跟上小美时，冬冬却犹豫不决。这时，屋顶突然铺展出一面红旗，冬冬瞬间如得到天启般，毅然以集体利益为重。在这个细节中，影片为了呼应主题而强行说教，反而有些虚假。观众并不希望人为地拔高冬冬的思想境界，让他上升到"全心全意为人民服务"的高度去帮助邻居，而是期待从朴素的人之常情，从人心的触动出发，让冬冬在内心受到感动或者震撼之后，自然地选择集体利益。这样的人物和情节，才能赢得观众的认可。

对比之下，《白昼流星》在剧情安排上就比较牵强，难以令人信服。影片中，两个劣迹斑斑的流浪少年迷途知返的契机，除了是感动于老李的慈悲与宽容，一种醍醐灌顶的力量居然来自中国航天事业的蓬勃发展：返回舱降落在草原上，与草原上关于"白昼流星"的传说联系起来，点化了两位少年。虽然

《白昼流星》在影像的把握上极为出色,是最富电影质感的一个故事,但在逻辑上的硬伤较多,影响了观众对人物的情感投入。这也再次证明,如果人物塑造不扎实,人物行为逻辑不可信,哪怕主题再宏大,观众也会因人物和情节的虚假而耿耿于怀,甚至对主题心生疑惑。

再看影片《攀登者》,中国登山运动员要登上珠穆朗玛峰,动机比较外在,因为来自国家使命。即使队员们主动把登山行动内化为事关国家荣誉、国家领土完整的壮举,这个动机对于观众来说,依然过于宏大和沉重。因此,在队员们第二次登山时,除了国家召唤之外,影片还对几位重要队员强调了私人动机:方五洲遗憾于第一次登顶未留下影像资料,有一种壮志未酬的悲愤;曲松林痛恨方五洲只顾着救人却没有抢救摄像机,决心一雪前耻;杨光则想借着登顶,抚慰父亲的在天之灵……正因为有这些私人动机的加入,影片中的人物首先是一个血肉丰满的人,其次才是一名肩负着国家使命和集体荣誉的战士,进而将登山行动所载负的国家意义与私人意义重合,最大限度地与观众产生共情效应。

《攀登者》在场景呈现、特效制作等方面的成就有目共睹,但其中的遗憾也显而易见。在众人登顶的过程中,影片为人物设置的障碍主要都是外在的天险,而没有人物内心的犹豫、恐惧、动摇,更没有人物之间的难以理解和沟通。即使考虑到作为主旋律片的定位,影片不可能在人与人之间制造太多矛盾,但在克服障碍的方式上,有一种过于浓烈的个人英雄主义色彩。例如,方五洲在每一次登山时充当的都是救世主的角色,不仅多次力挽狂澜于既倒,面对极端险境时,他的冷静与神勇、无私与无畏,已经接近于神。除此之外,方五洲在培养队员、鼓舞人心、温暖他人方面又做得太少,成了一个空洞的英雄符号。

影片在众人完成登顶之后,勾勒了几个主要人物的"弧光",如方五洲与徐缨之间的情感关系,以及李国梁变得更成熟、更有担当的过程,但过多地渲染感情戏,对于刻画人物未产生积极作用,反而成了一个败笔。还有曲松林,形象也比较僵硬。在人命关天时一意孤行,固然说明他因心结严重而导致判断出现偏差,但作为一名副总指挥,这毕竟是草率而鲁莽的,从现实逻辑来说也严重失真。如果影片能在曲松林指挥登山队的过程中,让他慢慢克服心结,从深陷功利心的偏执中走出来,变得更加坦然豁达,这未尝不是一个重要的人

物成长历程，也能给观众更多的感悟。但是，影片可能觉得这条线索与主题有一定距离，轻易地放弃了，使得内容缺少回味。

还有《中国机长》，通过飞行中的一个突发事件，来展现机组人员的冷静、专业、无畏。从而，在一个灾难性的情境中，谱写了一曲人性的赞歌。为了获得更为开阔的视野，影片没有局限于机组人员永不言弃的坚持，而是平行表现地面指挥，甚至是空军部门对飞机的关切、救援。令人遗憾的是，影片中的机组人员与地面指挥未能形成有效的合作关系，导致两条线索之间处于割裂的状态。影片的大部分时间，都是地面指挥在徒劳地呼叫，却无法给出科学的指挥，更不要说那条航空爱好者的线索，完全多余。此外，影片想重点刻画的乘客数量众多，但最终观众未能深入了解任何一位乘客。几位空乘人员中，人物的背景信息揭示得不够，人物的性格展示有限，因而存在感不足。

虽然影片努力在机长刘长健的个人职责之外，凸显其行为动机中个人情感的因素，如对女儿的牵挂，因一个藏族男孩对他的信任而受到鼓舞，但人物形象总体而言比较空洞，打动人心的地方有限。可以说，除了情节比较单调，缺乏变化和层次之外，主要人物的苍白，使《中国机长》沦为一部平庸的作品。因为，在刘长健完成惊人的壮举时，观众未能更为深刻地见证他身上感人的智慧与勇气（积雨云那段本可以重点渲染，但刘长健的胆识与谋略却由地面指挥人员生硬地说出来）。更重要的是，影片中人物"弧光"的处理比较平淡。副机长徐奕辰虽然有一定的成长，由浮夸变得成熟稳重，但他下了飞机之后，面对空姐又变得油滑了。关于第二机长梁栋的塑造，影片受制于真实事件的原型，也没有想象和加工的空间。说到底，创作者没有充分尊重电影编剧的规律。

一个故事，观众其实无所谓它是有真实原型是还完全虚构。到了银幕上，观众只认逻辑，包括现实逻辑和情感逻辑。这就可以理解，一个完全虚构的故事，只要逻辑是扎实的，人物的动机与选择是合理可信的，人物的转变是自然流畅的，它仍然是"真实的故事"。反之，一个有真实原型的故事，如果忽略了对于逻辑的推敲，观众依然会认为它是虚假的。

这一点，在《我和我的祖国》之《前夜》中，我们已有教训。《前夜》的故事有真实的人物原型，情节也基本照搬史实，但观众依然认为不可信。原因在于，影片为了增加压迫感，在情节中添加了一把"时间锁"，要求故事在不到一

天的时间里完成（此处与史实不符），这在无意中造成了多处逻辑上的硬伤：天安门虽然戒严了，但不可能让负责电动升国旗的部门都无法进入现场，而要在一个模拟场所去发现问题；人物就算在模拟场所未发现问题，如何保证现场不会出差错？影片将情节的重要悬念放在金属阻断球的制作上，看起来惊心动魄，但也疑点重重：这么重要的环节，为何在国庆大典前一夜才想到？即使时间紧迫，难道不是协调相关部门去解决材料问题更高效、可靠吗，而要发动群众当场贡献金属？这说明，这个核心悬念在逻辑上难以成立，影响了影片的情绪感染力。对于主旋律影片（包括所有种类的影片）来说，逻辑可信是第一位的，也是最基本的。

普通观众可能没有能力去发现一部影片视听语言的艺术匠心，或者没有专业知识去评价演员表演的精妙之处，他们最容易看到的，就是人物行为逻辑是否合理，情节设置是否可信。尤其对于主旋律影片来说，人物有真情实感，情节真实可信，是教育效果得以实现的保障和基本要求。这就意味着，我们不应机械地用一个宏大的主题来统摄情节，不应用想当然的方式来处理特定历史时期人物的行为动机，而是必须从"移情""认同""共鸣"的角度，从人性与情感的普遍性来理解人物的行为与选择，这样才能保证逻辑的严密，才能使观众感同身受。

《烈火英雄》:"火大无脑",还是"烈火淬钢"?

曾经有一段时期,我们无法忍受黄晓明在影视剧中,以邪魅狂狷的笑容来昭告他独一无二的帅气,并给他打上轻浮、猥琐、油腻等标签。或许,黄晓明那时内心是有委屈的,总觉得观众不识货,不肯大方地承认他"鹤立鸡群"般的存在。其实,我们并不嫉妒别人长得帅,我们只是不喜欢有人帅而自知,帅而自恋,或者时刻耍酷扮帅,却未能充分考虑角色与情境的需要。毕竟,在普通人眼里,如果长得帅也是一种错,大家情愿一错到底,但对于电影演员来说,用尽一生只为标识自己的容颜,确实不专业。

这一次,黄晓明遇到了《烈火英雄》(2019),彼此算是相互成全。影片为了塑造新时代消防战士的形象,需要突出他们身上阳刚、粗犷,甚至血性、狂野的气质。这种气质不是荷尔蒙过盛的那种张狂、幼稚,而是成熟男人身上能够铁肩担道义的豪迈,在危险与死亡面前义无反顾、赴汤蹈火的无畏。放眼当下的娱乐圈,能够担此大任的男演员实在不多。张涵予沉稳有余,但狂放不足,而且年纪偏大,对粉丝的号召力不行;段奕宏也不错,但安静时略显阴柔,气场稍有不足;邓超严肃时也可以做足内心戏,但要表现满溢的男子汉气概恐怕力有不逮,而且观众总怕他突然露出癫狂的底色……这样盘算下来,黄晓明在资历、外形、气质上都比较符合《烈火英雄》的角色要求,前提是他要克制那故作高深,刻意拗造型的笑容。当然,万一控制不止表情,在这部影片中也不会有多碍眼。因为,在千钧一发、命悬一线的油爆火灾中,一个能够力挽狂澜于既倒的男人,狂一点又怎么了?又狂又帅谁敢不服?所以,黄晓明这次是幸运的,他饰演的角色在事关六百万人安危的火灾现场,挺身而出,面对肆虐大火,嬉笑怒骂,狂妄不羁,可谓酣畅淋漓,豪气干云,观众自然也大呼过瘾。

影片为了给黄晓明搭建一个可以尽情挥洒个性的舞台,可谓煞费苦心。因为,消防战斗是一项集体性的任务,但为了体现人物的感染力,影片必须在

群像中凸显个人的力量与魅力。此外，对于消防战士来说，救火是职责所在，是军人的使命担当，不容犹豫，不能退缩。这样的话，又容易使人物塑造陷于空洞或者概念化，难以体现消防战士的"人性"内涵。再进一步，如果每一次出警只是为完成一份工作，一项任务，就难以使这些任务对人物产生情感的激荡或者完成自我的成长，也无法对观众形成内心的震撼。面对这三个艺术难题，《烈火英雄》交出了大致满意的答卷。

在出场的众多消防员中，影片只聚焦于少数几位，其中有明显性格特征和内心深度的消防员只有黄晓明饰演的江立伟和杜江饰演的马卫国，此外能够对观众产生情绪感染力的还有即将结婚的消防员徐小斌和消防监督员王璐，以及即将退役的郑志等。在这些能叫得上名字的消防员中，江立伟是重中之重，他的戏份以及他的戏份对于情节推动和主题表达的力度，相较于其他人都占据压倒性的优势。

在电影编剧过程中，创作者为了使人物更具深度，往往会在人物的外部动机之外再加上一个内部动机，恰恰是这个内部动机最能打动人心，能更为深入地完成人物刻画。对于江立伟来说，接到火警险情，军令如山，他必须在第一时间赶往前线。同时，影片也交代了江立伟救火过程中的"私心"。原来，此前在扑灭火锅店的大火时，由于江立伟的疏忽，导致一名消防战士牺牲。这次事故，使江立伟离开了特勤一中队，同时也留下了严重的精神创伤。江立伟后来所在的东山中队，其地位和影响力远不及特勤一中队，这种没有荣誉和尊严的滋味，成了江立伟的一块心病。更重要的是，在儿子江淼的同学心目中，江立伟是一个有罪之人，而非一个顶天立地的男子汉，这使儿子对于江立伟极为失望。

因此，在参加海港码头石化工业区的消防任务时，江立伟内心有三块心病：因自己的过失导致战友牺牲的负罪感、从精英部队到普通部队的心理落差、在儿子心中失去了光环之后的苦闷。这样，江立伟就不是一个没有个性和心理起伏的"消防战士"，而是一个有血有肉的人，并且是一位丈夫、一位父亲。江立伟需要一场战斗来补偿对于战友的愧疚，来重获他作为一名消防战士的荣誉，来重建他作为一个父亲在儿子心中的高大形象。

与江立伟类似，马卫国在参加战斗前也有自己的心结。他的父亲曾是一名消防战士，对马卫国的教育方式以打击为主。在父亲看来，马卫国能当上特

勤一中队的队长，完全是"趁人之危"，而非水到渠成。这场战斗，也是马卫国向父亲，向众人证明他的勇气与能力的机会。

可见，创作者为了使两个核心人物更为立体丰满，有意识地为人物丰富了心理维度，这是影片为了区别于"火大无脑"的视听刺激而作的努力。当然，其中的刻意与生硬之处也有目共睹。在观众看来，火锅店里战友的牺牲，真正罪不可恕的是火锅店老板，而非江立伟。因为，江立伟一到现场就问店里是否有危险品，老板矢口否定。就算江立伟要负领导责任，这种属于内部机密的任免理由，也很难成为小学生心照不宣的秘密。此外，马卫国的父亲对儿子百般看不上眼的原因，影片中根本就没有任何铺垫，观众也没有发现马卫国在个人能力、性格品性上有什么显而易见的"硬伤"，这只能理解为影片在强行制造冲突。

影片情节中的最大漏洞可能是对于如何关闭四个阀门的处理。从影片设定的情境来看，这四个阀门至关重要，事关整座城市的安危。对此，总指挥也确实派出了敢死队，准备以命相搏。但是，对于这样一项关乎最后成败的任务，指挥部居然只派出了两名消防员，没有任何支援和后备部队。即使知道每个阀门要转8 000圈才能关上之后，指挥部任由两名消防员脱掉氧气罩，在烈焰包围中自生自灭地战斗，没有任何进一步的指示与支援，当然也没有任何后备方案。更令观众难以置信的是，两位战士在没有氧气设备的情况下，坚持了至少2个小时。不说体力难支，就说温度过高和氧气不足，都很难使这些情节符合生活常识。或许，从编剧的角度来说，将困难渲染到极致，将外部支援减少到没有，才能在沧海横流中尽显英雄本色。确实，江立伟冒死将战友送出险境，独自一人战斗并完成任务之后，他的三块心病都得到了完美的疗救。对于刻画人物、体现情节的前后呼应、完成主题的表达来说，这种处理是合理且有效的，但从现实逻辑来说，又确实令观众出戏。

影片的核心情节是1 000多名消防员如何扑灭一场事关600万人安危的大火，这使影片的大部分篇幅里，大火从头烧到尾，各种形态、不同名称的火层出不穷，观众很容易产生视觉疲劳。这时，多线并进的叙事方式就极为重要。在这场战斗中，涉及多个部门的配合，平行剪辑是不二选择，影片中的几处交叉蒙太奇也处理得扣人心弦。尤其徐小斌为了保障供水而拼尽全

消费社会视野下的影像叙事

力的场景,与马卫国的中队能否保住性命以及保证化学罐安全的悬念,通过交替剪辑,彼此交织,令人揪心又紧张,欣喜又伤悲。此外,为了在情绪上彻底控制观众,影片也精心编织了大量煽情时刻,包括郑志舍己为人的悲壮,包括刚结婚的王璐抱着徐小斌尸体痛哭的悲恸欲绝,包括总指挥命令是党员且有兄弟的战士组成敢死队的镇定,包括马卫国录下每一位战士与亲人告别的录像时的深情与决绝……这些煽情性的时刻,以悲情又豪迈的方式向观众展示了消防战士承受的牺牲,以及他们在死亡与痛苦中升腾起的血性与担当。

影片还有一条线索表现因惊慌而逃难的群众,主要关注江立伟妻子与儿子的分离与重逢,顺带着勾勒逃难过程中人性的自私与高贵。这条副线努力与主线形成某种对话关系:前线的战斗事关后方的稳定。或者说,我们平时的安宁来自有人守护,有人负重前行。

令人遗憾的是,这条副线未能以更为主动的方式参与主题的建构,与江立伟没有构成任何层面的沟通与共振,也未能以更为直观的方式完成父子间情感上的弥合。影片在前面强调了儿子对于江立伟的仇恨与鄙视,影片理应在他们逃难的过程中制造几个刺激事件,让儿子知晓父亲那些军功章的分量,意识到父亲在职业生涯中做出的巨大牺牲,了解父亲在抗击大火中所完成的丰功伟绩,进而修复父子关系,让江立伟以更为伟岸的方式永远活在儿子心中。

整体而言,《烈火英雄》没有拘泥于消防员刻板的职业形象,没有空洞地强调消防员英勇无畏的品质,而是努力刻画有血有肉的凡人英雄,在烈火的淬炼中彰显消防战士舍生取义的从容,一方面让他们为了荣誉而战,为了尊严而战,另一方面也延伸到他们作为丈夫、父亲、儿子的社会身份,让他们为了亲人而战,为了自我实现而战,从而让观众在亲切又感人的角度认识到消防战士身上的大爱与大义。当然,影片在某种程度上也犯了"主题先行"的毛病,让情节削足适履般去强行适应人物塑造和主题表达的需要,缺乏足够的信心和更高超的艺术手法,让情节以更为朴素自然的方式,遵循其内部的情感逻辑和现实逻辑,稳稳当当地行进在预设轨道上。

对于在影像的浸染中已经"久经考验"的观众来说,他们观赏主旋律电影的心理已经有了微妙的变化:他们渴望以主动的方式进入人物的内心;期

10

盼以一种感同身受的方式进入剧情，认同人物的选择。虽然，《烈火英雄》努力让战斗英雄更接地气，让人物在一个真实的生活环境中展示其性格的真实性和人性的丰富性，同时又在非常状态中让他们完成英雄壮举，进而让观众在人性和情感的共鸣中得到道德感化。但从《烈火英雄》留下的艺术遗憾来说，我们也不能为了铺陈人物的凡俗一面而抛却情节的合理性与人物刻画的真实感，尤其不能让情节以被动的方式去附和人物塑造和主题表达的需要，却忘了让人物从性格、职业形象、情境出发去推动情节、改变情节，进而完成自我的成长和价值观的传递。

《红海行动》的叙事艺术与煽情艺术

《红海行动》不仅是2018年春节档强势登场的"大片",也是继《战狼Ⅱ》(2017)之后中国军事题材电影的又一次华丽绽放。影片总票房超过36亿元,而且收获了众多好评,标志着中国军事题材电影在制作上已达到了世界级水准,在商业运作上也极为成熟。中国观众再也不用高山仰止般膜拜《拯救大兵瑞恩》(1998)、《黑鹰坠落》(2001)等好莱坞同类型影片,而是可以在正视彼此的长短之后油然而生自豪之感,意识到中国同样可以创作出场面刺激、特效逼真、剧情紧凑、悬念迭起、主题感人的战争片。从这个意义上说,《红海行动》不仅证明了中国电影的创作与制作能力,同时也可能成为中国同类型电影的标杆性作品。

一、《红海行动》的叙事艺术

《红海行动》中,中国海军陆战队的蛟龙突击队的8名队员,奉命到发生政变的伊维亚共和国执行撤侨任务。这是情节剧中常常出现的戏剧冲突与悬念,情节的张力来自势单力薄的队员,如何在情况不明的异国完成看起来不可能完成的任务。这个故事主干,可能是大部分"英雄叙事"的原型,远至《荷马史诗》中的《奥德赛》,近至《湄公河行动》(2016)、《战狼Ⅱ》都是这种叙事框架。但是,对于大部分叙事作品而言,这种单一情节的戏剧式结构很容易显得单薄,因而需要同时发展故事B甚至故事C,还需要不断将主人公的行动目标进行延宕、转移、上升或下降,从而使情节更为曲折复杂,甚至意味深长。

法国语义学家格雷马斯曾根据普罗普对俄国民间童话对"功能"的提炼与分类,以及苏里奥在《二十万个戏剧情节》中对戏剧剧情"功能"的甄别,并参照自然语言的句法结构,归纳出一个叙事文本中的行动元模型(也称为动素模型,见图1):

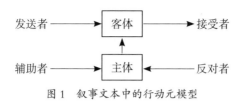

图1 叙事文本中的行动元模型

这个行动元模型"是围绕着主体欲望的对象(客体)组织起来的,正如客体处在发送者和接受者的中间,主体的欲望则投射成辅助者和反对者"[1]。通俗地说,在任何一个叙事文本中,叙述者需要赋予"主体"一个"目标"(客体),然后为这个"目标"的实现设置多个障碍(反对者),有可能的情况下也要为"主体"寻找几个帮手(辅助者),从而发展出一波三折的戏剧冲突。

具体到《红海行动》,蛟龙突击队的"客体"是完成撤侨任务,实现这个"客体"的主要"辅助者"是伊维亚共和国的政府军(当然还有突击队背后强大的中国以及中国海军,甚至还包括女记者夏楠),"反对者"则是发动政变的恐怖分子。这样,《红海行动》的叙事主线是清晰而明确的,影片的最大挑战是如何为突击队的撤侨过程设置各种扣人心弦的"障碍",从而使撤侨任务变得惊心动魄,给予观众强烈的视听刺激和情感震撼。影片在"障碍"的设置方面是"分量十足"的:国际法的掣肘、枪械弹药不匹配、友军不力、地形不熟、恐怖分子丧心病狂等问题接踵而来,从而为观众营造了紧绷的悬念以及令人窒息的氛围。

在行动元模型中,我们还希望知道"客体"是由谁发出的(发送者),"客体"实现之后"受益者"又是谁(接受者)。在大部分影片中,尤其是爱情、动作类型的商业电影中,这个"发送者"与"接受者"都是"主体"本人。在战争片中,许多创作者也尽量避免突兀或者高调地赋予"主人公"一个外在的动机,而是通过类似"精神创伤"、个体觉醒与成长之类的刺激事件来推动情节(如敌人打死了"主人公"的家人或者危及"主人公"的安危,于是"主人公"与敌人有了私仇,从而有动力投入战斗中)。之所以要为"主人公"设置这样一些看起来比较私人化的动机,是为了对观众产生"移情效果",使观众与"主人公"重合,感同身受于他的情感体验,认可他的选择,从而牵挂他的命运,关

[1] [法]A.J.格雷马斯.结构语义学:方法研究[M].吴泓缈译.北京:生活·读书·新知三联书店,1999: 257.

心他的安危,欣喜于他的成功,感伤于他的失败。

但是,《红海行动》的"主人公"是军人,其任务的"发送者"是"上级","接受者"是"中国"。在这个叙事链条中,私人感情和私人动机几乎没有发挥的空间。这类叙事文本有一个风险,"主人公"很容易成为没有感情没有灵魂的"战争机器",类似于过关游戏中的"虚拟之物",他们只负责以百折不挠的精神或者凭借超强的战斗力一步步通关,走向最后的胜利,却不能在此过程中融入个性、人性的真实,或者揭示人物内心的犹豫与恐惧。显然,缺乏个人性情感的融入,很容易导致观众对情节的走向和人物的命运处于漠然旁观的状态。

为了避免这种人物"机器化"的倾向,蛟龙突击队限定于8人(《拯救大兵瑞恩》中的小分队也是8人,《这里的黎明静悄悄》中的小分队是6人),并努力使观众记住8个人的职责、分工、名字与个性。当然,由于影片138分钟的篇幅里大约有100分钟在打仗,观众其实不可能对每个人物都了如指掌,甚至连名字也记不住(在开场戏里用字幕的方式介绍人物的名字与分工,这是电影中非常偷懒的方式,对观众来说基本上没效果)。这可能是战争电影中群像叙事的通病了——为了展现激烈的战斗场面,一般需要一定的人数规模,但人数一多,势必文戏也要相应增加,这又会造成叙事拖沓、人物形象模糊、观赏性不强等弊病。即使是《拯救大兵瑞恩》,对小分队每个人物的介绍也并非尽如人意。倒是《这里的黎明静悄悄》(1972)实现了文戏与武戏的完美结合,影片用专门的篇幅介绍5位姑娘的战前生活,并勾勒她们各自的特点,观众不仅认识了她们,甚至熟悉了她们,从而对接下来她们在战斗中的不同表现找到了性格依据,并对她们的牺牲痛彻心扉。

《红海行动》可能也知道在群像主人公身上很难一一刻画出个性,于是专注于他们的战斗素养,他们在血与火的考验中所彰显的智慧、勇气,以及相互之间的配合和勇于牺牲的精神。同时,影片也在战斗过程中让人物面临许多两难选择,这不仅是刻画人物的利器,同时也是影片感人的必要条件。因为,观众不希望看到人物的每个选择都轻而易举,不假思索——这不是"人",而是"神"或者"机器"。当突击队员面临生死抉择,面临道义上的两难,面临责任与情感之间的碰撞时,这是还原"人性"的极佳机会,也是让观众走进人物内心的一条坦途。

同时,《红海行动》也在"故事B"的夏楠身上通过有层次、多侧面的方式刻画她的个性,披露她的精神创伤。这不仅向观众展现了生活在恐怖主义阴影中普通人的生存处境,也为夏楠的诸多行为找到了情感依据。夏楠也因此成为影片中最真实,血肉最丰满的人物,她的戏份不仅最终融进情节主线,甚至影响了情节发展方向,并在严酷的战争中让观众见证了她的果敢、坚毅、深情。

在情节模式上,《红海行动》与《湄公河行动》极为相似(导演都是林超贤),与《战狼Ⅱ》也有诸多不谋而合之处。这可以归结为编剧的基本技法,也是(个人)英雄主义叙事的大致套路。但是,在这种程式化的叙事流程中,《红海行动》依然有令人惊喜之处,它在英雄群像的集体叙事中不仅尽力凸显每个人身上的气质与魅力,更通过多线交织的情节发展,人物之间(有限)的关系变化,尽可能地使文戏与武戏达到相得益彰的效果,从而使影片不仅有爆炸的热度,也有人情的温度和情感的深度。

二、《红海行动》的煽情艺术

以队长杨锐为首的蛟龙突击队,如果仅仅是为了完成撤侨的任务,那么影片在1个小时左右就可以结束了。影片为了以密集的轰炸和激烈的枪战调动观众的肾上腺素,不仅需要将故事延长,更需要将主人公的目标不断"加码"——在顺利完成撤侨任务之后,杨锐又接到一个任务:还有一名中国公民邓梅被恐怖分子绑架,必须将她营救出来,以显示中国政府的决心和中国的国家尊严。这是一次巧妙的意识形态包装策略。如果说去一个发生政变的国家撤侨只是对国家责任的浅层次诠释,那么历经千辛万苦去恐怖分子的大本营营救一个公民,则更能彰显国家意志。同时,这也是一次不动声色的"煽情艺术",将"国家责任"置换为"国家情感"和"国家尊严",从而使影片不仅仅有动作、枪战、爆破,更有情感的力量。

杨锐一行抵达邓梅被关押的小镇之后,他们面临一个两难选择,是只营救邓梅,还是顺便营救全部人质?要知道,他们面临的8人对抗150人的战斗,不仅没有胜算,而且这不是他们的任务目标和职责范围。在夏楠倾吐了她对恐

怖分子的痛恨之后(她的家人死于恐怖袭击,她也差点成了恐怖主义的牺牲品),杨锐面临理智与情感的矛盾。当杨锐决定营救所有人质时,影片不仅将"符号化"的杨锐还原为一个真实的"人",而且也将杨锐,甚至中国军人的思想境界拔高到一个新的高度:从狭隘的国家、民族责任上升到宽泛博大的人道主义情怀,从"职责"意义上对于恐怖分子的痛恨上升到"正义"层面对于恐怖主义的打击。这是一次感人的煽情艺术:中国军人不仅有着钢铁般的意志和出色的作战能力,还有着深厚的人情味和博大的人道主义情怀。

在营救了全部人质但又遭到恐怖分子伏击之后,杨锐和3名还有完全作战能力的突击队员再次面临一个两难选择:在上级交代的任务已经完成之后,他们要不要继续追查可制造"脏弹"的核材料的下落?当4人以无畏的气概和恢宏的担当精神决定冒险追击之后,中国军人的形象变得更加高大:他们能打胜仗,有人道情怀,还有着世界和平的理念。也就是说,经过这两次"两难选择"之后,中国军人从坚决执行任务的被动形象,成为能思考、有感情、敢担当的英雄。他们从只关心中国公民的安危,到关心其他人质的安危,最后心系世界和平。在这条上升轨迹之外,恐怖分子也从他们执行任务的"反对者",成为"正义"和"世界和平"的敌人。这都是一次次精妙的煽情艺术和意识形态包装策略。

《红海行动》的情节起点只是一次(困难重重的)撤侨任务,但影片在这个原始目标之外不断延伸出其他目标,并通过这些目标赋予中国军人更加伟岸的形象,同时又在这个形象里注入国家意志、人道情怀和世界责任。在人物境界不断提升的过程中,影片的意识形态表达得到了逐步强化和层层加码的效果,而影片之所以能够使这个过程自然流畅,不显得生硬刻意或令人反感,除了因为影片用了将近100分钟的动作与爆破戏来撑满情节线之外,更因为影片不断为人物设置两难处境和情感刺激点,使人物的选择具有更令人信服的情感逻辑。

此外,为了使影片的意识形态表达更为柔和和隐蔽,《红海行动》还在战斗间隙或者战斗过程中安排了更有人情味的人物互动与成长,这有效地调节了影片的节奏与气氛,同时又使人物更具标识度。例如,杨锐与夏楠从隔阂到理解,甚至产生隐隐的情愫萌动;佟莉与石头之间从微妙的暧昧到情感的迸发;李懂与顾顺之间从疏远到相互欣赏……这就是电影编剧中所谓的人物

"弧光",也就是人物所发生的变化,进而在情节发展中交织人物的心理活动,更好地体现电影的运动特性,更使影片中的人物区别于游戏中的战斗符号,增加观众的认同感,同时也是影片意识形态"召唤"功能起作用的重要手段:当观众与人物产生情感上的重合与认可之后,人物的情感就能触动观众的情弦,人物的选择就能与观众产生共鸣。当然,由于影片武戏占据了绝对优势的篇幅比重,这些文戏展开得不够,发展得不够自然,但毕竟为观众提供了情感的调剂与感动。

整体而言,《红海行动》激荡着热血阳刚的气息,小分队中唯一的女性佟莉也是按照男人来打扮和塑造的,这虽然使她与石头之间的感情戏略显尴尬,但又使她身上强悍粗犷的气质与小分队合拍,汇聚成中国海军陆战队的坚毅形象。而且,相对于《战狼Ⅱ》那种孤胆英雄而言,《红海行动》的群像叙事使许多叙事逻辑更扎实,场面和细节处理更具冲击力,它甚至使观众不会陶醉在童话般的自我满足与想象之中,而是真正在血与火的洗礼、胆略与智慧的较量中见证了现代战争的战术之美、力量之美,又使观众完成了对战争血腥残忍的沉浸式体验,更带领观众感受了中国军人身上深厚的人道主义情怀和坚忍顽强的战斗意志,同时也是对中国形象的一次迂回宣传。

三、《红海行动》作为战争片的突破

自2001年以来,中国电影为了适应电影市场结构性的变化,在类型样式、营销方式、创作理念等方面都有了整体性的调整。战争片也无法躲在"主旋律"的保护伞下逃避市场挑战,而是必须以新的面貌完成与时代的对话,实现与观众的沟通与共鸣。由是,中国战争片开始呈现出新的变化,开始思考战争的本质,关注战争中的人、战争中人与人之间的关系、战争中人的内心世界和心理变化。像《紫日》(2001)、《我的长征》(2006)、《集结号》(2007)、《革命到底》(2008)、《南京!南京!》(2009)、《辛亥革命》(2011)、《金陵十三钗》(2011)等影片都呈现出与此前同类型影片明显不同的气质与特点。

近年的《战狼》(2015)、《湄公河行动》、《战狼Ⅱ》、《红海行动》又在战争片的类型范畴中实现了新的突破与创新,包括人物塑造、情节设置、场面营造、

主题表达等方面都呈现出血气方刚的特质,没有回避战争本身的残酷,但又以看似直白但充满叙事智慧并饱含激情的方式呼应了"主旋律"的要求。相比较而言,《红海行动》在叙事艺术和煽情艺术方面的成就更为突出,体现了中国战争片的新突破:

1.《红海行动》将影片的重要看点聚焦于战争场面与战役过程,并在这些方面突出情节的曲折性、悬念性与场面的精彩程度。

当前中国的电影观众已经呈现年轻化的态势,而且这些观众长期浸染在好莱坞电影的视听冲击之中,因而对于影像的震撼性追求比较高,希望能在更具质感的战斗场面中得到娱乐享受。《红海行动》将电影的视听刺激发挥到了极致,不仅将文戏大幅度压缩,更注意在每场战斗中突出差异:开场戏是商船上围剿海盗的立体作战,撤侨时又有建筑物攻防战,此外还有狙击手对决、山地战、游击战、坦克大决战、地对空导弹战等,不仅向观众展示了海军的各种武器、装备、战术,更呈现了现代战争背景下不同战役的特点和观赏性,使观众被裹挟在汹涌奔腾的战争氛围中。

为了强调对抗性,影片中除了作为"队友"的伊维亚政府军不堪一击之外,恐怖分子有人数和装备上的优势,在主场作战的地利,有比较专业的战斗素养和疯狂的战斗激情,从而与蛟龙突击队形成了势均力敌的平衡态势。这不仅强化了情节的紧张感,也为蛟龙突击队提供了足够的考验和展现战斗水平的舞台,从而为观众呈现了精彩的战争场面。

当然,我们必须意识到,光有"场面"根本撑不起一部影片,顶多是给观众贡献一堆精彩的特效光影而已,而少有沉浸、回味和思考。好莱坞著名的编剧教练罗伯物·麦基在接受《南方周末》采访时,针对现在有些影片认为故事无关轻重的现象举了一个例子:"2300年前,古希腊剧院里演出很多严肃的剧作。在那些剧作中,重要性排第一的是故事,其次是角色,然后是意义,也就是整个作品所要传递的观点;第四是对白,第五是音乐,最后才是场面。场面是最次要的,它只会花掉很多钱。"[1]《红海行动》在这方面有得有失,虽然设置了几条情节副线来丰富主线,并通过"动机"的上升来提升影片的思想境界,但如何

[1] 李邑兰、刘宽.好故事是对生活长达两小时的比喻——好莱坞编剧教练罗伯特·麦基专访[N].南方周末,2011,9,29.

在"武戏"进行时穿插"文戏",使情节在"武戏"中仍能得到推进或发展,并能在"武戏"中继续刻画人物,这是《红海行动》包括战争、动作类型影片要深入思考的艺术难题。

2.《红海行动》不仅展现了战争中人物命运的起伏,而且努力使人物的行动符合人物的性格和心理逻辑,并体现人物成长的弧光。

《红海行动》是一部凌厉、强悍的战争动作片,它用经典的英雄成就一项项伟业的情节模式,既保证了情节的紧凑、集中,对抗双方的硬朗、尖锐,同时又在情节发展的过程突出英雄人物的外在身手和内在品质,以及内心的情感历程和伦理抚慰,从而使观众看到了激烈的枪战,干脆利落的动作,也看到了不同人物在血与火的考验中的各色表现以及成长,(有限地)兼顾了文戏与武戏的配合、交织以及相互映衬。虽然,《红海行动》对杨锐等突击队员的刻画未必有多深刻或细腻,但影片在类型片的框架里已经尽可能地使人物更为饱满和立体。可以说,《红海行动》这类影片的出现,不仅是"中国强大"的隐晦表达,也是中国类型电影成熟的显著标志。

3.《红海行动》以影像的力量突出了现代战争的质感,但也注意了道德情感上的克制,没有陶醉于对战争本身的讴歌。

战争片的最终目的不是为了让人向往战争,更不是为了对战争进行浪漫化想象甚至是不切实际的幻想,而是要让观众在意识到战争的残酷之后渴望和平,但又对战争中的英雄以及感人行为深受鼓舞。"我们以前的战争片太局限战争本身:战争的谋略,战斗的经过,战场的拼杀和战后的欢庆。但恰恰忘了,战争在本质意义上是一种生活——一种特殊状态下的生活,要凸现生命价值所体现的生活意义。"[1]在《红海行动》中,蛟龙突击队虽然神勇无比,以一敌十,但他们并非万能,他们同样会遭遇绝境,会在战争中承受伤痛和死亡,并可能在战争之后留下心灵的创伤与精神上的阴影。因此,影片中的战斗固然精彩,但绝不会让人向往战争,而是会在谴责恐怖分子和野心家的疯狂与残忍的同时,感动于中国军人对于国民的保护,对于国家尊严的捍卫,对于和平的守护。

战争片作为中国电影的一个重要片种,既是中国电影发展的亲历者和见

[1] 范藻.中国战争电影,在反思中前瞻[J].当代文坛,2001,4.

证者，更是中国电影发展的推动者和变革者。未来，中国战争片的发展方向仍然是艺术性与商业性的结合，同时渗透"主旋律"的意识形态表达，可能还要融合一定的中国民族文化特色。但是，中国战争片的真正出路仍在于"电影化"。这种"电影化"不是指对特效的盲目追求，也不是对明星制的狂热推崇，而是真正回归电影的本性，回归电影编剧的基本规律，尽可能地卸下战争片身上所背负的过多教化功能，追求更符合艺术创作规律的"艺术感染力"，进而在艺术情境的营造中完成娱乐和教化的功能。从这个意义上说，《红海行动》是中国战争片当之无愧的佼佼者。

破解不同时代意识形态的编码方式
——论巴金小说《团圆》及其两次电影改编

1964年,巴金的中篇小说《团圆》被改编成影片《英雄儿女》。2016年,《我的战争》上映,创作方称影片取材自《团圆》。由此,小说《团圆》和两部影片成为有亲缘关系的三个文本,这三个文本身处不同的时代语境,有各自的创作目标,呈现出迥异的艺术风貌,但又构成了意味深长的对话关系。

今天,我们比较这三个文本,并非以概括它们之间的差异为论述目标,而是要在这些差异中考察各自的意识形态编码方式,洞察叙事文本如何通过人物刻画、情节设置,以隐晦或直白的方式完成意识形态的传达,进而见证不同时代的政治气候、接受者的构成,如何影响意识形态的出场方式和语义指向,并从新的角度探讨叙事文本的艺术评价标准。

一、小说《团圆》的意识形态编码方式

小说《团圆》[1]发表于《上海文学》1961年8月号,这距离巴金赴朝鲜战场采访已经过了七八年。小说用第一人称的叙述视角,向读者讲述了发生在朝鲜战场的故事,虽然也涉及几位战斗英雄,但置于前景的却是一对父女的久别团圆。而且,小说的主人公王芳,是一名文工团员,虽然顽强、乐观、热情、善良,但毕竟不是一线的战斗人员,与大众默认的"最可爱的人"有一定距离。这种创作方式在当时的政治氛围中比较冒险,因为突出了个人亲情,多少淡化了战场上那些顶天立地的战斗英雄。

[1] 巴金.团圆,载赵丽宏、陈思和主编.团圆:《上海文学》50年经典·中篇小说[M].上海:华东师范大学出版社,2003.

当然,《团圆》与中国古代小说中那些离乱重逢的故事仍然是形似而质异的。《团圆》在犹豫不决中,并不想讲述一个单纯的伦理故事,而是要将故事涂抹上浓厚的政治色彩,以实现特定的意识形态愿景。

小说中的王主任,在革命生涯中经历了亲人的离丧(妻子牺牲、女儿失散),但在一个高度政治化和集体化的背景下,个体不能沉浸于这种私人意义上的伦理伤痛之中,而应将这些伤痛作为革命事业的必要代价,化悲痛为力量,继续战斗。正如王芳在得知哥哥牺牲的消息后说:"说实话,我当初得到消息还偷偷哭过一场,哭得真伤心。……我真不中用。人家朝鲜妇女死了多少亲人,从来不哭一声,她们反倒把头抬得更高,脚步也更坚定,一天价照样地唱歌跳舞,有说有笑。"可见,小说将个人的伦理感受与革命事业、集体利益进行映照,进而以一种更宽广的胸怀,更恢宏的思想境界,更乐观的战斗精神,来消弭个人身体上的痛感(伤病、死亡)。

同时,这套意识形态话语也不鼓励过多地渲染亲人重逢的喜悦。因为,革命者的子女是革命后代,是革命接班人,并不是私人财富。换言之,王芳是谁的女儿并不重要,她身份上的正统远胜于对血缘上父亲的确认。王主任曾对"我"说:"我看见她唱歌受欢迎,看见她工作积极,态度好,心情舒畅,我只有高兴。我再没有别的要求了。"后来,王复标托人宣布了真相之后,王主任对王芳说:"你对他(王复标)决不能改变称呼。至于我,你叫我五号,叫我爸爸,都是一样。你早就是我的女儿。"王芳愉快地回应:"爸爸,你放心,我一向都听你的话,你还是我的上级啊!"可见,小说表面上是一个伦理故事,其实对于个人情感是极力遮蔽并压制的。小说中王芳与亲生父亲相认,主要不是一次父女之间的团聚,更像是对王芳血统的一次确证(王芳的养父是工人阶级,生父是革命者,犹言她身上流淌着革命者与工人阶级的血液,血统纯正,革命意志坚定)。

在刻画王芳的过程中,小说多次使用了侧面描写的方式,由他人讲述王芳的事迹。"我"不了解王芳时,通讯员小刘告诉"我":"王芳跳舞唱歌样样好,同志们哪个不夸奖她多才多艺。"在小刘的多次讲述中,读者知道了王芳亲赴坑道进行慰问演出,在敌人的炮火中镇定自若,身体受伤后仍然关心战友等细节,并在头脑中慢慢勾勒出一个感人的形象:一个有着高度革命觉悟的战士,对于革命战友满怀热忱,对于革命事业无限热爱。

当然，正因为小说主要突出王芳作为"革命战士"的身份，对于她作为"人"的特点是有所疏忽的。王芳凭借着饱满的战斗热情和顽强的革命意志，无所畏惧，从不犹豫，一往无前，面对哥哥的牺牲能很快释然，对于亲人的团圆能够泰然处之，这是一种理想化甚至简化的人物塑造方式，可能并不符合一个人物应有的真实性和丰富性，但迎合了政治意识形态的期待。显然，这是小说为了向"正统"靠拢而在艺术上作出的让步。

小说中，还有另一条线索，就是作为知识分子的"我"在朝鲜战场的所见所闻，所思所感，尤其在王芳身上所受到的感染与鼓舞。因此，小说还有一个重要的命题，就是教育知识分子，让他们担任时代英雄的见证者、学习者和记录者。这段采访经历，也确实让"我"在众人身上感受到一种集体的磅礴力量。在志愿军司令部送别祖国慰问团的舞会上，众人拥抱在一起，一起转圈，"我只有一种奇特的感觉：我同祖国在一起，我的心紧紧地挨着祖国。我感到莫大的幸福。我甚至忘记了自己，我甚至觉得我跟大家合在一起分不开了"。"我"的这种感觉无疑是真诚的，这也是小说创作的初衷——将这个父女团圆的故事融入意识形态的大合唱中去，并在这个故事中书写个人与祖国的关系。只是，由于叙事逻辑上的绵弱，这种情绪的表达并不自然，尤其对于今天的读者来说，其牵强与生硬之处显而易见。

巴金长期浸染于"五四新文化运动"的浪潮中，待置身"十七年"文艺创作的思潮中，其困惑乃至无所适从是难免的。这就可以理解，小说《团圆》迟迟难以下笔，经历了七八年的犹豫之后，才勉强成文。饶是如此，"叙事嵌套结构和'离乱重逢母题'都给小说文本带来了些许与革命乐观主义相反的'杂音'，虽然它属于巴金关于'抗美援朝'题材的创作，但与其他作品形成了风格上的细微差异"[1]。而且，巴金在试图缝合家庭伦理叙事与政治意识形态表达时，显得力不从心，造成了诸多叙事上的断裂与牵强。因而，《团圆》在中国当代文学史上的地位并不高，在巴金的小说创作中更是毫不起眼。

[1] 赵洁.知识分子在场和回归传统母题——评巴金小说《团圆》的异质性[J].中国图书评论，2019，5.

二、影片《英雄儿女》的意识形态编码方式

小说《团圆》的接受者主要是知识分子，叙事上可以迂回，笔致上可以舒缓抒情，但《英雄儿女》的观众主体则是"工农兵"。这两个群体的知识水平、欣赏习惯、审美趣味都有重大差异，这就决定了影片必须以更通俗，更直白的方式实现"思想教育"的功能。

小说《团圆》也提到了王芳的哥哥王成，但只是一笔带过。王主任有一次在团政委那里，遇到了王成，王成说王芳也在朝鲜，"王成的话没有讲完，我们就分开了。这个团完成了上级给它的任务，友军也终于赶到了。只是王成没有能回来，他勇敢地在山头牺牲了"。《英雄儿女》的编剧则将父女团圆推至后景，前景突出英雄的诞生和颂扬。影片浓墨重彩地渲染了王成独守阵地的英勇与顽强，以及军党委对王成事迹的大力褒奖。那首著名的插曲《英雄赞歌》，成为影片的情感基调和主题定位。因此，影片中的人物形象更为高大、完美，战士的革命乐观主义和英雄主义情怀也更为突出。王芳也在哥哥的感召下慢慢成长，不断成熟。在小说中，王芳负伤的原因是捡一面滚下山的鼓，这无论如何与"英雄壮举"有距离。影片中的她则是在敌机轰炸时，奋不顾身地救炊事员老李而摔下山。这个细节的改动，使人物更加符合政治意识形态的预期，折射出时代性的内涵。

小说《团圆》中的王芳性格活泼、热情爽朗、坚强乐观、待人真诚，所到之处让人如沐春风。而且，王芳创作才华突出，自己写大鼓词，写诗歌，水平不俗。"我"作为一位真正的文艺工作者，认真看了王芳的诗歌之后，居然挑不出什么毛病，"她看见我还是不提什么意见，便挑出几个她自己认为不大妥当的句子要我替她解决。这次我总算给她帮了一点忙"。再加上王芳对战友炽热的关爱，对于工作无限的投入，对于自己的严格要求，从各方面来看都是一位出色的文艺战士。

电影《英雄儿女》中，王芳的形象被弱化，主动性和独立性都被削弱，需要在王主任的教导、启发下一点点完成成长，"王芳从原著中快乐勇敢的女孩转变为电影中被教导、被保护的女儿和妹妹，在电影中，她是战斗英雄的妹妹、政

委的亲生女儿、善良工人领养的孩子,却偏偏不是她自己"[1]。同时,影片的情节重心调整成了王芳如何在王主任的帮助下,完成宣传王成的重任。

王芳起初写完歌词之后,王主任并不满意,认为立意不够高,基调有些感伤。注意影片中王主任、通讯员小刘、王芳关于歌词的讨论:

 小刘:看到后边,光觉得挺难过,鼓不起劲来。
 王芳:我觉得确实写出我的真实感情。
 小刘:反正我觉得软不拉蹋的。
 王芳:我是一直流着泪把它写完的。
 王主任:光靠眼泪能写出你哥哥来吗?你写他,唱他,为了什么呢?是为了大家跟你一起流眼泪吗?

在王主任看来,王芳应该写出王成牺牲的意义,要把个人性的悲伤变成豪迈雄壮的缅怀、歌颂、致敬、激励、鼓舞。甚至,王主任还建议,不仅要写王成的牺牲,更要写出王成为什么可以"舍生忘死保和平",要强调王成是受过毛泽东思想教育的光荣战士,他对朝鲜人民有无限的爱,对侵略者有切齿的恨。

和小说《团圆》一样,影片《英雄儿女》没有陶醉在个人性的伦理满足中,也没有深陷在伦理伤痛中不可自拔。影片中的王复标,对于儿子的牺牲没有流露出哀伤之情,而是以一种豪迈乐观的心态来接受革命事业中的损失。影片也通过强势的宣传工作,为王成的牺牲在一个更大的范畴里获得意义的提升,进而冲淡个人性的伦理伤痛。影片中,王复标来到王成生前所在的团时,看到队伍中有一面红旗,上面写着"王成排"。这意味着,王成的牺牲是有价值的,而且化作一种精神代代相传,激励着其他的战友。

影片《英雄儿女》中,作为知识分子的"我"消失了,创作者不再聚焦于父女团圆,更不关注知识分子的成长,而是关注朝鲜战场上可歌可泣的英雄事迹,包括志愿军战士的英勇战斗,包括中朝人民血浓于水的情谊。在这个战场

[1] 赵洁.知识分子在场和回归传统母题——评巴金小说《团圆》的异质性[J].中国图书评论,2019,5.

上,私人情感或者伦理感受不值一提。

影片《英雄儿女》作为一个意识形态的传声筒,需要考虑如何通过特定的故事完成意识形态的传播。正因为如此,影片强调了王成战斗、牺牲的细节,并多次渲染了"英雄受难与加封仪式",奠定了一种激昂慷慨的情感基调。影片的艺术风格和主题表达方式在特定的历史语境中有其合理性甚至必然性,影片中人物的感情虽然高拔,但仍然是真诚的,有一种源自内心的淳朴和自然。只是,在事过境迁之后,影片的历史价值可能会远远大于其艺术价值,其中的人物会让今天的观众觉得可敬而不可亲,部分情节或许会在观众眼里失去其合理性和可信性。

三、影片《我的战争》的意识形态编码方式

《我的战争》严格来说与小说《团圆》没有什么关系,"除了潜在的'团圆'主题以及文工团、父子情、高地战、将军女儿等关键词还能依稀触摸到一些影子外,整个主体情节已经与原作毫无关系,这也是如今的公映版片头字幕并未按照惯常署名'改编',而标识为'取材'的原因所在"[1]。具体而言,《我的战争》对小说《团圆》的"取材"大概有这样几个方面:革命英雄的战斗经历(孙北川对应王成),父女同在战场但却一直没有公开关系(首长与文工团员王文珺),知识分子对革命英雄以及文工团员的观察、帮助(小神仙张洛东)。

影片之所以不愿大规模地借用原作小说的情节,可能是因为它需要确立意识形态新的编码方式,这从片名由"英雄儿女"变成"我的战争"也可见一斑。只是,影片中这个"我"极其模糊,未能提供明确的人物视角。或许,创作者认为这个"我"可以是任何一个普通的志愿军战士,但这是解读上的自由联想,却不能成为叙事文本中的逻辑依据。影片必须先提供一个明确的"我",把这个"我"塑造得立体生动,其命运具有某种普遍性,观众才会认为这个"我"可以指称任何一个志愿军战士。

[1] 刘新鑫.《我的战争》:割裂的视角与摇摆的类型[J].电影艺术,2016,6.

《我的战争》在情节框架上借鉴或者说抄袭了好莱坞影片《珍珠港》(2001)。《珍珠港》中,置于前景的是一对情同手足的战友,都爱上了一位护士,其中一位男主人公牺牲之后,护士和另一位男人主人公终成眷属。《我的战争》也通过一个三角恋,以及王文珺与刘诗文之间的热恋,向观众展示了战场上的情感形态,以及超越战争背景的爱情共通性,希望以一种真挚的情感力量打动观众。

《我的战争》为了吸引观众,最大限度地降低了意识形态表达的强度,而是将爱情置于前景。为了将爱情复杂化,甚至浪漫化,影片的核心情节变成了一个三角恋:孙北川和张洛东都爱上了孟三夏,但孟三夏却犹豫不决,因为她发现两个男人身上都有光芒,有各自的魅力(孙北川粗犷直率,张洛东斯文细腻)。最后,随着孙北川的牺牲,孟三夏与张洛东在战后"团圆"。可以说,当影片用"讨巧"的方式解决了人物情感上的难题,就意味着失落了对战争真实的呈现与有力度的反思。

《我的战争》在孟三夏与孙北川之间,设置了多个刺激事件:两人在火车站初次相遇时,彼此看不上眼,但认了老乡之后瞬间变得亲近起来;初到朝鲜,孙北川指挥战斗时,有勇有谋,让孟三夏刮目相看;在表彰会上,孙北川豪迈乐观,感染了孟三夏;孙北川喝醉之后,无意中表达了对于孟三夏的爱慕,令孟三夏欣喜又恼怒;孟三夏踩到地雷时,孙北川舍命相救,并在排雷时完成了对孟三夏的表白;在攻占敌师部的战斗前夕,孙北川嘱托孟三夏记得去看望他母亲,并交给她一封信……有这么多事件的铺垫,两人之间的情感变化合乎情理,情感持续升温。再加上孟三夏与张洛东之间的心意相通,文工团员刘诗文与王文珺之间有情人却难成眷属,影片中的情感戏码比较充足。这造成的一个后果就是,战争戏在影片中虽然比重不算低,视觉特效也不俗,却因爱情主线的存在而显得分散而随意,缺乏一种情节的统一性和悬念的凝聚力。而且,这些战争场面中,部队之间的配合、指挥者的智慧与勇气、因地制宜的战术打法,全部是缺席的。甚至,这些战争戏对于人物刻画没有发挥关键性的作用,像是为了提供必要的视听震撼而存在,或者是为了调剂爱情节奏而强行塞入的动作场面。

这就不难理解,《我的战争》评价不高,在豆瓣网上评分只有4.9分。也许,有研究者会认为:"《我的战争》将极限环境中个体对私人情感的渴求作为

前进的动力,重新肯定了个体自我情感的价值。"[1]但实际上,用战争充当一场三角恋的点缀和调剂品,不仅亵渎了战争,也亵渎了爱情。

从艺术上看,《我的战争》是一部失败的作品,它对于战争残酷的表现、战争本身的思考,基本上是搁置的,反而在战场上不适当地夸大了浪漫主义的情怀。但是,影片仍然以独特的面貌折射了时代的烙印,将战争进行了私人化书写("我的战争"),将战争中的个人情感进行浓墨重彩的渲染。

《我的战争》显然知晓如今观众的年龄结构、地域分布、文化水平层次(观影的主力军是20岁上下的城镇青年),知道如何把握观众的观影心态,即用一种浪漫曲折的情感来打动观众,希望在更为私人的层面与观众快速产生共鸣。这就可以理解,《我的战争》没有重复《英雄儿女》那种直白的意识形态表达策略,也拒绝《团圆》那种略带传奇色彩的亲人重逢戏码,而是借助一个女文工团员在朝鲜战场的经历,向观众展示战场上爱情的浪漫与传奇,并凸显这段经历对于"我"的意义以及影响。

四、结 语

"基于巴金小说《团圆》改编的两部电影《英雄儿女》和《我的战争》,……体现出老一代电影人与新生代导演对历史与当下、英雄与普通人、战争与和平的不同观点,体现了时代在价值观认同、主体认同、情感认同等方面的进化和变迁。"[2]在这三个文本中,我们看到了不同时代对于同一场战争的书写方式,以及意识形态编码方式的不同形态。

这种意识形态编码方式的变迁,我们通过考察三个文本对于核心冲突的处理可以得到直观的佐证。《团圆》的核心冲突发生在王芳身上,即她的革命热情和革命献身精神与身体伤痛之间的不平衡。在《英雄儿女》中,影片要解决的主要是私人情感与革命事业之间的冲撞。在《我的战争》中,其核心冲突来自爱情上的波折与两难:孙北川爱上了孟三夏,却因表达方式不当而造成

[1] 吴爱红、孙易君.《我的战争》:后革命语境下的战争叙事与英雄影像[J].电影文学,2019,13.
[2] 杨永国.从《英雄儿女》到《我的战争》看同一题材战争电影的差异性表述[J].电影评介,2017,6.

诸多误会;张洛东也爱上了孟三夏,却碍于孙北川而羞于表白;对于孟三夏来说,她同时爱上了两个男人却难以抉择。

我们知道,"意识形态'起作用'或'发挥功能'的方式是:通过我称之为传唤或呼唤的那种非常明确的作用,在个人中间'招募'主体(它招募所有的个人)或把个人'改造'成主体(它改造所有的个人)"[1]。这意味着,三个文本有各自的"传唤"对象和"传唤"方式。《团圆》通过王芳的故事,对知识分子进行"感召";《英雄儿女》用高昂的革命乐观主义,对革命群众进行思想教育;《我的战争》则用浪漫传奇的爱情故事,感染年轻人,同时又勾起年长者的青春记忆。

每个时代都有其主流的意识形态,文艺作品必然要以某种方式呼应这种时代思潮,但是,这种呼应不应该是被动或牵强的,也不能过于直白而走向空洞,而应基于故事本身的逻辑,由接受者自然而然地感知。我们在评判这些文艺作品时,并不会以意识形态本身的内容作为依据,去讨论各自思想境界的高下,而是以意识形态的编码方式和包装策略来立论,如人物是否鲜活,是否真实可信,人物是否有可靠的动机和主动的行为能力,人物解决核心冲突的方式是否自然,主题的表达是否克制而顺畅。以此作为参照,小说《团圆》、电影《英雄儿女》、电影《我的战争》各自的成就与局限其实是非常清晰的。

[1] 陈越编.哲学与政治:阿尔都塞读本[M].长春:吉林人民出版社,2003:364.

反腐题材电影的冲突设置与艺术魅力

中国人历来有"清官梦",希望当自己蒙受冤屈时能有清正廉明的官员明察明毫,秉公执法,从而匡扶正义,褒奖良善。由是,中国历史上那些刚正不阿、舍生请命、除暴安民的廉吏、循吏、良吏,如海瑞、于成龙、包拯等成为民众口耳相传的英雄,他们审案判案的故事成为各种话本、小说以及戏曲的重要题材资源,并在各种演义和包装中寄托了普通人对于公正清明秩序的期盼。

自电影诞生之后,在侦破、警匪及政治等类型的影片中,我们也经常可以看到打击腐败的桥段上演。在中国,如果说《一江春水向东流》(1947)、《乌鸦与麻雀》(1949)等影片只是在某些细节处对国民党官员的贪腐堕落有着深入的揭示与辛辣的批判,20世纪90年代以降的部分电视剧则在整体情节的设置上围绕贪腐与正义的对抗来结构情节,如《苍天在上》《大雪无痕》《省委书记》《黑洞》《忠诚》《国家公诉》《绝对权力》《人民检察官》等。2017年放映的电视剧《人民的名义》,更是成为年度现象级的作品,引发的关注和讨论一度涉及政治、社会、爱情、娱乐等多个领域。而2000年出品的电影《生死抉择》,以巨大的勇气和令人震惊的力度对中国官场的腐败进行了鞭辟入里的揭露,并以过亿的票房成为当年中国(大陆)的票房冠军。可惜,此后由于各种原因,反腐题材的电影一直鲜有力作出现,少数几部如《风雨中的忏悔》《暖秋》《信天游》《破局》《守梦者》等,在表现社会矛盾的深度与广度上,在表现人性的复杂性方面,在情节本身的张力和剧情的感染力等方面,都欠火候,缺乏一定的社会影响力。

本来,反腐题材的电影对于观众天然具有吸引力。这种吸引力部分来自观众对官场复杂的权力斗争的好奇心以及窥探欲望,甚至贪污分子对于权力、金钱、美色的疯狂攫取和尽情占有,其实也让观众在憎恶之余偷偷羡慕。而且,反腐题材电影的创作除了呼应了观众多重观影心理和特定的政治形势以及时代风气之外,还因为其情节结构方式天然符合电影编剧的规律,即在正邪双方的对抗中营造紧张的戏剧冲突,在人物的蜕变中呈现令人警醒的人物

"弧光"，在人物与内心、与他人的冲突中呈现人性的复杂性和人物心理的多个侧面，从而使影片既在人物塑造方面可以体现独特的艺术价值，又可以在结局的正义战胜邪恶、正直战胜卑劣、法制战胜私欲等方面使观众获得道德情感的净化与慰藉。

因此，反腐题材电影的重要魅力在于其冲突的多重层次和多元呈现方式，如正邪之间，人物与内心的欲望，人物与亲人、朋友之间情与法的激烈对抗，不仅能为影片提供外在可见的动作场面，更可以将亲情、友情、爱情置于复杂的利益纠缠中从而彰显其高贵或粗鄙。而且，反腐题材电影中核心的正反冲突还可以成为对时代人心的折射，成为观察时代风云的一个窗口，成为反映当时的社会矛盾、时代脉搏的一种载体。

例如，《生死抉择》（2000，导演于本正）主要围绕中阳纺织厂的腐败展开情节，进而抽丝剥茧般披露出高层的政治角力。影片中的市长李高成的痛苦与忧虑除了来自被人欺骗、被人设局的愤怒，来自对他妻子立场不坚定的失望，更来自对那些纺织工人窘迫现状和不明朗未来的痛心。因为，当年下岗工人的安置和国有资产的流失问题都是最为尖锐和敏感的社会矛盾，影片在这些问题上直面弊病，深入剖析，不仅切中时代的肯綮，更能激起观众的共鸣。

2014年的《破局》（导演李作楠）则聚焦于官商勾结在土地规划、房产开发等方面存在的种种黑幕：非法出让、倒卖土地、违规办理"两证"等。因为，在2014年，社会热点或者说腐败重镇已经不再是国有资产流失，而是火热的房地产建设背后的暗箱操作和官员中饱私囊的不法行径。而且，《破局》还通过开发商金玉庭之口指出新形势下反腐工作的难度，"有些官员一边贪腐，一边却呕心沥血地在为这个城市出大力办大事……这是一个充满复杂的时代，对错，如何评价？好坏，怎么评估？……中国是一个人情社会，当各种利益促成各种圈子，成为全社会的潜规则，从社会的角度来讲，检察官又怎么能够独善其身呢？"

《破局》除了表现反贪局长顾长风与房地产局长之间的党纪国法较量，更以大量篇幅表现顾长风与金玉庭之间的斗智斗勇。为逃避法律追究，金玉庭等人对顾长风或以金钱收买，以同学情疏通，或以绑架其年幼的女儿相威胁，双方遭遇的可谓是血雨腥风的交锋。《破局》相较于《生死抉择》，已经不是单

纯意义上的反腐片,而是以"反腐"为契机,杂糅了动作、侦破、警匪、爱情等戏码,极大地增强了影片的可看性和娱乐性,同时也最大限度地将各种矛盾冲突加以放大和尖锐化,以呈现外在的激烈动作和人物内心的痛苦煎熬。

当然,《破局》的某些段落因过分追求"可看性",而对情节进行了夸大化或者想象性的设置,尤其为了突出动作场面的精彩程度,还对主要人物进行了浪漫化的美化(顾长风出场时在KTV与腐败分子对打,动作干净利落,凌厉强悍),这一方面体现了反腐题材电影在市场化浪潮中的积极调整,但另一方面也失却了反腐题材影片本身的着力点与艺术特点,有滑向廉价的娱乐片的危险(如顾长风与检察官张芸之间充满了情趣的爱情,顾长风与搭档之间默契又不失诙谐的情谊,张芸被犯罪嫌疑人马义成的妻子点燃汽油烧伤的煽情桥段,可能都是为了体现影片的"可看性"而作出的努力)。

相比之下,《生死抉择》则在处理人物内心冲突方面进行了大胆尝试,并努力将人物置于层层深入的矛盾中凸显其痛苦、犹豫和坚决。李高成面对中阳纺织厂的腐败问题,最初面临的只是简单的人情两难,即他曾担任中阳纺织厂的厂长,现任领导都是他信任并提拔起来的,他们之间有着私人意义上的感情。当然,这种私人感情相对于他对师傅的愧疚,对于几千职工的关切来说过于轻浅,李高成很快就走出了这种道德压力。之后,李高成又发现他的弟弟也卷入贪腐之中,他干脆利落地打发弟弟回家。但是,最令他煎熬的是,他的妻子也暗中收取了巨额贿赂,而且这些贿赂是为了照顾他们患有自闭症的女儿。至此,李高成内心情与法的冲突到达非常强烈的地步,但李高成凭着一身正气,劝妻子去自首。最后,李高成得知他这个市长是由下属向省委副书记行贿得来的,他陷入无比纠结的痛苦与两难之中。李高成经过艰难的抉择之后,本着一个共产党人的党性与良知,大义凛然地决定与腐败集团作最后的斗争并辞去市长职务。因此,《生死抉择》体现了电影编剧的重要规律,即让人物不断面临压力下的选择,并在压力的累积中到达升级冲突,从而使情节不断走向高潮,使人物在不断的考验或退缩中走向成熟或堕落。

当然,《生死抉择》在处理李高成面临的这些压力时,其解决方式仍然有着想当然的味道。影片中,李高成固然凭着完美的人格和坚定的党性顺利地通过了考验,并迎来了最终的胜利,但是,对于观众来说,他们可能不满足于人物通过"党性"来解决困境,他们更希望看到人物在复杂的处境中体现出真实

的人性。因为,人物的伟大不在于他拥有无坚不摧的党性,而在于他在困境与考验中所展现出的人性成长与闪光。

 反腐题材影片在安排结局时,往往避免不了"高层主持公道"的窠臼。《生死抉择》中,李高成面对以省委副书记为首的腐败集团其实已经完全败下阵来,他最后得以全身而退并非仰仗他坚挺的党性,而是由于省委书记"最后一分钟的营救"。这种结局固然大快人心,但多少带有侥幸的意味:要是省委书记与副书记是同一阵营怎么办?要是省委书记与李高成有私人恩怨怎么办?也就是说,观众希望看到正义、法律、良知战胜贪婪的必然性。这种必然性不能来自更高权力层的天然正义感,也不能来自个体过于强大完美的人格,而应来自个体对于制度的信任,有效的监督和制约,甚至是时代的必然性和人民的呼声。

 当前,反腐是党中央的一项重要工作,体现了党中央对于打击腐败的坚强决心和钢铁意志。对此,文艺工作者要积极响应时代的号召,聆听民众的呼声,依照艺术创作的规律,精心设置反腐题材电影的各种冲突,不仅要写出反腐的复杂性、艰巨性、多面性,更要将胜利的力量归结到依靠文化、法律、制度的高度上来。

"人"的解放与"人性"的回归
——评影片《高考·1977》

1977年，中国恢复中断了11年的高考招生制度，这为无数深陷灰暗人生、黯淡前途的青年投来了一束光亮，打开了一扇窗，也为这个在崎岖之路上跋涉太久的国家带来了变革的迹象和复兴的希望。影片《高考·1977》（2009，导演江海洋）就是选取这样的背景，聚焦于一群下放到黑龙江的知青在巨大历史变革中的种种迷茫、阵痛、憧憬，以及他们为了改变命运而与现实、体制进行的种种抗争。影片不仅再现了"历史"，更以真实又富激情、温婉而又流畅的影像书写了一代人的心灵史，乃至一个民族的心灵史。

一、从"集体伦理"到"自由伦理"
——"人"的解放

影片中，潘志友、陈琼等人在黑龙江一个国营农场的分厂插队，在经历了最初的沮丧、消沉，乃至绝望之后，他们似乎已经适应了这里单调、艰苦的生活。当然，青春的激情仍在贫瘠的现实中暗潮涌动，渴望改变现状的躁动依然奔腾不息。可是，三分厂的厂长兼革委会主任老迟却希望这些青年像他一样坚守在边疆，扎根于这块土地，战天斗地，为国奉献。

当这批知青从电影中看到邓小平复出的消息，他们意识到中国将发生翻天覆地的变化，这种变化很快就具体化为"恢复高考"降临在他们身上。他们从国家的招生政策中读到了这样的信息：个人自由填报志愿，主要参考文化成绩，不考虑出身，只看政治表现。也就是说，他们可以不再因为家庭出身不好而永远与"大学"失之交臂，也不会因为领导的为难而寸步难行，他们可以选择和决定自己的未来。这种改变，不仅是一个时代的变革，更是一种政治理念，乃至伦理环境的转变：从"集体伦理"到"自由伦理"。

自新中国成立以来,整个社会一直倡导并建构的是"集体伦理"或者说"人民伦理",这种伦理"制度化地勾销了个人在生活中感受实际困境、作出自己的选择、确立自己的信念的能力"。[1]这样,个体生命不再属于自己,而属于抽象的共同体,属于民族或国家的利益,这与道德专制没有什么区别。在《高考·1977》中,我们看到,知青们被国家或集体的利益规定了人生的价值与意义,个体性的情感诉求与偏好则被抹杀。

而现代性伦理作为自由伦理,"不是由某些历史圣哲设立的戒律或某个国家化的道德宪法设定的生存规范构成的,而是由一个个具体的偶在个体的生活事件构成的"[2]。在这种伦理环境中,个体的选择是出于一种生命感觉的偏好,是为尊严而战,为个体的幸福而战。正如影片中的知青,他们在恢复高考后开始谋划自己的未来,而不是按国家或老迟的规划运行在预定的轨道上。

影片的意义在于,它敏锐地指出,恢复高考,不仅是中国一次巨大的社会进步,表明一个非理性时代的终结,更意味着一个新的时代的开启:不是用外在的戒律或某种国家化的道德宪法来设定生存规范,而是个体依据自己的生命偏好来自由选择自己的人生道路。——注意影片最后老迟在广播里念的那份录取名单,那些在农场里只有一个抽象标签(知青)的群体,那些原来只能在抽象的民族、国家、集体的利益中发挥自己作为螺丝钉功能的"元件",一旦身处一个开放的社会中,将恢复他们作为个体的种种差异性,呈现种种不同的个性偏好:有人读中文系,有人读数学系,有人读机械制造系,还有人读法律系,等等。

影片的背景是中国思想解放的前夕,而这种"思想解放"的前兆就是"人"的解放,不再将"人"绑定于某个无法超脱的"体制"中,个人的命运不再被"公章"所决定,不再被"介绍信"左右,而是回归"人"的自由性。因此,影片《高考·1977》选择了一个历史变革的临界点,以此来唤醒那些沉睡麻木的心灵,激发那些潜藏许久的激情与梦想,并观照在这种嬗变中人心的各异表现:绝望、沮丧、抗争、拼搏。在这种氛围中,连几乎习惯了别人

[1] 刘小枫.沉重的肉身——现代性伦理的叙事纬语[M].上海:上海人民出版社,1999:264.
[2] 刘小枫.沉重的肉身——现代性伦理的叙事纬语[M].上海:上海人民出版社,1999:7.

操纵她的人生的陈琼,也拒绝在逆来顺受中等待着自己不可知的未来,开始积极复习备考。

这时,影片中的几个意象就显得意味深长:那经常出现的火车,喘着粗气驰骋过来,带着大地的颤动,正如时代的脉搏,正如历史前进的脚步;还有知青烧荒时那熊熊的大火,代表着青年心中那奔涌不止的生命激情,代表着扫荡一切禁锢的力量与决心,尤其这时阿三从收音机里为大家带来了恢复高考的消息,这就巧妙地隐喻了时代变革即将到来;还有强子他们魂牵梦萦的"书籍",不仅浓缩了"知识",更承载着"自由",还是他们渴望心灵充实和精神丰盈的一种具象化表达。这些意象,与"公章""塔楼""介绍信"构成了对比,分别指向"解放""自由"与"禁锢""压制"等意义。

二、从专制的"国王"到严厉的"父亲"
——"人性"的回归

老迟作为三分厂的厂长兼革委会主任,是三分厂说一不二甚至唯一的领导。他可以不经任何组织程序就罢免潘志友的连长职务,未与任何人商量就任命陈琼为开路先锋队的队长,等等,这可能不符合现实常理,但影片或许正是想通过这样极端的方式来表明知青的处境:压抑、被动、无力。他们的上调、入党、上大学等事务全部控制在老迟手里。个体的命运被一种无法捉摸的力量所支配,抗争不仅徒劳,可能还深陷更大的绝望之中,因为他们所要面对的并不是具体的"老迟",而是抽象的"组织""体制"。这时,个体只能无奈地适应,卑微地屈从,或平静地等候。

老迟是影片塑造得最为出色的人物,他作为"体制"的维护者,时刻把"组织""纪律""政策"挂在嘴边。他永远随身携带的那枚公章,象征着体制的权威和国家的意志,也是对知青进行管理和规训的一个紧箍咒。在这个几乎与世隔绝的"独立小王国"里,老迟成了专制、冷酷的"国王"形象。他似乎享受着那种"一言堂"的成就感,更憧憬着"革命前景"在他手中变为现实图景。因此,他拒绝任何变革,试图扼杀任何会"涣散军心"的"小

道消息"。

影片中那个安放喇叭的塔楼,是一个类似于监视塔的"权威"的外化,更像是老迟的人格化呈现。在一片空旷的土地上,这个君临一切的塔楼,成了这群知青心中一种惘惘的威胁。革命歌曲、三分厂的通知与决定都是从这个塔楼上的喇叭里传出。这样,喇叭也因为传递"权威"的信息而显得神圣庄严。影片中一个饶有意味的细节是,老迟觉得原来的喇叭太旧而准备换掉("辞旧迎新"?),而小根宝正是被从塔楼掉落的旧喇叭所砸死。这成了影片对"体制杀人"的一次生动隐喻,也暗示任何变革可能都会有牺牲。

影片的可贵之处在于,没有因老迟的专制而将他塑造成一个专横、霸道、自私、冷酷的人物,而是书写出特定时代环境下的特定性格,以及人性本身的复杂性。其实,老迟的本性并不坏,他只是希望这些青年都像他一样扎根边疆,他只是将"组织"的要求和国家的号召化作了内心的信念,并把这信念当作僵硬的戒尺来衡量所有知青的言行和思想。

当然,强子等人面对老迟阻碍报考所进行的"绝食"对老迟有一定的威慑力,尤其陈甫德要老迟从领导的身份换位为一个父亲来思考这些知青的处境,这对老迟多少有所触动。最后,老迟不仅没有举报陈甫德冒充国家干部的"罪行",还将报名表(带着失望和愤怒)扔给潘志友,并帮强子报考,甚至在省招办对招办主任说那些知青都是他的孩子。

可以说,面对这些知青的强烈渴望与不屈抗争,或者说面对着不可逆的时代潮流尤其面对陈琼父亲那种大无畏的父爱,老迟从一个专制的"国王"回归为一个严厉的"父亲",从一个冰冷无情的"国家权威"形象还原为一个具有人情味的长者。这也是影片所要表现的重要主题之一:"人性的回归"。

在那个摧毁了许多人的信仰,甚至一度遮蔽了道德与良知的年代,"恢复高考"的讯息像一声春雷,融化了一颗颗冰冷坚硬的心灵,为社会带来了人性的温暖乃至人性的光辉:当陈甫德从单位突然消失时,有职工向领导反映,说他可能是"畏罪潜逃",但领导只是淡淡说了一句,"他可能是探亲去了"。当强子他们偷书被公安局抓住后,公安局没为难他们,反而悄悄送了一套高中的数理化教材给他。当省招生办主任了解了陈琼的情况后,马上为陈琼写证明材料,将她送进了大学。这都说明,即使是在那个压抑扭曲的年代,也有并未泯灭的良知和真情,这是"人"的希望,也是这个民族的希望。

三、从被动选择到"主动担当"——"人"的成长

相比之下,影片中最没有体现出个体生命热情的反而是潘志友,我们看不出他的个性偏好,也难追索他的思想发展脉络,他最后皈依了那个外在设定的道德秩序,准备与老迟一同为建设农场奉献一生。虽然影片强调这是潘志友的自由决断,但既然来农场从来不是潘志友的个人意愿,他在这里的出色表现只能理解为他在改变不了环境的情况下对自己的一种改变。于是,在历史性的变革中他的"逆历史潮流而行",看起来体现了他从被动选择到主动担当的豪迈,并书写了"人"的成长,但实际上只能理解为影片试图为那个逝去的时代存留最后一点"信仰"的光辉。只是,这道光辉多少有点苍白和微弱。

而且,在潘志友身上,我们看到的是一种传统意义上的"负罪感"而不是一种现代意义上的"羞耻感"。对这两种看起来差别不大的情感进行一些区分相当重要,因为这会影响影片的价值立场,以及它能在多大意义上成为超越地域乃至时间的"永恒"。

"负罪感含有道德上犯罪的意涵:这是一种在一个人的行动过程中所产生的、对无能满足特定形式的道德规则的失败感。"[1]可见,负罪感是一种焦虑的形式,这种焦虑来自个体对一定形式的道德规则的背离。在老迟面前,潘志友所体验的是一种未能满足老迟的期待、辜负了老迟的信任和培养的"负罪感"。因此,潘志友为迎合外在道德的期待而压抑了内心的渴望,这种道德上的价值取向更多地与中国传统的伦理原则相连。

在个体经验水平上,现代性发展的特点是远离负罪感,"传统的东西打破得越多,自我的反思越会成为首要的目标,那么更多羞耻感的推动力,而不是负罪感的推动力就会占据着心理的核心阶段"[2]。如果说负罪感的正面是补偿,那么羞耻感的正面就是自尊和自豪。从"负罪感"到"羞耻感",是现代性

[1] [英]安东尼·吉登斯.现代性与自我认同[M].赵旭东等译.北京:生活·读书·新知三联书店,1998:179.

[2] [英]安东尼·吉登斯.现代性与自我认同[M].赵旭东等译.北京:生活·读书·新知三联书店,1998:182.

深入发展的体现,也是个体自我认同(所谓自我认同,是个体依据个人的经历所反思性地理解到的自我)不断深化的表现,这时,"个体不再主要靠外在的道德戒律来生活而是借助自我的反思性安排来生活"[1]。可见,潘志友不是源于对"边疆建设"的重要性的深刻体认而留下来,也不是意识到只有留守边疆才能实现自己的人生价值而提前从考场出来,他仅仅是因为负罪般的羞愧而无法道德自如。

在潘志友身上,我们看到了某种因袭沉重的因素,他走不出传统伦理的负累。他对老迟践行了"留下来"的承诺却背叛了对陈琼"我永远不会和你分开"的誓言,更放弃了对自我内心渴望的直面。甚至,潘志友的选择,还是一种逃避自由的表现:"个人不再是他自己,他完全承袭了文化模式所给予他的那种人格。因此他就和所有其他的人一样,并且变得就和他人所期望的一样。"[2]

影片在处理潘志友这个人物时过于理想化,影片因这种"理想化"而在情感价值取向上流露出"复古"的倾向,并部分消解了影片试图表达的"冲破外在禁锢和体制压迫"的主题。因为,影片在打破了一个外在的秩序之后,又在潘志友心中重新矗立了一个道德秩序,况且这个"道德秩序"是由他人设定的,并非源自内心的反思与体认。

中国新时期以来关于知青上山下乡和回城的文学艺术作品并不少,仅电影方面就有《今夜有暴风雪》(1984,导演孙羽)、《天浴》(1998,导演陈冲)、《美人草》(2004,导演吕乐)等。这三部电影都有知青回城这样一个情节核心,在情节安排和主题意蕴方面也各有侧重。粗略地看,《今夜有暴风雪》侧重的是对那个特定时代的纪实性书写,以及对特定情境下人物心态的细腻描摹,并融入了较浓郁的浪漫情怀和英雄情怀,只是在时过境迁之后已经很再难打动人心;《天浴》则以风格鲜明的影像呈现了因时代荒唐和人性残忍而上演的"青春、爱情、美好"的毁灭;《美人草》像一部通俗剧,在一定程度上展现了"文革"背景下"体制"对人的压抑与扭曲,更书写出了叶星雨面对爱情的两

[1] [英]安东尼·吉登斯.现代性与自我认同[M].赵旭东等译.北京:生活·读书·新知三联书店,1998:180.
[2] [美]弗洛姆.弗洛姆文集[M].冯川等译.北京:改革出版社,1997:87.

难选择：是依从内心的希冀选择一份富有激情但可能难以捉摸的爱情，还是在苍白单调的生活中选择一个忠厚善良的老实人？

可见，这三部影片各自在"纪实""人性""爱情"等方面作了富有成效的渲染和挖掘。相比之下，《高考·1977》在某种程度上糅合了"史诗性的再现""人性的书写""浪漫又富牺牲精神的爱情"三个方面的内容，虽然可能在某些方面因野心太大而笔力不逮（如"人性的书写"略显一般化，"爱情"的书写有点单薄和俗套），但仍然呈现出主题内涵的丰富性和复杂性。而且，影片《高考·1977》不是泛泛地关注知青回城，而是聚焦于"恢复高考"这样一个历史事件，从而具有高度的历史浓缩性和意义的深刻性。因为，恢复高考不仅是社会的进步，更是"人"的解放，这种解放可以延伸到现代生活的各个方面，并可直白地表述为从"专制禁锢"走向"民主自由"从而具有世界共通性，这种立意的高度非前面三部影片可比。

尤为难得的是，作为一部面向市场的"主旋律电影"，《高考·1977》不仅以"亲切随和"的面容出现在观众面前，以"感人至深"的情绪力量来打动观众，还试图以"发人深省"的思想内涵来感召观众，让观众在一种艺术的情境中体验观影的愉悦，进而理解并接受其中的"政治主题"。这在某种程度上代表了"主旋律电影"的努力方向。

寻找宏大历史题材的个体化表达
——从《我的长征》看主旋律电影的变奏

在现代大众文化甚嚣尘上的大潮流中,电影的娱乐功能受到越来越普遍的认可与重视。在这样的背景下,自新中国成立以来一直扮演着教育者乃至训导者角色的主旋律电影也开始变得越来越平和、亲切,乃至可爱,也开始在娱乐性、时尚性、观影效果上积极探索和努力构建,以寻求政治、艺术和商业的圆融。

中国的主旋律电影中,主要题材是革命历史的回顾、伟人传记、时代英雄的银幕再现,而表现革命历史题材,尤其是表现中国工农红军长征的影片,在中国当代电影史上不仅数量众多,而且有众多精品。这些影片或以史诗般的规模和现实主义的感染力再现红军长征全过程,或着力于长征途中某一阶段的复杂斗争与艰苦行军,或将人物置于长征的艰难险阻中以凸显红军的革命英雄主义气概和坚定远大的革命胸怀。这些影片作为中国电影史上的壮丽篇章,激荡着一代代观众的心灵。

《万水千山》(1959,导演成荫、华纯,据陈其通同名话剧改编)是中国电影史上较早有关长征题材的影片,它以强烈的艺术感染力再现了长征途中的重大事件,如飞夺泸定桥、过雪山草地、娄山关大捷等。20世纪60年代,长征题材的影片受到持续的重视,如《羌笛颂》(1960,导演张辛实)、《红鹰》(1960,导演王少岩,王峰章)、《突破乌江》(1961,导演李舒田,李昂)、《金沙江畔》(1963,导演傅超武)等,这些影片着重表现红军英勇不屈的斗争意志和真诚平等的民族政策,以及红军军事上的重大胜利。

"文革"结束后,长征题材的影片在表现的范围上有所拓展,如《赣水苍茫》(1979,导演姜树森),表现了红军某团指战员与王明错误路线的斗争。而角度、风格和视点的多样化成为这一时期长征题材影片的主要特点,如《大渡河》(1980,导演林农、王亚彪)、《四渡赤水》(1983,蔡继渭、谷德显)、《草地》(1986,导演师伟)、《马蹄声碎》(1987,导演刘苗苗)、《金沙水拍》(1994,导演

翟俊杰)等影片,内容涉及红军的军事行动,红军的民族政策,红军将士的乐观精神、牺牲精神和大局意识,作为军事家、政治家、诗人、丈夫等多重角色的毛泽东形象,红军战士的个体感情世界等。

面对中国电影史上众多以红军长征为背景的影片,要想再有突破就必须有新的视点、新的表现手段,以及新的主题开掘方向。尤其在纪念红军长征胜利70周年之际(2006),要在银幕上重现红军当年艰苦卓绝的斗争、不屈不挠的意志,以及彪炳千秋的业绩,其整体艺术构思和表现方式更应该有新的思考向度。

八一电影制片厂出品的影片《我的长征》(2006,导演翟俊杰)在处理前人已多次涉及的重大题材时,体现了宏观的视野和独特的构思,不仅在秉承中国主旋律电影的主导叙事策略——政治伦理化上有新的演绎,而且选择了个体化的视角来结构情节,这使得影片既有史诗般的厚度,又具有个体性的真切感,达到了艺术性、感染力和感召力的融合统一,并能对当下现实产生积极的启迪意义。

导演翟俊杰在谈《我的长征》的艺术构思时说:"要从小人物出发,以他们为切入点,着重刻画,以小见大,折射和反衬出大的历史进程。"[1]而关于此片的宣传报道也指出:"该剧一改以往革命历史题材影片的传统视角,以小人物的视点、命运来折射'红军二万五千里长征'这个属于东方的神话之旅。影片不仅在视角上较以往同题材影片有了新的突破,同时在思想内涵和表现形式上进行了更为大胆的创新,不再平铺直叙地讲述历史事件,而是有侧重点有意识地选中几个有代表性的事件,以'长征信仰'为旗帜,再写长征。"[2]确实,以第一人称叙述者展开回忆,成了《我的长征》最为鲜明的突破和创新。

《我的长征》不仅从个体化的视角来讲述一个宏大的历史题材,并且努力保持叙述视点的严谨性和统一性。影片开始,王瑞在长征胜利70年后乘飞机去遵义,他的思绪在现实和历史间穿梭,心潮澎湃,百感交集。他人生最痛苦的回忆,也是最幸福的回忆——长征历程,随之拉开帷幕。而且,影片由现实中客机的轰鸣声巧妙地切换为70年前国民党轰炸机的呼啸声,暗示了一切回

[1] 侯亮.翟俊杰:追求一种原生态的风格[J].大众电影,2006,20.
[2] 侯亮.《我的长征》:"八一厂"的大片[J].大众电影,2006,20.

忆都是在王瑞的视点中展开的。因此，影片中绝大多数场景都有瑞伢子（王瑞）在场或间接在场，并对瑞伢子不在场的事件保持了相当的克制。这种叙述上的理论自觉相当可贵，它使宏大历史场景呈现了一种独特的个体性色彩。例如，遵义会议召开时，因瑞伢子只是在会场外准备送夜宵，因而只能听到会场里有激烈的争论，只能见到毛泽东因为他送夜宵而被打断思维时的暴躁。还有瑞伢子姐姐的死，本来是一次极为壮烈的英雄命名式，但因瑞伢子并没有亲见姐姐的牺牲，因而镜头只对准瑞伢子抱着姐姐的尸体放声大哭的悲痛时刻，姐姐牺牲的过程却付之阙如。相对于以往革命历史题材影片常见的全知叙述，这种限制叙述不仅体现了一种亲历性，更体现一种叙述的真实性，从而能最大限度地发挥艺术感染力。

主旋律电影毫无疑问要融注政治意识形态的表达，并在影片中完成对观众的教化功用。但是，由于意识形态起作用的方式应该是隐晦的，是通过一定的艺术载体来实现的，直白的政治宣传、概念化的人物塑造、空洞的标语口号、公式化的情节只会遭到观众本能的拒斥。因而，对于主旋律电影来说，如何寻求到一种不动声色的感召，不仅是一个基本的艺术问题，也是一项重要的政治任务。

影片《我的长征》就非常注意细节的含蓄性、场景和道具的隐喻性，并以此来实现政治意识形态的隐晦传达。影片在表现红军过湘江的情景时，展现了敌机轰炸下红军惨重的伤亡，以及部队行军的混乱无序。在这过程中，瑞伢子因为对战争残酷的惊恐而茫然失措，哭喊着逆向人流去寻找父亲。这不仅体现了不满16岁的瑞伢子的心理真实，也是瑞伢子找不到革命和人生方向的生动展示。最后，在父亲的带领下，瑞伢子跟着部队一起过湘江，途中他摔倒在浮桥上，是毛泽东把他扶起来。当父亲激动地看着毛泽东远去的身影，而瑞伢子问他怎么走时，父亲意味深长地说，"跟着走"。这样，影片就在具体可感的细节中，生动形象但又不动声色地表达了"跟着毛主席前进"的政治命题。还有影片中反复出现的斑驳破损但始终屹立不倒的红色军旗，还有红军帽子上那虽黯淡但却无比庄严神圣的红五星，以及瑞伢子保留的那四个红蜡烛头（作为保留革命火种的形象表述），都在有意识地通过意象来隐喻革命精神的坚贞不屈和代代相传。

近年来，主旋律电影都注意展现伟人作为普通人的一面，尤其注意将伟人

还原成现实中的父亲、丈夫或兄长,刻画他们身上真挚的人性人情,从而与观众产生共鸣。如《生死牛玉儒》(2005,导演周友朝)中牛玉儒作为一个父亲和丈夫对于女儿和妻子的深情,《任长霞》(2005,导演宋江波)中任长霞作为一个女儿、母亲和妻子的那种温柔,都在努力突破以往主旋律电影将主要英雄人物抽离现实生活的那种"高大全"倾向,以便让观众先接受作为一个普通人的主人公,再接受他们身上所流露的那些高贵品格,进而认同他们身上所承载的那些政治意识形态所赞许的价值取向。《我的长征》也努力将毛泽东置于真实的现实关系中,让他身处因为革命艰险而被迫抛弃孩子的精神煎熬和两难境地,呈现他作为一个丈夫对妻子的愧疚,作为一个父亲对孩子的难舍,以及作为"精神之父"与瑞伢子交往中的亲切、随和、宽厚。这表明影片的主创人员意识到主旋律电影不是高高在上的"布道者",而是与观众在平等对话中产生情感交汇的"交流者"。

近年来,主旋律电影还在以情动人方面作了积极努力,力求捕捉到人物与观众感情碰撞的结合点。如《我的母亲赵一曼》(2005,导演孙铁),就弃用客观视点,通过烈士儿子这一视角,展现赵一曼作为一个母亲对儿子的牵挂、思念和挚爱,更展现母亲与儿子之间的那种真情感应和心灵交流。当赵一曼经受酷刑的时候,影片匹配的却是儿子的心声,表达着亲情的声息相通和水乳交融,更拉近了人物与观众的情感共通性。影片《鲁迅》(2005,导演丁荫楠)也尽力写出人物情感中动人的一面,如表现鲁迅与儿子一起洗澡,把"俯首甘为孺子牛"的寓意,化为一种催动观众情感闸门的可视画面。《我的长征》也反复渲染了亲人的离去对个体带来的伤痛。如瑞伢子,先是无助地目睹父亲的受伤阵亡,后又悲痛地抱着姐姐被敌军杀害后逐渐冰冷的尸体,还愧疚地看着连长为救自己而摔下万丈悬崖,更悲恸万分地看着姐夫抓着泸定桥铁索的手,慢慢无力,慢慢松开。影片将战友的牺牲直接置换成对于个体而言更具情绪震撼力的亲人的离去,就能够让观众在感同身受中与主人公一起经历那一个个伤痛时刻,并对生命的脆弱和人性的崇高产生强烈的情绪共鸣。

近年来,为了使影片以一种艺术感染力吸引观众进入影院,而不是以红头文件的形式要求观众去"受教育",主旋律电影也开始注意在娱乐性上下功夫,有意识调动各种商业电影的元素:如少数民族的地域风情,在故事里穿插一根爱情线索,展现各种战争爆破和血腥杀戮的场面等。此外,也包括启用一

些港台明星来增加卖点,如《太行山上》(2005,导演韦廉、陈健、沈东)由香港演员梁家辉饰演贺炳炎、台湾演员刘德凯饰演郝梦龄,《任长霞》邀请了香港演员曾志伟扮演恶贯满盈的黑社会头目,还有《邓小平·1928》(2004,导演李歇浦)中也出现了香港演员余文乐的身影。

使用类型的嫁接来制造更加多元的观影愉悦,也是近年主旋律电影的一个新变化,如《邓小平·1928》就通过惊险片的样式,制造了扣人心弦的观影效果;还有《大道如天》(2006,导演宋江波),采用侦破悬疑片的样式来讲述一个惊心动魄却又发人深省的故事。同时,主旋律电影也有意识地制造更加震撼人心的视听效果来刺激观众的神经,如《太行山上》为打造真实的战场效果,耗资200万人民币,进行特技制作,还加快了剪辑节奏,整个影片达到了每四秒一个镜头,这都体现出主旋律电影对视听效果的自觉与努力。

《我的长征》虽然没有启用港台明星,但彝族姑娘索玛是由热播的电视剧《武林外传》中郭芙蓉的扮演者姚晨饰演,这无疑也可以让观众在熟知中产生一种亲切感。而且,《我的长征》在镜头上下了功夫,不管是机位运动、拍摄角度、细节化的特写和定格镜头,还是色调光影,渲染气氛的远景镜头,都强调一种视觉冲击力。此外,影片还运用了很多数码特技,像飞夺泸定桥、湘江之战都通过电脑特技让这些高潮段落更加惊心动魄。这正体现了导演对于主旋律电影也要面向市场,也要为观众制造观影愉悦的高度认同。

《我的长征》的另一成功之处是建构了一种舒缓从容的节奏感。影片用宁静的山野风光,充满纯真乡情的江西山歌,少数民族青年男女间炽热而真挚的爱情,在炮火纷飞、硝烟弥漫中营造出纯粹、诗意的艺术世界。这种对意境的孜孜以求,对人性人情的着力凸显,对抒情化节奏的精到把握,都体现了影片对真情实感的善意维护,以及为酷烈、刚毅的战争添上一抹温柔的良苦用心。

《我的长征》既能在电影画面上重视修辞技巧,强化戏剧效果,能以新颖的制作方式处理革命战争题材,也能以开阔的人文视野和较独特的艺术理念,来关注人性人情,从而在精神理念、叙事方式和创作形态上都令人耳目一新。

虽然《我的长征》在塑造更加真实感人的人物形象,在营造更加逼真的视听效果等方面都作出了积极的开掘,但它的一些局限同样值得关注和思索。首先,从整体来看,70年后的王瑞只是在片头片尾象征性地出现,并没有参与到对长征的叙述中去。或者说,作为老年人的王瑞从来没有在回忆中渗透自

己的感悟、思考以及个体性的情绪,影片呈现的始终是16岁的王瑞的经历和思想。这样,影片的回忆和现实就出现了一定程度上的割裂。这种割裂是风格上,也是情绪和思想上的。

其次,影片在人物的塑造上多少出现了一种意念化的平面性。无论是瑞伢子,还是毛泽东,影片都没有展现他们性格中更加丰富和复杂的一面。而且,影片没有很好地利用人与环境的冲突,来展示长征的艰辛。本来,影片可以在红军过雪山草地时与自然作斗争的艰险中,与前面红军和国民党军队的战斗,以及红军一天行军240里的生命极限挑战等一系列事件连缀成篇,但影片只是用一两个镜头一笔带过雪山草地的征途,显得过于简略。同时,影片在许多地方仍然流露出了对于"布道"的热情,不断由人物来做出"怎么走"的解释。这与影片努力确立的个体性视角应有的生活化基调不相和谐。

再次,影片中有些细节还值得商榷。例如,瑞伢子作为一个老区来的穷苦孩子,能够完整流畅地读出毛泽东留在新生婴儿身边的那张纸条,似乎高估了当时穷人孩子受教育的水平。还有,召开遵义会议时,用的是现今经过修葺的遵义会议遗址,过于簇新和堂皇,影响了影片的历史感。

无论是新中国初期还是当下,长征题材的影视作品都拥有众多观众,这除了因为长征题材能体现丰厚的历史内涵,还在于这些影视作品中常常融注了深刻的思想内涵、人性内涵和文化内涵。尤其是影片《我的长征》,在冲突情节的设计,煽情场面的营造,人物的刻画,视听冲击力的追求,甚至历史氛围的再现上都使民族感情和国家意志的传达得到影像叙事的支撑。这既缘于影像技术的飞速发展,也缘于历史观念的进步以及创作者历史责任感的张扬。当然,《我的长征》在细节和内容处理上的一些缺陷,也提醒着我们,历史中的"长征"已成往事,但艺术领域的"长征"仍然任重道远。

《我的长征》及同类型题材影视剧的不断推出并受到较高评价,共同传递着一个信息:长征虽然属于历史,但长征精神将永远辉耀着现实和未来。正如导演翟俊杰所说:"如果没有信仰,二万五千里长征是不可能走下来的,而我们现在的社会需要的正是那么一份信仰。"[1]

[1] 侯亮.《我的长征》:"八一厂"的大片[J].大众电影,2006,20.

第二辑

类型叙事

国产动画片应追求"儿童趣味"与"成人寓言"的交融

——以《哪吒之魔童降世》为例

关于动画片,中国的《电影艺术词典》这样解释:"亦称'卡通片'。它以各种绘画形式作为人物造型和环境空间造型的主要表现手段,运用逐格拍摄的方法把绘制的人物动作逐一拍摄下来,通过连续放映而形成活动的影像。动画电影对于生活的反映不求生活形态的逼真,而具有夸张性、象征性等特殊的艺术特征。"[1]这个定义关于动画片制作方式的描述已经有些过时(现在的动画片很少通过先绘画,再逐格拍摄的方式来制作,而是常常通过电脑建模进行影像绑定、渲染与合成),但是,它准确地指出了动画片的主要特点:夸张性、象征性。因为,动画片在创作时不用受演员生理极限、拍摄条件的制约,可以天马行空般自由驰骋,尽情发挥,极尽奇幻、瑰丽、震撼之能事,这成就了动画片的"夸张性"。而且,动画片在选材上极为广阔,且多以非人类为主人公(动物、植物、机器人、外星人等),这又使动画片能够"出于幻域,顿入人间",充满象征性。

动画片在造型与环境呈现上很难与真人电影比拼逼真性,观众观赏动画片也是想领略更富想象力的时空,故动画片较少以还原历史或现实为艺术创作目标,而是通过夸张的造型和动作,奇谲的空间环境,神奇的人物经历,完成更富想象力的影像表达。这就不难理解,动画片一度与"儿童片"相提并论,许多观众和创作者天然地认为动画片就应该充满儿童情趣,照顾儿童的欣赏水平和审美心理。正如有论者指出:"和其他类型的影片一样,动画片要求有新颖的创意,独到的情节,尤其要把握好作为观众主体的儿童心理,在人物的设置上,一定要满足孩子的好奇心和新鲜感。"[2]

[1] 《电影艺术词典》编辑委员会编.电影艺术词典[M].北京:中国电影出版社,1986:578.
[2] 吕永华.《宝莲灯》与《狮子王》的人物比较——兼谈国产动画片人物塑造的不足[J].艺术百家,2001,1.

在近几年的中国电影市场上，《喜羊羊与灰太狼》《熊出没》系列动画片，虽然主攻低幼人群，但因为每个儿童都至少需要一位家长陪同观看，这些影片的票房成绩往往比较理想。[1]市场的凯旋反向传递给创作者"积极的信号"，强化了某种制作策略，进一步固化了动画片的"低幼倾向"。

相比之下，世界优秀的动画片，如《千与千寻》《狮子王》《飞屋环游记》《疯狂动物城》等，在目标人群的定位上，一开始就有"老少通吃"的野心。这种野心的实现，不是利用儿童来绑架父母，而是希望儿童和成人"各取所需"：儿童醉心于影片中那令人匪夷所思的想象力，魅力十足的造型，令人忍俊不禁的幽默桥段和妙趣横生的情节结构；成人则可以从影片中得到丰富的回味，如关于梦想的力量，关于人的成长，对现代社会的隐喻式书写，关于现代人生存状态的寓言化表达，等等。

因此，我们今天讨论国产动画片的"成人化"策略，并不是特地制作一类动画片仅供成人观看。这种做法，无异于画地为牢，其结果，可能会类似于美国电影分级制中的"NC-17"，主动为影片上打上"少儿不宜"的标签，进而在电影市场上自毁前程。

如何使成人和儿童能在动画片中看到不同的内容，得到不同的感悟，并通过这些感悟的沟通，完成亲子之间的互动，中国的创作者近年已进行了积极的探索，如《魁拔》系列、《大护法》、《大鱼海棠》、《西游记之大圣归来》等影片。意味深长的是，"成人味"最足的《大护法》虽然质量尚属上乘，但票房并不理想（8 700万元，单位人民币，下同）；《魁拔》系列虽制作用心，但情节模式，甚至人物造型上的日系动漫痕迹较明显，情绪氛围和主题不接地气，最后儿童和成人都不喜欢（《魁拔之十万火急》499万元，《魁拔之战神崛起》2 400万元）；《大圣归来》《大鱼海棠》没有放弃"童心"，但兼顾了对成年观众的抚慰与启迪，不仅艺术质量过硬，票房也令人惊喜（《大圣归来》9.5亿元，《大鱼海棠》5.6亿元）。这似乎证明，中国动画片的出路，不是空洞的"民族化"，也不是盲目地"成人化"，而是努力将"儿童趣味"与"成人寓言"熔于一炉，完成有民族气息和普世意义的表达。在这方面，2019年暑期档上映的《哪吒之魔

[1]《熊出没·奇幻空间》（2017），票房5.22亿元人民币（单位下同）；《熊出没·变形记》（2018），票房6亿元；《熊出没·原始时代》（2019），票房7.1亿元。

童降世》（以下简称《魔童降世》）堪称标杆。

哪吒的故事对于中国观众来说称得上是耳熟能详了，这有小说《西游记》《封神演义》及其影视传播的功劳，还包括1979年上海美术电影制片厂拍摄的《哪吒闹海》的深入人心，以及像《封神榜传奇》（1999，电视剧）、《哪吒传奇》（2003，电视剧）、《十万个冷笑话》（2012，电视剧）的推波助澜。因此，围绕着"哪吒"的多次改写，形成了一个有趣的文化现象，从中可以窥见饶有兴味的时代变迁、中国动画片创作观念的嬗变、中国影视观众的结构性调整以及中国影视市场变化的多个信号。

更重要的是，通过提炼《封神演义》中关于哪吒故事的书写，以及电影《哪吒闹海》的改编策略，进而到《哪吒之魔童降世》的"横空出世"，我们可以勾勒中国动画片的成长轨迹，更可以探讨中国动画片从"儿童趣味"到"老少皆宜"的发展趋势，进而为中国动画片的"全龄化""成人化"提供独特的样本甚至是典范。

一、从《封神演义》到《哪吒闹海》的改编策略

《封神演义》中，哪吒出场时有着孩童般的顽劣与纯真，但鲁莽、任性、粗暴、凶残的特点也非常明显。哪吒在无意中冒犯了龙宫之后，对于夜叉以及敖丙的指责颇为愤怒，一言不合就将对方打死，暴力到近乎冷血。哪吒与敖丙打斗时，"哪吒抢一步赶上去，一脚踏住敖丙的颈项，提起乾坤圈，照顶门一下，把三太子的元身打出，是一条龙，在地上挺直。哪吒曰：'打出这小龙的本像来了。也罢，把他的筋抽去，做一条龙筋绦与俺父亲束甲。'"[1]

而且，哪吒行事时恣意妄为，无法无天。龙王敖光痛失爱子，想去天庭告状，哪吒在南天门痛打他，揭他龙鳞。在做了这一系列乖张暴戾的行为之后，哪吒不以为意，对父亲说："师父说我不是私自投胎至此，奉玉虚宫符命来保明君。连四海龙王，便都坏了，也不妨甚么事。若有大事，师父自然承当。父亲

[1]〔明〕许仲琳.封神演义[M].西安：太白文艺出版社，2007：64.

不必挂念。"[1]原来，哪吒任性闯祸的底气来自两点：一是自己出身不凡，二是任何后果都有师父兜底。果然，哪吒无意中射死石矶娘娘的童子之后，毫无愧疚，见到石矶娘娘也是抬手就打。石矶娘娘心生怒气时，哪吒的师父太乙真人却说："哪吒乃灵珠子下世，辅姜子牙而灭成汤，奉的是元始掌教符命。就伤了你的徒弟，乃是天数。"[2]

而且，哪吒性情刚烈，绝不认错。当父母身处困境时，"哪吒便右手提剑，先去一臂膊，后自剖其腹，剜肠赐骨，散了七魄三魂，一命归泉"[3]。因这个行为，我们一度将哪吒理解成一个具有反抗精神的英雄。事实上，哪吒之所以这样决绝，一方面固然是不忍心父母为难，更主要的原因是借机"金蝉脱壳"——太乙真人已经承诺在哪吒死后让他恢复真身。因此，这不算什么义无反顾的刚烈与果敢，而是有底气的"弄虚作假"。

父亲李靖在烧了哪吒的行宫和塑像之后，哪吒不依不饶，"李靖！我骨肉已交还与你，我与你无相干碍，你为何往翠屏山鞭打我的全身，火烧我的行宫？今日拿你，报一鞭之恨"[4]。后来，多亏燃灯道人送了一座玲珑塔给李靖，才算保住了李靖性命，维持了父子之间的和平共处。

在《封神演义》中，由于作者有着浓厚的"一饮一啄，莫非前定"的宿命观，或者冥冥中自有安排的天命论，因而与当下读者很难产生共情效应。在《封神演义》的哪吒故事中，观众没有基本的危机感，从来不为哪吒的处境担忧，导致故事没有张力和悬念感，读者能得到的审美愉悦来自"传奇"与"神奇"，而无法看到一个"正常人"身处险境时所应有的焦灼、恐惧，以及摆脱险境所应彰显的信心、智慧、勇气、毅力。因此，这是一个具有"娱乐效果"的故事，成年人很难从中得到什么积极的启迪或者感悟。

《哪吒闹海》相对于《封神演义》，尽可能地削弱了"天命"的因素，其最大的改动来自对龙王邪恶性的强化：龙王身居要职却毫不作为，面对村民求雨所进贡的食物，不屑一顾，指名要童男童女，并派夜叉吃掉了小妹。面对龙王的贪婪、冷酷、暴虐，哪吒挺身而出，为了陈塘关的儿童而战，具有天然的正义

[1] 〔明〕许仲琳.封神演义[M].西安：太白文艺出版社，2007：66.
[2] 〔明〕许仲琳.封神演义[M].西安：太白文艺出版社，2007：71.
[3] 〔明〕许仲琳.封神演义[M].西安：太白文艺出版社，2007：72.
[4] 〔明〕许仲琳.封神演义[M].西安：太白文艺出版社，2007：74—75.

性和英雄气概。而且,哪吒自刎,不是为了将血肉还于父母以恩怨两清,而是为了以死谢罪,救陈塘关村民于水火,这是一种舍己救人的精神。而且,哪吒自刎时并不知道师父能将他救活,这就显得悲情而苍凉。哪吒复活之后,大战四位龙王,并不是私人意义上的复仇,仍是匡扶正义的壮举。因为,东海龙王敖光要求村民送童男童女以祭祀太子。

因此,《哪吒闹海》突出了哪吒身上的正义性,以及勇于担当的精神;同时,影片将东海龙王反人类、反人道的一面加以强化,使人物形象有着善与恶的直接标识,并由此结构出清晰的正邪对决的情节模式。影片在人物扁平、情节模式简单的背后,显然有着对于"儿童趣味"的考量,照顾了儿童的欣赏水平。此外,影片将人物之间的打斗进行了京剧化处理,大量运用京剧配乐来营造一种戏剧式的假定性,以舞台化的风格来消解情节的紧张与危险性。

严格来说,《封神演义》中哪吒的故事不符合电影编剧的基本规律,难以打动人心;《哪吒闹海》虽然按照电影编剧的要求重新编排了整个故事,但其人物形象、情节模式流露出明显的"儿童趣味",有人物向度单一、情节模式简单明朗的特点,很难为成年观众提供更富情趣和深度的观影愉悦。甚至,有论者不无苛刻地认为:"从《大闹天宫》到《宝莲灯》,从《哪吒闹海》到《西游记》,这些动画片对中国动画的前行起到了可喜的推动作用。遗憾的是这些改编太多拘泥于原著,没有更好地进行现代性的转型和置换来凸显动画艺术的娱乐功能,而且又大多以少年儿童为观众对象,以至流于平淡和浅薄。"[1]

二、《魔童降世》对"儿童趣味"的重新理解

2019年,《魔童降世》再度将《封神演义》中哪吒的故事搬上银幕,其质感自然会与1979年的《哪吒闹海》有着根本性的不同。当然,《魔童降世》首先要俘获的,还是少年儿童,这似乎是基于动画片的天然属性,同时也符合中国没有电影分级制下父母为孩子挑选影片时的下意识考虑。因此,影片必须在

[1] 王仁勇.全球化语境下国产动画片之民族化、现代化走向[J].上海大学学报(社会科学版),2004,5.

"儿童趣味"上提供配方独特、口感新颖的大餐,才能广受好评。

这次,哪吒的造型极具颠覆性,不是以往那种脸型硬朗,眼神刚毅,简洁利落的造型,而是眼睛大得过分,梳着丸子头,留着齐刘海,眉间还有一个封印,行为举止有些顽劣,但举手投足之间又有一种"痞痞的萌味"。可见,《魔童降世》在新的时代背景下重新理解了"儿童趣味",以一种更加时尚的方式阐释了"童真":不再是刚直坚毅得令人仰视,而是在"可爱""萌"中注入个性飞扬,甚至桀骜不驯的气息。

哪吒身上有着能够契合少年儿童处境的共通性。因为父母忙于(降妖)工作,哪吒的生活百无聊赖,无所事事。因而,哪吒特别渴望能得到关爱,能找到朋友,能释放他爱玩的天性。但是,无论是由于外界的偏见,还是父母出于谨慎,哪吒的童年特别乏味。这就能够理解,哪吒有时喜欢用一些恶作剧的方式来吸引大家的注意力,有时也通过这种方式来报复旁人对他的疏远。

在哪吒与敖丙之间,两人不再是符号化的对手,而是有着内在的相似性:两人都是不快乐的孩子。只不过,哪吒的不快乐来自父母的陪伴过少,没有朋友,活得孤独;敖丙则是因为父母期望太高,成材的压力太大,要担负起改变整个家族命运的重任,所以活得沉重。这是影片相对于原作所作的重要改编,突破了原作对于人物的刻板定位,准确地找到了与当前孩子的心理契合点:今天的孩子同样感觉孤独或者活得太沉重,他们也需要一次自我突围之旅。

影片中哪吒随口吟唱的那些打油诗固然有些不正经,但又特别符合今天的孩子的内心状态,尤其是那些身处青春期,渴望彰显个性,获得存在感的孩子,他们需要用一种颠覆性的内容,来突破外界僵硬的陈规。例如:"关在府里无事干,翻墙捣瓦摔瓶罐。来来回回千百遍,小爷也是很疲惫。"还有:"我是小妖怪,逍遥又自在。杀人不眨眼,吃人不放盐。一口七八个,肚子要撑破。茅房去拉屎,想起忘带纸。"这两首打油诗,看起来顽劣粗鄙,但又将内心的苦闷、不满以一种诙谐的方式发泄出来。尤其是哪吒对自己作为"小妖怪"的认同,有一种苦涩又自嘲的无奈。面对旁人贴的"小妖怪"标签,哪吒索性破罐子破摔,将自己塑造成一个"吃人不眨眼"的混世魔王形象,但"茅房去拉屎,想起忘带纸"两句,又将前面的邪恶残暴形象瞬间消解,有一种狂放不羁的后现代主义特点。这种语言风格,正是今天的孩子所熟悉并认可的。

相对于原作《封神演义》以及观众一贯的想象来说,影片中的太乙真人不是那种庄重、老成的形象,而是显得世俗、圆滑,又不乏诙谐幽默。他不再是刻板的"老师",而是一位宽厚的长者,一个有人情味的朋友,是一个从外形、动作到语言都能令人忍俊不禁的谐星。显然,这也是影片为了吸引少年儿童而作的一种调整。

因此,《魔童降世》在制造"儿童趣味"方面,并非一味的低幼化,通过夸张的情节,荒诞的动作,滑稽的语言为儿童制造笑点,而是通过造型、人物性格、语言风格等方面凸显新时代的"童趣",并在两个主要人物的处境上与当下孩子产生勾连,以动画片的方式去贴近孩子的心灵,引发他们的感触与共鸣。

三、《魔童降世》的"成人寓言"

《魔童降世》的票房破50亿元人民币,豆瓣评分高达8.5分。这是一个令人惊叹的成绩,在某种意义上,可能也是中国动画电影跻身世界一流水平的嘹亮号角。影片上映后,引发了热议。许多观众,为其高超的动画质量、前卫又不乏民族风格的造型特点、令人捧腹的细节而赞叹不已。也有观众,从心理学层面分析了人物的性格成因和行为动机。还有人,对中国几代哪吒的造型、命运、意义内涵等进行了比较,进而发现《魔童降世》相对于原作以及前作所进行的创造性、现代性改编。但笔者认为,《魔童降世》之所以能吸引大量成年观众主动走进影院,是因为影片在保证"儿童趣味"之余,还融入了大量"成人寓言"。

影片通过哪吒之口,表达了对于不如意人生的一声叹息和轻松调侃。哪吒曾自我打趣:"生活你全是泪,越是折腾越倒霉。垂死挣扎你累不累,不如瘫在床上睡。"这种"感悟"过于沉重,甚至有些消极,但对于哪吒的处境来说,又异常真切。哪吒空有一腔热情,一颗真心,甚至一身武艺,奈何旁人不理解,不接受,因而会有壮志难酬的喟叹。这一声喟叹,又何尝不是许多成年人经常涌上心头的一丝感慨呢?

忽略影片之魔幻设定的话,灵珠与魔丸分别代表了善良与邪恶。它们与

两个孩子结合之后,彰显了两种儿童天性:温和乖巧与叛逆顽劣。两种天性有所不同,但无所谓优劣高下。甚至,它们可以在一个人心中并存。只不过,通过家庭氛围的熏陶、后天的教育启蒙,能够引导孩子一步步克服桀骜不驯的冲动,接受外界的规则与秩序,并在放逐心中的破坏性之后,为躁动的心灵力量找到宣泄的正途。而影片中代表灵珠的敖丙与代表魔丸的哪吒,家庭教育都是失败的。这导致两个孩子长期处于压抑或沮丧之中,活得沉重或者暴戾,一直无法认识真实的自己,迟迟找不到人生的意义与方向。因此,影片在让观众开怀大笑之余,其实发出了"救救孩子"的真诚呼喊。只不过,这一声呼喊过于绵弱或者飘忽,容易被淹没在喧嚣的视听刺激中,被儿童观众自动过滤,只有敏感的成年观众才能心有所感。

如果说哪吒与敖丙的家庭氛围以及所接受的教育模式对于成年人来说容易心有戚戚焉,影片中申公豹的心路历程更容易让每一个平凡的个体感同身受。申公豹有强烈的"改命"冲动,希望由一个出身卑贱的妖怪一步登天,位列仙班。只是,观众在申公豹身上看到了生活的残酷:根本没什么"我命由我不由天"的豪迈,有时出身就是原罪。"人心中的成见是一座大山,任你如何努力都不可能搬动。"这是申公豹在剧中仅有的一口气说完的长台词,以他的口吃程度来看,能说得如此流畅,只因这个念头在心中翻腾了千百遍。申公豹令人同情,但又令人警醒:太乙真人生性豁达,处世乐观,性格平和,因而能在人生之路走得顺畅;申公豹对人生有太强的执念,敏感自卑,偏激阴险,对于人生的理解过于狭隘,因而走上了邪路。

因此,《魔童降世》虽然是一部动画片,但作为"成人寓言"的内容也非常饱满。成年观众不仅看到了生活的压力与无奈,家庭教育对于一个孩子的深刻影响,一个人如何深陷出身卑微与他人的成见而活得憋屈,一个人如何因性格的偏执或豁达而走上不同的人生境界……这也昭示了动画片所应秉持的创作方向:"在制作上向下看齐,任何人都能看得懂,在主题上向上看齐,给人们以思考的价值。"[1]也就是说,一部理想的动画片,其"儿童趣味"可以来自造型、细节、环境、动作,"成人寓言"则来自人生隐喻、人物命运的哲理性启示、主题的可拓展性。"动画片理应帮助观众加深自我认知和实现自我意识的回

[1] 刘斌.从《喜羊羊与灰太狼》看中国成人动画的竞争战略[J].电视研究,2010,2.

归,要在未成年人喜欢看、受到教益的同时,激发出成年人内心深处的那份美好童真和纯粹,这才是好的叙事策略。"[1]

同时,《魔童降世》的市场凯旋证明,一部影片的视听效果只能锦上添花,不能雪中送炭。真正打动观众的,仍是流畅的情节、有感染力的人物形象,以及融注了生活智慧和人生反思的细节。而且,这些触动和感悟,不能以直白而强势的方式向观众灌输,而应隐含在情节链条中,暗藏在人物的处境和命运之中,以一种灵动的气韵充溢影片,并以一种润物无声的方式浸染观众。这代表了一种高超的艺术技巧,是一种理想的艺术境界。以此为参照,《魔童降世》交出了一份大致令人满意的答卷。作品塑造出了性格鲜明,行为动机的心理依据充分的人物形象,并在人物之间形成参差映照的对话关系,从而丰富了人物谱系和情节内容。

综上所述,我们在分析《魔童降世》艺术和商业双丰收的原因时,不能忽略它对目标观众群体的宽泛定位,以及对不同层次观众心理的精妙把握,尤其在兼顾"儿童趣味"与"成人寓言"方面,影片交出了一份出色的答卷:在整体情节框架上追求简单明朗的风格,在善恶对决的经典情节模式中,融入个人成长、自我反思的内涵;在人物处境和人物命运方面,既考虑故事内部的逻辑自洽,又适当呼应当前时代的主流声音,并追求人性书写、人生隐喻等方面的普遍性与共通性;在细节处可以彰显俏皮、幽默、诙谐的喜剧效果,或在人物造型与动作等方面通过夸张、戏仿等形式引人一笑,但在重大情节转折、人物命运变故、人物成长等方面要体现严肃性与深刻性,以及主题上的象征性。

[1] 梁艳、贺一然.中国动画的"成人化"叙事症候探析[J].当代电视,2016,10.

《长安十二时辰》：大数据时代的定制艺术

由于篇幅体量上的优势，连续剧在展现更为宏大的时代背景、更为庞杂的人物关系和更为曲折的情节内容时，相较于电影更为游刃有余。当然，代价可能是剧情的拖沓，以对话推动剧情的生硬，或者是人物之间因"强行冲突"而导致的枝蔓丛生。这就需要连续剧的创作者能够在情节设置和人物塑造方面以更为凝练和自然的方式，以更为扎实的现实逻辑和情感逻辑来吸引观众。

为了将观众牢牢地按在沙发上，连续剧一般不在情节上追求整体性的紧凑与连贯，而是采用悬念的断裂式组合，即在每集或者每若干集处理一个核心悬念，并由多个这样的悬念构成一段完满的剧情或者人物的完整命运。同时，连续剧为了适应观众"休闲"观看的心态，情节发展不会如蹑影追风般疾驰而过，而是在细节的雕琢和大量的对话中以更为从容的节拍完成情节的平缓推进。这样，观众不需要以精神高度集中的状态投入剧情，即使错过几集也无伤大雅。

以此为参照系，连续剧《长安十二时辰》（2019，以下简称《长安》）简直就是一个异数，它在剧情安排、时间限制、节奏把握、叙述方式等方面都迥异于传统意义上的连续剧：将情节内容限定在十二个时辰（24小时）之内，同时展开多条情节线索，核心悬念又如此惊天动地，这决定了该剧需要靠紧绷的节奏、令人揪心的悬念、多线并进的交替剪辑来完成叙事进程。显然，这并非连续剧所长，反而是电影在处理类似题材时得天独厚。这就可以理解，《长安》的出场方式固然令人惊艳，但同时也埋下了许多叙事上的风险。

一、大数据时代的定制艺术

作为一部只在视频网站上播放的网剧，《长安》大胆挑战了观众对于连续

剧的认知模式，并产生了轰动效应，成为2019年暑期的一个爆款作品。我们困惑的是，《长安》的投资方为何敢这样求新求变，不走寻常路？

由中国互联网络信息中心发布的第42次《中国互联网络发展状况统计报告》公布的数据显示，截至2018年上半年，我国网民数量达到了8.02亿人次，互联网普及率涨至57.7%。其中，网络视频用户规模为6.09亿人，占整体网民数量的76%。而据Quest Mobile数据显示，截至2018年12月，爱奇艺月日均活跃用户数量高达1.18亿、腾讯视频为1.12亿、优酷为7 512.09万人……由这些数据可知，拍摄网剧的市场空间有多么广阔，潜力有多大。

另据《2018年中国网络视频行业经营状况研究报告》（艾瑞咨询系列研究报告，2018年5期）数据，2017年中国网络视频行业收入规模达到了创纪录的952.3亿元，相较于2013年的100多亿元，行业发展可圈可点。在这种背景下，投资方以6亿人民币的大手笔制作《长安》，并非一时冲动或者盲目试错，而是基于大数据的底气以及行业研究报告的保驾护航。

《长安》的制作不仅根植于互联网的丰厚土壤，还在许多方面体现了互联网思维。众所周知，互联网思维有着六大特征：大数据、零距离、趋透明、慧分享、便操作、惠众生。具体到《长安》的拍摄与放映，互联网思维不仅体现在制作方对于受众群体的年龄结构、教育程度、喜好偏向等数据的细致分析，同时也打破了传统的观剧模式，利用弹幕等方式为用户提供线上评论与交流功能，使观赏过程变得丰富而有趣。

据艾媒北极星统计分析，在腾讯视频、爱奇艺视频、优酷视频及哔哩哔哩视频网站中，24岁及以下的用户占比最高，超过6成用户年龄在30岁以下，整体用户年龄结构偏年轻化。而在年轻观众心中，《刺客信条》系列游戏不仅深入人心，而且广受好评。《刺客信条》是由法国育碧蒙特利尔工作室研发的动作冒险类游戏，该游戏以超高的自由度和精美的画面作为最大卖点，自2007年第一代到现在最新的奥德赛，在12年中共发布了11版游戏。在游戏中，玩家将控制一名刺客完成一项刺杀任务。同时，游戏制作方还通过在任务中巧妙穿插重要的历史人物及历史事件，带给玩家深沉的代入感。

不难发现，《长安》的情节框架和人物设置其实与《刺客信条》的游戏概念非常接近。《长安》中，张小敬需要在限定的时间里找到将在上元节实施恐怖袭击的恐怖分子，观众随着张小敬一同去找头绪、制订实施计划、缉拿关键

人物。这与玩家在《刺客信条》中跟随一位刺客去完成一项任务没有本质的不同。张小敬追捕狼卫时,在长安城飞檐走壁,类似于跑酷。《刺客信条》中的主人公,在追杀目标时也经常要在屋顶"上蹿下跳"。

深受《刺客信条》以及一些日本热血动漫影响的年轻观众,都有一种"燃"的心态,相信可以凭一己之力完成伟业,甚至改变世界,可以在极具挑战性的任务或者极度危险的处境中激发潜能,完成人生飞升,实现自我价值。这种情感投射,可以和《长安》中的张小敬完美契合。

《长安》虽是古装剧,但考虑到受众的喜好,在剧中嵌入了许多流行文化的元素以及当下的社会热点话题,进而缩短了历史与现实的距离,使观众除了与剧中人物产生人性与情感的共鸣之外,还在一些细节中找到了与当下社会现实的呼应。

剧中的长安城,可以视为缩微版的现代社会。长安城中的那些望楼,可以监视整个长安城,可以报告每个人的位置,这相当于今天的GPS定位系统以及天眼系统。望楼之间的信号传递,用的是鼓声和多色板,其原理相当于今天的数字化通讯模式。更不要说靖安司徐宾发明的大案牍术,用数据来推导事实,相信数字即真相,明显是今天的大数据思维。

除了这些细节上的"当代性",剧中还有许多与观众心有戚戚焉的桥段。例如,剧中核心情节的起点,源于一场"强拆"。当时,个别官员为了政绩,要求商户搬迁。在遭到商户拒绝之后,官方派出黑社会团伙熊火帮,扰民滋事,甚至杀害商户代表闻无忌。正因为闻无忌的冤死,激发了张小敬的血性复仇,还促使闻染投靠了恐怖分子龙波。

而龙波之所以对长安城有着刻骨之恨,乃是他从军时,因为高层之间的推诿,他们部队身陷绝境时援兵不至,导致220人只幸存了9人。由是,龙波对于政治人物的仇恨上升到与整个统治集团的水火不容。此外,这场恐怖袭击的助手,有西域的狼卫;张小敬在查案时,冒犯了怀远坊的坊众,破坏了宗教仪式。可见,剧中的恐怖主义、民族矛盾、宗教矛盾,其实都可以和当下的观众进行无障碍对话。

《长安》虽然耗资惊人,但并非有钱任性,而是在对于相关大数据有了充分的掌握之后,对于受众的心理有着极为精准的把握,甚至有意在古代的时空里穿插一些乔装后的流行文化元素,并将当下的社会热点问题在古代进行搬

演,进而在多个维度上迎合年轻观众。因此,《长安》的创作不是一个单纯的艺术问题,也不是一次盲目的商业投机,而是准备充分,目标明确,路径清晰,对于预设观众有预谋的"定向爆破"。

二、剧作的特点与成就

《长安》虽然是一部悬疑剧,但也杂糅了侦破、宫斗、爱情、动作等元素。该剧并没有一味地迷信流量明星,而是致力于选择最符合人物形象的演员。演员阵营中,除了易烊千玺在青少年心目中有一定的市场号召力,雷佳音、周一围等人都不是偶像型演员,剧中还有许多陌生的面孔。显然,《长安》将投资大部分花在制作上面,为了拍摄此剧而大规模"造城",在各种历史细节上精益求精,体现了一种极为严谨和务实的创作态度。

《长安》的情节主线是张小敬需要在十二个时辰之内缉拿恐怖分子。当然,创作者对这条主线进行了多次延展和纵深开掘。最初,观众以为只要抓到曹破延就可以结束危机,后来发现,曹破延只是一个外围的帮手,主谋是龙波,甚至还牵涉深藏不露的何孚,以及更为逆天的幕后主使……正因为情节历经多次反转,观众对于剧情的追随处于坐过山车般的起伏之中,一波刚平,一波又起;此波未平,他处又起风浪……

如果《长安》只致力解决制止恐怖袭击、捉拿恐怖分子的戏剧冲突,可能很难撑满长达48集的篇幅。极端点说,这种剧情更适合一部120分钟左右的电影,与一部连续剧的体例可谓格格不入。为了使剧情更为饱满,创作者只对核心情节进行拓展根本无济于事,必须大量铺设副线才能使情节错综复杂,在不断的节外生枝中保证主情节缓慢推进。为此,《长安》安排了这样几条副线:太子、李必集团与林九郎集团的权力斗争;张小敬对闻染的关爱,以及与檀棋之间的暧昧之情;大理寺元载费尽心机赢得了大将军王宗汜女儿王韫秀的欢心……这些副线虽是由主线派生出来的,但又尽可能地保持克制,不喧宾夺主。因此,《长安》像是一棵树,树的主干是缉拿恐怖分子,在树干之外,还有诸多树枝,从而组成了枝繁叶茂的繁华景象。

如果说主线只是表达简单的"正义战胜邪恶"的主题,大量副线的存在则

丰富了剧作的意蕴空间,将观众的思考引向更具回味的场域。对于张小敬来说,他要处理的只是缉凶,但对于李必来说,则要直面更为棘手的人际关系和政治平衡。正是在李必这条情节线中,我们看到了政治环境中的诸多潜规则,看到有抱负有血性的人在政治秩序中如何身不由己、无能为力,以及直率刚正者如何不合时宜。例如,当张小敬等人歼灭了40多名狼卫,却发现真凶另有其人时,李必想的是全力追查,但从政治谋略的角度来说,则应该切割成"缉拿狼卫"与"阻止纵火"两桩案子。这样,即使最后未能阻止纵火,但缉拿狼卫仍算一件功劳,可以功过相抵,不至于全盘皆输。

对于观众来说,"长安"只是一个抽象的概念,但张小敬为了办案,要深入这座城市的各个角落,展现这座城市的阳面和阴面,进而为观众建构一个更为全面,也更为立体的"长安"形象。尤其是葛老所在的那个地下城,相当于繁华长安的阴暗角落,也是阳光背后的罪恶滋生之地。可见,剧作将"长安"也作为一个角色进行了塑造。而且,曹破延失望地发现,那个在西域被称为战神的人,在长安变得唯唯诺诺,没有血性和骨气,他感叹,长安把狼变成狗。类似的意思,张小敬对崔器也说过,要他把持好自己,别被长安吞噬了。这背后的潜台词就是,长安对人有着致命的诱惑,也有着不动声色的腐蚀力量。

在长安,即使是军队系统,也有不同的类别,代表不同的地位,这样才会滋生无数的欲望,并产生无数勾心斗角、尔虞我诈。更何况,在长安,还有不同的政治派别,个体身在其中必须小心翼翼地站队、辨别风向、见风使舵。在这个环境里,如徐宾那样拙朴方正,致力于科学研究,如张小敬一般铁血孤胆,义无反顾,更像是剧作为观众提供的理想人格与理想生活。

在人物塑造方面,除了突出几个主要人物身上的性格特质,剧作也不避讳大多数人物的私心,以及一些次要人物为了权势、利益而费尽心机的丑恶嘴脸。但是,观众对于这些毫不掩饰一己私欲的人物并非全然反感,甚至可能会有一丝感触。例如,崔六郎为了将弟弟崔器从前线调回长安,多方运作,而崔器为了从旅贲军升迁到更为显赫的右骁卫,也是苦心经营。还有元载,在长安没有人脉,没有财力,升迁无望,人生灰暗,对于每一个机会都不敢松懈。相比之下,李必时刻强调他胸怀天下,为国为民,反而显得过于高蹈。因为,在鞠躬尽瘁、果敢坚决的形象背后,李必的终极目标是扶太子上位,进而自己可以出

任宰相。

至于张小敬,观众可以感受到他身上的市井气息,他的豪爽血性、桀骜不驯,但是,观众对于他的许多动机其实难以索解。对于一个知道就算缉拿了凶手仍然难逃一死的死囚来说,仅仅因为对长安的热爱,以命相搏,舍生忘死,多少有些过于高尚。还有徐宾,耗尽家产,拒绝升官,让妻子去帮佣,居然只是为了发明更先进的造纸术以服务朝廷,这未免有些迂腐。因此,《长安》对于人物的塑造有时处于一种矛盾状态,既想将人物置于更真实的情境中,宽容地看待他们的一己私心,个人真性情,又想凸显正面人物身上的天下情怀,可是,剧作没有为人物找到有说服力的内心信仰和价值理念,导致人物的行为动机不明朗,有时逻辑不通。

一般来说,连续剧由于播放媒介的屏幕更小,对于画面往往不会过于讲究,而是大量依靠对话来推动剧情。《长安》令人称道的地方不仅在于历史细节的严谨,造型布景的逼真,构图上的精巧也为剧作增色不少。

《长安》的第一集,担负着营造氛围、介绍人物、交代戏剧前提等重任。从最终效果来看,这一集可谓简洁有力,干脆利落,直接进入戏剧情境,让人物在对话、行动中一点点建立起形象。第一集的开头,剧作除了用青瓦、红门、白灯等色块制造明快的视觉冲击,也用勾栏瓦舍、市井百态体现浓郁的生活气息,甚至用一个不小心着火的灯笼暗示了某种不祥。

在第一集开头,《长安》在用画面介绍长安城时,用高光蕴染了祥和安宁的气象,既有俯拍大远景的全局视野,也在长镜头中流畅地呈现了民俗民风。随后,剧作又聚焦于靖安司几个标志性的内景:张小敬所在的牢房荒凉粗粝,验尸房幽暗阴冷,后花园和煦温暖,办公场所宽敞庄重。如此一来,靖安司的多面性,或者说长安城官衙的真实性就得到了体现。

类似这种视听语言上的精致,我们在《长安》中还可以找到许多例子。这说明《长安》敢于迎难而上,没有用空洞的旁白来介绍背景和人物,而是尽量用画面、动作、对话来建置环境、介绍人物并交代剧情,这显然更符合视听艺术的本体性特征。而且,剧作使用了不同的光线、构图来处理长安城的不同场景,也常常用冷暖色调来区分回忆和现实时空,既让观众看到了那些烈火烹油般的繁华与喧闹,也让观众窥探到平静背后的暗流涌动、阴暗绝望。

三、叙事的风险与缺陷

《长安》的情节内容决定了它要大量使用平行蒙太奇的剪辑方式,以便同时展现各股力量之间的较量、消长。而且,这些平行蒙太奇不仅要脉络清晰地交代多条情节线索的同时发生、相互影响,也潜在地规定了彼此在节奏上的相近性。因为,在争分夺秒地制止恐怖袭击的剧情中,情绪氛围理应时刻处于高度压抑、令人窒息的状态,这样才能使观众的观影心理时刻处于高位。但是,《长安》有时为了"拖延时间",无法保证主线时刻以雷霆万钧之势向前发展,而是必须用副线的日常性甚至是抒情性场景来中和节奏,这在剧作中形成了极不和谐的两种情绪氛围。

具体而言,《长安》在编剧思路上的风险在于,既要时刻强调时间限制(每一集开始都有一个时间标识,剧中还有专人负责报时),又要无限展开副线,这使后者不断消解那个紧绷的时间概念。尤其一些副线的节奏极为拖沓时,观众常常有一阵恍惚,忘记了主线,忘记了那个如定时炸弹般的"大限时刻"。例如,恐怖分子已经组装好伏火雷时,剧作还要表现元载哄骗王韫秀的情节;右骁卫只给了靖安司一个时辰证明能力时,观众还要在地下城随着张小敬漫无目的地找线索,甚至慢悠悠地看着瞳儿与情郎的生离死别;靖安司为了保卫长安而焦头烂额时,林府里那些或下作,或令人心寒的权术斗争还在精妙地策划并运作……凡此种种,我们发现,剧作事先张扬的24小时的概念,相当于画地为牢,先在地规定了剧作的节奏,导致其他副线的展开难以和主线保持一种微妙的平衡和内在节奏上的统一。

剧作为了符合十二个时辰的时间框架,对于许多人物无暇介绍,而是让人物直接出场,尔后再在恰当的时机补充人物的前史或者人物之间的关系。这种处理手法有得有失,一方面保证了情节的紧凑,另一方面又容易使观众在对人物不熟悉时就匆匆进入剧情,而在剧情发展到紧要关头时,又要用闪回或者他人的讲述将一些信息补充完整,这样反而容易拖垮叙事节奏。更何况,剧作在情节主线的树干上不断地伸展副线,许多次要人物随机或者突兀地出现在主线的枝丫上,一方面造成了观众的困惑,另一方面也多少会影响主线的流畅

发展。

当创作者有意约束这些副线的无限蔓延时，又造成了副线发展仓促，逻辑不严密，人物形象牵强等缺陷。例如，何执正身边的何孚，一直以痴傻的形象出现，但后来突然露出狰狞的面目，要找林九郎报灭族之仇；姚汝能一向自私精明，圆滑世故，但檀棋稍稍激将一下，就冒着生命危险，拼了身家前程，陪她去右骁卫救张小敬；郭利仕将军浸淫官场几十年，深知如何左右逢源，却因为李必的一封信，以无畏的勇气去救张小敬；更不要说鱼肠对龙波无来由的爱情，檀棋对张小敬缺乏铺垫的爱恋……凡此种种，一方面说明剧作需要增加出场人物，发展各种情感关系以填充剧情，另一方面又因主线的存在而削弱了这些副线的饱满性以及对观众的感染力。

可见，剧作在追求叙述方式的精巧与前卫时，未能处理好高度紧张的剧情与漫长的播映时间之间的矛盾（情节讲述的时间范围是24小时，播放时长却有36小时），进而在剧情展开之后填塞了大量用来拖延时间的副线和次要人物。而且，剧作为了集中力量讲好一个扣人心弦的侦破和悬疑故事，既强调了真实的历史背景，营造了一种拟真的历史氛围，但是，剧作又无力对于更为细腻和深邃的政治生态进行渲染，空勾勒了一场惊心动魄的宫廷争斗，却无法让观众更为真切地进入这场宫斗的历史在场。剧中，太子依托李必，一方面要与其他皇兄角力，又要与父皇斡旋，还要与林九郎集团较量，这是一场牵扯极广的政治斗争，但剧作因篇幅有限，加上这不是主线，最后处理得近乎儿戏，观众看不到有智慧的对抗，更看不到在此过程中的人性考验，自然无法深入人心。

总体而言，《长安》在精确地描摹了受众形象之后，以精妙的商业策略打造了一个"恰如其分"的作品，看起来体现了大数据时代的高效与精准，但是，对于数据的过分依赖，可能就如剧中对于大案牍术的盲目信任一样，容易忽略这样一个基本事实：万一某些数据有误、有假怎么办？而且，冰冷空洞的数据真的可以描摹细腻微妙、瞬息万变的人心吗？更进一步说，过于功利的创作态度，具有太多预设的创作立场，距离更具个性与自由空间的创作不是南辕北辙吗？

惊悚外衣下的爱情魅惑
——兼谈《京城81号》对于国产惊悚片的启示与警示

2014年暑期,国产惊悚片[1]《京城81号》(导演叶伟民)的市场表现令人始料未及:上映以来,票房两天过亿,最终以超过4亿元人民币的成绩完美收官。要知道,此前国产惊悚片的票房纪录是9 000万元,由《孤岛惊魂》在2011年创造。于是,业内人士惊呼:惊悚片的"大片"时代已经到来。

对于《京城81号》的市场成功,大多数媒体分析都津津乐道于影片作为一个优秀营销案例的巧妙用心,对于影片本身的艺术得失却避而不谈或者一笔带过。确实,联系《小时代》三部曲的票房高扬,以及《天机·富春山居图》的反向营销模式,现今中国电影市场上影片的诚意与品质已经成了非常次要的因素。一部电影,只要有卖点,有话题,有粉丝捧场,票房就有了保证。这时,一些专业影评人痛心疾首于某部影片的品位低俗、情节雷人、电影语言粗糙,不仅显得迂腐古板,甚至与时代格格不入。

在营销过程中,《京城81号》的制片方最为得意的手笔是成功地推销了"东方惊悚"的概念。围绕这个内涵宽泛模糊的概念,制片方衍生出了"民国背景""中国第一鬼宅""3D惊悚"等话题,通过海报和各种文字、预告片,不断强化影片中的东方元素:冥婚、还魂、蜕尸、轮回、蛊媚,进而希望以精致的画面、考究的场景和充满东方特色的惊悚元素,来重新确立"国产惊悚片"在观众心目中的地位和成就。

确实,在这个营销为王的电影时代,如果一部电影在营销上没有作为,即便它拥有"交口称赞"的口碑,也激不起票房的半点涟漪。但是,当《京城81号》在市场凯旋之后,我们除了关注其话题发酵、偶像明星的吸引力、精到的营销策略之外,也应该全面而深入地分析影片在情节安排、悬念设置、主题表

[1] 当前,"国产惊悚片"的概念已经较为宽泛,一般不再纠结于导演是否来自大陆,而是只要影片的主要投资方是大陆的制片机构,又在大陆立项并公映,就可算是"国产惊悚片"。

达上的用心和创新,探究影片如何通过情节内涵制造出"卖点"和"话题",以及这些"卖点"和"话题"如何契合观众深层次的观影心理,并更为理性地看待影片在剧作上的缺陷和硬伤,进而为后来者提供足够丰富的借鉴与启迪。因为,"话题营销""粉丝经济"固然充满诱惑力,但却是一种透支性甚至带有欺骗性的电影市场行为,电影创作、发行人对此还是应当保持一定的克制和清醒,用心投入对电影品质的追求中去,用诚意和新意来打动观众,这才是长远和长久之计。

一、《京城81号》的悬念设置

任何一部影片都会有一个或几个大的悬念来统摄剧情,同时也会在场景和细节中留下一个个局部悬念来吸引观众。对于惊悚片来说,"悬疑"更是它的制胜法宝。粗略地看,惊悚片在大的悬念设置上通常有这样两种策略:第一种是先营造一种悬疑氛围,如主人公周围出现各种灵异事件或者难以理喻、神秘且具有危险性的现象,观众的好奇心和紧张感被极大地调动起来,随着主人公一起去揭秘真相。这种叙述模式的优点是可以牢牢地将观众控制在情节发展的链条中,使观众迫不及待地渴望知道结果或者真相,并对主人公的处境与命运感同身受,在结局中得到感动、满足或者体验悲痛、崇高。

此外,惊悚片还有另一种悬念设置的方式,也就是希区柯克所谓的"炸弹理论":先告诉观众有一颗"定时炸弹"(恐惧来源),但当事人还浑然不觉,于是情节的发展方向或者说观影的乐趣就成了观众一方面替人物担惊受怕,但同时又饶有兴味地看着他们如何摆脱困境,如何应对危险。

笔者将这两种悬念设置的方式概括为:悬念前置和悬念后置。"悬念前置"指影片将谜底先告诉观众,影片的情节重心不是揭秘,而是人物如何与观众早已知晓的危险搏斗的过程,其情节推动力来自主人公命运的未知;"悬念后置"就是经典意义上的"设疑-解密"的模式,影片带领观众随着人物一步步逼近真相,最后揭示出谜面的全部来龙去脉,其情节推动力来自真相的获悉。当然,这两种模式不能机械地去理解,更不能僵化地照搬,也没有绝对的优劣可言。

"悬念前置"可以让观众将注意力转向情节发展洪流中各种未知的意外和人物的应对策略,影片的"悬念"也拆解为一个个即时、瞬间的"主人公该怎么办"的疑问。但是,如果这些"意外"和"应对策略"设置得过于平常、了无新意和刺激点的话,观影过程将会比较平淡;"悬念后置"固然可以在情节的开端布下许多令人匪夷所思的疑团,渲染各种出人意料的神秘事件,但是,这给情节的结尾留下了巨大的风险:如果最后真相揭秘太牵强,逻辑硬伤太明显,将使前面苦心营造的悬疑氛围全面落空,观众有踩空一脚,从高处跌落地面的失重感,甚至有上当受骗之感(经典案例可参考中央电视台第十频道《走近科学》的部分节目)。

国产惊悚片基本上都是采用"悬念后置"的方式,但最后的"破题"往往差强人意,甚至令人哭笑不得。例如,《心咒》(2014,导演李维劼)先是建构了一个暗藏玄机、谍影重重的有关嫉妒、人格分裂、精神错乱的故事,但结尾处,影片却告诉观众,所有这一切都是假的,是赵燕患了偏执型精神病之后虚构出来的。至此,观众才明白为何情节中有诸多不合情理之处,但同时也若有所失,因为影片在讲述了一场幻觉之后,观众也只留下一片恍惚的印象。反之,《怖偶》(2014,导演王松)主要用了"悬念前置"的方式来结构故事,观众早就知道文生和白兰度是一个人分裂出来的两个人格(虽然影片最后用了一个逆转,将观众默认为是幻想人格的白兰度证实为真实人格。这个逆转类似于《灵异第六感》的结尾),观众由是关心这个人格分裂的个体如何去面对各种外在险境和内心困境。但是,由于情节平淡、故弄玄虚,导致整部影片节奏拖沓,剧情张力不够,惊悚效果只能说是勉强及格。

《京城81号》中既有"悬念前置",也有"悬念后置"。在民国背景的那个故事中,主要是"悬念前置",观众早已知道声势显赫的霍家绝不会允许霍连齐迎娶一个青楼女子,这相当于谜底。于是,情节的发展方向就是霍连齐与陆蝶玉如何冲破家规和世俗偏见,追求真挚爱情的曲折艰难。这是一种经典的爱情设置方式,影片尽量避免俗套,弄出了冥婚、两人在二哥棺前苟合、霍连齐在街上被抓壮丁等桥段,有些确实出人意料,有些却未免令人错愕,完全经不起逻辑推敲。

《京城81号》的当代部分,采用了"悬念后置"的模式。观众和许若卿都觉得这座古宅怪怪的,甚至出现各种神秘、不祥、灵异事件。情节的发展方向

就是如何将真相一一揭示出来。可惜,在这部分,影片并无太多出彩之处:不仅许多惊悚场景当时就证明是幻觉或梦境,最后的揭秘也令人难以置信:赵奕堂的前妻居然会派自己的亲生女儿躲在地下室不吃不喝,专门负责装神弄鬼去吓许若卿;而许若卿之所以会经常性地幻听幻视,原来是老管家给她换了有麻痹大脑功用的药物。可见,在当代部分,《京城81号》的情节编排未能避免国产惊悚片的窠臼,"释疑"部分力量偏弱,逻辑也显得牵强。

即便如此,《京城81号》在悬念设置上对国产惊悚片仍然有可贵的启发:惊悚片首先是一个悬疑片,但悬疑的解密不必走向科学与正义,也可以走向阴谋、犯罪、人格扭曲、精神变态、真情永恒、亲情无价等;在悬念设置方面,惊悚片也可以尝试"悬念前置"的模式,放弃剧情大悬念,精心建构场景和细节中的小悬念;至于"悬念后置"模式,需要在结尾处有足够的力量与前面的悬疑氛围相匹配,才不至于使影片头重脚轻。

二、《京城81号》对于观众观影心理的契合

在惊悚片中,真正的惊悚不是来自恐怖音效或者可怖的画面,更不是鬼魂的飘忽无常,而是带领观众完成一场内心的冒险,或者内心的发现。在这方面,《京城81号》不仅有野心,也较为出色地完成了对于观众潜意识的契合与呼应。

虽然《京城81号》在营销阶段主打"东方惊悚""3D大片"等概念,但具体到影片本身,突出的则是爱情的主题,咏叹的是"真情难寻,真情永恒"。在一部惊悚片中凸显"人鬼情未了"的内涵固然能符合都市年轻观众的口味,但《京城81号》显然意识到,若没有新的表达方式去支撑情节,或者没有在常规主题中产生新的变奏,对于观众来说将只是一次老生常谈式的观影体验。

《京城81号》在开头就搬出佛教的八苦:生、老、病、死、爱别离、怨憎会、求不得、五阴盛。在影片的结尾,许若卿又问观众:"我们来红尘走一趟,不过是希望'愿得一人心,白首不相离',你找到了吗?"可见,影片真正想讲述的人生之苦是"求不得"。因为,"生老病死"只是生理上的几种状态和过程,并

不值得过分伤感；至于爱别离、怨憎会、五阴盛，虽然是几种社会现象，反映了不合理的生活现实，但都可以用一颗平和之心去平息。因此，人世之间"苦"的根本原因乃是"求不得"，佛教的教义也说，"世间一切事物，心所爱乐者，求之而不能得，是名求不得苦"。从这个角度看，《京城81号》对于人世间情态的理解较为深刻，为影片融注了一定的哲理意味，并在呈现了"求不得"的残缺现实之后，又希望用"真爱"来抚慰情感的"终究意难平"之叹，人世的失落之苦。

由是，"求不得"之苦体现在影片的每一个人物身上，成为一种普遍性的人生情态：在"民国戏"中，霍连齐与陆蝶玉虽然真诚相爱，但受制于世俗偏见和人性阴暗，最终"求不得"；霍连修虽然暗恋陆蝶玉，但受制于个人身份和家庭伦理，难以表达，更难如愿，也是"求不得"。在"当代戏"中，许若卿是赵奕堂的"小三"，渴望一纸婚约而不得；莫宣作为赵奕堂的妻子，渴望留住丈夫奔向别的女人脚步而不得……

因此，影片《京城81号》至少在两个层面上契合了观众的观影心理：

1. 对于理想爱情和理想人生的渴望。

影片的民国时代，爱情的阻碍主要是外在的秩序、伦理；在当代，爱情的阻碍是充满诱惑的现实，以及难以捉摸的人心。可见，追求真爱之路虽然步步艰辛，却永远令人向往，并鼓舞红尘男女奋不顾身地追逐。这种表达，能够与观众产生情感上的共鸣。而且，影片对于爱情的思考具有超越时代的穿透力，让人看到在一个伦理不自由的时代中爱情之艰难（民国），而在一个自由开放的时空里，爱情的追求之路同样因诱惑和可能性太多而云遮雾绕，前途不明（当代）。

影片的民国戏中，大哥霍连修平时端直严肃，威严正派，形塑着一个大家族的门风和作派，但在他的内心深处，依然有着对于现实僵化沉重，婚姻生活激情退却、寡淡乏味的深深不满。在与陆蝶玉通信的过程中，霍连修被陆蝶玉的性情、才情、真情所打动，找到了内心的感动和精神上的皈依。或许，霍连修对陆蝶玉的真情告白显得突兀，令观众措手不及，但是，设身处地地想，霍连修作为威严的家长只是"意识"层面的社会身份或者一种社会表演，他的潜意识中为何不可以有对真性情、诗意人生的渴望与追求？这种感受，对于观众来说是能找到心灵上的契合点的。

2. 通过影片的主要人物都因现实和内心的羁绊而深尝"求不得"之苦，观众对于人生有了独特的体认。

《京城81号》较为淋漓地揭示了几个主要人物内心的匮乏与渴望：许若卿正因为对现实世界的爱情不满意，才会沉迷于《梦回青楼》里凄婉深挚的爱情之中；赵奕堂正是对与莫宣的婚姻不满意，才会无比迷恋许若卿身上那种知性、美貌、才情与深情。这种"求不得"的残缺有时令人失落、绝望，有时更令人变得疯狂与偏执。例如，莫宣对丈夫的背叛极为痛恨，拼死挽留或者破坏；根叔对熟悉宅院无比留恋，拼死守护家园；舅老爷与素容出于嫉妒和私利而变得冷酷……所以，影片表达了人世间普遍而永恒的匮乏与痛苦，既有对人性阴暗面的挖掘，更有对人生无常、人生不如意的体认与感慨。

如果说，《京城81号》的票房能过亿是靠营销，过4亿就得有一些"真材实料"了。这种"真材实料"在笔者看来就是能叩动观众心上的某根弦。就这方面来看，《京城81号》是成功的，它不仅表达了对于理想爱情的憧憬、追求与坚持，更通过两个不完满的爱情故事流露了"求不得"的人生感慨，以及人面对"求不得"所应秉持的一种人生姿态。这两点，对于观众来说是相当具有吸引力和感召力的，也能最大限度地得到观众的认同并产生共鸣。

三、《京城81号》对于国产惊悚片的启示

虽然，《京城81号》有时沉醉于渲染古宅的空旷、幽闭、昏暗，并在一些惊悚场景中存在自我消解或者难以圆融的特点，但是，以《京城81号》为出发点和切入点，我们可以重新思考国产惊悚片的突围之路：

1. 探索类型的杂糅，将惊悚片与犯罪片、侦探片、爱情片等类型相结合，以诡异的情节、惊人的奇观、激烈的动作、严密的推理、令人动容的爱情营造观影愉悦。

考虑到中国的国情和电影审查的实际情况，国产惊悚片中的"惊悚事件"必须是可以用科学来解释的，比如做噩梦、吃错药、人扮鬼、精神紧张、庸人自扰等，因而不可能出现宗教类或灵异类的惊悚片。但是，国产惊悚片仍然可以在剧情的悬疑方面大有作为，创作具有悬疑色彩、侦破或推理内容、心理

分析的惊悚片。在这方面,好莱坞已经取得了显著的成就,如《沉默的羔羊》(1991),就颇具匠心地将惊悚片与侦探片巧妙地交织在一起,观众随着女主人公对一桩变态案件的侦破而完成一次令人毛骨悚然的心路历程;《小岛惊魂》(2001)则从头到尾都被一个强烈的悬念牵引着,让观众对结局有胆战心惊的期待,并为事件的真相诧异不已,又感伤不已;再如《玩命记忆》(2006),集合了失忆和密室两大悬疑元素,在一个密闭空间里进行杀人游戏,完成人性刻画和事实推理的并置。

《京城81号》则杂糅了惊悚片与爱情片的元素,它所表达的主题也与爱情有关,并尽可能地为观众提供了跌宕起伏的剧情、层层推进的悬念,满足了观众的好奇心、恐惧感、情感抚慰等心理层面,进而突破了"吓人"的局限,扩展了观众的视听体验,甚至留给观众一定的思考空间。

2. 惊悚片必须对现代人的心理状态有一种洞察力和哲学观照,进而映照现代人内心的压抑、扭曲、异化和分裂。

惊悚片必须能够触动观众内心的恐惧,而不仅仅是恐怖氛围的营造,或者提供惊恐音响与不祥音乐的瞬间刺激。而且,惊悚片的主题内涵不能满足于"现实的可怕",而应深入人性的复杂、潜意识的深邃,从而使影片具有丰富的回味。这时,"人类本能的欲望和压抑的变态成为了恐怖片最重要的内在心理基础,使电影制作者和观众都能够通过恐怖、惊悚和宣泄,在意识、潜意识和无意识的层面上展开交流与对话"[1]。

观众看惊悚片时之所以会觉得紧张甚至恐惧,除了个别场景的恐怖音效或者恐怖场面,主要的来源应该是在影片中看到了自己内心的恐惧甚至人类共有的恐惧。否则,观众对于影片中一些灵异或者不可思议的事件只会感到好奇,甚至希望从科学层面来解释。因此,惊悚片的真正惊悚效果是为观众提供"返身观照""设身处地""感同身受"的氛围,通过影片中的情节和人物命运烛照人类普遍的失常、贪婪、自私、缺憾、憧憬。有了上述背景,我们就会意识到,惊悚片中有没有鬼并不重要,关键是影片能不能打动观众,能不能通过影片故事本身的悬疑、视觉观感的惊悚带领观众完成心理体验的惊悚,甚至追求一定的文化意义和社会价值。

[1] 蔡卫、游飞编著.美国电影研究[M].北京:中国广播电视出版社,2004:269.

《京城81号》中,惊悚的来源很多,如具有灵异氛围的老宅,尸变,人物的幻觉、幻听,人物内心的担忧、恐惧、阴影,以及艺术世界与历史现实重合的巧合,以及宿命般的轮回。但是,《京城81号》真正触动观众的,并不是来自幽闭空间、不均匀布光、空旷场所所带来的不安全感或者神秘感,也不是灵异事件、梦境、幻觉、恐怖音响所带来的视听刺激,而是当代故事中的欺骗、背叛、疯狂、无助、阴谋,民国故事中的欺骗、嫉妒、绝望、恐惧。此外,影片还用套层结构拓宽了叙事内涵,将两个女子的爱情命运交织在现实与历史的阴影之中,探讨了女性的命运与爱情选择,这可视为影片有益的探索和成就。

3. 惊悚片在讲述一个逻辑完整的悬念故事时,不能执念于考据的态度和理性的思辨,也不能过分纠结于"正义战胜邪恶"的道德圆满,而是可以在对都市的日常生活和中国转型时期人们如何释放压力的关注中,融入中国特有的历史传统、地域特色和文化认同,走出一条自己的道路。

"如果简单地划分,惊悚片可以有现实惊悚和心理惊悚两大子类,而且它们又均包含有两大核心要素:悬疑和非理性刺激。悬疑是支撑惊悚片叙事的支柱,以至于很多研究者都把'悬疑片'作为惊悚片研究的代名词。而非理性刺激则是惊悚片的快感源泉,创作者充分地调动声光布景等元素,为影片渲染出神秘气氛,带给观众无法预期、不可设防的深度刺激。"[1]可见,惊悚片的观影愉悦有一大部分是来自"非理性刺激"以及对现实的悲观透视,如果完全以"理性"和"正义"来统摄惊悚片,势必使很多剧情无法铺演,许多悲剧无法上演。

"惊悚片最终的社会文化功能不是为了呈现心理问题,而是为了消除心理问题,不是为了恐吓观众,而是为了释放观众的压力。"[2]也就是说,惊悚片对观众焦虑的抚慰,不是来自影片中的"惊悚事件"有理性的解释,也不是因为"正义"最终战胜了"邪恶",而是使观众在现实中被压抑的焦虑和恐惧有一次直观的展现和释放。例如,2014年上映的《笔仙3》《咒·丝》都涉及精神创伤、人格分裂,但同时又在灾难、痛苦中高歌了无私的亲情,从而不仅将人物甚至观众潜意识中的焦虑与恐惧外化,并因提供治愈良方而得以释放现代人的

[1] 沙丹.国产惊悚片的历史、模式与市场实验[J].当代电影,2011,2.
[2] 刘起.恐惧炼金术——浅谈欧洲惊悚片[J].当代电影,2011,2.

心理压力。

《京城81号》，也在某种程度上完成了对人类精神世界的深层次观照与审视。因为，观众不仅在影片中看到了人性中的嫉妒、自私、猜忌、冷酷，也看到了陆蝶玉、霍连齐对爱情的执着追求、守候，乃至以死殉情，见证了真情的高贵。而这种高贵的真情，正是当代观众所孜孜追寻并时刻心存渴望的。

一直以来，国产惊悚片对于"惊悚"的认识与理解比较狭隘与肤浅，以为惊悚片只是为了向观众提供两秒钟的惊恐，只是为了"吓观众一跳"，却没有思考惊悚片的文化意义和对现实焦虑的投射意义，以及对现代人心理状态的反思意义。有时，国产惊悚片还过于自觉地追求"政治正确"，生硬地强调"恶有恶报""亲情无价""真爱无敌"，这都是对于"惊悚片"的曲解。

通过《京城81号》的市场成功以及对其文本的细致分析，我们再次明确了："悬疑"是惊悚片的核心，但"悬念"的设置可以有多种探索和尝试；视听惊悚虽然是惊悚片的必备元素，但影片整体的惊悚效果来自情节的"悬疑"，以及人物处境和命运对于观众潜意识深处焦虑的契合与共鸣；惊悚片的意义不是科学、理性、正义、真爱，而是对观众产生一种释放和宣泄的效果，释放内心的恐惧，宣泄内心被压抑的情绪。

融于精致电视语言中的震撼与深思
——评电视剧《朱元璋》

46集大型历史电视连续剧《朱元璋》(编剧朱苏进,导演冯小宁,2008年7月23日在上海东方电影频道首播)书写了朱元璋跌宕起伏的一生,交织着波澜壮阔的战争和错综复杂的政治斗争,并深入思考了封建皇权下个体命运的无力挣扎。

整体而言,《朱元璋》以21集为分界线可以分为两部分,此前是朱元璋夺取天下前的坎坷、波折、发迹、崛起,此后便是朱元璋如何维护、巩固大明政权。这样,电视剧不仅展示了朱元璋夺取天下的曲折过程,而且揭示了一个封建皇权的严酷专制,以及潜藏的巨大危机。更重要的是,这种线性的情节设置方式还可以从多角度构建一种参差对照的关系,即朱元璋地位的变化如何影响其处世原则的调整,这种调整又如何对挟裹其中的人物产生悲剧性的冲击。

 一、当"忠义"成为个人野心的标榜

在电视剧的前半部分,朱元璋从一个放牛娃、行僧、马夫,逐渐成为一名千总、副帅、大帅、吴王,最后成为明朝的开国皇帝。在此过程中,电视剧注重展现朱元璋性格、心态的变化。作为放牛娃的朱元璋,显得志向高远、敢作敢为,虽然不乏莽撞(立志做皇帝,杀地主家的牛);做行僧时,他重信诺(面对死亡仍坚持为马姑娘的父亲诵经);做马夫时,他正直仗义,勇于担当(大敌当前,不满义军内部因派系斗争而对友军存亡作壁上观);做千总与副帅时,他仍然有情有义、襟怀坦白(不愿对自己有再生之恩的义父郭子兴做背信弃义之事)。

但是,自从取了金陵之后,朱元璋的处世原则有了变化。如果说此前他一直高举"忠义"大旗并自觉践行,那么此后,"忠义"就成了一个幌子。他在金陵有危险的情况下仍然亲自去山东救小明王,看起来是"忠义"之举,但实际

上是为了实现个人野心和个人利益的一种姿态。这是一种政治投机,一方面可以向属下继续标举"忠义"的大旗,以彰显自己的高洁人格,另一方面可以挟天子以令诸侯。

而且,朱元璋在成大业前是以道德情操(讲情义、重忠义)笼络人心,当了皇帝之后,他就开始基于政治需要而漠视人世间的道义和良知。此时的朱元璋,越来越显出其冷酷狠毒、虚伪专制、敏感多疑的性格。如他成立锦衣卫以掌握三品以上大臣每天在想什么、说什么、干什么;如他不准马娘娘干政,因为娘娘只是皇帝的影子,是影子就应该沉默;还有,他对朱标说,对文臣仕子,可用之而不可亲近,可使之而不可信之。这样,电视剧生动地展现了朱元璋在权力与谋略、官场与民生、亲情与法理、良知与残暴面前的某种犹豫,但他最后都毫不迟疑地以"利益"为第一要义。

朱元璋告诫孙子朱允文时说:"作为帝王,没有退路,必须昂首挺胸,一往无前。"这就将朱元璋的残忍专横书写成一种为社稷而自我牺牲的悲壮。甚至剧中的人物也多有对朱元璋的理解。李善长在临刑前还在为朱元璋辩护,大骂蓝玉,说换了他在朱元璋的位子,他一样会这样做(杀老臣)。刘伯温对自己的儿子说,君王行事是出于需要,基于利害,谈不上卑鄙与否。马娘娘也认为,皇上做事,在于安危,不在情义。甚至玉儿也对二虎说,皇上杀人是出于需要,而非忠奸与否。朱元璋更是对朱标说,将帅可废,江山不可亡。这样,基于江山的安危,出于个人利益甚至是个人偏好,君王行事可以不顾法律、道德、情义、忠奸。这种冷酷无情,实际上连朱标、马娘娘都不寒而栗。

作为一部历史剧,《朱元璋》只需取材于历史而不必苛求完全真实,毕竟,它是一部"戏剧"。如果说历史遵循客观规律,展示真实发生过的事;历史剧则遵循心理规律,展示可能发生的事。《朱元璋》向我们展示的正是这样一种"心理规律",朱元璋在一无所有的时候可以将"忠义"视为良心的指引,但一旦大权在握,就不由为巩固权力而处心积虑,视他人为潜在的威胁。

编剧朱苏进曾说:"严格来说,我并不喜欢朱元璋这个人。他和刘邦一样,是中国历史上真正横空出世的平民皇帝,一个底层平民15年打下天下、29年治理国家,命运的传奇、业绩的伟大、手段的残忍都是骇人听闻。打天下,他靠的是兄弟和一个'义'字,可治理天下时,他竟向这些功臣展开了无情的杀戮。在明朝,刑法极其严酷,光死法就多达20多种。所以说,创作越深入,对这个

人物越是恨爱两难。"[1]只是,在电视剧中,这种"恨爱两难"的情感似乎更多时候却是理解和原谅。

二、封建皇权下个体命运的挣扎

"电视受其大众传播媒介性的特性影响,有与一般艺术所不同的娱乐性、社会性和大众性,这就是电视艺术的另一重要特征:有深度的通俗性。具体说,这种有深度的通俗性表现为具有社会价值的娱乐性、审美创造的参与性和高度介入的大众性。"[2]由于这个特点,电视剧选择的故事类型多是"传奇故事",而电影的故事类型一般是"文学故事",差别在于,前者比后者更具民间的、大众的、生活的、家庭的和娱乐的品格。《朱元璋》作为一部电视剧,就鲜明地体现出"有深度的通俗性"的特点,即在一个通俗的、有吸引力的"传奇故事"中融入了一定的历史、社会与人生的思考。——要实现这种融合相当不易,因为,"电视观众对生活的把握,更多地是靠直观图像的印象,而不是理性思维(电视传播的稍纵即逝,常常使人的理性思维无法持续,中途短路)"[3]。

《朱元璋》通过朱元璋身边人物的命运深刻地揭示出,当体制基于个人私心而设废,当法律可以因为个人好恶而轻易更改,那么身陷其中的个体将人人自危,无一幸免。朱元璋在做了皇帝之后,身边主要有三类人:一类是李善长,有着个人野心或者说强烈的功名心,但也有基本的做人准则,甚至有豁达洒脱的一面;另一类是杨宪、胡惟庸,他们野心勃勃,为了功名不择手段;还有一类是刘伯温,对待功名利禄都显得淡然从容,且对时局有着深刻的洞察力,对于人生有着冲淡平和的心境与理解。这三类人,都被朱元璋以各种方式、各种理由所杀。如果说杨宪、胡惟庸还可说是自作孽不可活,李善长多少有点冤枉,而刘伯温的悲剧仅仅是因为过于聪明清高。这就说明,在一个集权专制的体制下,不可能有人能明哲保身(二虎一家能够全身而退,更像是电视剧留下的一个童话般的美好想象),进而证明人治社会的可怕,封建皇权的冷酷无情。

[1] 朱苏进倾心写就《朱元璋》[N].扬子晚报,2003,12,12.
[2] 蓝凡.电视艺术通论[M].上海:学林出版社,2005:70—71.
[3] 丁海宴.电视艺术的观念[M].北京:北京广播学院出版社,1997:140.

再看朱元璋的亲人,马娘娘与他是患难夫妻,且深明大义,心胸宽广,但最后,马娘娘也对朱元璋失望了,看透了他的虚伪与虚弱。她在病榻上说,朱元璋想让她出主意,又恨她出主意,若是她的主意高明,心里就更恨。而最具悲剧性的,大概要算太子朱标了。朱标宽厚仁慈,性情温和,朱元璋清楚,这样的性格可以做一个好人,但不能做一个君王。而朱标面对父亲的残暴,由恐惧、悲愤、无助直至绝望,竟欲投河自尽,后来壮年而逝,这正是因为父亲的行事方式与自己的人生理念相冲突所致。这都在证明封建皇权下个体"身不由己"的悲剧性命运。

三、融于精致电视语言中的震撼与深思

相对于电影来说,电视的荧光屏面积要更小,这也导致在镜头运用上,电视剧的中近景和特写镜头往往要超过电影中同类镜头的数量。甚至,电视剧以特写见长,因为特写镜头表现了受限制的画面的真正优点。这似乎决定了电视剧应主要以对话为主,精心营造情节的曲折与悬念的起伏,不需在画面构图、镜头处理等方面谋求精致与独特,但《朱元璋》却努力在悬念迭出的情节流中不时构建一些具有深意的细节和有丰富回味空间的镜头。

例如,朱元璋刚入主金陵时,出现一块匾,写着"日月重光",这意味着朱元璋将使天下重见光明(预言明朝的建立)。后来,又展现他书房的一块匾,上书"洁比圭璋",这是暗示朱元璋的品格操守之高洁。朱元璋登基之后,他书房的匾额成了"笃礼崇义",这倒像是一种讽刺了。而李善长文案背后是大大的一个"慎"字,四周有"慎独"字样。只是,在封建皇权中,个体再谨慎也厄运难逃。

还有,面对太子朱标的"懦弱愚善",朱元璋扯下一根荆棘,用手将去其刺,满手鲜血,然后交给太子,说这荆棘就像是皇家权杖,他将干净了太子拿着才顺手(为自己杀老臣作开脱)。朱元璋还说,虽然荆棘是用来鞭打犯人的刑具,同时还是一味良药。犹言皇家权杖看上去刚烈血腥,却也是苍生平安的保障。或如朱元璋所说,虽然奉天殿上血流成河,可大明日益繁盛。

此外,《朱元璋》的电视语言亦较为精致,用了许多电影的手法拓展画面

的意蕴。例如,许多战争的场面,宏大壮阔,极具视听冲击力,没有流于一般电视剧完全靠对话来推动情节的弊病。而且,一些空镜头、俯拍中的大远景都有较为丰富的意味。如脱脱等待元朝降罪时,用了一个机位极高的俯拍镜头,极力呈现玉阶下脱脱的渺小无助。暮年的朱元璋去寺庙里超度亡人,也用了类似的机位。这些镜头中都有深沉的无力感、苍凉感静静流露。

而且,剧中还有大量红日的空镜头。这类镜头大多构图精美,用意独特。朱元璋如日中天、地位上升时,在空镜头中展现太阳从乌云中冲出来,发出耀眼的光芒。朱元璋坐拥帝位之后,感觉到大臣没有想象的那么忠心耿耿,于是组建锦衣卫去监视,又出现一个空镜头,一轮太阳正从皇宫屋檐的哮天犬旁落下,尔后,一个仰拍的中景镜头中,朱元璋立于天地之间,一轮红日挂在天边。这实际上是王朝走向没落的某种暗示。暮年的朱元璋在临死前,一轮红日在屋檐旁坠落,显得空洞冷漠,犹言历史长河中个体的荣辱存亡是多么微不足道。朱元璋虽想令太阳停下,但最终日出紫金,日落栖霞。

可见,《朱元璋》没有满足于将对话作为推动情节、揭示人物性格、表达思想的唯一方式,而是不仅注意了宏大场面的渲染以及大的历史事件纵横捭阖的书写,也在画面构图、镜头处理、细节设置等方面足够用心,努力丰富观众的观影愉悦,拓展画面尽在不言中的内涵。

一般观众喜欢看帝王戏,既满足了某种猎奇心理,又抚慰了人生的某种缺憾。因为,宫廷作为远离普通百姓的场景,其中的生活与斗争显得异常神秘,这种神秘又强化了观众的窥探欲望。在君王身上,观众还可以投射普通人对于权力的渴望,对于君临一切的想象,正而完成对庸常俗世的某种超越。甚至宫廷中复杂的政治斗争,在某些观众看来,还具有人生指导意义,因为它们会涉及诸多"普适性的"权术与谋略。这大概也可以解释近年来中国帝王戏、宫廷戏层出不穷的原因。其实,问题不是不能写帝王,而是如何在将帝王还原为一个普通人时又能用当代的视点去审视他、评判他。在这个方面,《朱元璋》有得有失,最明显的缺憾就是在除去朱元璋身上的帝王光环后,对于他的许多处事方式表示了极大的理解、支持和同情,指出朱元璋由于特殊的地位所限而"身不由己"的两难。

而且,电视剧《朱元璋》在叙述视点的处理上不够严谨,甚至出现意义的

互相消解。例如，电视剧一开始就有一个老年叙述者的画外音，这显然是暮年的朱元璋在回顾一生。应该说，这种画外音的加入，使情节的展开有一种独特的沧桑意味，能够流露出人生如梦、人世沧桑的感慨，一些评论性的叙述干预还使许多情节有独特的情绪渗透其中，能有效地丰富情节内容，并揭示人物当时的内心状态。但整体而言，《朱元璋》并没有严格设置成老年朱元璋的回忆视角，而是按全知视角展开情节，这多少影响了画外音所能彰显的情绪感染力。更重要的是，当剧中还有李善长、刘伯温等人的内心独白，甚至还有第三人称全知视点的旁白时，整个叙述视点多少有点杂乱，缺乏掌控力。

此外，电视剧以21集为界分为两部分，这两部分在内容、节奏、场面处理、情节张力等方面都有重大差异，以致呈现一定程度的割裂感，尤其后半部分在节奏上有些拖沓，戏剧冲突性不强。

当然，这些情节内容、艺术形式上的不足并不能掩盖作为一部大型历史剧《朱元璋》的光彩，这种光彩突出体现在它如何在精致的电视语言中融入对封建皇权的反思性批判，对人治体制下个体命运的理性审视，以及对历史、社会、人生的深沉感悟与思考。

《花木兰》：中国式英雄的成长与加冕

2002年，《英雄》（导演张艺谋）的"隆重登场"，使中国观众全方位地领略了中国"大片"的风采，而且使"大片"的制作在中国蔚然成风。此后，中国的"大片"除了信奉好莱坞"高投入、明星阵营、立体营销"的理念之外，更在样式方面呈现出诸多相似之处：多为古装战争片（或武侠片），追求视听震撼、斑斓色彩、宏大场面、史诗气概。而且，这类影片都偏爱用东方意象包装西方式的主题，即在影片中点缀大量的中国古典文化的元素，但在主题表达、人物行为动机等方面又力求"与世界接轨"，如对"和平、统一"的膜拜，对人性阴暗面的揭示，对"弑父冲动"的影像再现，等等。

纵观中国近年出品的一些古装战争大片，应该说各有侧重和成就：《墨攻》（2006，导演张之亮）通过革离真实的遭际和细腻的心理活动来表达人类对"兼爱"的向往与努力，以及美好理念不敌人性阴暗的无限悲凉；《投名状》（2007，导演阿可辛）最能打动观众的，无疑是融入其中的三兄弟之间生死同心的情义、反目成仇的惨烈、人性卑劣与单纯的映照，以及对乱世中个体生存的某种哀叹与反思；《赤壁》（2008，导演吴宇森）犹如一次令观众大开眼界的冷兵器精粹集锦和极富视觉冲击力的古代阵法铺演，影片不仅在酷烈的战争背景下凸显男性之间义薄云天的豪情与情谊，更在战争的废墟上见证了"胜利""野心"的苍凉面容；《麦田》（2009，导演何平）没有聚焦于两军交锋，也没有在场面上过分渲染战争的视听震撼，而是将重心放在战争的后景，关注战争中女人的处境和遭遇，选取了一个独特的角度来反思战争——战争除了使无数男人洒血疆场，更使无数女人经受身体和心灵的戕害，而且，战争所造成的心理阴影和精神创伤可能是永久的。

面对这些古装战争大片，我们不由疑惑，《花木兰》（2009，导演马楚成）能有哪些方面的突破，能为观众带来怎样的惊喜？或者说将找到怎样的支点来标榜自己的独特性？

一

　　北朝民歌《木兰辞》礼赞了花木兰女扮男装代父从军的豪迈气概，但叙述的重心似乎放在木兰出征前的内心波澜和准备活动，以及木兰归乡后的欣喜和战友得知木兰是女性的惊讶，至于木兰12年的征战经历，《木兰辞》只作了高度浓缩：万里赴戎机，关山度若飞。朔气传金柝，寒光照铁衣。将军百战死，壮士十年归。对于电影而言，这种概括无疑过于简略，读者无从知晓木兰在军营中因女性身份而面临的尴尬与危险，也无从获悉木兰在战场上的心路历程。

　　1999年，迪士尼出品的动画电影《花木兰》(Mulan, Directed by Barry Cook and Tony Bancroft)中，木兰的形象不再是抽象模糊的，但也不是血性阳刚的，而是像一个邻家女孩，充分展露出活泼、可爱、聪明、调皮的一面。从影像风格来看，影片具有中国水墨画淡雅幽远的意境，情节中也飘浮着一些中国传统文化的符号，如长城、"三从四德"、皇宫、媒婆、龙等，但除此之外，影片的内核基本上是西化的，如个体对"自我"的重新发现与体认，对荣誉、忠诚、爱情的现代性阐释。同时，影片中那夸张、滑稽的动作，人物俏皮又机智的语言，都营造出独特的喜剧氛围，这恐怕与中国式的"温柔敦厚"也是不相容的。

　　迪士尼出品的《花木兰》最大的特点还在于对花木兰形象的塑造，它没有突出木兰男性化的勇敢、坚毅、血性，而是处处强调她作为一个女性所特有的性情，如她的柔弱、细腻、敏感、聪慧。她在战争中并不是靠武力取胜，她得到同伴的尊重也不是来自力量，而是智慧。例如，在雪地遇到匈奴大军，木兰没有硬拼，而是用最后一发炮弹轰炸雪山，制造雪崩从而一举歼灭敌人。在拯救皇帝时，木兰也利用她的机智成功地化解了危机。在这些细节里，观众可以看到美国个人英雄主义的某些痕迹，以及好莱坞常常重复的主题：凡人身上的奇迹与梦想，以及凡人对自我的重新发现。正如影片中的木须龙所说，它去帮助木兰，初衷是想让老祖先见证自己的成就以宽恕自己打碎巨石神龙的罪过，并重新做回守护神。而木兰也坦言，她代父从军，可能不仅是为了尽孝，也是为了成为一个巾帼英雄。他们都实现了自己的梦想，完成了常人不可能完成

的伟业,从而书写了辉煌的人生。最后,木兰为父亲带回了单于的宝剑和皇上的玉佩,实现了光宗耀祖的重任,而且收获了与李翔的爱情。

因此,迪士尼出品的《花木兰》虽然有中国古典文化的某些意境和外壳,但其幽默手段、经典桥段、主题表达都是好莱坞习见的,因而失去了中华民族独特的思维方式和人格内涵的神韵。

2009年的《花木兰》没有用猎奇的目光关注花木兰作为一个女性在军营中会遇到的尴尬,以及她在战场上的不适应,而是将她塑造成了一个武功高强、指挥才能出众(虽然这多少令人可疑)的将才。所以,木兰基本上是以一个男性的身份在行军打仗,并赢得部下的爱戴与尊重。要说木兰女性化的特征,可能就是她在战场常常流露出人道的关怀,即她不够血腥、冷酷,而是有着女性化的敏感、富于同情心和容易感情用事。显然,她的这些特点与战场的环境是格格不入的。

在第一次战役中,面对被制服的柔然将领,木兰心有犹豫,是文泰以"军令"相逼才使她痛下杀手。由此,木兰开始见证并适应战争的残酷与血腥。但是,这离木兰成为一名真正的战士和将领还有相当遥远的距离。因为,她会出于对文泰安危的关切而放弃自己的职责去救援,致使军粮被毁,无数士兵被杀。面对这种灾难性的后果,木兰愧疚无语,并由此消沉。最后,木兰意识到有些事不得不去做,这是责任。她对众将士说,她以前一直害怕和逃避打仗,这种害怕和逃避让她失去生命中最重要的朋友,"逃避,停止不了战争;害怕,只能让我们失去更多"。

因此,马楚成导演的《花木兰》,不是像迪士尼出品的《花木兰》那样在战场上突出作为女性的花木兰,而是从人格成熟的角度来见证花木兰的成长:从害怕、逃避战争到直面战争;从害怕杀戮到正视杀戮的不可避免;从犹豫、消沉到勇敢担当;从感情用事到冷静刚强(小虎在她面前被敌人处死她也没有冲动而破坏全局);从敏感多思到剪断情感的羁绊以使自己更强大。可见,战争的法则是"反女性的",需要花木兰像一个男人那样去战斗,去压抑甚至

扼杀自己情感性的因素(无论是面对杀戮的犹豫,对牺牲的同情和伤感,还是对文泰的爱情)。

《花木兰》(2009)在塑造花木兰时似乎使其失去了女性特征,但这不是影片的失误,而是从一个侧面呈现了战争的残酷:先是将本不属于战争的木兰卷入战争,又在战争中窒息木兰的同情、善良,以及女性情感——注意木兰回家后对着镜子里自己老去的容颜所流露出的那一缕难以察觉的失落与感伤,与《木兰辞》中木兰回家后"对镜贴花黄"的欣喜相比较,凸显的是战争对女性青春和幸福的戕害。

《花木兰》(2009)虽然书写了花木兰的成长,但并没有融入个人英雄主义的豪迈与飞扬,而是飘浮着无言的沉重与悲凉。因为,花木兰出征的主观意愿并非追求功名,她的"成长"也是在一种被动的姿态下(对责任的担当)不自觉地完成的,这使花木兰常用一种悲悯的眼光去看待战争中的血腥与惨烈,也使她用一种透彻的从容去面对"功成名就"的显赫。在这一点上,《花木兰》与《墨攻》《赤壁》等影片有相通之处。

三

或许是出于对海外市场的考虑,近年中国的古装大片都热衷于用传统的"瓶"装西方的"酒"。如《满城尽带黄金甲》(2006,导演张艺谋,情节类似于曹禺的话剧《雷雨》),仅将中国民族文化外化为一些宫廷仪式、服饰和建筑,而人物之间的情感纠葛全然是西化的。还有《夜宴》(2006,导演冯小刚),显然脱胎于莎士比亚的《哈姆雷特》,影片中虽然有竹林、皇宫、(具有民族特色的)音乐舞蹈的点缀,但在情节主题上沿袭了原作的核心内容。从客观效果来看,这两部影片浓郁的"民族特征"并不能救赎失却了民族底蕴的电影之魂。

2009年的《花木兰》并没有刻意堆砌中国传统文化的元素,而是在现代性理念的照拂下书写了中国式英雄的成长轨迹。当然,影片既然脱胎于北朝民歌《木兰辞》,必然也包含了民族文化的精神内核,那就是中国式的伦理动机("孝")与人生理想("尽孝")。

影片中,至少有两个人物从军的初衷不是荣誉、功名,甚至不是国家利益,

而是源于伦理上的动机。花木兰考虑到父亲体弱多病,显然不能再上战场而主动担当起尽孝的责任(这也可以理解,当皇上要封木兰为大将军时,木兰婉拒,她只想回到父亲身边尽孝)。还有小白,他母亲病了,他为了给母亲治病而代邻居的儿子出征。或许,这种从军的动机不够高尚和宏大,却是典型的中国式思维方式。因为,中国是一个讲究血缘的民族,和谐完满的人伦秩序是个体一生谨记并信奉的原则。对于个体而言,"孝"是先于"忠"而存在并体认的。所以,影片让个体从"孝"出发去践行对国家的"忠",这能引起中国观众的情感共鸣,而且不会使影片的主题陷入空洞矫情。

如果一部影片只有中国式伦理的表达,恐怕在主题内涵上会略显单薄与贫弱,而且难以触动海外观众的心弦。因此,《花木兰》(2009)既立足于民族文化的土壤,也在此基础上生发出具有世界共通性的命题,如对战争残酷性的反思、人性的复杂、责任的沉重等。这些命题,在《投名状》《麦田》等影片中也有触及,甚至更为丰富和深入,但《花木兰》对战争的反思仍有独到之处,对"责任的沉重"更是反复渲染。

影片开始不久,花木兰的父亲花弧就向旁人说,战场上不应该有感情,而且,战场上只有死人和疯子,没有英雄。当花木兰真正参与战争之后,才真切地意识到这是一位征战多年的战士得出的带血启示:在那个杀戮无时不在的环境里,个体性的同情、悲悯、犹豫、软弱,更不要说爱情都是不合时宜的,都只会影响个体的判断力和行动能力;在那个死亡时刻逼近的氛围里,高谈功名、荣誉都是虚无的,只有本着求生的本能才能在战场上获得坚韧的生存。因此,影片对战场生存本质的概括是异常朴素和深刻的。

同时,《花木兰》还细腻地呈现了人性的各色表现:不仅有花木兰面对杀戮的犹豫与厌恶,也有门独因个人野心膨胀而滋生的扭曲与邪恶,还有臧质因嫉妒而生的残忍,当然也有小虎等战俘面对死亡的从容,胡奎面对战友命悬一线的拼死救助,还有花木兰在臧质背弃她之后的坚贞。这些人性的复杂内容,都因为战争的背景而被放大。

此外,影片也反复渲染了"责任"的沉重。出于对责任的担当,花木兰走出了个体性的厌战情绪,也走出了一己的伤感与失落,内心变得强大了。而当部队陷入绝境时,文泰主动站出来,愿意做人质以拯救几千弟兄。战争结束后,文泰虽有对花木兰的无限眷恋,但皇上却要文泰和柔然公主结婚,以缔造

和平安宁的局面,这是责任。文泰最后想与花木兰离开时,花木兰也是用"责任"劝文泰以天下苍生为重,以个人情感为轻。因此,影片呈现了个体在责任与情感之间的艰难选择。这种选择,不仅有"能力越大,责任越大"的豪迈,更有个体对自己身份与处境的真切体认。这种体认,具有意义的世界共通性。

影片《花木兰》(2009)虽然选择了中国传统的题材,但在反映"人"的成长以及对战争的反思、责任与情感的冲突等方面都具有现代性的内涵,并对这些内涵提供了独特的思考角度,这对于影片作为娱乐大片的定位来说是难能可贵的。

影片中的主要人物虽然都表现不俗,但对老单于和柔然公主的刻画多少流于表面,观众尤其难以索解柔然公主"和平"观念的来由。同时,影片在一些台词方面有过于用力之嫌,如对"责任""忠诚"的强调,都由人物一次次地宣讲,没有让"倾向性"自然地流露,恰当地表白。但不管怎样,《花木兰》体现了中国在制作古装战争大片方面的信心和成就,不仅为观众提供了具有视听冲击力的影像,而且交织了含蓄真挚的爱情,以及人物对伦理、情感、责任的沉重担当,在思想内涵方面也比较丰富和深刻,这无疑代表了中国对抗好莱坞大片的一种方向。

从《黑猫警长》谈中国动画电影的价值定位与市场探索

1984年至1987年，5集电视动画片《黑猫警长》播出之后，受到观众的热烈追捧，一度成为全国的收视热点，剧中的情节、人物形象、歌曲和台词更是成为当时儿童的"流行话语"。2010年，上海美术电影制片厂又推出了影院版《黑猫警长》（导演戴铁郎），这既是利用观众的怀旧心理"复活"经典，似乎也是为了探索中国动画电影发展的新路径（题材不是取自中国的民间故事、成语典故、神话传说，而是具有世界共通性的猫鼠大战）。

电影《黑猫警长》对原来5集的素材进行了重新剪辑，并在情节顺序上作了一些调整。在电视动画片中，第2集是《空中擒敌》，讲黑猫警长如何对付食猴鹰。第5集是《一网打尽》，讲黑猫警长如何戴上防毒面具将"吃猫鼠"等坏人悉数歼灭。电影中，《空中擒敌》的情节成了片尾重头戏，而且，影片结束于黑猫警长调集力量全力追捕一只耳。因此，影片没有出现"全歼坏人"的结局，留下了一定的悬念。这个悬念，一是为拍续集预留了空间，二是表明了创作人员观念的变化：这个世界不可能将"邪恶"荡涤得干干净净，只要表明正义战胜邪恶的可能性和必然性就足以抚慰人心。

电视动画片《黑猫警长》由于分集播出的原因，各集之间的情节并无关联，而是独立成篇，甚至可以无限铺衍下去。电影《黑猫警长》则利用缉拿仓鼠时漏网的一只耳为线索，让它在逃亡的过程中到处作恶、捣乱、搬救兵，将全部情节串联起来。

除了情节顺序上的调整，影片《黑猫警长》还在对白中加进了一些富有时代气息的网络语言，如"打酱油""杯具""躲猫猫""走光"等（只是，若干年后观众在影片中听到这些语言应该会不得要领吧）。在主题表达上，影片也想"与时俱进"，诠释了反恐、法制维护、环保和谐、科学观念等时代性的命题。此外，影片还杂糅了惊险、爱情、侦破等元素，再加上许多幽默谐趣的细节，以及生动流畅的节奏，新的《黑猫警长》呈现出清新、时尚的气息，既能唤起中国

"70后""80后"的集体记忆,也容易赢得新一代小影迷的青睐。

毋庸讳言,影片《黑猫警长》在许多方面还暴露出中国动画电影的一些通病,这不仅包括制作水准上与世界动画电影的差距,更体现在创作观念、价值定位、市场探索等方面的保守与狭隘。

动画电影与故事片的主要区别在于创作手段和方式不一样(用手工、电脑或其他方式来完成人物造型和环境空间造型),并没有规定动画电影的接受对象一定是儿童,更没有限定它的题材范围。但是,纵观中国的动画电影,一度过分追求"儿童情趣",甚至将动画片视为儿童的课外教材,在其中融注大量的道德说教和"人生智慧"。这样,创作者只考虑了儿童的理解能力、欣赏习惯和接受水平,因而影片大都情节简单、主题单纯。相对于制作水平的落后,这种对动画电影接受对象、功能定位的狭隘理解更大地制约了中国动画电影的发展。

迪斯尼早期的动画作品虽然大都采用家喻户晓的童话故事为题材,配上优美动听的音乐,带领观众完成一次轻松又不乏温情的艺术之旅,但现在的迪士尼动画电影,尤其是皮克斯的动画电影,已经最大限度地"成人化"了,其情节主体是一个常规的情节剧,只不过选择动画这种更为自由活泼的形式而已。这样,许多美国的动画电影就能让儿童和成人各取所需:儿童关注影片中那奇谲的想象力、逼真的造型、充满吸引力的故事,以及大量令人捧腹的细节;成人则可以从影片中得到丰富的回味,如关于梦想的力量,关于人的成长,对现代社会的隐喻式书写,关于现代人生存状态的寓言化表达,等等。

电影《黑猫警长》的儿童化倾向最直白地体现它的旁白上。本来,电影中通过画面能表达清楚的内容一般不再用语言来重复,但《黑猫警长》生怕观众看不懂,或者刻意要营造"妈妈说故事"的氛围,不断地用旁白来介绍剧情,重复画面的信息,或进行评论和分析(旁白由鞠萍担任,她是许多儿童心目中永远的大姐姐)。如螳螂新郎被吃掉了之后,画面出现黑猫警长伏案忙碌的镜头,这时旁白补充,"夜深了,黑猫警长还在研究案情。所有的证据都指向一只

耳,但是,黑猫警长还是发现了疑点"。这种旁白从剧情交代的角度来说完全多余。

电影《黑猫警长》的情节设置亦体现出鲜明的"童趣":好人、坏人都斩钉截铁般清晰,好得完美,坏得彻底。黑猫警长在影片中一出现就是那样机智、勇敢、坚定、沉着、敏锐。整部影片没有任何地方表现他的内心起伏,更未勾勒他的心路历程和性格成长轨迹。对于这样的英雄,观众只能仰视,而不容易亲近。影片忽略英雄的前史和成长轨迹,显然迎合了儿童的欣赏习惯,也使影片保持了紧凑的情节发展节奏,但其代价是血肉丰满的黑猫消失了,他只作为一个完成剧情的符号出现。虽然,类型电影大都会追求人物的扁平化特点,但这种"扁平化"并不意味着人物只是善与恶的概念化呈现,而是说人物是某种性格、道德观念的承载者。更进一步说,在扁平化人物的谱系中,"好人"应该是"特点鲜明甚至个性化特征突出的好人","坏人"也应该是"坏得有性格的坏人"。

在常规的惊险片或侦破片中,观众多多少少都会为正面主人公的处境提心吊胆,而主人公由于性格、情绪、环境、视野等方面的局限,难免在侦破过程中出现疏忽,甚至犯错。但是,观众能与这样的主人公同呼吸、共命运,能与他一同去征服外在的危险,去克服自身的弱点,进而完成一种"成长"。可惜,这些内容在黑猫警长身上都看不到,观众只看到他每天驾着摩托车风驰电掣,任何时候都是临危不惧,胸有成竹,观众从来不用担心他会遇到危险,也没机会看到他流露正常人的情绪。

影片为了表现黑猫警长的无所不能,还夸大了"工具"的作用,有意无意地削弱了"人"的主观能动性。也就是说,《黑猫警长》中的黑猫由于过分强大,他没有遇到什么困难和危险,即使有暂时的意外,他也能迅速利用高科技取得出人意料的成功,如热感追踪仪、电棒、能变成气垫船的摩托车,等等。这其实是情节设置上的偷懒行为,也决定了影片能在多大程度上打动观众。

关于"正义战胜邪恶"的主题,已经被无数电影演绎过,但是,优秀的电影能对这个主题进行各种包装、变奏、改写,甚至颠覆,如"邪恶"还包括主人公内心的怯弱、自私、狭隘,"邪恶者"失败的历程同时也是主人公克服自身的弱点,成为一个"英雄"的过程。或者,主人公战胜"邪恶"的武器不是某件宝物,或某项科技发明,而是自己的信心、智慧、勇气、毅力(影片最终要歌颂的是

"人"，而不是"物"）。像《黑猫警长》这类影片，观众观赏的愉悦和动力肯定不是来自那个几乎命定般的结局，而是那个跌宕起伏的过程以及这个过程对观赏者的启发、抚慰；而评价这类影片的标尺除了其艺术形式、人物塑造、主题把握等方面，也包括是否彰显出"人"的胜利，即主人公在战胜邪恶的过程中是否完成了自身的某种成长和对世界、人生、人性的深刻体认。

二

今天，没有人会轻视动画片的商业价值和市场潜力，但中国动画电影对此一直显得心有余而力不足。近年上海美术电影制片厂出品的几部有影响的动画电影，如《宝莲灯》(1999，导演常光希)、《西岳奇童》(2006，导演胡兆洪)、《马兰花》(2009，导演姚光华)等，基本上都是在"炒冷饭"，利用已有的品牌和资源进行包装和变换，没有创造出新的形象，没有去开掘新的题材，更没有积极呼应当下的现实。而且，"黑猫警长"虽然是一个已存在几十年的品牌，但一直没有有效地开发衍生产品，这不能不说是中国动画电影在市场探索方面过于保守的明证。

针对现实的种种困境，笔者以为，中国动画电影要走出低谷，必须深刻认识以下三个问题：

1. 动画电影大都属于商业片的范畴，应具有视听冲击力和想象力。

在当下市场化和产业化的背景下，鲜有投资方将动画片视为艺术片或者主旋律片。应该说，动画电影主要是商业片的认识早已深入人心，其娱乐功能也受到了充分重视。当然，动画电影也要追求"社会效益"，但对此要进行更宽泛的理解——这种"社会效益"不是直白的道德说教，而是通过情节、场景、人物形象自然地流露出来的某种倾向性；而且，这种"倾向性"，不是道德教化或人生指点，而可能是一些生活感悟、人生启示。

当前，世界动画电影的制作技术日新月异，不仅大量利用数字技术，迪士尼和皮克斯公司更是大量制作三维动画电影，用逼真的人物造型和奇异的环境空间造型，将观众带入一个充满想象力又仿佛身临其境的艺术世界。在这方面，中国动画电影受制于资金、技术和人才，还有很长的路要走。尤其是创

作观念上的保守,使得中国的动画电影没有发挥"动画"的优势,不能为观众呈现天马行空般自由洒脱的情节发展,以及具有震撼力的视听享受和神奇瑰丽的想象力。而且,创作观念的保守还导致中国动画电影的视野比较狭窄,题材受到极大限制,思想主题上受到局限,流失了大量少年和成人观众。

2. 动画电影仍然是情节剧,应努力将一个常规故事讲好。

既然强调了动画电影是商业片,为什么还要强调动画电影是情节剧?这是因为中国有些动画电影虽然是在市场化和产业化的背景下制作的,但是对于如何讲好一个故事显得准备不足、办法不多。

如《西岳奇童》(2006)和《马兰花》(2009),情节设置上都存在重大缺陷,即陷入对"宝物"的迷恋而忽略了情节发展的合理性,失去了凸显"人"的主体性和主人公勇气、信心、毅力等品质的机会。以《西岳奇童》为例,它虽然节奏单纯明朗,活泼欢快,但对于成人则存在感染力不强、悬念不足、主旨单薄、没有余味等弊病。同时,沉香的性格刻画得过于简单,尤其他遇到危险时,化险为夷的力量全部来自"宝物"或"长者",有了这些人或物的庇护,沉香只需像个莽撞小子般抱定"我一定要救出母亲"的信念就可以了,而不管这个信念是否有实现的可能,或自己是否会因此遇到生命危险。这样,影片在情节安排、人物塑造、主题表达等方面都显得"幼稚",不符合情节剧对情节设置的要求。

3. 动画电影可以有儿童情趣,但并不意味着它不可以在主题内涵上进行更宽广的开掘。

动画电影可以面向儿童,但不能固步自封地定位为"儿童片",更不能在主题上满足于直白而肤浅的说教或灌输一些"人生智慧",而应该为观众提供更为丰富的人生启示,甚至契合观众潜意识的观影心理(如美国的《功夫熊猫》,就是关于小人物"英雄梦"的书写)。在这方面,中国的动画电影存在着先天不足。如《西岳奇童》,强调了沉香的信心和毅力,但几乎是在颂扬他身上的"固执"和"鲁莽"。《马兰花》表现了"善良"战胜"贪婪"的必然性,但没有体现出"人"的成长与变化。《黑猫警长》则太机械地重复了"正义战胜邪恶"的命题,却没有对这个命题作别开生面、意味深长的变奏。

对比之下,美国出品的一些动画电影虽然也常常落入情节俗套,但仍不乏一定的主题深度。如《赛车总动员》(2006),其情节主体是赛车麦昆在经历

了一次独特的人生体验后所完成的心路历程:在名利面前如何从病态的执着到坦然的应对,如何从个人英雄主义的狂妄中走向对他人的尊重、对团队的肯定。而且,影片还试图以独特的视角来观照我们当下的传媒世界,反思我们所热烈拥抱的现代文明进程,烛照现代人在强烈的功利心引诱下出现的内心扭曲。还有《狮子王》(1994),更是塑造了动物界的"哈姆雷特",对"人"的成长,以及人性中的贪婪、嫉妒也作了生动的呈现和揭示。这样,影片并不仅是让儿童暂时饱腹的快餐,也包含了许多的人生启迪和生命感悟,可以成为成人的精神食粮。

曾经,中国的动画电影《铁扇公主》(1941)、《小蝌蚪找妈妈》(1960)、《大闹天宫》(1961—1964,上下集)、《哪吒闹海》(1979)等令世界惊艳。这些影片所达到的艺术水准不仅得到了国际的首肯,而且使具有中国民族特色的动画片独立于世界动画之林,散发着它独特的艺术魅力。

从21世纪90年代至今,中国动画电影有停步不前甚至举步维艰的迹象。而此时,日本、美国的动画电影迅速崛起,不仅形成了各自的商业品牌,而且挤占了中国的大部分市场。在我们的生活用品、休闲娱乐中,充斥的也都是外国动画片中的卡通形象,如米奇、加菲猫、史努比、迪士尼主题乐园等。在这种背景下,观众强烈呼吁中国的动画作品和卡通形象。而现实的境况是,虽然国家每年耗费大量资源来扶持国产动画片,全国培养动漫人才的院校和机构也难以胜数,许多艺术家更是为国产动画片的发展呕心沥血,但是,近年来中国动画片只在数量上有了飞速增长,质量和影响并不尽如人意。对此,中国动画片创作真的需要进一步解放思想,拓宽视野,厚积薄发,奋发有为,以优秀的作品感染人、鼓舞人,并努力走向世界,推广中国形象、中国气派。

善良和正义的艰难守护
——作为贺岁片的《天下无贼》

内地观众最早接触的贺岁片，可能要算《红番区》（导演唐季礼，主演成龙，1995年1月上映）。1997年年底，北京紫禁城影业公司首次以"贺岁片"的名义，推出了冯小刚执导的《甲方乙方》，市场反响热烈。自此，贺岁片成了观众每年岁末春节的一份期待。各制片厂和导演也都看到了贺岁片的巨大市场潜力，一时百舸争流。

"贺岁片"虽然在香港最早命名，但其操作理念却是来自美国。美国电影市场每年在圣诞和元旦期间，都要推出一批制作精良、娱乐性较强的影片，以迎合岁末的休闲热潮和喜庆气氛。这类影片虽以娱乐性为圭臬，但在类型上却不限于喜剧片，更多的倒是动作片、科幻片，乃至战争片等。而在中国，与岁末春节喜庆、祥和气氛相契合，贺岁片在风格上多轻松、闲适，结局多以"大团圆"为旨趣。尤其自《甲方乙方》取得票房神话后（3 600万人民币，投资约600万人民币），观众似乎把贺岁片等同于"搞笑片"（还不是严格意义上的喜剧片）。这实际上将贺岁片由一种档期上的概念置换成了一种类型上的规定。这必然使贺岁片种类单一，使观众产生"审美疲劳"。

讨论贺岁片，我们不能不提到冯小刚，这除了他开内地贺岁片风气之先外，他的贺岁片一度是内地同类影片中票房成绩最好的。

冯小刚认为他的贺岁片有两个特点：一是人民性，一是传奇性。"人民性是指，我要拍的东西一定要是普通人能看得懂的，愿意接受的东西；传奇性是

指,影片要有一些独特的故事,在电影中加入一些假定性。"[1]其实,"人民性"换成"市民性"或"平民性"可能更准确。其中无疑折射出冯小刚对市场定位和观众心理的精到把握。但同时,他又不把自己的贺岁片等同于喜剧片,而是强调影片"得吸引人,拍得好看。要么非常可笑,要么催人泪下,要么深入剖析人性,如果拍得不好,贴什么标签也没用"。也就是说,能让观众满意的绝不仅是廉价的笑声,能对我们的生存状况作最真诚的揭示和反思,具有一定的审美品位,能给观众带来审美享受,同样是贺岁片应该追求的艺术境界。可见,冯小刚对"贺岁片"的理解是宽泛的,这也鼓励他在贺岁片的样式和风格上作出更多的开拓。

情节上较强的游戏性,语言浓郁的戏谑和调侃意味,采用平民化的视点,是冯小刚贺岁片的重要特征。并且,人物机智幽默的对白几乎成了冯小刚影片的一道标签。甚至,有些对白可以独立地制造幽默,而无须借助于人物的动作或情节发展,这具有很明显的相声特征,有时会冲淡影片电影化的元素,如《甲方乙方》(1997)由几个独立的故事连缀起来,像一台小品串演;《大腕》(2001)相比于语言的喜剧性来说,情节倒退居其次了,因而更像一出相声。

游戏性的成分使情节可以适度地夸张和虚拟,但冯小刚的影片并不虚浮空洞,而是"小荒诞,大真实"。在一些小细节上可能经不起推敲,但直面的却是最真实的生存困境。无论是《甲方乙方》对普通市民身上的种种梦想和心态的细腻展现,《不见不散》(1999)中对中国人在美国艰辛生存的再现,还是《大腕》对广告化社会的某种调侃,都与现实有某种呼应和互动,乃至对现实有某种反思和批判。并且,冯小刚的贺岁片虽然注重商业电影的社会娱乐功能,同时也注重一种传统道德和伦理秩序的回归。如姚远(《甲方乙方》)为了使一对分居两地多年的夫妻圆住房梦,让出自己结婚的房子,流露出一种朴素的温情和善良。而《一声叹息》(2000)中一度出轨的梁亚洲最终回到家庭中来,《手机》(2003)中有婚外恋的男人落得一个悲惨结局,都是对传统道德的一种召唤,又像是对观众的一种温和劝诫。或者说,这些影片在给观众娱乐享受之后,又努力对观众进行道德上的召唤。

[1] 冯小刚侃贺岁片:我的电影讲究传奇性和人民性[EB/OL].http://ent.sina.com.cn/m/2003-02-14/1355131957.html.

尤其在《一声叹息》中,冯小刚此前影片中那种戏剧化的情节和戏谑的话语风格都消退了,中年男人在婚姻家庭伦理中的焦虑和痛苦却推至前景,一种生活的苦涩和无奈流溢在影片中。这部影片采用散文化的结构,并不刻意营造喜剧效果,但对于人物内心世界的挖掘却很深入。男主人公梁亚洲的伦理困境是真切的,他最终回到妻子和女儿身边也更容易与观众产生亲和力。

而《手机》在喜剧的外壳下,却有着极为丰富的意蕴空间,它是对我们当下生存处境的一次深刻反思,是对现代技术文明的一次彻底反省。影片实际上揭露出这样一个事实,技术文明越发达,人性的扭曲和变异越是触目惊心。应该说,《手机》更像是对世人的一次沉重警醒,而没有在贺岁片的庇护下沦为生活的一味精致调料。而且,《手机》中带有悲剧意味的结局,也让观众再次惊异于冯小刚电影风格的多元性。

在2004年的《天下无贼》中,冯小刚的风格又有了一些变化。影片在开场就将观众带入一个喜剧性的情境,中间也多次展示冯氏所特有的幽默感,观众似乎要在轻松惬意中完成一次梦幻旅行。但是,影片的后半部渐渐有一种无端的伤感在流溢蔓延,尤其王薄死了之后,怀有身孕的王丽还在痴痴地等待一份永远不会如约的承诺,更有一种让人欲哭无泪的悲怆。

相比较于《甲方乙方》,《天下无贼》在许多方面都令观众有些意外。这除了影片结局是一个悲剧,还因为创作者对时空作了虚化处理而使影片与现实有一定隔膜。更重要的是,影片中直白的道德教化倾向,代替了冯小刚此前的贺岁片中温和的伦理劝诫。而且,《天下无贼》对于善良与正义过于乐观的信任以及高调的弘扬,看起来鼓舞人心,却又在情节发展过程中留下了许多难以察觉的裂痕,这些裂痕甚至对主题反戈一击,令影片精心架构的意识形态大厦轰然坍塌。

《天下无贼》中,在一列长途火车上,围绕着傻根打工5年挣来的6万块钱,反扒警察、王丽王薄和以黎叔为首的偷窃团伙展开了激烈的交锋,这实际上也是正义与邪恶、人性的善与恶的激烈搏杀。影片的主旨正是劝人从善,弘

扬正义。因为，王薄在王丽的感召下，最后主动留下来从黎叔手里夺回那6万块钱，并为此付出了生命的代价，从而也为这个世界重建了善良和正义。而自以为手段高明的黎叔等人，还有信心十足的王薄，谁也没有想到，他们的争夺对象竟然是一包冥币，真正的钱，早被反扒警察调了包。这正是胜利永远在正义一方的生动注解。最后，那群窃贼和劫匪都落入了法网，在一场近乎闹剧的表演后，生活回归正途。

进一步分析的话，我们会发现，影片在劝人从善的同时，也为这个主题提供了隐秘的解构力量。影片渲染了傻根的善良，但他的善良并不能为他的血汗钱提供任何的保护，倒是为小偷提供下手的机会。小叶正是趁傻根救火时将钱偷走，黎叔手下的人也是在傻根去献血的路上再次得手。影片的本意显然是要赞美傻根的善行，实际上却暗示了善行对于世界的不义毫无作为。傻根对别人不存任何的戒心，这只增加了他生存的危险系数。正如王薄指出的，应该让傻根看清身边的世界，而不是欺骗他，让他永远以为"天下无贼"。更重要的是，影片还存在另一个悖论，那就是第一次想做一件善事的王丽，也第一次意识到做一个好人的艰难和完成一件善事的不易，这似乎也给"善良"一个冷冰冰的嘲讽。最后，王薄一次正义的挺身而出却丧了命，以致"长使英雄泪满襟"。

影片想为这个世界，为那些善良的人们找到一种正义的庇护。确实，正义在影片中面对邪恶技高一筹，并能从容不迫地展示疏而不漏的威慑力。但是，善良并没有因为正义的在场而变得更加成熟和坚强。相反，永远被隔离在世界真相之外的傻根在做着"天下无贼"的美梦时，有可能正在走进下一个陷阱。同时，正义也无法拯救人性的恶。黎叔在逃走时，还不忘钩走傻根那个装钱的书包，正是正义的威慑力并不能对人性的贪婪有任何救赎的明证。影片还有一个细节也耐人寻味，反扒警察上车后不久，就发现自己的钱包被人偷了。这似乎也是小偷向正义的一次轻薄调侃。

傻根身上集中了人性的许多优点：真诚、善良、单纯、质朴，但正因为他至纯至善，反而使这个人物显得不真实。影片也提示，傻根之所以憨厚善良，是因为他一直处在一种与世隔绝的生存状态中，从而使他的善良蒙上了一层虚幻的轻纱。傻根出来打工前生活在山区，那里"路不拾遗"，在路上看到一堆牛粪，如果当时没粪筐，只要画一个圈，就表明这堆牛粪有主了，别人就不会

拾。这种生存空间，显得太过纯粹和虚幻。正如需要保护的傻根一样，这种山村也需要进行与外界空气隔绝的真空处理才能继续存在。而傻根打工5年的地方，又是一个人烟稀少的佛家圣地，这里与真实的生活也是有一定距离的。与傻根一起出来打工的同村人，都劝傻根花600元将钱邮寄回去，显然他们对于这个世界的认识比傻根更清楚。这样说来，五次春节都留下来看守工地而没有回家的傻根，实际上错过了五次接触现实的机会。这就更加表明傻根这样的人物，在现实中只能是一个幻觉。

《天下无贼》中的道德教化之所以让人觉得勉为其难，且出现一种内涵上的难以圆融。其原因在于，冯小刚以前的贺岁片中主人公在道德上并不具优越性，相反，他们调侃别人时也常调侃自己。而且，以前的影片强调的是一种相当平民化的道德认同，人物的善行能够回归传统的伦理秩序，多是他们在生活中获得了真切的体认和觉悟后的自觉行为，显得真实可信。而《天下无贼》中像天外来客般的傻根却具有超越性的道德信仰，这难以让观众亲近。而王丽的"从善"中，突出的是一种宗教层面上的拯救意义，这又太过超拔。影片在一个抽象化的时空里思考人性的善与恶、世界的光明与黑暗这样太过高深的主题，使导演在智力上显得比观众更高明，这是商业片的大忌。影片以傻根作为抽象的"善"的代表，以反扒警察来张扬一种"正义"，并以"善良"和"正义"来拯救世界，这可以说是导演对世界的一种哲学思考，也可以说是他的一段苍白独语。

影片想为这个世界重建善良和正义，但颠覆的因素却无处不在，这还体现了导演的某种无奈或左右逢源的取巧。为了取悦观众，影片多次渲染王薄和黎叔等人之间的过招，在那眼花缭乱的较量中，众贼的胆略、技艺、心机，都让人叹服，这也成为影片的一个重要看点。但是，以"贼艺"作为赞颂的对象，有误导观众之嫌，为了顺应主流意识形态的正面引领性，影片必须让观众意识到，邪恶最终会受到惩罚，疏而不漏的法网不会放走一个坏人。考虑到这部影片在公映前遇到的一些麻烦，以及在香港被打上"儿童不宜"的标签[1]，导演

[1] 香港为《天下无贼》设计的海报上有"儿童不宜"四个大字。据香港业内人士介绍，香港电影的分级制度非常严格，《天下无贼》虽然是部教育人从善的电影，但是电影中为了表现人物贼的特定身份，突出了多种偷盗技术，恐怕会对青少年有不好的诱导作用，因此在审查时被定为儿童不宜。

的良苦用心并非多余。最终,影片虽然出现了一些内在的矛盾,但观众有了愉悦的观影体验,正面的道德教化功能又最终得到了彰显。于是,电影主管方、导演和观众皆大欢喜。这似乎也透露一个信息,中国电影实行分级制度势在必行,如果成人和儿童可以有选择地观看电影,导演也许不用陷入这种几方讨巧的尴尬中。

应该说,平民化的视点和对现实生存的直面是冯小刚贺岁片的两个最可贵品质,这也是他的贺岁片在逗观众一乐之后还能让人有点回味的原因。只是,这次的《天下无贼》,其实已经脱离了平民视点,遁入了故作高深的哲学式的沉思,使主题与它作为贺岁片的娱乐功能有了一定的背离,进而产生无法弥合的裂缝。

《七剑》：走向武侠片的迟豫之旅

徐克执导的《七剑》(2005)，从类型上说是一部武侠片，从功能上分类则属于娱乐片的范畴，即是以商业价值为终极目的，以情节化的叙述模式为本体形态，以愉悦为主要功能的常规电影。因此，思考深刻的社会或人生命题，刻画性格饱满的人物形象，并不是《七剑》的艺术指归，也不应成为其负累。但是，通过揭示影片在主题表达上的形而上野心，在类型人物刻画上的多重变奏，在核心情节上旁逸斜出并在细枝末叶上欲说还休的枝蔓丛生，我们发现，《七剑》是走向武侠片的一次迟豫之旅。

武侠片一般选择以尽忠为核心的"报主"主题，和以尽孝为核心的"复仇"主题。并且，由于侠客浪迹江湖的本性以及"以武犯禁"的天性，"复仇"比"报主"无疑更符合侠客的身份和观众的心理期许。而复仇对象的不同归属也常使影片和主人公的格调发生微妙的位移。一般来说，"仇人"应同时是邪恶势力的代表，进而使主人公的"复仇"更具伦理上的正当性和更广泛意义上的正义性。若"仇人"还是反动势力的代表（如腐朽朝廷的爪牙，乃至勾结敌国的卖国贼等），主人公的"复仇"就不仅是为民除害，更是替天行道。因此，武侠片常让主人公在完成"孝"的同时，也实现对于社会而言的"善"或对于国家而言的"忠"，这就是武侠片的文本缝合系统和主题构建次序。

影片《七剑》的情节框架至少包含三个层次。故事的主体部分是七位侠客下天山去对付风火连城，这一行为的受益者是武庄百姓，目的是维护武庄和谐平静的生活秩序；七位侠客在除掉了风火连城，解除了武庄迫在眉睫的威胁后，决定上京城，要皇帝撤销"禁武令"。这一行为的受益者是天下（练武）人，相对于武庄283口人的安危来说，这是一个更为高远的目标，也体现了侠

客们心系天下的胸襟；此外，影片还隐隐展示了侠客所遭遇的内心彷徨与挣扎，以及他们在为天下（练武）人谋福祉的过程中对内心伤痛的治愈。在这三个层面，影片聚焦于七位侠客为保护武庄百姓而与风火连城之间的斗智斗勇，为天下（练武）人求得安宁只是结尾处提到，对于人物内心的渴望与失落更是浅尝辄止。这样，影片就完成了对侠客义举的赞颂，并将这种义举不失时机地提升到"天下"的高度。在此过程中，影片当然要牺牲对个体内心困惑的深入探寻，只不过这一点本来就不应成为武侠片的目标，在这个问题上欲言又止反而容易进退失据。

影片中，侠客们的行为动机不是来自一己的切肤之痛，即不是为了个体的"复仇"而实现"替天行道"的间接结果，而是惩奸除恶的决心和侠肝义胆的豪迈先在地决定了个体不应考虑私人的恩怨情仇。虽然，"侠客"的本义就是要行侠仗义，但从一个缺席的或者说太虚泛的理由出发来号召他人，毕竟缺乏切实的内驱力。

在这场除暴安良和拯救苍生的壮举中，其发起人是傅青主，是他劝韩志邦和武元英随他上天山请高人相助，并由他请晦明大师同意其四个弟子下山。但是，傅青主从一个前朝刑部官员到只想着"救人"的侠客，其心理动机在影片中付之阙如。这多少影响了人物的可信度和人格感染力。

同时，过分强调对侠客而言外在的道德规范，必然要压抑个体性的爱恨情仇，忽略人物身处道德两难中的内心煎熬。影片提到了杨云骢身负杀父之仇而在天山修炼以隔绝红尘，但他心中并未对此释怀。他不愿下山，是怕再涉世事，为此他还拒绝了武元英的爱慕之情。但是，在一个更为宏大的主题面前，这种个体性的"复仇"主题不仅被移置，还遭遇了现实的伦理困境——杨云骢发现仇人刘精一正是武庄庄主，而并非传统意义上的"坏人"，更何况刘精一正面临灭顶之灾，此时复仇不仅有违众人下山的初衷，更与侠客的坦荡作风相悖。最后，影片通过一个巧合使问题得到了皆大欢喜的解决，那就是刘精一死于内奸丘东洛之手。这强化了刘精一的正面形象，杨云骢也不用再为个人私仇与天下大义之间的冲突而痛苦。

为了强调集体性的事业要高于个体性的爱恨情仇，影片还在傅青主和楚昭南两人身上作了迂回的证明。傅青主最初想以一己之力阻止风火连城伤及无辜的杀戮，但他在搏斗中先是受伤，后被追杀，亏了武元英才得救。这犹言

个人的努力注定独木难支。还有楚昭南,他一人带着绿珠前去天门屯找风火连城的军饷,结果自己被生擒,绿珠也死于风火连城之手。甚至他与风火连城决斗时,也是杨云骢及时赶到才化解了火药库爆炸的严重后果。

可见,影片是不提倡单独行动的,它所认同的是集体的智慧和力量。这就很容易推论,影片也不鼓励个体的"复仇"或追求爱情的举动。因此,《七剑》的主题构建顺序与经典的武侠片正好相反:对于个体而言多少有些空泛的"为天下(练武)人谋福祉"的宏大叙事,压制了个体对于情感的追求和"复仇"的冲动。这些侠客为了一个外在的远大目标最终驱逐了所有的内心困惑,也放逐了内心的情感涌动。这样造成的一个直接后果就是影片中的正面人物过于抽象和空洞。

武侠片作为一种大众化的艺术形式,它的直观性、通俗性使它追求人物形貌的脸谱化和性格的类型化,并且,人物的设置也是按照善与恶的尖锐对立,美与丑的鲜明映照来建立影片的叙事体系和价值体系。从这个意义上说,武侠片应注重善恶两大集团之间的较量,而不应过多地停留在人物内心世界的探寻上。

《七剑》似乎不想将贪婪残暴、冷酷无情的风火连城概念化,反而沉醉于对其内心丰富性的展示,和对其性格多侧面的揭示。不仅傅青主提醒众人注意风火连城是一个武功高强,诡计多端(用正面的评价就是足智多谋)的人,影片也多次渲染他身上柔情的一面。他对于当年的段玉珠念念不忘,并将对她的怀念转移到相貌相仿的绿珠身上。炮轰武庄人所在的山头时,他低沉地唱起朝鲜的儿歌,感叹于人从最初的纯真儿童变成了吃人的野兽(这种对人性的思考不仅对于反面人物来说太严肃,对于武侠片的类型特征来说也太沉重)。诸如此类,似乎都彰显了风火连城重情义、"侠骨柔肠"、对世界和人生有深切感悟的一面。

与此相对应的则是影片中七位侠客的性格过于单薄。虽然,类型电影追求人物的扁平化,但我们要记住,扁平人物的意思不是人物没有性格,而是人

物不需要有复杂的性格。具体到七位侠客,他们作为天下(练武)人的拯救者形象而出现,其作为个体却是苍白的。其中,辛龙子、穆郎两人干脆就没有性格特征,他们只是作为"正义"的符号参与正义的行动。即使是杨云骢、楚昭南等人,他们的内心世界也只是若隐若现,终于又消失不见,其性格仍然不突出。尤其重要的是,影片提及了个体内心的困惑与挣扎,但是,在这次以武犯禁的义举中,他们并没有完成内心的澄静,匡扶正义的行动并不能代替自我的救赎。楚昭南本想与同是朝鲜人,也同样曾为奴的绿珠在完成大业后回到故乡。但影片让绿珠香消玉殒,使他轻易地解决了天下大义与个体幸福的矛盾。

本来,让几位侠客充当行侠仗义的工具,虽淡化了他们作为有血有肉的个体的感染力,但对于娱乐片来说,这仍是一种类型处理上的普遍性。因为,观众在观赏娱乐片时,没有耐心去深入了解每个人物的内心世界,或者性格中的阴暗面。影片创作者要做的,是突出人物的某种性格特征,或者让人物有一句经典的口头禅,有一个从不离手的道具,这都可以让观众轻松地辨别人物。令人不解的是,《七剑》一方面将几个主要人物刻画得面目模糊,却又在左支右绌地凸显了人物的内心渴望后,对其进行生硬的转换和笨拙的忽略,这不仅是对人物内心矛盾的想象性解决,更像是技穷时的无奈之举。

三

情节的曲折并不是武侠片所过分追求的效果。相反,情节越单纯,场面越激烈,越能给观众以观影的愉悦。《七剑》却在情节的处理上陷入一种无所适从的境地,它对于情节主线中的某些细节语焉不详,却在情节的枝蔓上近乎津津乐道。

七位侠客的任务是要保护武庄百姓的安全,但最后武庄百姓除了刘郁芳及一些小孩子外,全部死于内奸丘东洛之手。七位侠客因去救楚昭南而在武庄遭难事件中缺席,是华昭等小孩和刘郁芳联手除掉了丘东洛。这可以视为武庄人的一次自救,这无疑是对影片核心情节和七位侠客义举的隐隐嘲讽。而且,丘东洛曾得意地说,王爷已经包围了整个山头。那么,当七位侠客前去京城找皇帝时,我们有理由怀疑刘郁芳及那些小孩子如何摆脱王爷的追捕。

这样，影片在最主要的情节线中留下了太多消解性的因素和不确定性的疑问，影响了主线发展的流畅和集中。

其实，类型片的惯例使观众在"七剑下天山"时就知道正义必然战胜邪恶。但是，影片将一些可有可无的悬念置于情节的主线中，反而造成观众的诸多疑惑。如段玉珠为什么让风火连城如此痴恋并念念不忘，风火连城与傅青主曾有过什么样的交情，傅青主与丘东洛又曾有过什么样的过节，乃至韩志邦与武元英后来为什么分手，还有楚昭南曾有过怎样的坎坷经历等。这些疑问交织在影片中，冲淡了观众对于线性情节的关注，也影响了对于技击场面的观赏。更重要的是，这些疑问对于人物刻画和情节发展来说全属多余。在一段线性的情节中旁逸斜出如此多的"史前史"，且悬而不决，这无疑是叙事上的一种失策，用《七剑》还要拍续集来解释仍然是牵强的。

影片过多地涉及人物的"史前史"，并表明人物的性格在不同时期有重大差异。影片暗示了这种差异却对其中的契机不置一辞。如风火连城，曾对楚昭南说他俩本是一样的人。而且，从他会唱朝鲜儿歌，从他对段玉珠的沉痛追忆来看，他的性格转变应发生在段玉珠死后。再联系楚昭南也是朝鲜人，他和风火连城在"史前史"可能有重要的相逢时刻，这里已经触及了对风火连城性格转变的深入探寻。但是，且不说影片最终对于这些问题存而不答，作为武侠片中类型化的人物而言，对反面人物的性格发展轨迹和转变动因的细致揭示实在没有必要。

作为娱乐片，《七剑》应致力于营造影片本身的观影愉悦。从这个角度来看，《七剑》无疑是用心的。它为我们提供了具有震撼效果的视听享受，上演了观赏性极强的打斗场面，展现了西北风光所特有的苍茫和辽阔。而且，作为一部风格粗犷厚重的影片，它也注意在细节上精雕细琢，留下了一些感人的细节和温情的场面。如"放马"一幕，老马来福对主人难以割舍，在众山中紧随韩志邦其后。终于，它看不到主人的踪迹。在一个大远景中，来福静立于山峦之上，四周群山绵延，落日的余晖倍增苍凉，来福身上也涂上了一层庄严的金黄色，它四顾茫然，只能掉头离去。韩志邦目睹这一幕不由凄然动容。但是，这种温情的时刻，还有极具观赏性的打斗场面，相对于上文所提到的影片在主题构建、人物刻画、情节设置上的诸多缺陷，更像是灵光一闪的惊鸿一瞥。

荷戟独彷徨的侠客
——作为武侠片的《十面埋伏》

在艺术的功能系统内,我们通常把电影的功能区分为:审美功能(作者电影)、认识和教育功能(主旋律电影)、愉悦功能(娱乐片)三类。虽然,这种区分并非泾渭分明,界限清晰,而是存在一定程度的杂糅融合,但大多数影片在创作前都会有一个明确的功能目标,并努力彰显影片的核心特点。但是,影片《十面埋伏》(2004)则陷入一个功能归属的窘境:张艺谋在影片中处处想突破武侠片的一般规范,体现个性特征(对作者电影的追求);同时,他和制作方都知道,要实现赢利目的,必须强化影片的愉悦功能(对娱乐片的定位)。或许,许多导演都会遭遇艺术理想与商业追求之间的冲突,但张艺谋还陷入了第三重纠葛,他还想在影片中凸显认识和教育功能(向主旋律电影靠拢)。这样,导演的初衷与影片在类型上的归属就产生了一定程度的龃龉,观众的审美期待与观影的实际效果也出现了较大偏差。

武侠片一个最重要的原则就是主人公不能出现性格分裂,人物性格应是单向度的、扁平的、类型化的。因为性格的一元性有利于观众在价值领域有明确的归属感,使观众的立场绝对化。[1]

例如,捕头的形象,在大多数武侠片中都是负面形象,他们代表着官方的权威,注定与游走江湖的侠客在价值理念、行事方式等方面有重大差异。对于观众而言,捕头在武侠片中主要是一种功能性的人物,他们负责推动情节,为侠客的行动制造障碍(偶尔有一些有正义感的捕头能与侠客联手惩恶扬善),至于捕头其人的内心分裂、观念冲突、人性纠缠,常常被视为影响情节流畅发展的不利因素被摒弃。

影片《十面埋伏》中,刘金两捕头却显得"人情味"十足,为人处事或感

[1] 本文关于娱乐片和武侠片的基本特征和规范的论述,部分参照了贾磊磊《皈依与禁忌:娱乐片的双重选择》(当代电影,1989,2)及贾磊磊《武之舞——中国武侠片的形态与神魂》(郑州:河南人民出版社,1998)中的内容。特此致谢!

性,或多变,还常常卖弄一些"深刻"的人生感悟。创作者似乎想塑造两个立体复杂的人物形象,并希望借助两人之口,完成对于时事、命运的高调表达,却忘了作为武侠片,根本不需要在这方面花费太多笔墨。

金捕头与小妹逃亡时,遇上了州府派来奉命捉拿劫狱犯人的盾牌兵。一场恶战之后,有许多盾牌兵丧命。金捕头于心不忍,不由物伤其类,于是去质问刘捕头。刘捕头这时却故作高深地说:"在剿灭飞刀门的战斗中,你我的命,盾牌兵的命,值几个钱?"金捕头要小妹随他走时,也说,官府与飞刀门的决战在即,你我只是其中的棋子,无及顾及我们的性命。

当两捕头不断感慨宏大叙事中个体的身不由己、无能为力、无足轻重,看起来颇具哲学深度,却显得牵强而矫情,与影片的整体风格和类型定位不搭。而且,对大背景中个体性命轻若鸿毛有清醒认识的刘捕头,却又心甘情愿做飞刀门在官府的内应,这使人物性格出现前后矛盾。而一开始没有自主意识,只想着拿小妹去邀功请赏的金捕头,最后不仅为情所迷,而且对个体在时局中的地位有深刻洞察,这也让人觉得不可思议。可见,刘捕头和金捕头来历不明,价值观混乱,使影片在人物刻画上产生了微妙的裂痕。

一般来说,武侠片不过分追求悬念的叠加,而是以武术技击为主要观赏动力。可是,《十面埋伏》在情节的设置上却有点走火入魔,刻意追求情节的曲折和戏剧性的突转,让人怀疑故事的可靠性。例如,牡丹坊的老板娘竟然是飞刀门的首领,刘捕头居然是飞刀门在官府的"卧底",而且刘捕头还是小妹三年前的恋人。这种过于戏剧化的巧合会冲淡情节本身的张力,尤其这样刻意地追求情节的曲折、惊险、离奇,却缺乏相应的铺垫与暗示,是对"娱乐性"的肤浅理解与媚俗迎合。

而且,影片中关于"痴情汉"与"负情女子"的情节俗套,不讲逻辑,不谈意义,几乎到了随心所欲的地步。例如,作为小妹最初的恋人,刘捕头三年来一直痴心不改,但小妹却在与金捕头三天的相处中心有所属。于是,痴情者(刘捕头)在妒火中烧中手刃情人,然后和情敌展开决战。影片让两个捕头在荒野中隐去各自所属的集团和立场,放下"职责和使命",让他们作为纯粹的个体,在情爱的天地中作生死抉择,看起来感天动地,实则莫名其妙。

武侠片作为一种大众化的艺术形式,它的直观性、通俗性使它追求人物

形貌的脸谱化和性格的类型化，并且，人物的设置也是按照善与恶的尖锐对立，美与丑的鲜明映照来建立影片的叙事体系和价值体系。换言之，武侠片的人物谱系有着善与恶的显性属性，并通过明朗流畅的情节去展现武功、侠义和传奇。

《十面埋伏》的情节是从一个政治性的事件开始的，即朝廷要奉天县在10天之内剿灭飞刀门。于是，金捕头入牡丹坊访小妹，又假装劫狱，取得小妹的信任，以便探知飞刀门的下落，一举全歼。最后，这条线索却隐去不见，刘捕头、金捕头与小妹之间的恩怨情仇倒愈演愈烈。影片从一个政治性的悬念置换成一场爱情纠葛，这是影片在主题把握上的力不从心，还是张艺谋为了迎合市场而卖弄的一个噱头？

《十面埋伏》中两个善恶集团的对立，是作为官府力量代表的刘金二捕头及作为危及政权稳定的江湖帮派飞刀门（这与一般武侠片对于善恶的界定刚好相反，这也可看出张艺谋向政治意识形态的暗送秋波）。但刘捕头是飞刀门在官府的"卧底"，这样，在他身上善恶的分野就显得十分模糊。还有金捕头，放弃自己的责任和使命，追寻小妹而去，捕头的使命在爱情的召唤下黯然失色。

在《十面埋伏》中，张艺谋似乎卸下了精英意识，不再构建宏大的主题，转而着力于揭示人物身上理智与情感的冲突：从金捕头的身份与使命来说，他爱上小妹是一个错误；深爱着小妹的刘捕头，恨其变心而兵刃相加也非他本意；小妹因私情将金捕头放走也为帮规所不容。可见，在爱情面前，三人都放逐了自己的使命和立场，国家与集体的利益让位于个体的情感。这相对于《英雄》（2002）以"天下"的利益、国家的统一来压制个体的家仇国恨来说，似乎是对个体感受的张扬。但是，如果说《英雄》为了向政治意识形态献媚，而在国家利益高于一切的神圣光环下压抑个体的感受，那么《十面埋伏》则为了向观众邀宠，让二男一女之间的爱恨情仇上演得轰轰烈烈。由于谄媚对象的不同，《十面埋伏》在娱乐性原则的支配下，渲染爱情关系的错综复杂，并在血腥场面与激情戏中寻找卖点，人物不再为了国家、集体的利益而前仆后继，而是在追寻爱情的路途中痴情忘返。这究竟是爱情的凯旋还是艺术的溃败？

《十面埋伏》与一般武侠片的规范不相合的地方，或许可以理解成导

消费社会视野下的影像叙事

演在寻求对传统的超越。但是,武侠片作为一种比较成熟的电影类型,对这种类型规范尺度过大的背离会造成观众理解上的困难,乃至产生拒斥心理。因为,娱乐片应该把个性原则化入共性原则,把随意突破、超越规则变为尽可能地遵循、恪守规则,在局部细节或者部分构思上求新求变,却不能随意颠覆根本性的类型原则(否则就干脆拍成王家卫的《东邪西毒》)。具体到《十面埋伏》,它所追求的根本不是类型的变奏,更像是类型的拼凑以及风格的拼贴,将悬疑、爱情、武侠毫无章法地一锅乱炖,其口味注定无法预测。

其实,为了招徕观众,《十面埋伏》在娱乐性的打造上也颇费心机。除了选择大牌明星加盟,并在上映前进行铺天盖地的造势之外,影片也体现了张艺谋对色彩的精到把握和独特设计,对宏大场面的尽情渲染。为了使观众将观赏的过程变成一次逃避现实的梦幻之旅,影片将故事背景放在唐朝,并将这个历史性的场景抽象化,主流社会的三大基点——政治、经济、意识形态,在影片中基本没有出现。官匪之间针锋相对、你死我活的正反对立退置后景,纯粹的男人、女人的爱恨情仇,生死纠葛则涌向前台。

为了使影片具有国际气派,影片还渲染了浓重的民族色彩。除了牡丹坊中民族化的色彩、音乐、歌唱、舞蹈外,张艺谋还模仿了《卧虎藏龙》(李安导演,2000)中玉娇龙与李慕白在竹林中打斗的场景。于是,小妹和金捕头轻易地由典型的北方场景(如白桦林、荒野)来到南方才有的竹海。这场竹林打斗看起来营造了一种东方奇观,但与《卧虎藏龙》中那种轻柔、飘逸、空灵、秀美的气韵完全不同,反而在竹林这个本应具有诗意氛围的空间里不断渲染杀伐之气,未能将打斗的风格与空间的气场完美地融合。

《十面埋伏》既想标榜"作者电影"的姿态,又想作为娱乐片在市场风云中凯旋,还想作为主旋律电影起到教育的功能(江湖帮派都是不安定因素,是危及社会稳定的异数)。这样,张艺谋可能认为自己三方面都成功了,只苦了观众不知如何梳理自己的观影感觉,还有影片中的那些侠客,更是不知所措,只能"荷戟独彷徨"了。

自《英雄》以来,观众对张艺谋的电影越来越失望了。这种失望来自影片艺术质量的平庸以及对政治意识形态的刻意迎合,同时可能也来自观众对张艺谋的一种错觉与误会。因为,观众记忆中的张艺谋还是当年拍摄《红高

梁》的那个艺术探索者,是在每一部作品中都打上强烈个性烙印的电影作者。这可能也是张艺谋的尴尬,他不想放下自己的艺术追求和艺术个性,但市场巨大的诱惑力又让他怦然心动。于是,他的艺术个性最后只保留了一些外在形态,那就是唯美的画面和富丽堂皇的造型。他不再为表现内心的丰富性与复杂性、人生独特的体验、对世界独特的感受、人性的深刻而苦苦追寻。相反,在华丽的外表下,他弱化或异化了影片的思想内涵,经常连一个常规故事也讲不圆满。

《阿丽塔：战斗天使》：人民币玩家的刺激人生

一、人民币玩家的刺激人生

人们都说人的出生就携带了诸多不平等，但这些"不平等"需要大量细节的堆积才能慢慢凸显出人生残酷的真相，甚至需要漫长的时间历程才能完成对于"有人躺着也优秀"的真切体认。而在游戏中，这些"不平等"会在最短的时间里以最直观的形象呈现在你面前，简单来说，就是"普通玩家"和"人民币玩家"之间的巨大落差。因为有了"充值"这种类似作弊的玩法，许多现实逻辑在游戏中被颠覆，世界通用的叙事法则也被无情地玩弄。例如，你在游戏世界中通过不懈的努力得到了一把AK-47自动步枪，以为从此走上了人生巅峰，但对手刷一下银行卡就得到了一把AKM，而且可以连发一千发子弹。你心生不满，大声质疑："为什么我的弹夹只能装30发子弹？"对手鄙夷地看了你一眼，冷冷地说："我是人民币玩家！"甚至，还有人拿出了一把可以无限连发的巴雷特，再强的对手在他面前都只能灰飞烟灭。因为，这是金钱的力量！

如果把《阿丽塔：战斗天使》（2019，以下简称《阿丽塔》）的情节内容视为一款游戏，我们会发现，阿丽塔根本就是高级人民币玩家，格鲁依什卡是次级人民币玩家，赏金猎人是囊中羞涩的初级玩家，雨果是普通玩家。或者说，在《阿丽塔》的世界中，没有钱，没有大公司支持，买不到顶级装备，领盒饭的资格都没有。像依德这样的穷酸玩家，自身战斗力不行，又舍不得刷信用卡，只弄到一把可以喷火的镰刀，遇到实力稍强的人民币玩家基本就是战五渣。像扎藩这样的赏金猎人，一把马士革刀只能吓唬普通玩家，还不如身边带几条机械狗拉风。格鲁依什卡因为有人为他充值，不仅块头像巨无霸，遁地只需一闪念，双手还可以射出六条带有利刃的铁索，简直让人闻风丧胆。

只是，格鲁依什卡再牛，阿丽塔也毫不畏惧，因为她出身优越，从祖上遗传了格斗能力，祖上还附送了不要钱的顶级装备，如那颗可以驱动一座城市的心脏，以及无限完美的战甲。阿丽塔一出现，竞技游戏的不平等被放大了几百倍。

如果说此前好莱坞电影中的英雄主要靠"信心、智慧、勇气、毅力"取得终极胜利，《阿丽塔》中则基本上看不到人的主观能动性，只能看到金钱的力量，以及人生而不平等的悲哀。阿丽塔先天无所不能，所以不需要"智慧"；"勇气"则与生俱来，不需要培养；"信心"和"毅力"更是像工资卡一样可以自动充满。面对这样一个战斗力碾压所有游戏玩家的大眼萌妹，观众从来不需要为她担心，从来不用为她紧张，这就成功地阻断了观众情感投射的渠道，使观众在一种安全甚至冷漠的状态中看着阿丽塔无往不利，叙事的张力被消解，情节的悬念变得波澜不惊。

对比《阿丽塔》(卡梅隆编剧)与《泰坦尼克号》(卡梅隆导演)、《阿凡达》(卡梅隆导演)的剪辑速度，我们可以发现，《阿丽塔》的剪辑异常凌厉，没有为观众留下太多"平静时刻"，也没有为观众营造那种可以抒情、浸染的场景，而是用具有逼迫性的打斗场面完成对观众情绪的裹挟，以便掩饰影片经不起思索的空洞与肤浅。而且，影片为了拍续集，将情节硬生生地结束在阿丽塔参加机动球决赛的关键处，这实在不能忍。这让观众想起了当年吴宇森导演《赤壁》时，上下集的分界线居然选择在"火烧赤壁"之前，这吃相当难看啊。

二、阿丽塔的身份弧光

面对自己国家历史短暂，只有现代工业文明的现状，美国电影人无暇哀叹或感伤，而是努力向现实寻找刺激点，积极向"未来"拓展，同时向其他文明借资源。这就可以理解，美国电影中灾难片、科幻片极为发达(大多具有未来向度)，对超级英雄的膜拜也颇为明显(没有太多"传统"的因袭沉重，因而相信个人奋斗)。即使是面对来自异域的题材，美国的电影从业者也能将之捏合成符合美国人思维方式的标准化产品。最为明显的就是中国宣扬"孝悌"，又具

有反战色彩的"木兰从军",到了迪士尼手中变成了鼓吹"自我实现""以一己之力左右战局"的个人成功。

《阿丽塔》的故事来自日本漫画家木城雪户的《铳梦》。原著的世界观非常黑暗,又在反乌托邦的基调中渗透了"哲理化"的气息,且格局庞大,想象力丰富,难怪卡梅隆早在拍摄《阿凡达》之前就对其心心念念。当然,为了制造更为轻松流畅的观影体验,《阿丽塔》放弃了原作那种暗黑、冷峻、甚至悲凉、绝望的氛围,而是用了大量饱和色调,并用3D特效将战斗场面的铁血凌厉,暴虐刚烈逼真地呈现出来,从而在视听上完成对观众的饱和轰炸。尤其是几场机动球比赛,快速的运动镜头,多角度的机位切换,以及小景别、短镜头的密集冲击,再加上金属撞击的立体声,观众的视听器官根本无从招架。

但是,卡梅隆默认所有观众都看过《铳梦》,因而武断地省略了必要的背景介绍,造成部分观众对情节的理解有断裂感。

由于影片没有介绍300年前的天坠之战,又将阿丽塔与诺瓦的决战放到了续集,《阿丽塔》颇有点没头没尾的样子。但是,影片在阿丽塔逐渐恢复战斗力的同时,设置了另一条情节主线:阿丽塔对于自我身份的回忆与确认。可以说,影片最为迷人,也最为成功的观影愉悦正来自阿丽塔身份的神秘以及躯体的暧昧多元。具体而言,阿丽塔的头脑和心脏来自300年前的狂战士,身体最初使用了依德为女儿设计的机械躯干。后来,阿丽塔与格鲁依什卡战斗受伤后,依德为阿丽塔换上了狂战士的战甲。

对于依德来说,他精心打造阿丽塔,最初可能有创造一个新的生命体的成就感,同时又有将女儿的生命复活或延续的情感慰藉。依德希望阿丽塔保持一种完全清白和纯粹的状态,然后由他为这个躯体注入情感和灵魂,视之为个人的一件作品和女儿的替代品。这就可以理解,依德一开始对阿丽塔进行教育、引导和管束,因为这时的阿丽塔没有自己的身份,更没有自己的意志。

当阿丽塔遇到雨果之后,她萌生了爱情,进而有了自我意志。对于依德来说,阿丽塔此时就像是进入叛逆期的孩子,父辈与子辈之间有了冲突。同时,当阿丽塔在遭遇危险状态时,她的前世意识开始断断续续地苏醒,她开始一点点建构起自我身份:她是来自火联的狂战士。

110

当阿丽塔一点点找回身份,也是依德一点点失去阿丽塔的过程。这种"失去"不仅是指依德不能再对阿丽塔进行教育或管束,更意味着阿丽塔随着身份的回归可能伴随着使命的重拾。依德拒绝为阿丽塔换上狂战士的战甲,其实就是担心这种有记忆的战甲会复苏阿丽塔身上的前世意识,进而成为钢铁城的敌对者。

只是,因为与雨果的爱情,阿丽塔背叛了自己的出身,她的"人性"战胜了"机械性",开始从情感的维度来决定自我意识,而不再受制于"身份"的先天属性。她最后与诺瓦的对决不是由于前世的责任与使命,而是因为当下的自我感知与个人判断。

简单梳理一下,阿丽塔在影片中经历了这样一个身份寻找和人性复苏的过程:无意识无身份的生命体—发现自己与生俱来的战斗热情—拼凑出自己前世是火联狂战士的真实身份—成为与"邪恶"进行斗争的"正义使者"—为了爱情而奋不顾身的"痴情者"—与终极邪恶者势不两立的"英雄"。

可见,影片想突破对炫目打斗的影像捕捉,也不满足于对赛博朋克风格的视听呈现,而是想在一个看似简单的"正邪对立"的故事框架里,注入身份寻找与自我成长的情感弧光。

当然,影片对于阿丽塔的身份复苏其实处理得不算细腻,层次感也不够,在情节过半时就让阿丽塔找回了身份,也恢复了战斗力。而且,影片在处理阿丽塔的身份确认以及武力复苏的两条线索时,力量并不平衡,不仅都流于潦草,而且武力复苏这条线索过于仓促,观众找不到清晰的变化轨迹。同时,伴随着阿丽塔的所向披靡,阿丽塔与依德之间的线索被完全搁置,影响了情节的饱满度和情感的丰富性。

 三、作为乌托邦的天空之城

钢铁城生活在天空城的阴影之下,不仅要为天空城提供物质供给,还要承受天空城的生活垃圾,处境可谓相当不妙。在钢铁城,举目所及皆是灰暗单调的建筑,天空也布满猩红色的云彩。在这座没有绿色,也没有柔和宁静时刻的

城市里，生活着正常人以及机械改造人。这两类人看起来和平相处，但影片在将改造人拟人化的过程中，其实也消弭了改造人与正常人在思维方式、情感表达方式上的差异性，未能在更为深刻的层面探讨未来世界"人性"的存在方式以及表现形态。

在某种意义上说，钢铁城可能也是影片对于未来世界的一种想象。影片设定的时间背景是2563年，一个在我们想来高度发达，文明有序，科技创造自由的时代，但是，影片却对科技的发展保持了一种警惕和悲观的态度。从影片中呈现的世界来看，未来之城也可能是钢铁森林，人的生存空间被机械所包围和挤压，甚至人性也随着钢铁制品的泛滥而逐渐萎缩。影片中那些赏金猎人，看起来是正义的化身，但他们身上的那种冷漠功利其实正是一种人性的退化。即使是看起来阳光而善良的雨果，其实也一直生活在灰色地带，经常打劫改造人身上的零件以谋利。

看起来，钢铁城有百夫长这样的绝对权威，也有赏金猎人充当警察的角色，但其实是一种礼崩乐坏的末世景象，大多数人活得浑浑噩噩，少数人活得无知无畏。于是，部分人心中有一个梦想，就是离开钢铁城，去撒冷生活，就是高悬在他们头顶的天空城。这时，钢铁城与天空城有一种隐喻的意味，指向不同的社会阶层，也指向不同的人生处境。

对于钢铁城的个体来说，进入天空城只有一种方式，就是在机动球比赛中获得冠军。由于这种比赛异常惨烈和危险，只有改造人可以胜任，这种"晋升"通道实在过于狭窄，很难成为大多数人可以企及的通途。因此，雨果才会相信维克特所谓的花100万可以进入天空城的承诺。

由于影片在世界观的设定上并不细致严谨，甚至缺乏必要的逻辑性，观众对于雨果这条线索的认同感比较低，观众难以理解他对天空城的迷思，也难以理解他作为一个普通人对于一个改造人的深情。就情节内容来说，观众很难看出雨果在钢铁城的痛苦所在，尤其影片对于天空城的介绍几乎付之阙如，观众也很难理解天空城为何会成为钢铁城的梦幻天堂。

影片本来已经在雨果身上制造了一个两难情境：他离梦想一步之遥时，要不要拿阿丽塔的心脏与维克特做一个交易？但影片轻易地化解了这个困境：雨果在阿丽塔掏出一颗心之后，坚辞不受。这不由让人疑惑，是爱得太深，还是天空城的诱惑不够？之后，影片突然用平行剪辑的方式，展现雨果被

追杀的窘迫,以及阿丽塔在赛场被围剿的危险,又在双线并进后演变成阿丽塔对于雨果奋不顾身的救援。这样,影片看起来强化了阿丽塔身上至性至情的色彩,却弱化了对于雨果的刻画。

综而述之,类似于《阿丽塔》这类赛博朋克的科幻电影,真正要吸引观众,就要在冰冷的信息世界中注入充沛的情感因素,并让观众在人物身上找到情感投射的通道,甚至从影片的情境中产生对于未来世界的某种警醒与反思。而且,所有的奇观与想象最后都要落脚在扎实的故事和有质感的人物身上,否则特效就会成为无本之木。从这个角度来评判的话,《阿丽塔》只能算及格线以上的作品,观赏性冲淡了情节逻辑和人物塑造,视听震撼盖过了情感共鸣。

人类童年时期的现代呓语
——谈影片《特洛伊》的改编

影片《特洛伊》(2004)只在片尾打上"Inspired by Homer's Iliad"(受鼓舞于或受启发于荷马的《伊利亚特》)的字样,这并不严谨。就影片的故事框架和人物关系基本上取自《伊利亚特》而言,应该说"Adapted from Homer's Iliad"(据荷马《伊利亚特》改编)。当然,影片的这种表述或许表明了导演想在远古史诗中注入现代性的内涵,进而疏离原作意蕴、气质的某种姿态。但是,由于现代性的内涵与远古背景不仅没有圆融,还时常产生抵牾,影片更像是在讲述一段人类童年时期的现代呓语。

一、个人英雄主义对现代人的抚慰

爱尔兰作家乔伊斯的长篇小说《尤里西斯》(1922)和荷马史诗《伊利亚特》有精神上的对话关系。《尤里西斯》用布鲁姆的庸人主义、斯梯芬的虚无主义、莫莉的肉欲主义,勾勒出一幅道德衰微、家庭分裂、传统观念沦丧的现代图景,这与荷马史诗中献出木马计,历尽艰辛回到故乡的奥德修斯(他在罗马神话中称为尤里西斯)相比较,现代人的平庸猥琐更加触目惊心。因而,在现代化进程如火如荼的后工业社会中,"寻找英雄"几乎成了现代艺术正向或反向呈现的一个母题。而用电影来恢复古代的场景,展现英雄人物在战争与爱情中高涨的英雄气概,以及飞扬的个性,显然是现代人回归英雄之梦的通途。影片《特洛伊》歌颂英雄,赞美感人爱情,也是想与现实进行某种沟通与超越,它潜在的对话者是我们当下苍白的现实。从这个意义上说,影片是"Inspired by Joyce's Ulysses"(受启发于乔伊斯的《尤利西斯》)。

在人类童年时期,人类有更伟岸的人格,更超拔的精神气概,更纯粹的

爱恨情仇,这或许可以解释为什么西方许多影片对古希腊罗马题材情有独钟,如《十诫》(1956)、《斯巴达克思》(1960)、《埃及艳后》(1963)等,近年更有《角斗士》(2000)、《罗马大帝》(2004)、《亚瑟王》(2004)等隆重登场。也许,沉醉于古人轰轰烈烈的功业与爱情,可以暂时远离平庸琐碎的当下;在英雄人物身上投注的钦佩目光,可以使平凡的人生熠熠生辉。因而,《特洛伊》对战争的血腥与残酷的淋漓展现,对爱情的柔情缱绻的尽情渲染,最大限度地抚慰了现代人寂寞干涸的心灵,成为现代人超越现实的一次梦幻旅行。

在《伊利亚特》中,荷马虽然歌颂了英雄的骁勇和功勋,但是,他更认同英雄为集体献身的精神。对于阿伽门农凭借手中的权势,夺去阿咯琉斯的女俘,以致造成内讧,使联军蒙受损失的专横;以及阿咯琉斯因与统帅的私怨而一直拒绝参战,于大局不顾的狭隘,诗人都给予了谴责。因为,诗人认为他们身上滋长的这种个人主义有害于民族的集体利益。相对于原作,《特洛伊》呈现了一种根本性的、有意的误读,就是对个人英雄主义的极力彰显,并将个人作用夸大到极致。或许,在个体消泯于芸芸众生的今天,这种个人英雄主义唤醒了人们内心深处对于人生纵情飞扬的向往。影片中的阿咯琉斯远离希腊大军,独自率兵夺取特洛伊的海滩,成为抢得头功的英雄;阿咯琉斯的侄子战死后,他独自去挑战赫克托,并全功而返;尤其阿伽门农征战塞萨利时,阿咯琉斯一剑定乾坤,都是对他个人功绩的最大赞美,也是个人英雄主义的高光时刻。

此外,影片还减弱了《伊利亚特》中"神"的因素,将"人"在战争中的生与死,爱与恨推向前景。将"人"从"神"的阴影下解救出来,这是西方文艺复兴运动以来,启蒙话语编织的个性与人性书写。在《伊利亚特》中,由于神的存在而导致人物无法摆脱宿命的悲剧美,可以说是史诗得以流传千古的重要艺术力量。因为,这折射了古人对于人的命运、人与自然的关系的最初思索。因神的冲突而引起希腊与特洛伊的战争,由神来操纵战争的进程和胜负,这符合人类童年时期的认识水平。影片在现代启蒙立场的观照下,让人物的命运完全由各自的性格与环境所左右,恐怕只是现代人对于人类童年思维方式一厢情愿的想象。

只是,令人困惑的是,影片虽然张扬了个人英雄主义,但同时也在给这

种个人英雄主义献上一曲难以察觉的挽歌。首先，阿喀琉斯参战，只是为了捞取个人的荣誉，他说到底是个自私狭隘的勇士。他把战争当成游戏，把杀戮当成展现个人风采的舞台，显得冷酷无情。这并不是一个豪迈坦荡的英雄。其次，当阿喀琉斯率领他的快刀队夺取了特洛伊的海滩后，阿伽门农把功劳全算在自己头上。他说："胜利只属于国王，而不属于士兵。"面对孤傲的阿喀琉斯，阿伽门农还说，夺取了特洛伊后，他要在特洛伊的每个岛屿上竖立纪念碑，上面铭刻着"阿伽门农"。对此，为着死后流芳百世而出战的阿喀琉斯，不知是否能意识到个体在权势者面前的无力感。再次，阿喀琉斯的母亲早已预言，光荣降临时也是阿喀琉斯的末日。阿喀琉斯自己也知道死亡触手可及。那么，一种与死亡相随的荣誉，是否也是与虚空相随？

在片头，有一个叙述者的声音说："人终有一死，我们不由自问，我们会在史册上留下烙印吗？后人提起我们，会想起我们如何英勇地作战，如何轰轰烈烈地爱过吗？"结尾处，叙述者的声音又起，自豪地说自己与巨人同行，这些英雄的名字将不灭。但对于历史中的个体而言，一种死后的承诺和期许如何拯救无力的生命，如何获得对生命意义的确证，是一个太沉重的哲学问题，绝不会因自我感觉良好就可以释然。

二、人类童年时期的现代爱情

在《伊利亚特》中，帕里斯与海伦之间谈不上存在爱情。海伦只是人与神之间一桩交易中的物品。帕里斯将"不祥的金苹果"判给爱与美女神时，女神曾答应让帕里斯娶到世界上最美的女子。后来，爱与美女神施了法力，使海伦爱上帕里斯。在影片中，帕里斯与海伦却是一见倾心，并真心相爱。于是，一桩人与神之间的交易，在影片中转换成了一个现代人追求自由真挚爱情的童话。海伦在影片中提到，她遇到帕里斯之前只是行尸走肉，置换成现代话语就是她与墨涅拉俄斯维持的是没有感情的婚姻。而走出没有爱的婚姻，是一个现代女性追求个性独立和幸福的母题。影片中的海伦还对帕里斯说，她所追求的不是英雄，而是可以陪伴一生的爱人。这样的情节和话语，

其理论背景应是人类成年后对自我的深刻体认,这与3 200多年前的历史真实可能相去甚远。并且,影片中这种倾心于美貌、醉心于肉欲的爱情,对于帕里斯来说,可能仅是他多次风流韵事中的一个插曲。当他对哥哥赫克托说他可以为爱去死时,赫克托轻蔑地反诘,"You said you will die for love, but you know nothing about death."(你说你可以为爱去死,但你对死亡一无所知。)果然,为了使战争变得只关乎两个男人对一个女人的争夺,帕里斯在阵前与墨涅拉俄斯决斗,但面对死亡他退缩了,抱住赫克托的腿,不敢站起来再战。这就是他说的"为爱而死吗"?当美丽的爱情誓言直面懦弱的人格,其可信度还存留多少?

在《伊利亚特》中,阿伽门农当众从阿喀琉斯那里夺走了布里塞伊斯,于是阿喀琉斯退出战斗,并请求母亲到宙斯那里求情,使希腊军队受挫,进而让阿伽门农意识到自己的重要性。后来,阿喀琉斯如愿了,阿伽门农送回了布里塞伊斯,外加诸多的礼物。在这里,妇女是一个"存在的缺席者",她们的情感和感受并不需要关注。把妇女作为战利品,这符合荷马史诗反映古希腊从原始氏族社会向奴隶制社会过渡的历史真实。影片中,阿喀琉斯一开始就体现了对布里塞伊斯的尊重,并在布里塞伊斯即将遭到阿伽门农随从的凌辱时,拔刀相救,上演了"英雄救美"的感人一幕。阿喀琉斯甚至说,他此前对生活没有任何信念,他一无所有,遇到布里塞伊斯后,他觉得生命有了依托,于是,他想回家。以真挚深沉的爱情作为人生的全部要义,这是好莱坞电影经常重复的信念。

只是,影片在这里又开始自相矛盾了。因为,影片的男权立场是不言而喻的,并常在不期然中流露出对女性的蔑视。如阿伽门农在战前对主张和平者说,"Peace is the woman and coward's word."(和平是女人和懦夫的口头禅。)而墨涅拉俄斯鼓动阿伽门农远征特洛伊,也只是为了把海伦夺回并亲手杀了她。在这里,女性(如果可以说是妻子的话)也只是男人的私有财产。但是,布里塞伊斯却一度作为一个独立自尊的女性而成为影片的一处亮点。她不仅有自主意识,如她决定一生侍奉阿波罗,而且,她成了桀骜不驯的阿喀琉斯的拯救者,她的爱情使阿喀琉斯找到了人生的真义。这不仅与当时女性(尤其是女战俘)的地位不相符,这虚幻的女性圣洁光辉也成了影片男权氛围中的一个不和谐音符。

消费社会视野下的影像叙事

 三、远离神所遭遇的尴尬

为了高歌现代人的自信与独立,影片不仅剔除神的存在,还特别强调神的无力。如众人对神有敬畏,也有轻侮,但神永不显灵。阿喀琉斯的快刀队洗劫阿波罗神庙,阿喀琉斯一剑砍下阿波罗神像的脑袋,报应都没有降临。还有希腊军队攻入特洛伊城时,影片表现了皇宫里神像倒塌的情景,犹言这些神像面对人类杀戮的自身难保。影片更为隐晦地表达对神的不敬,是通过阿波罗的祭司来完成的。祭司在普里阿摩斯召开的会议上,用天空中鹰与蛇的搏斗作为阿波罗的暗示,说特洛伊一定会赢。最后,面对希腊军留下的木马,帕里斯主张要焚毁它,祭司却认为这是上天送给特洛伊的礼物,于是木马被拖进了特洛伊城。这样,影片中的神就不仅是一个"言说中的不在",而且在两个方面证明了神的虚弱:一是神无法保护它的子民;二是相信神的暗示或神的人间代言人只会招来灭顶之灾。

影片保留了《伊利亚特》中几乎原样的情节结构和人物关系,神的缺席必然使许多情节捉襟见肘。如帕里斯与墨涅拉俄斯决斗时,帕里斯明显不敌,出于兄弟情义,赫克托杀死了墨涅拉俄斯。这在那个重名誉胜于生命的年代里,是英雄的一种耻辱。这正呈现了影片试图割裂《伊利亚特》中人与神的关系所遭遇的尴尬。在《伊利亚特》中,是爱与美女神从阵前将帕里斯救走,所以帕里斯才能既与墨涅拉俄斯决斗,又能全身而退。影片中神不再出场,只好玷污英雄的高尚人格。同时,这个举动(两人决斗时拉偏架)还使赫克托的人格有了微妙的裂痕。当阿喀琉斯独自来叫阵时,特洛伊士兵已准备放箭,但赫克托阻止了。他要亲自迎战,虽然他知道此去必死无疑。一个两军对阵时都可以不顾双方诺守的人,又为何会凛然赴死,这未免令人生疑。

还有普里阿摩斯去向阿喀琉斯求情,以赎回赫克托的尸体时,他怎样顺利地来到阿喀琉斯的军营中,这恐怕要让导演费尽思量。因为,在两军戒备森严的战时状态,一个国王深夜来到敌军营内而不被发现,应该是一个不可能完成的任务。但影片轻巧地避开了一切困难,只表现如鬼魅般出

现在阿喀琉斯面前的一张衰老和哀戚的脸。在《伊利亚特》中，是宙斯可怜老国王，特派神使告诉他亲自去赎回尸体。而且，连宙斯都知道深夜去希腊军营无疑自投罗网，所以派了一位神一路护卫老国王一行来到阿喀琉斯的帐前。

确实，影片有对神的轻视，但它又渲染了人物对于自身命运宿命般的无奈（如阿喀琉斯）。而且，影片在思想立场上是极为含混且摇摆不定的：一方面想赞颂在史册上留下光辉业绩的英雄，并站在启蒙立场上赞美自由爱情，还从无神论的角度肯定了"人"的力量；但是，影片中显而易见的男权立场，影片中飘浮的宿命论色彩，又在不期然中消解了影片所建构的一切。

如果剔除那些波澜壮阔的战斗场面，影片《特洛伊》的情节将异常苍白。这与影片的功能定位（娱乐）可能正合拍。因为它追求的就是观赏性，而不是情节的曲折，更不是主题的深刻。但是，影片仍然有着对现代观众内心焦虑与渴望的精妙捕捉。

在分工越来越细的现代社会，平凡的个体几乎没有机会建立丰功伟绩，甚至没有舞台展现自己的个性；高度法制化的社会秩序，也使个体无从展露人性深处的嗜血欲，以及崇尚暴力的隐秘渴望。而这一切，在《特洛伊》中却可以从容登场。那些英雄，为了一个伟大的目标，大开杀戒，并因此获得荣耀，流芳百世。在个体消泯于芸芸众生的今天，这种个人英雄主义唤醒了人们内心深处对于人生纵情飞扬的向往。

现实世界中的爱情，因黏滞于具体的生活而显得琐碎平庸，没有超越性的浪漫，更没有那种生死之间不离不弃的刻骨铭心的感动（像《泰坦尼克号》中的杰克与露丝一样）。而《特洛伊》中的英雄与美女，却可以在生死的考验中见证其情感的真挚深沉。

其实，看过《勇敢的心》或《角斗士》，再看《特洛伊》与《亚瑟王》，我们会有大同小异的感觉。确实，只要是把目光投向历史，尤其是古希腊罗马时期，好莱坞都有自己的一套规范（模式）：渲染血腥的战斗场景，在战争背景下展开英雄与美女的缠绵爱情。可以说，暴力和爱情是这类影片的最大卖点。当然，那宏大的场景，恢宏的气势，也最大限度地冲击我们的视觉神经，让我们在震撼的体验中被画面淹没。而且，对于这类影片，好莱坞绝不会满足于大场

面、大制作,往往要在影片中融注一些打上了美国烙印的现代理念,如自由、平等、民主等,更多时候是个人英雄主义。

不顾故事背景,生硬地加进一些现代的观念,在好莱坞历史题材影片中可谓俯拾即是。《勇敢的心》中,华莱士在临刑时高呼"自由",虽有点回肠荡气的悲壮,但还是稍嫌做作;《角斗士》中,皇储用卑劣手段获得皇位,破坏了罗马帝国"民主"的传统,从而加速了帝国的分崩离析,也在召唤一种现代意义上的"民主";《亚瑟王》则通过圆桌会议将亚瑟与骑士之间的"平等"具体化,并将众骑士获得"自由"的时间一再拖延,彰显出一种"为自由而战"的无奈与豪迈。这都是打上了美国烙印的好莱坞标签,是好莱坞影片在娱乐功能之外追求的一种教化功用,并通过影片出口向全世界布道。

第三辑

青春叙事

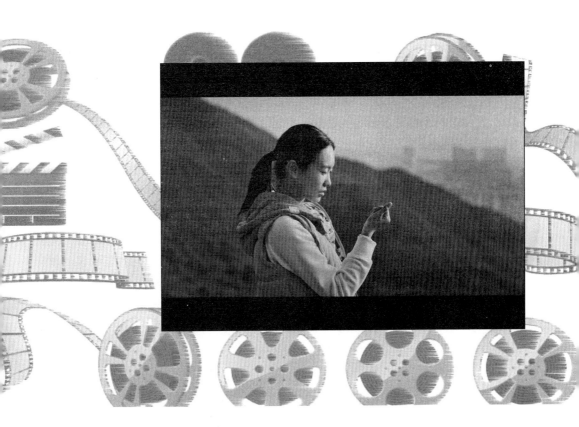

 《妈阁是座城》：泥足深陷的人生与人性

一个女人，老公是无可救药的赌徒，后来离开老公独自抚养儿子时，又深陷在对两个男人的暧昧情愫中不可自拔，在理性与情感的天人交战中进退失据，终至人财两失……这个故事会不会太俗套？会不会连上《知音》的头版都不够格？但是，假如这个女人是澳门赌场的女叠码仔（找赌客客源，鼓励赌客到赌场博彩，自己从中获取佣金的人），生命中的男人都与赌博有致命的纠葛，这个故事会不会更有张力，更有奇观性，更有人性的冲击力和人生的反思意义？

李少红导演的新作《妈阁是座城》（2019），就将一个女人的人生与赌博，与澳门形成彼此交织，互相成全又相互羁绊的关系，既将城市的气质映射在个人的心里，又通过个人的人生选择与命运遭际折射城市的性格，进而试图在情爱剧的外表完成对于人生和人性的洞察与剖析，对观众产生更为持久和深刻的思想感染力。这种创作企图和野心，在一些片名中带了城市名字的影片中都可以找到蛛丝马迹，其中的代表性作品是两部短片集锦《巴黎，我爱你》（2006）和《纽约，我爱你》（2009）。

为了捕捉澳门的魅力，影片多次用俯仰角度表现赌场外景的气势非凡，庄严巍然，夜景更是富丽堂皇，璀璨夺目，还在内景用不同的景别表现这里的喧嚣躁动，各色人等的痴迷、闲适、沮丧、崩溃。梅晓鸥的职业虽然与赌客、赌场是相互依存的关系，但在很大程度上她是这些赌客的旁观者，从而能保持一种闲看风云的自在镇定，但是，在她都难以察觉的地方，她其实也打上了赌徒的烙印。只不过，她没在赌桌上厮杀，而是在情感战场上疯狂下注。这说明，澳门自有一种氤氲的赌博气场，不动声色地浸润着每个人，冷漠地看着芸芸众生如何自负地与不可预知的概率进行搏斗，又不无悲悯地俯视这些输光了财产、尊严、人生的赌徒如何变得疯狂而盲目。可见，《妈阁是座城》多少抓住了这座城的内在特质，甚至延伸到人生的广阔舞台，发出更为深沉的感慨："执迷不悟的，又何止是在赌桌上。"

确实，作为一座虽然历史悠久，但世人只以"赌城"进行标识的城市，澳门对于观众的印象其实是单调而刻板的，影片正可以透过灯火辉煌的赌场，深入这座城的市井里弄，聚焦于穿梭其中的人物身上，看待他们的人生如何与赌场纠缠在一起，其生活方式和价值观念如何被赌博文化形塑。影片选择赌场里的女叠码仔为主人公，在题材上已经占了先机，天然吸引了观众好奇的目光。

作为一名女叠码仔，梅晓鸥还可以成为一条纽带，将各色赌徒串联起来，并通过追债的方式，将影片的视野辐射到中国更为广阔的时空。更重要的是，影片以澳门回归中国为情节起点，显然也想书写澳门在变换了身份之后的角色定位和生存图景。再加上1999年之后风云激荡的世界局势和中国跌宕起伏的政策调整，对于澳门的博彩业也无疑有着正相关的影响。至此，影片的主题野心显露无遗：表现一座城的命运沉浮；勾勒城市中普通个体的人生起伏；扫视来到这座城市与命运赌博者所经历的大起大落……看起来，影片格局宏大，视野开阔，试图在一幅广阔的画卷上书写发人深省的人生警句。

这种主题野心的实现，有赖于塑造一个有生活质感，有现实底色，其职业与赌场关系密切的主人公，并以这个主人公为光源点，照亮更多的人和城市里更多的角落，进而编织成饱满又扣人心弦的情节。但是，《妈阁是座城》中的主人公梅晓鸥，虽然看上去知性又优雅，干练又利落，理性而独立，却缺乏基本的人生智慧和起码的职业敏感，处理不好自己与客户的关系，把握不住客户的心理，难以掌握自己的行事分寸，导致局面一步步失控，人生一次次深陷于债务危机、职业危机和情感困境。

影片开头就由梅晓鸥的旁白告诉观众，她作为一名女叠码仔，工作的首要原则就是不能对客户动用意气和感情。在初遇段凯文时，梅晓鸥不愿用对方最爱听的"凯文"来套近乎，而是公事公办般称他为"段总"，这多少可以看出她尽量保持与客户情感距离的心思。但是，从梅晓鸥后来的举动来看，她明显是一个感情动物，尤其是对于有魅力的男性客户，她经常意气用事，缺乏清醒的判断和杀伐决断的魄力，最终让自己一败涂地。例如，段总在贵宾厅申请超出限额的贷款数额时，虽有菲姐的警示，她却选择相信段总的一贯为人；在段总已经声名狼藉，并且经常露出无赖嘴脸之后，她居然会相信他一个虚无缥缈

的项目并借给他200万……即使是对于史奇澜,梅晓鸥对他的关心与照顾也远超出了职业底线。影片中另一个叠码仔华仔一语道破梅晓鸥人生困境的症结:"洗码的人只要不赌,就一定会做老板。但是你没有赌钱,为什么也做不成老板呢?因为你赌感情。"

影片让梅晓鸥过于感性,与她的外表和职业不符,关键是影片也没有很好地交代梅晓鸥对段凯文、史奇澜的情感来由。或许,梅晓鸥对于在赌场里气定神闲、胸有丘壑的段凯文感觉很特别;或许,梅晓鸥对于身上有艺术家气质的史奇澜暗生爱慕。但是,作为一个长年混迹于赌场的职业中介,也算阅人无数,更知一旦成为赌徒,必然内心扭曲,道德崩塌,怎么可能轻易动情?

更进一步说,影片固然让观众看到了段凯文、史奇澜这些人在沉迷赌博之后,不仅人生跌入深渊,人性的沦丧更是触目惊心,但是,影片对于这些男人的刻画基本上是扁平化的(段凯文稍微丰满一些),甚至逻辑不通。史奇澜作为一名雕刻家,在妻子即将分娩时,居然会对梅晓鸥一见钟情,并执意要了解梅晓鸥,以便为她雕塑一件作品。更令人无语的是,史奇澜一进赌场就唤醒了内心深处的赌瘾,并一发不可收拾,其人物刻画的想当然之处甚至不屑掩饰。还有老尚,把梅晓鸥的前夫卢晋桐带进了赌场,但老尚却是一个有情有义的好男人,不仅留给梅晓鸥一套房子,还替私生子还了过亿的赌债,并把财产全部留给了妻儿。这样看来,史奇澜天然就为赌场而生,老尚则是赌场里的白莲花,是道德楷模。而梅晓鸥,是游弋在赌场里的情感天使、道德圣母。

虽然,影片在处理梅晓鸥与几个男人之间的情感纠葛时,强调了这些男人身上的赌徒特点,进而与"澳门"的赌城标签更加匹配,但是,影片仍然有沦为一部庸俗的情感伦理剧的风险。因为,梅晓鸥是一个情感大过天的人物,她无视现实窘境,无视人性丑恶,却执拗地选择相信情感,这未免有些不可思议。影片中,梅晓鸥在轻松地用别墅抵销了段凯文过亿的债务,甚至大度地免除史奇澜3 000万的赌债之后,仍然活得从容惬意,处变不惊。也许,梅晓鸥确实有这样的经济实力和胸襟,但对于观众来说,影片失去了一个重要的洞悉人物真相的机会。观众在影片中看到了男人在赌红了眼之后如何变得残忍、狼狈、气急败坏、穷凶极恶,却未能看到梅晓鸥在几乎破产之后道德底线的失守,这已

然使人物极不真实。正因为导演对于梅晓鸥过分厚爱，不仅小心翼翼地不让她的人生彻底坍塌，还让她时刻保持那种凛然独立、娴静从容的气度，这也暴露了影片在商业追求与艺术表达之间的失衡。

影片虽然野心勃勃，来势汹汹，但我们要敏锐地意识到，影片在情节处理和人物塑造上的空洞、牵强是不言而喻的。同时，影片在电影感的呈现上似乎也捉襟见肘，大多数时候满足于内景对话的正反打镜头，日常性生活场景的常规还原，而缺乏那种更有视觉想象和情感震撼的影像刺激，以及更具艺术韵味的光影处理和摄影构图。

在旁白回顾2008年世界金融海啸时，影片用了波涛汹涌的空镜头，浪潮过后，海岸边留下遍地的垃圾。这几个空镜头是影片少有的能体现电影特性的地方，它们不仅让观众联想翩翩，还成了影片中人物命运的一个隐喻：所有人都在生活的汪洋大海中奋勇搏击，浪起时豪气干云，浪落时万劫不复，而潮去潮来之后，我们其实留不住一瓢水，空剩满地狼藉，甚至还有人葬身其中。

《过春天》：落魄人生的虚幻春天

《过春天》(2019)的主人公是刚满16岁的少女佩佩，她在阴差阳错中成为一名走私手机的"水客"。当"青春"与"犯罪"交织在一起，影片的情节顿时变得陆离而斑驳，飘浮着飞扬与动荡的气息。同时，鲜亮的青春底色与灰暗的现实氛围处于氤氲又相互碰撞的状态中，这使影片的情感基调显得青涩又生猛。

影片以温和冷静的视角深入佩佩的人生，镜头跟随她往返于香港与深圳，不动声色地展现佩佩穿梭于三教九流的好奇与震惊，以及佩佩的父母生活之堕落或窘迫、Jo生活的奢华与空洞、阿豪人生的洒脱与逼仄。从而，以佩佩的亲情、友情、爱情为基点，影片的视野辐射到更广阔的城市面貌和人生百态，将特定的青春成长镶嵌在更有时代气息的背景中，并留下了诸多可以开掘的话题。

一、日本旅行的心理动机与人生意义

佩佩看起来柔弱文静，但又镇定倔强。作为一个每天从深圳到香港读书的中学生，佩佩的奔波与疲惫是显而易见的，加上身份的尴尬，她的自卑与孤独也是不言而喻的。这就可以理解，她为何异常珍惜Jo这个朋友。加上Jo身上有着豪爽、仗义、热情、直率的一面，这对于佩佩来说也极具人格感染力。但是，佩佩忘了，她们之间在家庭背景、经济实力等方面有着巨大的落差。一个对于Jo来说很平常的圣诞旅游，却可能要耗尽佩佩的心力。

对于编剧来说，如何以扎实的逻辑将人物一步步引向早已铺设好的轨道，是一项基本功。佩佩之所以将去日本旅游当作一件人生大事来对待，除了少女特有的虚荣心理之外，也与她的身份、处境息息相关。作为一名空有香港身份，却在香港没有立锥之地的"飞客"，佩佩需要得到香港的身份认同，而这种认同在现实中可以置换为Jo的接纳。当佩佩将日本旅行当作她发展与Jo的友情、抚慰单调青春、超越不如意现实的一种心理手段时，这次旅行就有了重

大的情感意义和人生意义。

 为了完成这次日本之行，佩佩积极筹备资金但收效甚微：以过生日为名向同学推销手机套并贴手机膜，也不过赚了150元；到餐厅劳累5个小时之后也不过得到160多元，还要面临无法回家的窘境；从父亲那里拿到一点钱之后，也在目睹父亲的捉襟见肘之后心不忍……佩佩在现实处境与人生愿望之间面临着巨大的沟壑，这成为影片情节得以展开的重要契机。

 在许多影片中，人物都要直面这种"求不得"的缺憾，只不过，不同故事中人物的现实处境是迥异的。有人身陷家仇国恨，如《哈姆雷特》中的主人公；有人只求维持基本生存，如《偷自行车的人》中的主人公。同样，不同故事中人物的人生愿望也形态各异，有的可能仅是为了一份可以果腹的工作，有的则是为了自我实现、人生完满。而评价这些故事好坏的标准，从来不是现实窘迫的强弱程度或人生理想的境界高下，而是人物动机的现实意义以及隐喻意义，人物在追求动机过程中的人性挖掘与情感触动。《过春天》中，佩佩的日本旅行包裹了青春心理、成长焦灼，以及身份认同、上一代人的人生状态等内容，不仅具有情节功能，更具有主题意义。

 如果说，此前许多国产青春片都有怀旧和祭奠的意味，以成年人的视角，用不无感伤和甜蜜的情感立场回望青春岁月，那么《过春天》则强调一种当下的注视和对生活的切肤体验，并通过一个独特群体的精神突围来完成现实关怀。而且，影片在对于友情、爱情、亲情的处理中，撕下了那层温情的面纱，但又不以激烈的方式上演撕心裂肺的情感戏码，而是以一种流转于温暖与粗砺的质感，来展示人物的青春成长。尤其是佩佩与阿豪在身上互绑手机时，红色的灯光遮蔽了窗外的阴郁，逼仄的房间放大了两人身体的吸引力。胶带的撕裂声伴随着粗重的呼吸声，掩盖了他们内心的悸动。这是最暧昧但又充满致命吸引力的青春爱情描写，将物欲与情欲的涌动混合在一起，将功利的金钱目的与赢得人生尊严的意志缠绕在一起，有一种危险又充满诱惑的灼热感。

二、走私手机的情节意义和社会心理

 影片中有几个定格镜头，分别是佩佩在海关被走私团伙塞给几个手机时

的震惊，以及她第一次走私时顺利过关后的庆幸与释然，她看到走私团伙里一个流血男人时的惊恐。应该说，饰演佩佩的演员在这个过程中的表演是极为细腻的。尤其是第一次走私时的心神不宁，眼神游离中的紧张与恐惧，还有过关后的松弛和兴奋，演员处理得既有层次，又自然而不做作。至于佩佩轻车熟路之后的从容，以及带着另外两个团伙装作学生过关时的得意，这既是她心理强大之后的"成长"，也是她身处违法漩涡中逐渐适应，甚至拥有成就感之后的麻木。

但是，我们更想关注走私手机这一事件本身。佩佩摔坏了一个手机屏，去深圳的市场里维修时，她被许多"黄牛"围住，众人竞相出价想买下她的最新款手机。从社会心理角度来看，消费者对于最新款iPhone手机的迷恋是意味深长的，因为他们消费的不是手机的使用价值，而是它的交换价值。也就是说，使用最新款iPhone手机有利于在他人面前完成自我的某种标榜：新潮、时尚、富有、精致、国际化，等等。当我们发现自己可能与精英阶层隔着万水千山，而一部手机就可以达成一种虚幻的满足和脆弱的平等时，这无疑是一个令人激动的高光时刻。这就可以理解，最新款iPhone手机成了许多人的精神图腾，折射出整个社会的某种虚荣与迷失（社会迷思）。

往上溯洄，我们会发现，每个时代都有类似的迷思。佩佩的母亲年轻时，社会的迷思是傍上香港人以及为孩子争取一个香港身份；Jo的姑妈那个年代，社会的迷思是到国外打工；Jo的父母所处阶层的迷思，可能是将孩子送到西方国家留学。而在佩佩的群体里，去日本泡温泉、赏雪、赏樱花，可能又是另一种迷思。从道德层面，我们似乎很难指责佩佩，她不过是一个身陷在社会迷思中，又失去自我掌控能力的少女。观众可以清醒地看到佩佩的迷失，但仔细一想，自己是否也同样身处某种迷思中而不自知，甚至甘之如饴？

三、失势的男人和城市

Jo的姑妈家里养了鲨鱼，据说可以改命。阿豪对此不以为然，他只相信自己。再联系阿豪身上的鲨鱼文身，以及佩佩将一条鲨鱼放生的细节，鲨鱼在影片中似乎成了一个重要意象。这个意象和人物处境有着直观的关联性，他们

需要一次涅槃般的重生来完成人生突围。

阿豪站在山上俯瞰香港的夜景时，不由振臂高呼："I'm the king of Hong Kong！"这一幕，与《英雄本色》(1986)中小马哥在山上疗伤时对着香港璀璨夜景所说的那番话，有种奇妙的呼应关系。小马哥说："我等了三年，就是要等一个机会，不要为了证明我比别人厉害，而是我不见的东西一定要亲手拿回来。"《英雄本色》中的小马哥，是个相信个人奋斗的"末路英雄"；《过春天》中的阿豪，同样也想把握自己的命运。只是，世事沧桑，1986年那个光彩夺目的东方之珠，到了《过春天》里变得黯淡而昏暗，将阿豪的豪情壮志衬托得苍白可笑，他甚至错将飞机当作流星来许愿。除此，还有佩佩的父亲在工地上的艰辛劳作，以及为了按揭房子的力不从心。从中，我们分明感受到，一座城市褪下光环之后的素朴甚至寒酸。

作为香港的年轻一代，阿豪看上去潇洒而时尚，在游艇上纵情欢乐，驾着借来的跑车驰骋风云，或者在走私团伙里怡然自得，但他的真实身份只是一个大排档的厨师。当阿豪试图保护佩佩时，佩佩轻蔑的一句"你不过是一个开大排档的"，直接将阿豪的自尊心碾为齑粉。在影片中，佩佩的父亲和阿豪都像是失势的男人，他们无力保护女性，甚至无法拯救自己。他们落魄的身影，映衬在一座城市的巨大落寞之中。这时，口岸对面的深圳，反而蕴藏着巨大的商机，花姐团伙需要走私手机到深圳才能获得巨额财富。

当阿豪与佩佩将实现人生突围的希望寄托于一次"豪华走私"时，影片的情节和情绪都走向了紧绷的高潮。但是，在渲染了佩佩过关时的紧张与危险，以及佩佩在大雨滂沱中仓皇奔走的窘迫之后，两人却落入花姐的圈套之中。此时，两人的命运面临不可预知的走向。遗憾的是，影片用"天降神兵"的方式让警察破门而入，将情节线硬生生地截断，将几条支线也粗暴地砍除，甚至用字幕的方式交代随着高科技手段的介入，打击走私已经成效显著。也许，我们可以用审查的原因来理解影片的生存策略，但这种"泄气"的处理方式，无疑破坏了前面情节累积的情绪和悬念，尤其是削弱了阿豪与佩佩这次青春豪赌的悲壮与苍凉意味。

如果把《过春天》视为一部青春片，那么它对青春成长、青春迷茫、青春阵痛的书写显得迂回和朦胧。相反，影片不时想突破青春片的框架，将探寻的触须伸向城市的幽暗处，以及人心的幽深处，进而试图将人心的迷失与社会整

体性的躁动联系起来。影片以一个少女为折射点，完成了对于"跨境学童"身份认同焦虑、成长困惑的描摹，完成了对于独特的时代语境、社会人心的表达。但也许是才华不及，也许是其他原因，影片在对青春成长和城市内涵的捕捉上都浅尝辄止。而且，影片淡化了背景信息，造成了人物形象的过度扁平。同时，影片未能在某一个话题上完成视点的聚焦和力量的凝聚，未能在一种饱满的情绪张力中完成更具冲击力和深度的主题表达。

《江湖儿女》:"江湖"里只有灰暗的灰烬

贾樟柯导演的《江湖儿女》(2018),其英文名是Ash is Purest White,意思是"灰烬是最纯粹的白色"。这让人想起王家卫导演的《东邪西毒》(1994),其英文名是Ashes of Time,意为"时间的灰烬"。《东邪西毒》中,那些侠客看起来纵情江湖,或者落拓不羁,但其实都深陷在回忆中不可自拔。"回忆"意味着时间已成灰烬,这些侠客却想在这些灰烬中找到温暖和慰藉,由是只能在已成事实的离丧与缺憾中拥抱空无。当然,从鼓舞人心的角度来理解,时间的流逝固然使往事成灰,但这些灰烬中却有着过往的烙印甚至未来的草蛇灰线。《江湖儿女》中的两位主人公也如《东邪西毒》中的那些侠客一般,努力在已如灰烬般渺然不可把握的回忆中追溯过往的荣光,甚至探寻生存的意义。

《江湖儿女》中郭斌被人打伤腿之后,与赵巧巧来到一座死火山前。这里空旷静谧,像一个人迹罕至的"坟场",又像一个沉睡已久的"战场"。赵巧巧对经过高温淬炼的火山灰有莫名的好感,认为那一定是最干净的灰烬。这个场景与影片的英文片名有了关联,也与影片的核心情绪有了隐秘的勾连与契合。

一、男人的江湖

"江湖",似乎天然就是男人的战场,是男人们上演义气、血性,争夺地位、尊严的舞台,因而浸染着一种阳刚强悍、粗犷豪迈的气韵。《江湖儿女》中的"江湖"当然要低级很多,有一种不修边幅的粗粝简陋之气,但也有一种干脆利落的爽朗质朴之气。

影片中那些"江湖人士"的据点是一个破败的棋牌室。赵巧巧来到那个棋牌室时,影片通过众人对她的客气与讨好暗示了郭斌的江湖地位,而赵巧巧

显然也非常享受这种受人追捧,可以轻佻地与男人打情骂俏的恣意。其时,郭斌正在打麻将,脸上有着不怒自威的霸气。可是,在圆滑的老贾面前,这种霸气没什么用,处理金钱纠纷还得靠关二爷的雕像主持公道。这时,观众会有一种错觉,认为这个"江湖",虽然无法避免人性的自私与卑劣,但它有着一个至高无上的道德法庭,那就是关二爷所代表的"义气"。

这种"义气"在影片中不仅有一个凝结了历史想象的固化形象(关二爷),还有现实中热血澎湃的仪式:将各种白酒倒入一个脸盆里,众人举杯痛饮"五湖四海酒"。在干杯前,郭斌还豪气干云地吆喝了一声"四海之内皆兄弟,肝胆相照"。这个场景无疑会让身处其中的人有点恍惚,以为这还是古代那个快意恩仇、生死与共的"江湖"。这种江湖氛围让人迷恋,也让人振奋,赵巧巧豪爽地喝完酒后,眼睛里满是激动和欣喜,这是一种找到了精神归宿和人生意义的欣慰。但是,这是一个虚幻的"艺术世界",具有某种表演的性质,融会其中的是"江湖人士"对抗庸常俗世的一种自我想象。

在情节前三分之一的"大同市江湖"中,影片构建了三个空间:纵酒狂歌的"江湖世界"(活动空间是棋牌室、舞厅等地);破落寒酸的"现实世界"(赵巧巧的父亲以及那些被时代抛弃的工人居住之地);静寂辽阔的"想象世界"(以那座死火山为隐喻)。在这三个世界里,我们可以找到贾樟柯此前电影在形象与主题上的延续性,又可以看到贾樟柯在思考维度得到拓展之后的主题野心。

如果说在《小武》(1998)、《站台》(2000)、《任逍遥》(2002)等影片中,我们可以发现贾樟柯对于故乡那种冷峻而悲悯的关注,并对那些看不到出路的普通人投以深情的一瞥,《江湖儿女》这次仍然在暗线中让观众看到了这种悲怆感。事实上,斌斌与巧巧就是《任逍遥》中演员的名字,《江湖儿女》也可以看作是《任逍遥》的后传。

赵巧巧从大同市回到矿区时,她家里的简陋寒酸以及整个家属区的沉寂破败,还有行将倒闭的煤矿对千万家庭带来的冲击,以及她父亲通过广播揭发煤矿领导贪污腐败的慷慨激昂,都散发着一种莫名的辛酸与沉重。联系其时代背景2001年,影片试图勾勒时代风云变幻中普通个体无助的命运。对于这些曾经有着"国企"的保护而生活安定的工人来说,他们的生活在一夕之间堕入绝望,变成影片中棋牌室、公交车上那一张张平静而麻木的脸。

不同于《任逍遥》中那两个冲动而茫然的少年，《江湖儿女》为这些生计无着，人生无望的中年与青年安排了一个"江湖"的世界。这个"江湖世界"对于这些跟不上时代步伐的人是一剂强心针和麻醉剂，它让这些人从"工人"摇身一变为"江湖儿女"，他们订立了自己的道德准则和行事原则，从而可以在一个灰色地带获得迷幻般的安宁与满足。

在这些"江湖儿女"看来，他们的世界不仅与庸常俗世是隔绝的，而且自带光环，有着酷炫狂拽的时尚感和动感。郭斌与赵巧巧在舞池里狂乱地摇摆身体时，二勇哥还带来更具国际范的国标舞。这个近乎灯红酒绿的舞池，一具具年轻曼妙的身体，还有极富节奏感的音乐，营造的分明是一个幻乐之城。之后，影片似是不经意地呈现了中老年人合着缓慢的节拍跳广场舞的外景，周围还有一些带着艳羡目光的好奇看客。这两个场景的"酷炫"与"黯淡"分别对应"江湖世界"与"现实世界"的不同底色。这正是贾樟柯电影的迷人之处，他善于在一些生活化的细节中举重若轻地引导观众进入他精心编织的艺术世界。

从棋牌室、舞厅这些充满勾心斗角或者迷离得不真实的内景出来之后，郭斌与赵巧巧走在光天化日的街道时，郭斌可能会有从"江湖"那个"艺术世界"来到"现实世界"的失重与不适之感。在没有"艺术光晕"的街道，赵巧巧想从郭斌口中得到婚姻的承诺就显不合时宜。因为，赵巧巧可能只是郭斌在"艺术世界"里表演或者衬托威严与地位的道具，未必真的对她有深情厚谊。

正因为"江湖世界"过于迷幻与脆弱，以及"现实世界"过于真实而带来的残酷之感，这些"江湖儿女"才需要在死火山那里找到精神寄托。当郭斌与赵巧巧眺望那座形似坟墓的火山时，天地沉寂，他们也许产生了一种类似地老天荒的错觉，并得以暂时远离"江湖"与"现实"。

正是"江湖世界""现实世界""想象世界"的并置，影片让观众看到了日常生活的狼狈，"法外之地"的凶险，以及地老天荒、远离尘嚣的虚妄。这既是这些"江湖儿女"的悲哀，也是每一个普通个体的恒常困境。

随着郭斌落难，这个"江湖世界"已然坍塌；瘫痪的郭斌重回故乡时，这个"江湖世界"的全部虚伪、势利更是显露无遗。郭斌最后离开赵巧巧是必然的，这不仅是因为郭斌不愿接受赵巧巧的照顾以及旁人的冷落，不愿承受一个

男人失去尊严之后的落魄,不愿面对此前令他血脉偾张的"江湖世界"变得粗鄙不堪,更不愿因身体的沉重直面"现实世界"的精神压抑。

郭斌与赵巧巧在三个世界中的奔突与寻找、顾此失彼般的无措,使影片的主题与卡西尔在《人论》中的论断有着哲学层面的共通性:人并不是根据他的直接需要和意愿而生活,而是生活在想象的激情之中,生活在希望与恐惧、幻觉与醒悟、空想与梦境之中。[1]

二、女人的江湖

在贾樟柯的某些影片中,女性常常作为男性的救赎或者欲望目标(尤为明显的是《任逍遥》),但在《江湖儿女》中,赵巧巧直接作为拯救男性以及重振江湖道义的女侠形象出现。这固然令人感动,但可能也是导演让自己的妻子担任影片女主角的通病,他们或多或少会将女主角在形象和道义上进行美化,并往往将女主角作为影片中的精神标杆和主题承载者。类似的例子参考姜文在影片《太阳照常升起》(2007)、《让子弹飞》(2010)、《一步之遥》(2014)、《邪不压正》(2018)中对周韵饰演的角色的处理。

赵巧巧最初是带着仰慕和憧憬进入郭斌主导的那个"江湖世界"的,并通过在死火山前郭斌教她开枪的入教仪式正式成为"江湖儿女"。随后,郭斌将要喋血街头时,赵巧巧拔枪从车里出来,对着天空开了两枪,对着众混混怒目而视,一身凛然正气令人胆寒。这是赵巧巧作为"江湖儿女"的高光时刻,她像一位力挽狂澜的女侠一般成就一番伟业。她在公安局一人独揽非法持枪的责任时,仍然有大侠风范。

影片《江湖儿女》的前三分之一是赵巧巧的"成长史",中间的三分之一主要是赵巧巧去重庆找郭斌的故事,是她的"反思史"。在这部分情节里,赵巧巧与众男人之间建立了一种道德形象上的对比。如果说赵巧巧身上有着坚韧、执着、果敢、重情重义的一面,郭斌就因执念于自己的尊严而显得软弱、自私、冷酷。至于那位想占便宜的摩的司机,形象是猥琐的;那位满嘴跑火车,

[1] [德]恩斯特·卡西尔.人论[M].甘阳译.北京:西苑出版社,2003:39.

对国际国内形势"了如指掌"的大忽悠,自私又没有担当;更不要说被赵巧巧敲诈的那位"成功人士",看起来人模狗样,背地里男盗女娼……赵巧巧一路遇到的都是欺骗、伤害,这些欺骗和伤害主要都来自男人,来自不同地域、不同社会阶层之间的男人。影片通过这种典型化的手法,将全体男人都钉在道德的耻辱柱上。

可以说,经过"江湖"的洗礼和监狱的教育之后,赵巧巧真正地成为"江湖儿女",她的智慧、勇气使她能够独自一人闯荡大半个中国,她对情的重视和对义的信守,使她如现代女侠般行走于天地间而傲然挺立。赵巧巧的这场寻找之旅,有一条椭圆形的地理轨迹(山西—重庆—新疆—山西),这条轨迹也是赵巧巧的自我发现与确证之旅。赵巧巧的形象正是对影片英文名的完美诠释,因为她在精神上一直处于一种最纯粹的状态。

影片还渲染了三峡水库的蓄水计划和移民离开的情境,这些场景在《三峡好人》(2006)中曾是重点戏。面对三峡水库这样一个世纪工程,桑田都可以变成沧海,人世间还有什么不是善变的?贾樟柯在奉节这个小城让赵巧巧两次听卖艺人唱《有多少爱可以重来》,固然是赵巧巧的一种心声,也像是对人世间的一种质问。

如果说三峡水库库区因人为的改造而让自然界面目全非,呼应了赵巧巧心中那个"想象世界"的千疮百孔,那么,在新疆,在克拉玛依这些缺水的地方,大自然可能会以一种永恒的面貌矗立在天地间。这可能也是赵巧巧决心追随那个大忽悠去新疆的潜意识动机。可惜,天地不变,人心却善变,赵巧巧在一次次失望之后决心回到大同,捡拾起坍塌的江湖道义,重建江湖世界。

赵巧巧在影片中不仅是一个从寻求救赎到自我救赎的英雄人物,更是一个以一己之力重建刚健江湖的侠义形象。正是在这里,影片向观众展现了一种理想化的人生境界:在一个封闭自足的世界里自成一体,在这个世界里树立恢宏而昂扬的江湖道义。当然,我们知道,这不过是赵巧巧的一厢情愿而已,当她站在棋牌室那四张营业执照前面时,当众多摄像头对准这个"江湖世界"时,当坐在轮椅上的郭斌活成别人手机中的笑话时,当老贾忘乎所以地挤兑偏瘫的郭斌时,观众知道,这个棋牌室不可能是法外之地,更不可能成为纯粹的精神家园。

三、时代的江湖

影片的时间跨度从2001年到2018年,这本来是中国社会风云激荡的十几年,但对于影片中的大同来说,似乎没什么变化。尤其是那个棋牌室,除了多了几张营业执照以及几个摄像头之外,房间布局和人员似乎都依然如故。当然,郭斌的江湖地位变了,他的身体也变了;赵巧巧也从那个单纯天真的姑娘变成了富态强悍的老板娘。

影片用清晰的时间标注试图将人物的命运变迁与时代变迁交织、并置,并想通过人物命运折射时代的某些侧面肖像。可是,除了那些大型工厂因破产而导致社会上出现大量闲散人员之外,影片中人物的命运似乎一直与时代脱节。对这些"江湖儿女"来说,一度对他们的价值观有深刻影响的是关二爷和香港的那些黑帮片。

二勇被刺杀身亡之后,众多"江湖人士"聚集起来,似乎要共商大计,连刑警队长都直接参加案情讨论。看起来,这里的"江湖"规格比香港的黑帮要高,但这只是影片的一个黑色幽默而已。在这些"江湖人士"可怜的见识和智商里,他们并不懂"江湖"的规则与人心的险恶。当郭斌将一捆钱偷偷地放在二勇老婆身后,当郭斌请两位国标老师在灵堂前跳舞,这个"江湖世界"仍然有温情而感人的一面。在二勇的灵堂前,我们还听到了变调的《上海滩》。可能,一曲《上海滩》最能寄托哀思,也最能表达这些"江湖儿女"对于命运的豁达:是喜是愁,浪里分不清欢笑悲忧;成功失败,浪里看不出有未有。

自从郭斌在街头被人痛殴开始,影片的风格就变了,从粗犷豪迈变得细腻感伤。更令人遗憾的是,自从赵巧巧以《三峡好人》的姿态"千里寻夫"之后,影片失却了对于灰色"江湖世界"里人心的细腻描摹和精妙把握,那些令人莞尔和感动的细节也几乎没有了。此后,影片的情节节奏加快,对于"江湖"的思考与表达基本停滞。或者说,当那个男人的"江湖"被赵巧巧一个女人的"江湖"所取代之后,影片的生活质感与厚重感都受到了削弱。尤其是时代变迁对于人物命运的烙印,几乎可以忽略不计,这多少偏离了影片努力凸显时代背景的主题野心。

影片不乏精彩并令人深思的细节，散落着许多富有阐释空间的符号，但影片用赵巧巧身上的"道义"来承载全部的主题表达时，观众固然看到了那个"江湖世界"的虚伪与冷酷，看到了那些男性形象的懦弱，看到了一介女流身上令人感动的坚持，但影片未能延续前三分之一对于那三个世界的深入探寻，并不能由此带领观众进入更为深远的思考空间，例如对于时代与人物命运的关系、对于人生意义的追寻或者人生状态的哲学表达，等等。

在《小武》《站台》《任逍遥》等影片中，贾樟柯要彰显的是一种个人化的艺术立场。在那些影片中，人物主要生活在小县城里。他们的生活单调乏味，前景堪忧，但影片对他们很少流露出同情，更不表达价值判断，而是想在一种淡然的旁观和平等、尊重的关注中获得一种客观真实的观照，并呈现生活毛茸茸的质感。《江湖儿女》的前三分之一基本上还原了这种创作态度，但随着影片想将贾樟柯此前的电影风格、意象、主题、人物形象一网打尽，进而在《江湖儿女》的中段几乎复制了《三峡好人》，又在后三分之一隐约流露了《山河故人》的主题表达，《江湖儿女》最终因过于杂糅而失却了那种纯粹而犀利的洞察力，以及那种专注而真诚的艺术探寻。也就是说，《江湖儿女》在部分片段仍然是有冲击力的，但整体来看各股力量之间的黏合性并不理想，影响了影片达到更高的成就。但是，这仍然是一部写下了贾樟柯签名的影片，仍然为我们留下了对人生斑驳状态的独特呈现与思考。

年代剧要有时代感、人情味和反思性
——以电视剧《大江大河》为例

对于年代剧来说,如何捕捉真实的时代脉搏,如何刻画当时的社会人心,如何在个体命运与时代变迁之间找到精妙的呼应与互文关系,如何使特定的时代气息、人物沉浮与当下的观众产生深远的共鸣,不仅是一个艺术问题,也是创作者的一份社会责任和时代使命。

遗憾的是,我们的电视屏幕一度被一些扭曲了时代真实甚至是现实逻辑的"抗日神剧"所霸占;或者被一些架空了历史与空间,呈现抽象的爱恨情仇的玄幻剧所攻陷;或者被一些只有隐约的历史氛围,专注于人与人之间勾心斗角,争权夺利的宫廷剧所充斥。这时,《平凡的世界》《父母爱情》《芝麻胡同》《老中医》《大江大河》等优秀年代剧的出现,让人如沐春风,像是雾霾散尽,重置久违的清新与蔚蓝之中。在这批年代剧中,个体有着真切的生命欲望和具体的生存苦恼,同时又在时代风云的拨弄中不屈不挠地抗争,观众也在这些个体的悲欢离合中得以感受人生的诸般况味。

本文试以《大江大河》(2018,导演孔笙、黄伟)为例,来解析优秀年代剧应具备的"创作配方":

首先,年代剧要体现对于"年代"的准确描摹以及对于历史脉搏的精妙捕捉。

"历史"从来不是空洞的,也不是云遮雾罩杂乱无章的,"历史"有其内在的脉络与逻辑,甚至呈现着其走向的某种必然性。对于年代剧的创作者来说,如何在情节中展现有历史质感,同时又有烟火气息,还有高度概括性和洞察力的"历史真实",是一部剧成功的基本前提。

《大江大河》的开始部分,中国社会刚刚结束"文革",人的思维方式和行为方式需要在时代转型期进行艰难的调整与适应。对于这种混沌中又隐约透着一线光亮的社会状态,电视剧通过主要人物在绝境中的挣扎进行了真实的描摹与再现。尤其是宋运辉执拗又顽强地在公社办公楼前背诵《人民日报》

社论的场景，令人动容，又令人心酸。这个细节，让观众看到了特定年代里普通个体试图主宰自己命运的卑微与无助，但又看到了"恢复高考"对于个体，对于整个国家和民族的重大意义。或者说，宋运辉的抗争是时代变迁的一个注脚，是个体通过努力可以冲破外在种种禁锢的希望之光，预示着人心的觉醒和中国社会的转机。

雷东宝回到小雷村时，几个光棍聚在一起的无奈与苦涩，以及面对生活的麻木与绝望，使观众"重返历史"时有了鲜活的承载物，即农民必须为了生存和繁衍的权利而求新求变，这是"改革"的内在驱动力。这样，观众对于"家庭联产承包责任制"的理解，就不再是空洞的，或者机械地照搬中央文件的解释，而是因有了对"历史在场"的细致触摸而感同身受。

其次，年代剧要敏锐地找到个体命运与时代变迁的互文关系。

在年代剧中，个体的生存背景并非仅仅是他的生活空间，而是在整个时代气候影响下的"历史风云"。我们不仅要看到时代变幻对于个体命运的深刻影响，也要看到个体挣扎对于时代精神的生动诠释。

电视剧《大江大河》聚焦于宋运辉、雷东宝、杨巡等人的人生起伏，从国营企业、乡镇企业、个体户三个角度向观众展现了中国改革开放的历史画卷，勾勒了身处风起云涌的变革年代中的个体命运轨迹，具有身临其境的历史质感、打动人心的情感力量，以及富有感染力的人物形象，也不乏散发着泥土芬芳的幽默感，并在许多场景中直接呼应了当时的历史语境。

如果说1977年恢复高考改变了宋运辉的命运，农村改革裹挟着雷东宝的人生轨迹，市场经济的发展直接成就了杨巡的精彩人生，这三个人在各自舞台上的拼搏与努力，又是时代风云里中国传奇的一个侧影。尤其是雷东宝，他带领乡镇企业的一次次探索、改革，既是时代风气使然，也在某种程度上影响了大的社会气候。

再次，人物塑造的首要目标不是大智大勇，而是至性至情。

叙事艺术都是关于人物命运的书写。因为，人物行动是情节得以展开的契机，而人物行动中遇到的障碍或者冲突又是情节得以发展的直接动力。曾经，我们以为人物塑造应该专注于"大智大勇"，也就是突出人物身上的"英雄气概"和"英雄事迹"，进而有意无意地弱化了人物身上正常的人性人情，导致人物因只能仰视而失去其亲和力与感染力。电视剧《亮剑》（2005）中的李

云龙当年之所以令观众耳目一新，就因为这是一个有点暴躁冲动，甚至桀骜不驯，但又有血有肉、有情有义的人物。

在人物塑造上，《大江大河》成就斐然。雷东宝、宋运辉、杨巡因不同的出身和人生际遇，性格上也迥然各异：雷东宝强势霸道，但又不乏乐观宽厚，执着坚韧，令人着迷；宋运辉平和淡然，但又目标坚定，热情真诚，令人可敬；杨巡看起来油腔滑调，实则热情精明，善良而倔强，不失可爱之处。对于这三个主要人物，电视剧没有将他们过分美化，而是让观众看到他们身上的光彩与阴影，从而使人物更加真实感人。

而且，《大江大河》不仅将雷东宝塑造成一个改革先锋，更通过道德煽情的方式大力渲染雷东宝对于亡妻宋运萍的坚贞与深情。电视剧用了大量的篇幅表现雷东宝追求宋运萍的过程，也用了大量细节来呈现雷东宝对宋运萍的思念。这样，电视剧用"至性至情"的因素有限削弱了雷东宝过于突出的"大智大勇"，使人物形象更接地气。

最后，年代剧不仅要表现特定的时代风云以及时代风云中的人物命运，更要对于今天的观众产生更为深远的历史感悟和现实反思。

如果年代剧的最高要求只是"真实"，包括历史的真实和人物的真实，那说明创作者还没有真正理解年代剧对于观众的意义。观众不仅需要通过年代剧完成对历史幽深处的回顾与凝望，更希望通过这种回顾、凝望完成对当下的承接、启迪。

在《大江大河》第47集，雷东宝收购了江阳市电线电缆厂之后，带领小雷村的村民开着卡车和拖拉机去搬机器时，遭到了江阳市电线电缆厂工人的暴力阻挠。在雷东宝拿出文件并许诺接收部分工人之后，那些工人只能黯然神伤地看着一个时代的落幕。拆卸完机器并装车之后，雷东宝在众人注目下走出来，摄影师用一个仰拍近景镜头突出了雷东宝刚毅而冷峻的面容。其时，我们可以隐约看到后景处作为江阳市电线电缆厂"厂训"的红色标语"以信为本，以德治厂"。

我们无意细致全面地分析江阳市电线电缆厂在市场竞争中全面败北的原因，但墙上"以德治厂"的标语却似乎埋下了许多历史败迹的草蛇灰线。在人际关系中，也许可以"以德服人"，但在管理一个企业时，应该是制度和法律优先。在这一点上，电视剧的创作者态度其实也是矛盾的，他们一方面冷静犀利

地审视国营企业的僵化与保守，另一方面又高歌了雷东宝"以德治厂"的许多感人时刻。

雷东宝在小雷村赢得的声望和地位，除了来自他的能力和闯劲之外，更因为他能"以德服人"，能够一心为公，带领全村人共同富裕，甚至为老人发放养老金和医疗费。回顾雷东宝一路劈波斩浪的征程，可谓波澜壮阔，步步艰辛，但他的成功固然有顺应时代的"天意"，更有许多令人心有余悸的惊险时刻。例如，杨巡向雷东宝以赊款3个月的条件买8 000捆电线时，雷东宝在杨巡巧舌如簧的攻势下点头同意，只是在出村时遇到有人跟他打招呼时才猛然醒悟："我"是小雷村的书记，不能拿全村人的利益去冒险。后来，雷东宝拿出自己的1万元借给杨巡作为预付款。

再如，杨巡为了买下扬子街电器市场准备找登峰电线厂挂靠时，雷东宝两次摇摆于杨巡和杨巡母亲的"以情动人"之中，最后被杨巡那声泪俱下的"尊严"论所感动，当场拍板同意。

只是，像雷东宝这样过分相信"个人决断"的行事方式，过分依赖"以德服人"的管理理念和"简单粗暴"的操作流程，其实埋下了无数隐患。换言之，雷东宝的成功大部分要归功于他的德行和品质，而非来自科学的管理制度和民主的决策方式，这种成功有某种侥幸的成分，不具有必然性。

例如，杨巡想挂靠登峰电线厂，雷东宝虽然也说要查账，但他只是在杨巡的柜台里草草翻了翻账本就被杨巡极具感染力的演讲所折服。这实际上是将登峰电线厂的命运全部维系于杨巡的道德水准和个人管理能力。万一杨巡进行了财务造假或者隐瞒了巨额债务，登峰电线厂将陷入万劫不复的境地。进一步假设，杨巡如果是奸猾之人，他只要向雷东宝进行利益输送，就可以和雷东宝里应外合将集体资产进行侵占和转移。

电视剧将雷东宝进行道德美化之后，固然使他的事业可以在曲折中一往无前，但可能并未意识到背后的危险之处。因为，当集体经济的发展全部出自一人的手笔时，这个人将在众人的吹捧和感激中被塑造成"菩萨再世"，甚至在小圈子里成为有无限威权的"土皇帝"，进而变成不受约束的暴君或魔鬼。我们当然希望德才兼备的干部立于潮头，但更希望这些干部能有人提点，有人告诫，有制度和法律进行规诫。因为，不受监督和管束的权力难免走向腐败，而人性之恶更是经不起诱惑和腐蚀。这时，我们再回想江阳市电线电缆厂

"以德治厂"的口号,实在是一声悠长而浑厚的警钟。

虽然,在今天"收视为王""炒作赢天下"的商业化浪潮中,电视剧的创作从来就不是单纯的艺术问题,但它也绝不是纯粹的商业买卖,而是杂糅了艺术探索、社会效益和商业诉求,其唯一的坦途是创作者用诚意和思考来交换观众的感动与尊重,进而俘获人心与市场。

 # 《对风说爱你》：消散于纷乱情爱中的"乡愁"叙事

国民党败退台湾以后，台湾的"乡愁叙事"开始潜滋暗长，对亲人难以遏制的思念和对故土深切的眷恋在各种艺术样式中绽放、流淌。尤其余光中那首著名的《乡愁》，还有罗大佑据余光中的诗歌创作的歌曲《乡愁四韵》，将浓烈而又深沉，真挚而又无望的乡愁抒写得如痴如醉。在这两首诗歌中，"外省人"对故国的怀念，对亲人的牵挂没有因为隔着海峡和悠长的时间而湮灭，而是在时间的积淀中发酵成为醇厚的思乡之酒。

在台湾电影中，"乡愁"也时常在光影的世界里辉映闪烁。如侯孝贤的《童年往事》（1985）里那位经常念叨着回大陆的奶奶，有一种"梦里不知身是客"的恍惚，一次次出走却只能在迷路之后被车夫送回来，"故乡"最终成了她魂牵梦萦却又可望而不可即的海市蜃楼。还有王童的《香蕉天堂》（1989），看起来不乏诙谐幽默的细节，但第一代到台湾的离乡者那种颠沛流离的生活状态，高压反共的政治氛围，身不由己的人生命运，甚至没有真实的身份和名字的无奈，都在朴实的影像中呼之欲出，从而既表达了创作者对于流落他乡的小人物的同情，也对国民党的高压统治持批判立场。后来，王童又创作了带有自传性质的《红柿子》（1996），记录了一个大陆的显贵家族去国离乡来到台湾以后，在那个落魄灰暗的时代里备尝生活的艰辛与困苦，却又努力保持一种韧性和乐观。影片虽不乏苦涩、辛酸的时刻，但仍洋溢着和谐、温情的基调。尤其在鲜红的柿子和可爱的外婆身上，我们看到了导演寄托的那些耐人寻味的感慨与乡愁。还有钮承泽导演的《军中乐园》（2014）中，那位归家无望的山东老兵老张，怀着对母亲的深切思念，却只能对着大海悲情呼号，令人心碎。

"乡愁"是人类所具有的一种普遍性情绪体验和自然的心理机制，它是在

时间和空间的樊篱中滋生的一种回归冲动,它也是具有丰富文化内涵的社会学概念。在现代语境中,"乡愁"还具有怀旧的意味,凝聚了创作者对于乡土传统与时代变迁的深邃审视和情感追问。尤其在一个后现代的时空里,"乡愁"还流露出创作者对于现代社会的一种反思和拷问。当然,台湾电影中的"乡愁"叙事要单纯得多,它就是一种思乡之情,偶尔也交织了爱国之情。在这些情感中,人世漂泊、岁月沧桑的感慨,落叶归根、认祖归宗的冲动若隐若现,成为"异乡人"对于那些特殊政治风云的苦痛回望,对于中国传统文化的深情守望。

 自古以来,游子对故乡或母亲的思念就是中国文学的一个母题,如千古传诵的《静夜思》(李白)、《游子吟》(孟郊)、《天净沙·秋思》(马致远)等。这些表现"乡愁"的文学作品都有一个客观情境:主人公远离了故乡,在异乡和旅途中感受到身心的疲惫,内心的寂寞,现实的潦倒、困苦,身世的漂泊,未来的渺茫,这时自然会思念代表宁静、温暖、慈爱的故乡、母亲。

 而且,中国古代那些"迁客骚人"漂泊异乡多是源于生计或对功名的追求,是客观环境和现实处境使他们远走他乡,他们是可以回去的,只要生活安顿下来了,处境改善了,他们就可以"荣归故里"。而在台湾有关"乡愁"叙事的电影中,人物是在一种无意识、无准备的状态中开始迁徙,他们像是被命运之手突然拨弄到一个完全陌生的地方,有一种被连根拔起的无助感甚至荒诞感。在这种情境中,"归乡"才会显得那样热切,因为那是源自对灵魂之根、情感之源的追溯与回归。只是,他们无论处境好坏,都不可能回去,因为中间横亘着难以触摸和逾越的政治阻隔,这是个体无法克服的屏障,远非路途艰险所能比拟。

 这就不奇怪,我们在台湾有关"乡愁"叙事的影片中,常常可以感受到一种深深的绝望与无奈。因为,矗立在这些人物与故乡之间的,绝非那浅浅的海峡,而是看不见摸不着却又无处不在的政治因素。但是,这些影片却很少在个体强烈的思乡之情与冷酷的政治环境之间构建冲突,即影片的主题并非批判政治制度、政治环境,而是将焦点放在人物对于故乡和亲人的思念上,并不断渲染这种情感的强烈与无望。这除了因为台湾某些时期特定的政治气候和电影审查制度之外,恐怕也和创作者的策略有关:与其用全部力量来对抗无法撼动甚至无可捉摸的政治气候,还不如将笔墨聚焦于人物真挚而深沉的"乡

愁"上。至少，这种情感具有超越政治和时空的普适性意义，能够在任何时空里打动观众。甚至，在某些时候，正因为创作者抽离了具体的政治因素，从而使影片要表达的主题上升到一种共通性甚至哲理性的高度，表达一种人生无常，人生不如意，或者人类永恒的理想与现实之间的差距。

例如，钮承泽的《军中乐园》本来最有可能发展出有关人道同情和政治批判的主题，即谴责在军中设立慰安所对于妇女身心的摧残，当男性对这些女性投入情感时又如何毁灭了男性对于美好爱情的想象。更何况，在《军中乐园》中，我们还看到了一位山东老兵是如何对于故乡、母亲念念不忘。但是，影片虽然有清晰的时代背景，却尽量避免流露对于时代本身的政治或道德立场，而是在以老张为代表的"外省人"、军营中的妓女、新兵这三类人身上抽离出共通性的人生困境：身不由己。甚至，对于这些在军营中沦为军妓的妇女，创作者也很少流露出人道的同情立场。创作者无意于让观众看到这些妇女身上的苦难，也没有过多地让观众看到这种特殊的处境和职业在如何伤害这些妇女的身体、情感，摧残她们对于正常爱情、婚姻的想象与渴望。相反，影片除了在力所能及的范围里渲染一些准色情场景之外，将叙事的重心放在一位纯情少年在这个污浊场所里的爱情坚守以及不可避免的堕落上。可见，影片虽然选择了一个特定年代的特定事件，却谨慎地收起了所有的政治表达和道德谴责，甚至收敛了人道立场，用一种猎奇的目光注目于这类场所所特有的糜烂、色情、堕落，从而让老张的"乡愁"也在这个不堪的空间里暂时遗忘或者消散。这种处理策略，很难说是一种怯懦、圆滑还是一种投机、妥协。

有了这个背景，我们分析王童的《对风说爱你》（2015）时就会有不同的考察视野。本来，这部影片原名"风中家族"，通过三个国民党士兵和一个战争孤儿从大陆来到台湾的历史，书写他们从离乡，到思乡，再到归乡不得的遗憾，以及一个像是在风中相遇，又在风中挣扎求生的家族如何在战火和迁徙中找到一辈子的安身立命之所在，表达如他们如蒲公英般随风飘扬的命运，却又如野草般强韧茁壮的生命力。

也许，导演想呈现一种宏大的史诗气概，影片展开了一幅从1949年至2010年代的时代画卷，其间有战火离乱，也有苦难人生，有虐心的爱情，也有热血的成长，交织出台湾这片土地上，数十年来的岁月蹉跎，风云变幻。从这种创作野心来看，"风中家族"的名字是相当切题的。但是，影片上映时可能为

了照顾市场趣味,改成了"对风说爱你",一个看上去非常文艺,非常清新,甚至非常浪漫感伤的名字,观众想当然地将影片定位为"爱情片"。只是,这一改,原名的那种沧桑厚重之感就消失不见了。因为,几十年的飘零沉浮,流落他乡,内心难以言说的希望与执守,岂是一句"说爱你"能道尽的? 而且,当影片着眼于"爱"时,其实已经与"乡愁"叙事渐行渐远了。我们不再奢望影片通过人物的家国情怀对"乡愁"进行时代性的拓展与延伸,更不期望影片将批判的矛头指向那段荒唐的历史,以及伴随那段历史的高压政治气候。因为,影片聚焦于人物在情爱经历中的忏悔、犹豫、怯懦,以及最后的抱憾终生。

从创作初衷来看,《对风说爱你》想将战争背景、时代变迁、历史情怀与台湾电影固有的小清新情调、"乡愁"叙事有机结合,从而在人物命运的沉浮挣扎中融入悲悯、凄然、乐观、坚强的情绪,并书写人物对爱的执着,对情的忠诚,对故土的思绪难断。只是,从实际效果来看,影片明显心有余而力不足,"历史"在影片中固然经常以时间、地点的方式通过字幕出场,但时代性的症候并未给这个"风中家族"带来艰难的命运抉择或者情感取舍,甚至许多场景流于流水账式的交代,节奏时而平缓时而跳跃,观众完全把握不住影片的核心情节和核心情绪。

影片不断渲染盛鹏如何日夜思念老家临产的妻子,但是,影片却为这种思念设置了一个自我消解的因素:盛鹏这么多年对于妻子和孩子的牵挂,除了源于爱情和亲情之外,更出于自责和惭愧。因为,在战场上,盛鹏误杀了妻子的哥哥马班长。这种因个人过失所带来的自责以及伦理伤痛,成为盛鹏一生永远的痛。这样,影片所书写的就不是通常意义上的家国情怀,而是个体在犯错之后如何用一生的自我折磨来赎罪。这就决定了影片对于"乡愁"的表达不会特别纯粹,情感渲染也不会特别到位。

此外,要让观众体会到盛鹏对于妻子的思念有多么深沉,影片应该要做一定的铺垫,即表明盛鹏与妻子之间的感情有多么深厚。否则,观众就难以理解,在过去几十年后,明知道永无可能再见面之后,盛鹏为何还要以一种自

虐的方式来证明对于妻子的深情？或者说，如果盛鹏对于妻子的眷念只是源于一种伦理情感，或者只是一种习惯，观众就无法感同身受于那种"对风说爱你"的绝望。更何况，盛鹏对妻子的牵挂更多地停留在书信层面，却没有用任何努力来突破现实的阻碍。观众有理由相信，他并非真的有多么爱妻子，他只是怀着对于妻子的深深愧疚（打死了妻子的哥哥）而不断地想起她。这就可以理解，当邱香说可以通过国外的途径与大陆的家人联系时，盛鹏断然拒绝了，说是见面了也不知道说什么。

来到台湾之后，盛鹏生命中最重要的两件事是如何处理与邱香和林阿玉的情感。当盛鹏在船上与邱香萍水相逢，观众以为这会像所有滥情的言情小说一样，之后两个人会产生宿命般的情缘，尽管他们之间在年龄、阶层、教育背景上差距悬殊。果然，在台北意外重逢时，双方真的一见钟情。其实观众并不明白邱香为何对盛鹏一见倾心，甚至因此抗拒在各方面都非常般配的张明瑞。因为观众对邱香几乎一无所知，所以无从索解这其中的心理动机和内心情感涌动。

如果说盛鹏自觉地从邱香身边离去是一种理性的表现，也是现实差距使然，那么盛鹏在与林阿玉相处多年并在林阿玉主动示爱时默然拒绝，就是对于伦理秩序的畏惧和在意。这时，阻挡在盛鹏与林阿玉之间的，并不是盛鹏在大陆的妻子，而是一种朴素的道义：朋友妻，不可欺。虽然，林阿玉的丈夫黄德顺已经去世多年，林阿玉与盛鹏之间也算是情有所属，但是，作为黄德顺的朋友，盛鹏恪守着基本的兄弟情义，不想逾矩。这样，盛鹏看起来忠直、有情有义，却未免显得有些迂腐。因为，既然和林阿玉结合能够使她幸福，未尝不是对于朋友的一种安慰。

在面对这三份情感时，盛鹏都显得软弱而纠结，没有体现出男人的担当与勇气。在面对妻子时，盛鹏因为伦理上的自责而不愿去努力，却以一种苦行僧的方式来赎罪，这是一种逃避；面对邱香的炽热，盛鹏因为自卑而不敢付诸更为积极的努力，只能看着邱香远去，这是一种懦弱；面对林阿玉的深情，盛鹏因为恪守兄弟情义而不愿越雷池一步，这是刻板。综而述之，盛鹏作为一个男人在情感处理上并没有体现出豪迈与洒脱，更缺乏勇敢与积极，是一个被动型的人物。这样的人物，很难引起观众的认同，观众很难在他身上投入情感。因为，人物几乎不行动，几乎不努力，所以一生看起来没有遇到什么障碍，但也缺

乏因行动而彰显的人格魅力。

当影片将主要篇幅都用在表现盛鹏如何惦念妻子，如何退缩于邱香面前，如何拒绝林阿玉时，创作者已经从"乡愁"叙事滑向了情爱叙事。盛鹏对在台湾遇到的两个女人的逃避或拒绝，好像并不是源自对妻子深沉的爱与思念，而是因为他人格上的某些缺点。这样，影片充其量只是一部虚弱的爱情电影而已。盛鹏身上固然有许多可贵的品质，如善良、有责任心、有爱心，对于朋友两肋插刀，但他在爱情之路上的犹豫、固执，却实在令观众失望。可以说，盛鹏是一个没什么魅力的主人公。将一个本来宏大的史诗传奇勾兑成了一出温吞吞的爱情戏码，影片实在谈不上成功。

本来，凡是涉及这种因外在阻隔而使情感表达受阻的题材，煽情是一种普遍性的叙事策略，最不济，让人物痛哭几场，撕心裂肺地嘶吼几声，也能有力地刺激观众的泪腺。但是，《对风说爱你》基本上回避了冲突与悲情，在那些最能煽情的场景中都用了低调和克制的处理方式，如盛鹏与邱香的分别，盛鹏与邱香在事过境迁之后的重逢，小奉先与马班长在人生暮年的相见，本来都是极富情绪冲击力的时刻，影片却处理得云淡风轻，一如人生的风平浪静。确实，叙事风格的含蓄克制，使影片能够致力于表现生活的日常情态、人物所经历的人世沧桑，从而以一种平静而有力的方式拨动观众的心弦。只是，这种处理策略的前提是人物表面的平静却掩饰不住内心激越的情绪起伏，而非人物内外都寡淡如水。而且，《对风说爱你》的许多情感逻辑都显得牵强而刻意（张明莉明知自己哥哥喜欢邱香，却要拼命撮合邱香与盛鹏；邱梅正和盛鹏的儿子谈恋爱，却又极力促成自己的姐姐与盛鹏结合，都不怕颠覆了正常的伦理秩序），观众多少是以一种漠然的态度来观看人物的悲欢离合，却无法真正地感同身受。

三

影片《对风说爱你》的主人公是盛鹏，主情节理应是盛鹏对于妻子的思念以及因此逃避或拒绝身边的女人，从而表达一种令人感动的深情，并控诉政治因素如何扼杀普通人的幸福。但是，影片的最终效果令人失望，反而是几位配

角偶有精彩表演（虽无精彩的剧情意义）。我们知道，配角之所以能够出现在影片中，是因为他们将会和主角发生联系，并在刻画主角性格、推动情节发展方面产生重要作用。因此，在分析一部影片时，我们除了要关心主角以及主情节的主题意义之外，还必须考虑配角对于主角的意义，配角对于主题的意义，配角对于情节发展的意义。

在盛鹏身边，有两位出生入死的兄弟：黄德顺和范中岳。在黄德顺身上，我们看到了这个"风中家族"的求生、发展之路，也看到了命运的无常，人世的艰辛。黄德顺在火灾中丧生之后，盛鹏开始照顾黄德顺的遗孀林阿玉，并在面对林阿玉的深情时产生了道义上的两难。相比之下，范中岳在影片中的存在感就严重不足，行为逻辑也莫名其妙：既然范中岳对盛鹏并非由衷钦佩，为何会死心塌地地跟着盛鹏来到台湾？到了台湾之后，盛鹏退役，范中岳为何要冒死当逃兵紧随其后？盛鹏典当了婚戒为范中岳弄来了退伍令，范中岳也感恩戴德，为何要对小奉先说出盛鹏打死大舅子一事，还要加上盛鹏在老家有老婆的事实？这是源于嫉妒还是鄙视？总之，范中岳是一个非常矛盾的人物设定，他的内心，他的性格观众无从按正常的逻辑来推论。在黄德顺结婚之后，范中岳因为嫉妒而独自去山里种梨。在这之后，范中岳对于情节推动的意义为零。可以说，这是一个完全多余的人物，这是创作者在人物设置上的重大失误。

再看小奉先，他是盛鹏三人冒死从战火中带到台湾的。本来，小奉先的出现既可以表现盛鹏的善良，也可以表达盛鹏对自己亲生孩子的某种想象。而且，小奉先没有名字，没有姓氏，像是一个无名者来到台湾，这也多少契合了这批被命运之手带到台湾的大陆人的身份和处境。小奉先长大后，影片在他与邱梅之间的感情上大做文章，并让他们在历经了一些小误会和小聚散之后终成眷属。从创作者的意图来看，影片也许想通过小奉先的单纯、直率、完满与盛鹏的心事重重、犹豫、怯懦形成对比，就差说，"幸福一直掌握在自己手里，只要你够勇敢。"

且不论小奉先与邱梅的爱情线索有点喧宾夺主的意味，小奉先的剧情与主题意义实在有些薄弱。本来，小奉先就是盛鹏人生的希望所在，代表着更自由恣意的人生状态，代表更为坦然、直接、勇敢的爱情追求。只是，在整个青春期，小奉先都是不成器的，到了快30岁还混迹于弹子房，身无长物，不名一文，

完全是一种纨绔子弟的形象。这是盛鹏家教的失败，也是盛鹏人生的失败。可能影片不想让盛鹏的人生过于空无，安排小奉先在再次遇到邱梅之后突然改邪归正，并与邱梅喜结良缘。这种安排多少有点想当然的成分，不符合现实逻辑和人物的情感逻辑。不是说毫无责任心和上进心的人不会在遇到真爱后浪子回头，而是我们对于小奉先竟然"一无所知"：不知他的性格，他的心理状态，他的内心渴望，他对于盛鹏的感情，他对于自我人生的定位……这也是影片在人物塑造上比较苍白的明证。

影片还有一条线索是关于盛鹏那枚金戒指。这枚戒指寄托了盛鹏对于妻子的深情，并在漂泊的生活中一次次起到救急的作用，或者以某种方式传递着盛鹏的仗义与无私。最初，盛鹏用戒指典当了钱之后，为黄德顺和范中岳办理了退伍令；后来戒指被赎回来了，盛鹏又将它送给黄德顺当作结婚的礼物。黄德顺死后，林阿玉在表白失败后将戒指还给了盛鹏。小奉先结婚时，这枚戒指又到了邱梅手上。盛鹏死后，小奉先拿着这枚戒指找到了大难不死的马班长，马班长也珍藏了他妹妹留下的戒指。于是，这对戒指在分离了61年后重聚，抒发了创作者无尽的沧桑感慨，更让观众对于盛鹏与他妻子生死相隔感到无尽惋惜和痛心。这个结尾固然充满了感伤和感慨，但是，让马班长奇迹般地活下来却是一处败笔。因为，马班长的生还非常突兀，除了让观众错愕，并不能为影片拓展出其他方面的意义，反而让观众替盛鹏这么多年的内疚感到不值。

总体而言，《对风说爱你》像是一部类型混搭的影片，各类元素都有，传奇、爱情、青春等，却在各个方面都不极致。例如，影片总是出现具体的时间和地点，似乎要为这个故事打上清晰的时代烙印。只是，除了1949年时代性的因素影响了人物的命运之外，其他时候的时代变迁在观众眼里完全是空洞的，只是让主人公稍微苍老了一些。即使邱香的父亲突然被特务机关带走透露了一些时代讯息，后来也不了了之。可见，"时代"只为影片情节的开始提供了一种可能，此后时代就是"存在的缺席"，人物的人生选择和爱情选择基本无关乎时代。

《对风说爱你》的种种遗憾和缺陷，除了表明影片在编剧方面出现了重大偏差之外，恐怕还涉及创作者心态的变化和市场的变化。对于王童来说，

当年创作《红柿子》时对于去国离乡还有刻骨铭心的痛苦记忆，因而能够在一个家族的传奇经历中寄托对于故国的怀念，对于漂泊命运的感慨，但在时过境迁之后，这种感情已经逐渐变淡了。因为，大多数台湾人已经适应了自己的身份，也适应了台海局势，那种痛彻心扉的思念已经随着迁台一代人作古而退出历史舞台。夸张点说，自从1996年的《红柿子》之后，台湾带有点滴乡愁或怀旧意味的电影一并消亡。因为，开放党禁，两党执政，不统不独不武的政策，族群分化等，使"乡愁"叙事在台湾已经失去了现实土壤和心理基础。

　　相反，在强势的市场化要求中，一部影片必须切中年轻一代的兴奋点才有可能在市场上掀起一点波澜。这就可以理解，影片除了在盛鹏身上设置了一场颇具卖点的爱情（成熟大叔与清新少女之间的爱情）之外，还在小奉先和邱梅之间呈现了年轻人爱情的特有状态和过程。这么多爱情的戏份，很难说不是出于市场的考虑。可惜的是，影片想几边讨好的做法最终落空，既没有表达出迁台第一代人那种浸入骨髓的思念与痛苦，也不可能在时代变迁中写出乱世中的浪漫爱情，加上主人公被动型的人生态度，使得影片剧情冲突不够，情感冲击力也虚浮无力，导致许多观众满怀期待和欣喜而来，只能失望而去。

"消费社会"语境下的"现象电影"分析
——电影《小时代》现象及其他

"现象电影",并非一个内涵明确、外延清晰的概念,只是评论界对于一些"引发全民关注""票房与口碑两极分化"或者"票房具有严重不可预见性"的电影的一种感性概括,如《英雄》《无极》《疯狂的石头》《满城尽带黄金甲》《失恋33天》《画皮2》《金陵十三钗》《人再囧途之泰囧》《一代宗师》《西游·降魔篇》《北京遇上西雅图》《致我们终将逝去的青春》《少年派的奇幻漂流》《天机·富春山居图》《小时代》等电影都可归入其名下。在这些"现象电影"中,虽然艺术水平参差不齐甚至有云泥之别,但共同的特点却是"话题性强""能引发集体怀旧或者全民娱乐""营销策略上各辟蹊径"等。

而且,即使有专业影评人的口诛笔伐、业余影评人的谩骂攻击,有些"现象电影"却依然票房坚挺,市场凯旋;有些本来准备低调出场的"现象电影",其引发的"话题"却让观众乐此不疲,其高扬的票房数据更是令人瞠目结舌。关于"现象电影"的产生,有人认为是中国电影市场蓬勃发展的一个折射,也有人对此深恶痛绝,认为是中国电影市场畸形发展诞下的一个个"怪胎"。

其实,对于"现象电影"的分析,过分纠缠于电影艺术水平的评判,对电影创作者的道德指责,对观众欣赏水平低下的痛心疾首,或者纠结于中国电影市场是否健康有序,都可能偏离了对于"现象"本身的深层剖析。因为,这些"现象电影"的出现,不仅反映了现代营销手段的发展,电影制作技术水平的提高,中国电影市场的日趋扩张,还应视为中国"消费社会"日渐成熟所带来的必然效应。因此,对于"现象电影"的分析应根植于"消费社会"的土壤中才能得到合理而有效的解释。

一、"消费社会"语境下观众的电影消费心理

"消费社会"构建了一个个关于"丰盛"的神话,如商品的琳琅满目,各种信息和资讯的集中轰炸。面对这种"丰盛",哲人可能会发出一声惊呼:"原来我有这么多不需要的东西!"但对于普通大众来说,则会产生一种欲望:"原来我有这么多东西还未拥有!"也就是说,消费者很可能会在"丰盛"中产生眩晕,在众多物品中难以选择、无从取舍,在信息包围中难辨真伪、莫衷一是。

而且,消费社会所呈现的"丰盛"正无时无刻地暗示消费者的"匮乏"。因此,消费者需要在众多物品中选择最能标榜自己身份和阶层的那一个,以此来彰显自己与他人的"差异"。在这种强化"差异"的心理背后,又有一种新的"趋同"心理在起作用,即获取对另一个阶层的"归属感"。可以说,在消费社会中,所有的消费行为都是在完成两个看似方向相反的运动:凸显"差异",但又希望变得和自己所向往的人一样(趋同)。

在这个理论背景下,我们再来理解"现象电影"或许可以找到新的视角。在消费社会里,每一部电影都不再是一个单纯意义上的艺术品或者商业产品,而是一个被附加了诸多意义符号的抽象体。这些"意义符号",不仅仅有关教育程度、年龄层次、居住地域等外在的表征,更与诸如"格调高雅的审美品位""富足休闲的都市生活""鲜明的自我个性"等意义指称相关联。这时,电影的"使用价值"(审美、娱乐、教育)被无限降低,其"交换价值"(社会身份、社会阶层、文化水平的暗示)却变得耀眼夺目。

正如法国理论家波德里亚在《消费社会》一书中所说:"消费系统并非建立在对需求和享受的迫切要求之上,而是建立在某种符号(物品/符号)和区分的编码之上。"[1]确实,是否观赏一部电影从来不是生死攸关的事情,它更像是一个临时决定或者偶然行为。但是,在"消费社会"里,是否观看某部电影有时却成了一种"区分"的方式:是否观看了这部影片是一种紧跟潮流或落伍的"区分";观看这部影片之后进行怎样的评价,又是个体价值观念、社会地位、精神代际的一种"区分"。这种现象,波德里亚在考察部分法国家庭固定

[1] [法]波德里亚.消费社会[M].南京:南京大学出版社,2000:70.

性地选择阅读某一类杂志时已经表述得相当到位,"读者梦想着一个集团,他通过阅读来抽象地完成对它的参与:这是一种不真实的、众多的关系,这本身就是'大众'传播的效应"[1]。

因此,在"消费社会"里,"消费"应该被规定为:"1. 不再是对物品功能的使用、拥有等等。2. 不再是个体或团体名望声誉的简单功能。3. 而是沟通和交换的系统,是被持续发送、接收并重新创造的符号编码,是一种语言。"[2]换言之,"电影"作为一个"物品",观众注重的不是它的审美或娱乐功能,而是通过这部影片完成与他人或其他群体的"沟通和交换"。"现象电影"就是作为一种符号编码被制作方精心打上了各种编码并召唤观众完成确认。观众转发、评论一部自己喜欢的电影时,其实就是给自己贴上一个标签,就是在传递一种气质,一种品位,一种价值观,因此可以聚合并生产一个志趣相同的朋友圈子或人脉网络,也就是安德森所说的"想象的共同体"。甚至,部分"现象电影"的强势出场会形成一个奇妙的气场,令观众产生莫名的焦灼。这种"焦灼",既是一睹为快的冲动,也是对自己未能融入这种气场的一种遗憾和恐慌。

例如,电影《小时代》(2013—2015,共四部)在宣传时,就极力凸显其"青春时尚都市电影"的特点和定位,这实际上就抛给了观众一堆"符号"。如果观众拒绝这部影片,在某种程度上就是对"青春、时尚、都市"的拒绝。或者说,观众需要通过"消费"《小时代》来完成与"非青春、非时尚、非都市"的一种区分,进而完成对宣传方所指称的符号的"趋同"。

此外,电影《小时代》在宣传时还反复强调这样一些信息:"电影《小时代》是由著名作家郭敬明首执导筒并担任编剧的大荧幕处女座,该电影汇集了台湾金牌制作人柴智屏,当红偶像艺人杨幂、郭采洁、柯震东、凤小岳、陈学冬、姜潮;并吸引了广大网友熟知的'hold住姐'谢依霖、'雪姨'王琳,以及'益达女孩'郭碧婷等众多艺人的加盟,力求打造最精致的青春偶像电影。"[3]在这一段话里,"符号"无处不在,这传递给观众一种强烈的错觉:观看这部电影是超值的,因为它随片赠送了诸多赠品/符号("郭敬明""柴智屏"、当红偶

[1] [法]波德里亚. 消费社会[M]. 南京:南京大学出版社,2000:111.
[2] [法]波德里亚. 消费社会[M]. 南京:南京大学出版社,2000:88.
[3] 电影《小时代》曝海报 郭敬明自曝比剪辑师狠[EB/OL]. http://www.hunantv.com/c/20130228/094854112.html.

像明星、网络名人、广告少女);如果不观看这部影片,错过的不仅是一个视听故事,而是诸多引人关注或让人好奇的"符号"。甚至,如果不能参与这部影片的意义建构和话题讨论,个体似乎就会被这个世界所遗弃或边缘化。

更重要的是,"假如我们承认需求从来都不是对某一物品的需求而是对差异的'需求'(对社会意义的欲望),那么我们就会理解永远都不会有圆满的满足,因而也不会有需求的确定性"[1]。在电影《小时代》"现象"里,我们就可以清晰地看到这种特点。对于某些郭敬明或者演员的粉丝来说,观看这部影片能体现一种"差异"(不一样的青春,不一样的成长经历,不一样的生活姿态),而对于另一部分被动地走进影院的观众来说,其观影动机主要是"好奇",同时也是为了突出一种"差异",即为了在观看之后有针对性地批判,以彰显区别于"粉丝"更为成熟的心智。在这两种心理里,"电影"被推至背景,活动于前景的是"消费社会"关于"差异"与"趋同"的表演。在此过程中,观众的"需求"并非铁板一块,而是具有变幻不定的特点,甚至会在各个阶段起伏、异化,正而形成一种类似"非理性"的渴求和"欲壑难填"的不满足感。

二、"消费社会"语境下的电影营销策略

在"消费社会"的语境下,所有电影的推广宣传其实都是超越真与伪,回避好与坏的。在这种营销策略中,作品本身在某种程度上是消隐不见的,观众面对的是一个真假难辨,但又充满诱惑的邀请。

电影《小时代1》有一款海报上写着"友谊万岁,青春永存",《小时代2》的一款海报上则写着"黑暗无边,与你并肩"。在这里,"友谊""青春""爱情"是中性词语,它们是万能的,同时也是抽象的。这些海报通过一种"反复叙事"和"抽象叙事",轻易地远离正统意义上的"艺术水平""思想内涵"等内容,而是提炼出几个现代生活中的关键词,以此来完成对目标人群的暗示或挑逗,进而确证观众的匮乏与渴望。

"广告是超越真和伪的,正如时尚是超越丑和美的,正如当代物品就其符

[1] [法]波德里亚.消费社会[M].南京:南京大学出版社,2000:69.

号功能而言是超越有用与无用的一样。"[1]而且,"广告既不让人去理解,也不让人去学习,而是让人去希望,在此意义上,它是一种预言性话语"[2]。观众看到《小时代》的海报之后,会希望在影片中找到永不散场的"青春",永不褪色的"友谊",不离不弃的"爱情"。最终的消费结果,观众可能会抱怨其中的"青春""友谊""爱情"做作而矫情,虚伪而空洞,但制作方会辩称,影片中的"青春""友谊""爱情"确凿无疑已经盛装出场,但它们是为更青春、更时尚的观众所准备的。

正如有些年轻观众在看完影片《小时代》之后的评价一样:

> (小说)《小时代》陪伴着我们长大,对于我们,里面的奢侈当然对我很遥远,但是我喜欢的是里面真挚的友谊,是每个人都有自己的理想,哪怕再渺小的一个人都有努力的权利。
>
> 别用异样的眼光看待90后,如果是这样,那也就证明你的内心也是污浊的!你们这些人,不要随便把90后这些词挂在嘴上,它代表的是你们从未经历过的青春,以及不顾一切的热血!是你们从未也不可能经历的美好!你们要记住,这是我们的时代,在我们的时代,就闭紧你们的嘴![3]

在这些略带偏激的评价中,正透露出"差异"化消费的特点:能欣赏并喜欢这部电影的,是"90后";否则,就是更古板,更保守,更虚伪的"70后"或"80后"。而一些观众激烈地批评《小时代》,其实也是在强化"差异":对影片情节、主题、人物塑造、艺术水准的犀利评价,正是自己超越了"脑残90后"的一种显著标志。但是,对于制作方来说,观众以什么样的心态来消费《小时代》并不重要,他们通过巧妙的营销手段和超越真伪的广告,以及默许或精心组织的"激战"完成了对《小时代》的推销已经是资本的最大成功。因为,在消费社会背景下,怕的不是臭名昭著,而是默默无闻;担心的不是败絮其中,而是冷漠和忽视。

极端点说,观众关于影片《小时代》的"正反激战"无关正义或良知,也

[1] [法]波德里亚.消费社会[M].南京:南京大学出版社,2000:137.
[2] [法]波德里亚.消费社会[M].南京:南京大学出版社,2000:138.
[3] http://yule.sohu.com/20130628/n380133121.shtml.

无关艺术操守或艺术水准,一切只关乎论战双方所坚持的(道德或情感)立场和所欲彰显的"差异"。在这场"激战"中,《小时代》逐渐发酵成为一个"话题"。既然是"话题",就超越了真伪和高下,而成为一个"事件"和"符号",能够最大限度地吸引观众的眼球。因为,在消费实践中,"起作用的不再是欲望,甚至也不是'品味'或特殊爱好,而是被一种扩散了的牵挂挑动起来的普遍好奇——这便是'娱乐道德',其中充满了自娱的绝对命令,即深入开发能使自我兴奋、享受、满意的一切可能性"[1]。因为这种"普遍好奇",影片本身的成就已经不重要了,消费者能够参与一场讨论,能够与这个时代对话,能够在观赏中确证一些东西(青春、怀旧、优越感)才是最重要的。因为,"大众传媒并没有让我们去参照外界,它只是把作为符号的符号让我们消费,不过它得到了真相担保的证明。这里,人们可能给消费生产力下个定义。消费者与现实世界、政治、历史、文化的关系是好奇心的关系"[2]。

在"现象电影"的营销策略中,还有一个趋势是不容忽视的,就是制作方对于偶像明星的营销,甚至以打造"粉丝电影"为最高目标。本来,"明星"是一个综合概念,包括其性格魅力、表演实力、社会效应等,但在"消费社会"里,经过各种外围包装的"偶像明星"才具有市场号召力。这时,"偶像明星"本身也成了一个"符号",这个"符号"被一些其他的光晕包裹成一个神秘而耀眼的"神祇",观众正需要在对"神祇"的膜拜和消费中获得一种超越平庸俗世的慰藉。

美国好莱坞当然也不乏"粉丝电影",但那主要是针对电影类型、题材或导演而言,其次才是主演明星。但中国的"粉丝",却有一种盲目而狂热的倾向,有时甚至是非理性的追捧。例如,一些歌迷去影院为自己崇拜的偶像跨界出演的影片买单时,竟然可以完全忽视影片的内容、类型、导演,以及影片的整体水平和偶像的表演水平,而是只要有偶像出场的时候,就有莫名的满足感和激动万分的欣喜。

短期看来,通过对"偶像"光环的过度营销来打造"粉丝电影"确实一本万利,但当偶像的吸引力被消耗殆尽,最终对偶像和电影产业都会造成损害。更重要的是,这类电影的生命力注定是短暂的,也注定是小众的,它们无意也

[1] [法]波德里亚.消费社会[M].南京:南京大学出版社,2000:72—73.
[2] [法]波德里亚.消费社会[M].南京:南京大学出版社,2000:12—13.

消费社会视野下的影像叙事

不能吸引粉丝以外的观众。如果粉丝群体发生变化或者粉丝趋于理性的话，这类电影会成为创作和票房上的灾难。

三、"消费社会"语境下的电影创作

在"消费社会"的叙事逻辑里，每一部影片都是商品，而且谋求利益的方式必须符合"消费社会"的特点。这时，电影创作者不能像20世纪80年代后期以来的中国娱乐片那样，以为为观众提供有关警匪、情欲、惊险、打斗、喜剧等娱乐元素就可以使观众产生消费冲动，而必须意识到，当前观众的消费心理已经有了变化，只有那些能契合观众消费心理的影片才能实现资本利润的最大化。

从《英雄》(2002)开始，中国式"大片"正式登场，并由此产生了中国特有的"大片营销策略"。粗略地看，这些策略包括与影片导演、演员相关的各种活动、绯闻报道，拍摄过程中的各种花絮，摄制组参加各种发布会，制作方举办首映礼甚至首映晚会，摄制组或制作方各种"惊世骇俗"的论调等。总之，就是要使影片成为一个"媒介事件"，成为全民关注的焦点，使观众觉得错过这样一部影片会使生命变得不完整，使人生更平庸苍白。尤其随着微信、微博等手机、网络宣传平台的日益便捷，一部影片的宣传密度越来越大，宣传方式也越来越立体，观众也以极高的热情参与其中。观众似乎需要在这种参与性、互动性中体验介入某个话题的成就感，以及没有被这个世界抛弃或者边缘化的庆幸。

毋庸置疑的是，"大片"对于中国电影市场的开拓，观众观影习惯的培养有着积极的意义，在电影营销方面也探索了一些新的路径和可能性，但是，随着观众对《十面埋伏》《满城尽带黄金甲》《三枪拍案惊奇》等影片"名不副实"的发现之后，"大片"的口碑一落千丈，几乎成了"大而无当、空洞无物"的代名词。这时，电影制作方必须意识到，过分抽离影片的内涵，片面夸大影片的话题性或商业元素，多少有点舍本逐末的意味，注定难以长久。

因此，随着网络营销的发达和观众消费心理的变化，当前的电影创作者必须积极适应这种变化并在电影创作中体现新的调整。例如，对于《人再囧途

之泰囧》的成功,许多论者将其原因归于贺岁档其他影片(《一九四二》《王的盛宴》)的沉重或先锋,或者过分关注《泰囧》在营销上的策略,却忽略了影片在项目立项、剧本打造等方面的细致考量。《泰囧》的编剧之一束焕在一次采访中说:"写《泰囧》时,我们做了故事板,画人物路线图,像做数学题一样计算情节推进的节奏,横轴是故事时间,纵轴是人物关系点。我们把所有点确定之后,以点连线,呈现出心电图模式。"[1]这说明,《泰囧》的编剧在从细微处考虑剧情的发展,人物关系的变化,人物心理的嬗变,从整体和细节的角度考虑电影的情节、人物和主题。

因此,将《泰囧》的大卖归因于"笑点密集""全场无尿点"是词不达意的,并未真正领会《泰囧》在编剧方面所做的细致工作。而且,从主题来看,《泰囧》其实相当精妙地契合了当前观众的内心期待。影片通过徐朗的泰国之旅,让一个中产阶级在历经一系列的囧事之后开始反思生活,调整心态,最终与生活和解。观众也在《泰囧》中感受到了欢乐,得到了共鸣,"比如人们呼唤真情,希望卸下重负,轻松面对生活等心态都有所表现"[2]。《泰囧》虽然不乏笑点,但其主题是与现实生活有呼应的,与观众的潜意识向往有勾连的;它的成功,除了影片本身的质量较好,也和当时社会心理和心态有很大关系,它在某种程度上契合了当时观众的心声。

在"消费社会"里,"无论是在符号逻辑里还是在象征逻辑里,物品都彻底地与某种明确的需求或功能失去了联系。确切地说这是因为它们对应的是另一种完全不同的东西——可以是社会逻辑,也可以是欲望逻辑——那些逻辑把它们当成了既无意识且变幻莫定的含义范畴"[3]。看起来,"消费社会"使一部电影获得成功更为容易了:只要有大明星,有豪华视听效果,再加上持续不断的炒作,就可以使一部平庸甚至恶俗的影片在电影市场上过把瘾就死。但是,从长远来看,电影市场要健康发展,仍然要重视观众的培育和对电影市场的细分。因为,"消费社会"实际上对电影创作者的艺术水平提出了新的要求,即对观众"欲望逻辑"的把握。这种"欲望逻辑"并非全是对话题的好奇,而是对观众内在匮乏与渴望的深刻洞察。例如,影片《致我们终极逝去的青

[1] 何晓诗.主创与专家对话:泰囧为什么这么火?[N].中国电影报,2013,1,24.
[2] 何晓诗.主创与专家对话:泰囧为什么这么火?[N].中国电影报,2013,1,24.
[3] [法]波德里亚.消费社会[M].南京:南京大学出版社,2000:67.

春》至少切中了观众"怀旧"的情绪,从而使影片具有"话题性";影片《小时代》,也切中了年轻观众对于"青春""友谊"的渴望,甚至对于那些阅读过原作小说的观众来说,这同样也是一次"怀旧之旅"。

固然,"流行是一门'酷'的艺术:它并不苛求美学陶醉及情感或象征的参与(深层牵连),而要求某种'抽象牵挂',某种有益的好奇心。这很好地保存了某种类似于儿童好奇心和对发现的天真着迷。流行牵涉的主要是对译码、解码的精神反应等"[1]。但是,电影创作者千万不能误以为,作为"流行艺术"的"现象电影"根本就不用追求观众的美学陶醉或情感投入,只要精心调动观众的"好奇心"就可以将观众吸引到电影院去,而必须意识到,在"消费社会"的消费逻辑里,"流行艺术"引发消费者的好奇心并非来自外在的炒作,而是仍然根植于作品本身的题材吸引力和艺术价值。

确切地说,在"消费社会"的语境里,电影创作的重心是对消费者的焦虑与渴望的准确理解与艺术诠释。如果仅仅注目于观众对于明星阵营、视听效果、究竟差到何种程度的好奇而制造"现象电影",只能是短视且短命的。从好莱坞电影的经验来看,一些卖座的商业电影一定是在某种程度上与观众最关切的焦虑与渴望息息相关。例如,在全球气候灾难、环境恶化的背景下,好莱坞也在用自己的方式来化解观众的这种焦虑(《2012》《阿凡达》);在现实社会浪漫传奇爱情越来越绝迹时,好莱坞就不断制造感天动地的爱情来抚慰观众(《泰坦尼克号》);在观众对于僵化秩序和平庸现实越来越绝望之际,好莱坞就会用传奇性的犯罪和成功,以及奇迹般的人生成就来安慰观众(《速度与激情》《环太平洋》)……

可惜,纵观中国许多"现象电影",过分追求外围的话题性,却无法在影片内涵上引发更多的启发和思考,或者引发观众情感认同。在这方面,《搜索》和《北京遇上西雅图》可以算是"现象电影"中的成功者。它们深得"消费社会"的精髓,影片所涉及的内容不仅是时代性的,也具有强烈的话题性和观众的情感认同度。这样,观众对于影片的"好奇心"才不会落脚在空洞的外围,而是可以在影片的内涵上延伸和拓展,并使内心深处的焦虑与渴望得到暂时的抚慰。

[1] [法]波德里亚.消费社会[M].南京:南京大学出版社,2000:128.

以酷炫形式书写的青春梦想
——作为体育片的《大灌篮》

在中国的《电影艺术词典》中,这样描述"体育片":"与体育活动有关的反映社会生活的故事片。故事情节、人物命运往往与体育事业或体育竞赛活动紧密相联系,具有较多的紧张、精彩的体育竞赛场面。为适应内容的需要,在导演和摄影艺术上往往更注重节奏感和动作性。在演员选择上常起用著名的专业运动员或业余运动员。"[1]可见,体育片(主要是指体育故事片,不包括体育纪录片和体育资料片)关注的是体育运动和体育工作者的生活与命运,影片多以体育活动、体育训练和竞赛为背景结构故事情节,塑造人物形象,并以精湛的体育表演作为影片的重要特色。

从这个定义出发,视《大灌篮》(2008,导演朱延平)为体育片倒也不算唐突。当然,"体育"在《大灌篮》中更多的是形式元素,影片只是借助篮球运动,以酷炫的形式来书写主人公的青春梦想,这使得《大灌篮》与一般的体育片有着较大的差异。但是,将《大灌篮》放在中国体育片的历史脉络中考察,可以看到《大灌篮》对中国体育片的某种启示。

在中国电影史上,体育片的创作虽然谈不上佳作迭出,但也贯穿了整个中国电影创作的历程。但总体而言,中国体育片往往过分关注体育领域里的奋斗与成功,所以,"体育片都是励志片"这句话是基本成立的。尤其当体育竞技不是单纯的个人成功或圆梦行为,而是与荣誉尤其是集体荣誉和国家荣誉联系在一起时,体育片极易拍成主旋律片,成为通过个人努力与团结协作来争

[1] 许南明等.电影艺术辞典[M].北京:中国电影出版社,1986:19.

取集体荣誉的直白表达。

确实,体育精神所追求的就是更高、更快、更强,是一种向更高境界冲刺的生命状态。因此,体育片总不会缺少诸如不向命运低头的坚韧,不会缺少向更高的运动水平进取的不屈意志。但是,中国体育片的情节常常流于套路:(小)成功——挫折——(大)成功。这使得中国体育片过分强调一种意志的力量,对荣誉的追求,显得娱乐性不足,甚至体育运动本身所能展现的观赏性也营造得不够,主题太过高拔和沉重。

直到20世纪90年代,中国体育片才出现新的风貌:努力增加娱乐元素,如选择一些能兼顾奇观性与激烈对抗的运动项目,启用明星来出演主人公;风格和情感基调向平实的路子行进,包括题材的低调平和,主题的平凡朴实,尤其是主人公的凡俗化处理,如将主人公还原为普通人,他们除了职业是运动员外,其内心的惶惑与痛苦、其所要面临的生活与命运抉择,与常人并无本质区别;从影片的情节内容来看,个体性的命运遭际、情感起伏、个性展现、复杂的心路历程成了重点,不是先在地要求主人公"为国争光"而投身体育运动,而是让主人公出于主体性的内在需要而将体育运动作为完成自我体认的一种方式。

大致而言,中国体育片可以分为三种类型:

一种是单纯意义上的体育运动片,关注的是运动员(或教练)在某一运动项目上的挫折及最后的成功,书写的是一种意志,一种精神。这类影片是励志型的,主人公的最高目标是取得体育运动上的最高成功,为集体或祖国争得荣誉。如《乳燕飞》(1979,导演孙敬、姚守岗)、《飞吧,足球!》(1980,导演鲁韧)、《剑魂》(1981,导演曾未之)、《第三女神》(1982,导演刘玉和)等。

另一种是从一个独特的视野来展现体育运动员的情感、生活,进而在体育运动员的命运中思考历史、社会、人生。这类影片与其他故事片的主题并无二致,只不过主人公的身份是运动员。如《排球之花》(1980,导演陆建华)、《沙鸥》(1981,导演张暖忻)、《飞燕曲》(1981,导演郭阳庭)、《潜网》(1982,导演王好为)、《一盘没有下完的棋》(1982,导演佐藤纯弥、段吉顺)等。

还有一种是在体育运动的框架里构建一个常规故事片的类型,影片也许并不关心运动员的成长或心路历程,也不关注这个项目本身的发展,而是由此生发出去,挖掘与体育运动有关的娱乐元素。如《哈罗,比基尼》(1989,导演麦丽丝、广布道尔基)、《球迷心窍》(1992,导演崔东升)、《女帅男兵》(1999,

导演戚健)、《防守反击》(2000,导演梁天)、《神枪手》(2004,导演张成吉)等。

这样看来,《大灌篮》只能勉强算是第三种类型的体育片,即在一个娱乐片的框架里融入了部分体育运动的元素,影片中的篮球只能作为主人公展现自我风采、实现人生飞跃的一种载体,而不涉及对篮球运动本身的关注,其风格是轻松调侃式的,决不深陷庄严沉重。

事实上,要一本正经地评论《大灌篮》有点尴尬,影片一开始就标明了"本剧故事纯属虚构",就是希望观众不要依常理去质疑情节的现实逻辑性,而是以完全娱乐的心态去感受影片中的时尚元素、青春活力、戏谑幽默、酷炫动作。从这个角度看,影片确实够酷够炫够刺激。

周杰伦在影片中饰演一个在功夫武校长大的孤儿方世杰,有一身过人的武艺,孤僻寡言但内心不乏对假模假样的权威的嘲讽,他还心仪一个看上去清纯可爱的女孩莉莉。一个偶然的机会,方世杰展露了自己"中投"的绝技,落魄的陈立从中看到了无限商机,于是通过媒体宣传,以篮球孤儿打球寻亲的方式来制造卖点。这样,方世杰成为第一大学篮球队的队员,与队长丁伟、主力萧岚并肩作战。

不得不承认,《大灌篮》与《少林足球》(2001)有许多相似的地方,尤其是将中国功夫运用到竞技运动中去,使得这些运动中关于力量、速度、战术的观赏,被置换为炫目的功夫较量、超出常理的招式设计,从而最大限度地刺激观众的视觉神经。而且,两部影片都让主人公与一个具有邪恶本质的对手进行最后的较量,《少林足球》中的对手因服用违禁药物显得勇不可当,《大灌篮》中的火球队则以阴险毒辣见长。但是,《大灌篮》与《少林足球》最大的差异在于其立意的不同:《少林足球》通过几个失意男人的奋发有为来见证中国功夫的威力,进而激发隐藏于凡俗生活中小人物身上的惊人能量;而《大灌篮》则通过方世杰来演绎都市青年的青春活力、反叛性格、时尚生活,并书写方世杰奇遇式的人生历程。

当然,影片《大灌篮》虽然有时尚的外表,有众多的中国功夫元素,但其故

事内核仍然是常规的:一个身世凄凉的少年,外表平凡,人生似乎也看不到什么出路,但是,因机缘巧合,他找到了实现自己人生价值的舞台,成就了不凡的事业(这一点,似乎暗合了周杰伦本人的身世奇遇和传媒时代一夜成名的美妙幻梦)。在这条事业线之外,则是少年与一位纯情少女之间的爱情之旅。这样一个常规的故事要吸引观众的眼球,除了靠偶像的魅力,靠特技的加持来增加视听的震撼力,更要靠大量喜剧的噱头,夸张的细节和出乎意料的剧情突转,以及吸引年轻人必不可少的时尚感(如影片中那些特立独行的服装,那些RAP音乐,现代的生活时空和生活方式)。

因此,《大灌篮》是一部契合了都市年轻人胃口的电影,它在夸张得近乎荒诞的剧情之中,有着对都市年轻人心理的精到把握:生活看似平凡,自己的外形也没有出众的地方,但青春是我的名片,我酷故我在,只要我愿意,有什么不可以?!

要指出《大灌篮》的缺陷似乎太过容易,如剧情设置的诸多漏洞,诸多细节的不合情理之处,等等,但在影片制作者的游戏心态面前,所有的缺陷似乎是应有之义,纠缠其中有点自寻烦恼。

有一点必须承认,《大灌篮》对娱乐性的重视和追求,对时尚感的精心营造,仍然是值得中国体育片制作者学习的。尤其相对于许多明显缺失娱乐精神,主题(如祖国荣誉、团队精神、拼搏意识等)先行、公式化严重、说教痕迹浓厚的中国体育片来说,《大灌篮》(还有《少林足球》)显然从另一个极端颠覆了正统的书写策略,从而彰显了"娱乐"的本义。

"体育比赛本身就是一种表演,观众们在观看比赛的过程中,直接受到刺激、产生兴奋,最后获得欣赏的愉悦。"[1]从这个角度看,《大灌篮》脱离现实逻辑的剧情设置正可以在天马行空中带领观众完成一次梦幻旅行。更重要的是,《大灌篮》出于"幻域",还能"顿入人间",如对传媒时代的讽刺与反思,对那些装腔作势的权威的嘲讽,对人性邪恶的表达,对小人物通过个人努力改变自己命运的赞许,都可以在现实的层面对观众有所触动。因此,《大灌篮》虽有种种不足,但它所彰显的娱乐精神对中国体育片具有积极的启示意义。

[1] 汤津.浅谈体育片的诱惑与困惑[J].中国电视,2001,7.

第四辑

苦难叙事

《大象席地而坐》：对灰暗人生的一声叹息

《大象席地而坐》(2018，导演胡波)有着存在主义的底色，情感基调消极悲观，但又努力在现实的苦闷与颓丧中探寻人生的意义与希望。影片选择了几个身处不如意的处境中，深味生活的灰暗与压抑的小人物，让他们在与生活作了一番搏斗与挣扎之后，徒劳地向往着远方，希冀着与当下不一样的生存境遇和精神满足。

严格来说，影片中的这些人物并不是与时代脱节的失败者，不是深陷往昔的荣光与回忆，或者因秉持过去的价值观而与真实的生活产生错位的"失语者"，而是一些陷在现实的泥沼中无力自拔，无处可逃的人物，他们对于过去从来就没有什么回味或留恋，他们是对于现实不满，对于未来又没有信心和希望，甚至都不知道理想生活图景是怎样的"游荡者"。

影片中的这些"游荡者"，花费了大量时间在街道上游走，在漫无目地地寻找突围之路，但又怀着某些不切实际的愿望自欺欺人地安慰自己。也许，我们可以用"在理想与现实的差距间终究意难平"来概括他们的处境。但是，在这些人物身上，这个"差距"有时是臆想出来的，有时是因为他们过于敏感而自我催眠产生的，有时则是基于基本生活需求无法满足而被强化的。这造成了影片在主题建构上的驳杂性，但也在某种程度上呈现出生活的暧昧多义性。这些人物对"理想"的理解层次不一样，对"理想"的想象方式不一样，但在追求"理想"的道路上却一无例外地缺少力量和方向，只能成为"游荡者"。他们在影片中历经了一天的挣扎之后，也不过发出了对现实的一声叹息。

一、影片中的人物困境

影片的主要人物有四个：韦布、黄玲、王金、于诚。这四个人物在身份和处境上其实有一定的差异性，但影片在他们四人身上呈现了一种共通性的

焦灼与苦闷,并让他们以某种机缘产生碰撞与遭逢,从而结构起影片的情节框架。

韦布的父亲曾是警察,因为受贿而赋闲在家,脾气变得暴躁,对于生活和家人都充满了怨气。韦布的母亲沉默不语,任劳任怨地在矿上卖衣服。可想而知,韦布的生活环境是困窘而冷漠的,他无法忍受父亲的呵斥和言语羞辱,在昏暗简陋的房子里活得憋屈而无奈。

黄玲的母亲是一位医药销售,与丈夫离婚之后,在一群不怀好意的男人之间周旋,勉力维持生活。由于生活的重压,黄玲母亲对于生活同样怨声载道,对于女儿更是百般看不顺眼,言语上的伤害是家常便饭。在这种尖刻而粗鄙的环境里,黄玲的内心痛苦难以言表。

王金是一位退休老人,虽然有退休金,有自己的房子,但退休金被女儿掌管着,自己落魄到在阳台上安家。雪上加霜的是,女儿女婿为了置换学区房,准备将房子卖掉,让王金去养老院生活。——现实对于王金而言是冰冷而绝望的。

至于于诚,虽然已经成为小县城里有一定知名度的混混,但身上却没有那种嚣张而狂妄的江湖气息,更没有沉醉在声色犬马、兄弟情深的躁动之中,反而像一位文艺青年一样总觉得生活在别处。于诚这种逃离现实的冲动,随着他的朋友在他面前跳楼自杀之后,愈发强烈。当于诚用平静慵懒的语气讲述着满洲里动物园那头席地而坐的大象时,他和韦布一样,将人生的希望寄托在那个不知名的远方,投射在那只如行为艺术般表达对于生活的一种姿态的大象身上。

韦布失手将于诚的弟弟于帅推下楼梯,造成于帅的死亡之后,影片的几个主要人物之间产生了关联,并推动情节发展:韦布因为恐惧和一直以来对于现实的失望而准备逃亡,但在逃亡之前,他想带上黄玲;因为缺少路费,韦布将球杆卖给王金;同时,于诚正在全城"追捕"韦布。

如果用动素模型来概括影片情节的话,我们可以将"主体"设定为韦布,韦布的"客体"或者说直接动机是去满洲里看席地而坐的大象,深层动机则是逃离不如意的现实,找到理想的生活。影片在这里体现了人物设置上的严谨性,即在几个人物之间找到了精神上的共通之处(都想逃离不如意的现实),从而构成主题上的复调关系。在实现"客体"的过程中,韦布的"辅助者"或者

说"帮手"是王金,也包括黄玲,甚至包括于诚(因为于诚最后放走了韦布)。这个"客体"的"反对者"或者说"障碍",从表面看是于诚,但实际上,于诚的"追捕"并没有对韦布构成太大的威胁。韦布离开的时间被一次次延宕,不仅仅是经济原因,更因为韦布的犹豫、不甘,以及他的天真和固执,甚至是生活的不如意本身。或者说,韦布这样一次逃离不如意现实的努力,被无数的不如意所打断,所阻挠,从而将逃离本身编织进不如意的现实之中,完成对于韦布人生图景的一次精妙隐喻。

影片中的人物都处于困境之中,而困境意味着限制。这种"限制"看起来与物质生活的困窘有关,但其实有着更为复杂多元的内涵。

对于王金来说,如果有钱,他就不用去住养老院,可以用钱买到一个独立舒适的居住空间。对于韦布来说,金钱可以让他的逃亡之旅不那么寒酸窘迫。黄玲也一度认为她活得痛苦的原因是她的家逼仄破败,不仅有漏水的卫生间,还有局促的居住空间,所以她才会渴望住到教导主任家里去,只因为教导主任家里整洁、宽敞、明亮,有着时尚的家具和现代化的气息。但对于于诚来说,他对于现状的不满与金钱匮乏没有直接关系,他家境优越,自己又有一定的"江湖地位",根本没有困厄之感。

其实,在王金、韦布、黄玲身上,他们的郁闷根植于他们对于现实的不满,对于理想生活的莫名焦灼,并非金钱的富足可以排遣。例如王金,他痛苦的根源来自女儿女婿的自私、冷漠。这种自私、冷漠不仅体现在两人霸占王金的房子和退休金,让他住阳台,更体现在他们对于王金处境的无动于衷,对于王金精神上的孤独视而不见。影片中有这样一个令人寒心的场景:王金被几个小混混围攻时,女婿从楼上下来,见势不妙,竟然落荒而逃,扔下孤立无援的王金不顾。王金在极度失望之余,也曾去养老院"体验生活",他看到那里的老人眼神中有巨大的空洞,以及被世界遗弃沦为"行尸走肉"的那种绝望和木然。因此,王金对于世界的厌倦并非只是来自穷困潦倒,而是没有温暖和慰藉,找不到自我价值和人生意义的归宿。

同样,韦布和黄玲对于金钱的渴望也并不强烈,只有最低限度的要求,真正令他们内心荒芜的原因来自身边的氛围,那种缺少关爱和温暖,没有理解和沟通,只有浓重的冰冷和孤独的氛围。因此,概括起来,影片中人物真正的痛苦来自对于现实的不满,但又对改变现状宿命般的无力。

二、影片中人物的突围方式

《大象席地而坐》中，人与人之间没有温情、理解、尊重，无法信任和沟通，只有冷漠、指责、算计和伤害。例如，于诚将朋友跳楼的原因归结于女友的疏远；李凯将事态失控的原因怪罪于韦布的强出头；教导主任将声名受损归咎于黄玲。在这些人身上，他们缺乏反省的力量与勇气，他们将自身的困境迁怒于世界和他人，从而获得一种心安理得的自我逃避。这使影片中萦绕着一种冰冷而压抑的气息，每个人活得异常憋屈，心中都燃烧着一团火焰，但又找不到发泄的途径。于是，他们游荡，他们用自我安慰的方式逃离并寻找，由此形成了各自的突围方式。

由于在现实中的失败，在家庭中的不受重视，对于自我人生的迷茫，韦布挺身而出为李凯出头，正面迎击学校恶霸于帅，看起来只是一种青春意气和兄弟情义，但未尝不是韦布确证自我价值的一种尝试，是他在毫无意义的人生中找到一丝光亮的努力。这丝光亮，带有自我陶醉和想象的意味，把自己想象成很重要，对于世界和朋友都意义重大。只是，李凯不仅隐瞒了事实真相，还指责韦布强行插手导致事态失控。

本来，影片让韦布被朋友欺骗，可以揭示韦布对于世界和朋友都不重要，也可以证明韦布将人生突围的路径寄托在兄弟情义上有多么虚无。影片却在结尾处让李凯拿着枪来救韦布，这看起来是兄弟情义的一次胜利，也是李凯良知和勇气的回归，但实际上显得虚假而牵强，还导致影片立意上存在难以弥合的裂隙。影片根本没有提供必要的契机让观众看到李凯完成"弧光"的可能性，反而让李凯的挺身而出使韦布此前的仗义有了积极的入世意义。

影片一方面过度渲染人物的颓废、厌世，甚至刻意为人物涂抹上苦情的色彩，另一方面又将人物突围的路径用想当然的方式加以处理，这使影片在人物塑造和情节安排上都带有矫情的意味，削弱了影片的情感力量和启示意义。例如，黄玲对于母亲言语中的刻毒有着内心的拒斥，她时刻渴望逃离家庭，希望找到温暖与关怀，但是，让黄玲将人生的转机放在教导主任身上这多少有点令人错愕。黄玲是一名17岁的高中生，她与韦布在一起时有着令人诧异的清

醒和理智，影片让黄玲仅仅奔着教导主任的房子而想着住过去，这不合常理。一方面，影片中的教导主任长相粗俗，气质油腻，为人市侩，完全看不出有吸引少女的魅力。另一方面，这样一位毫无出众之处的教导主任，却有着令人生厌的伪哲学气质以及对于人生莫名其妙的感伤。教导主任对黄玲说："这人活着啊，是不会好的，会一直痛苦，一直痛苦。从出生的时候开始，就一直痛苦。以为换了个地方会好？好个屁啊！会在新的地方痛苦，明白吗？没有人明白它是怎么存在的。"这番话不仅充满了伪装的深刻与愤世嫉俗，而且对于"痛苦"的具体形态以及"痛苦"的原因并无思考，显得虚假而空洞。

最后，影片中的人物，除了于诚受了枪伤无法行动之外，韦布、黄玲、王金一致选择去满洲里看席地而坐的大象。当然，这样的突围在结局上并不令人乐观，王金对此有着清醒的认识，他对韦布说："你能去任何地方，可以去，到了就发现，没什么不一样，但你都过了大半生了。所以之前，得骗个谁，一定是不一样的。……我告诉你最好的状况，就是你站在这里，你可以看到那边那个地方，你想那边一定比这边好，但你不能去。你不去，你才能解决好这边的问题。"令人困惑的是，如此透彻的王金却任性地带着外甥女一同登上了去满洲里的客车。这除了是王金对于女儿女婿的一种报复之外，恐怕也是自我的一次想象性"涅槃"。毕竟，一辈子生活在"此地"，而"此地"又如此不堪，确实该去看看"别处"的景致，以填满"此地"的巨大空虚。

三、影片的成就与缺陷

影片《大象席地而坐》在一天的时间里展开多条情节线索，这些线索之间又有人物关系甚至情节之间的关联，使影片在自然主义的生活场景呈现中又体现了缜密的因果关系。而且，影片大量省略人物背景信息和前史，但放大生活细节以及人物看似无意义的游荡和静默时刻，从而刻意凸显了生活的质朴与粗粝，并体现了一种平静从容的叙事节奏。

王金在小狗被一只走失的大狗咬死之后，影片用了大量篇幅表现王金如何与大狗的主人交涉。王金去敲门时，女主人对于王金的丧狗之痛无动于衷，只热切地关心她的狗，而男主人则又显得粗鲁而蛮横。

王金：你们家是不是养了一大白狗啊？

男主人：在哪呢？

王金：它咬了我的狗。

女主人（冲出来）：他见到皮皮了？

男主人：他说是皮皮咬了他的狗。

女主人：皮皮在哪呢？

王金：他咬死了我的狗。

女主人：我问你，皮皮在哪？

男主人：你怎么证明是我们家的狗咬死了它？（女主人插话：皮皮不会咬其他狗的。）

……

男主人：你想要多少钱吧？我跟你说，你去宠物医院的钱我不能出。……你想要多少钱？你的狗值多少钱？

这个场景与情节主线没有直接的关系，影片却以极大的耐心对其进行影像还原，并以隐晦的方式呼应了影片的主题，即这是一个无法沟通的世界，这个世界的冷漠与疏离加剧了人物的精神痛苦，逼迫他们走上逃亡与寻找之路。

按照时间的流逝，影片的情节可以大致进行这样的划分：早晨（介绍几个主要人物的家庭状况、生存状态和主要性格）——上午（韦布失手将于帅推下了楼梯，由此开始了逃亡之旅；王金的狗被咬死，他想去要一个说法；韦布遇到了王金，借到了钱，并将球杆强行送给王金）——下午（韦布看到了黄玲与教导主任在一起；韦布买到了假票；黄玲与教导主任唱歌的视频被人发布在同学群里，并引发教导主任妻子的兴师问罪，黄玲只得离家出走；王金想体现自己的存在价值，将外甥女从学校接出来）——傍晚（于诚找到了韦布，并没有为难他；李凯的突然出现，打伤了于诚，也导致韦布没有拿到火车票；韦布、黄玲、王金及其外甥女一同坐上了去满洲里的客车）。

可见，影片在编剧上体现出独特的主题表达策略：将全部情节浓缩在一天内完成，使影片在看似松散的结构中又体现了内在的逻辑性，并完成了某种隐喻意味，即一潭死水的生活每天周而复始，除非人物因某个意外而走上一直被延宕的追寻之旅。或者说，在这一天里，浓缩了某些人一生的精华，却又道

尽了某些人一生的痛苦。

影片几乎全程用的是自然光，尤其是内景部分，不以被摄对象的清晰呈现为目标，而以氛围的营造为旨趣。这种用光方式虽然影响了画面的美感，甚至影响了观众对于画面内容的捕捉，但也非常贴切地烘托了人物生活环境的那种黯然。

影片用了大量跟拍长镜头，努力保持一种生活化的自然状态，减少对生活加工的痕迹。在一些固定机位的镜头中，影片大量使用景深镜头，减少镜头切换的频率，降低场面调度的难度。这既节约拍摄经费，也可以保持一种冷静而疏离的观照姿态。由于这种景深镜头经常有一个人物处于失焦的模糊状态，还可以使两个人物在对话时营造出一种异常陌生和遥远的距离感。

对于一些重要的动作场面，影片都放在后景处理，这既降低了拍摄难度，也为画面留下了想象空间，并使影像保持了一种冷峻而低缓的风格，避免因过于强烈的动作场面破坏影片的整体氛围，甚至避免因过于戏剧化的情境吸引观众对于动作场面本身的关注，而忽略了在生活的日常性中找到缓缓流动的意义表达。

在原生态的影像氛围中，影片还为许多意象赋予了独特的隐喻意义，从而拓展了影片的意蕴空间。例如，影片中那头没有正面出场但又活在每个人心中的大象，是一个无法动弹的意象，但又有与生活拒绝和解与妥协的骄傲姿态，是在困顿中依然努力保持尊严的不屈形象，是拒绝以讨好或谄媚的方式赢得生存空间的决绝斗士。正是这些令人遐想的意义，才令影片中的人物对它充满了好奇与憧憬。

影片中还多次出现棍棒的意象，如韦布出场时用胶布缠绕一根擀面杖，准备用来对付于帅，而且这擀面杖还是他父亲曾经审犯人所用。黄玲则在楼下藏了一根铝材质的棒球杆，用来驱赶恶狗，也用来痛打恶毒的教导主任老婆以及毫无担当的教导主任。韦布还在桌球室寄存了一根昂贵的台球杆，这是他最值钱的宝贝。这些以棍棒形状出现的物件，在弗洛伊德的理论中可能与某种男性力量相关，是人物保护自己以及对抗世界恶意的工具。只是，这些棍棒在影片中都无所作为，尤其是韦布的擀面杖和球杆，还包括李凯的枪，都像他们对抗这个世界的一个笑话，只能证明他们的无力，以及他们抵抗之后的彻底失败。

总体而言,影片《大象席地而坐》在一种散漫、随遇而安的状态中将几条情节线索进行精心编织,将人物命运进行映照与复调性呈现,丰富了主题表达的深度:人生的痛苦不仅来自贫穷,不仅表现在直面理想与现实的差距时无法释怀,更包括精神上的麻木与疲惫,内心的空虚与迷茫,在冰冷与乏味的现实中选择沉沦却甘之如饴。

当然,影片并非完美,有时也陷入过分自我沉醉的表达中不可自拔。影片近乎偏执地追求细节的丰富与生活的原生态还原,导致叙事节奏略显拖沓。同时,影片为了保持一种客观疏离的观照姿态,对于人物不愿进行深入的挖掘,导致部分人物的关键信息缺失,人物刻画单薄,行为逻辑牵强(如李凯在结尾处的突然爆发,以及于诚无来由的苦闷)。此外,与韦布、黄玲、王金真实而具体的困境与不如意相比,于诚的痛苦过于"空灵"和感性,这影响了影片主题表达的统一性。

影片努力呈现生活的粗粝与冷酷固然值得赞赏,也能无限接近人物的生存状态以及内心状态,但影片的影像仍有粗糙的地方,许多地方录音技术不过关,杂音比较明显。而且,影片没有很好地缝合纪实性影像与人物对白过于文艺化、故作感伤与深沉之间的裂痕。尤其当那些生活中的小人物突然开始用文艺甚至哲理化的语言表达对于人生的彻悟时,看起来有一种洞察力,有一种深刻性,但未必符合人物的身份和性格,更像是创作者抑制不住的表达欲望需要借助人物之口完成自我表白。

《地久天长》:精神创伤的时间疗法与自我救赎

《地久天长》(2019,导演王小帅)在国内上映之前,已经盛名在外,挟柏林国际电影节最佳男女演员银熊奖的光环,天然令人景仰和向往,加上长达三个小时的片长,也令人期待又纠结。——如果精彩的话,看到就是赚到;如果沉闷晦涩的话,那就是双倍煎熬。

自2019年3月22日上映以来,《地久天长》的最终票房为4 500万,这个成绩对于一部文艺片来说已经可喜可贺,但相比于此前《白日焰火》(2014,导演刁亦男)的1亿票房来说,差距也很明显。当然,《白日焰火》当年虽然只获得了柏林国际电影节最佳男演员银熊奖,但它的卡司阵营包括廖凡、桂纶镁、王学兵、王景春等,有一定的市场号召力,又兼影片的悬疑、犯罪类型设定,观赏性上显然要超过作为伦理剧的《地久天长》。

幸好,《地久天长》上映以来,口碑总体令人满意,豆瓣评分高达8分,关于影片多个维度的解读也层出不穷,并成功地触动部分观众的往事,也击中了部分观众内心柔软或痛楚的地方,从而以催泪大片的方式形成口耳相传的营销态势。

一、"历史"中的个体命运

《地久天长》的时间跨度长达30多年,虽然部分情节的时间坐标不是特别清晰,但大致可以梳理出对人物有重大影响的几个时间标志:1978年知青回城、1983年"严打""计划生育"、20世纪90年代的下岗潮。影片号称"平民史诗",可能也是得益于其对历史风云中普通民众沉浮挣扎的深情注视。

"严打"期间,新建参与的黑灯舞会被定性为"聚众淫乱",新建入狱,并在监狱里由一个新潮俏皮的青年变得木讷沧桑,只会说着高调空洞的政

策术语,失去了那种个性张扬的灵动。还有"计划生育"的高压下,刘耀军看着妻子被拉上车送去医院做手术,气得只能以头撞击墙上的"计划生育"宣传画。还有王丽云听到下岗名单有自己时,眼眶发红,泪光闪烁。粗看起来,影片试图以一种冷静但又不乏悲悯的视角注视着普通个体在大的历史风云中的无力感,体现了一种深沉的人道主义情怀以及激越的历史批判勇气。这像是要接续《活着》(1994,导演张艺谋)的薪火,将福贵们的生活延伸到1978年以后。

但是,把《地久天长》类比于《活着》,是对《地久天长》的极大误解。《活着》呈现了个体在动荡时世里艰难生存的图景,以及个体对于命运残酷的被动承受与达观应对,《地久天长》则显然想超越对于具体时代的控诉,用一种隐忍又克制的方式呈现个体内心的冲突,而非个体与时代的对抗。这是一种极为高明的主题建构策略,如果《地久天长》满足于对时代的血泪控告,观众就会默认这样一个逻辑:只要这个时代过去了,或者处在一个更好的时代,很多悲剧就再也不会上演。

事实上,《地久天长》中人物所遭遇的丧子之痛,与具体的时代没有什么关系,它可以发生在任何时空里。虽然,"计划生育"使刘耀军夫妇的失独之痛更加尖锐,更加无力回天,但是,刘耀军后来实际上还有两个孩子,一个是养子,一个是茉莉怀的孩子。这就意味着,如果只要还有一个孩子就可以平息刘耀军的失孤之苦,影片提供了两次补偿的机会,但刘耀军都未能或不愿抓住这些机会。这说明,刘星的离丧是独一无二的,即使没有"计划生育",即使还有二胎机会,刘耀军夫妇的内心痛苦也不会减弱多少。

刘耀军、王丽云夫妇并非精神脆弱之人,他们能够坦然面对各种无妄之灾,能够在朋友入狱,孩子流产,失去工作岗位等打击中活得坚强,甚至活得乐观,但是,他们唯独无法承受丧子之痛。这种痛,不仅是因为他们对孩子的一份深情,更因为孩子是他们的情感寄托和人生希望。失去了孩子之后,他们的生活变得冰冷凝滞,触目所及都巨大的空洞与虚无。即使他们后来收养了一个长得与刘星很像的周永福,他们仍然会时刻真切地意识到刘星已经不在的事实。

在这种对比之下,我们突然明白了新建和美玉这两个配角的主题意义。他们同样遭受了生活的重大打击,新建当年因追求时髦而入狱,不仅丢了铁饭

碗，而且声名狼藉。但是，美玉坚定地等着新建，并在辞去工作之后只身赴南方，最后与新建修成正果。这也说明，真正打倒刘耀军夫妇的，不是人生的巨大创伤，而是那种纠结，那种无法宣泄的怨恨与不满，这使他们无法像新建和美玉那样豁达坚强。

这再次证明，影片中"历史"对于个体命运的影响其实比较有限，真正让人物痛不欲生的不是那种命运无法自主的时刻（如"上山下乡"），不是那些困厄窘迫的绝境（如"下岗"），而是那种对生活失去了热情与希望的寂灭之感。或者说，当平静的生活有了一个巨大的空缺，而这个空缺又成为内心深处一个触手可及的伤口，这样的生活会成为一个黑洞，吞噬掉一切生命意志，使每天的日子都像行尸走肉，麻木苍白。

正是因为这种中性的历史立场，影片更为关注置于前景的普通人如何经营一份平淡的生活，如何感受平凡日子里的细微欢乐以及巨大痛苦。影片想聆听历史洪流中那些似乎微不足道的个体呼吸。而且，面对这些升斗小民的生存挣扎与精神苦痛，影片没有彰显一种居高临下的同情姿态，也拒绝上帝视角般的悲悯心态，而是用一种更为平和冷静的视角来记录，来审视。

为了更为直观地再现"时间"对于刘耀军夫妇的意义，影片对于20世纪90年代以前的时间线处理特别清晰，时代感非常强烈，自从刘星溺水身亡之后，时间对于刘耀军夫妇已经停止了，时间的坐标变得特别模糊，因为人物的生活变得轻飘无痕，没有留下任何值得铭记的时刻，他们对于时间的感知能力迟钝了。到了福建之后，刘耀军夫妇的生活几乎远离"历史"。他们像是两个遗世独立的隐士，生活在一个完全陌生的地方，身边没有任何会刺激他们回忆的人或物，但是，他们依然不可遏制地沉浸在莫名的悲伤之中。这就是片名所谓的"地久天长"。

二、无法平息的伦理伤痛

王丽云的一生有两个孩子，其中一个因国家政策胎死腹中，另一个意外身亡。都是丧子之痛，为什么王丽云能够很快在堕胎手术之后心平气和地接受现状，即使手术时出了意外，导致了大出血，从此不能再怀孕，但两夫妻没有怨

恨谁，而是小心翼翼地相互搀扶，走过命运之门。那么，为什么刘耀军夫妇无法对刘星之死释怀？仅仅因为刘星是独生子女吗？

刘耀军夫妇可以在不舍不甘中接受一个孩子消失在国家政策的大势之中，他们甚至能接受刘星因为疾病而死亡，但他们无法接受刘星因为沈浩的过错而夭折。因为，沈浩与刘星情同手足，而刘耀军与沈浩的父亲沈英明是"一辈子的兄弟"。更何况，他们还要看着那个导致他们儿子死亡的孩子一天天茁壮成长，甚至开枝散叶，事业有成，人生圆满。

影片名为"地久天长"，英文名是So Long, My Son，直译意为"再见了，我的儿子"，但是，我们更愿意译为"永远的儿子"。无论哪种翻译，都可以看出父母对于儿子的深切思念。在影片中，这个失去的儿子可能已经抽象化为一个意象，一个已经失去的珍爱之物。这个珍爱之物因为消逝而变成永恒，生命因失去珍爱之物而变得漫长而乏味。因此，影片在一个独特的事件中展示了人世间一种亘古的伤痛，以及这种伤痛对于人生的深远改变。

影片虽然有限展现了在具体历史时空中个体命运被拨弄的处境，但影片更想在一个具有超越性的情境中思考更为纯粹和复杂的伦理问题：面对生命中的无常命运、无妄之灾，我们的坦然与接受是来自内心的平和，还是因为指责对象过于宏大或飘忽而无从下手？面对人生的"爱别离"与"求不得"，我们是缠绕在不可排遣的悲伤中无法自拔，任由一生被这种悲伤侵蚀得面目全非，还是以一种豁达超脱的心态拥抱余生？

影片多次使用《友谊地久天长》这首歌，大多数时候这首歌像是一种反讽，但又像某种祭奠，祭奠我们生命中曾经有过的"地久天长"时刻，同时也质疑"地久天长"的真实性。当刘耀军抱着溺水的刘星来到医院，当王丽云被强行送入手术室时，都响起了"友谊地久天长"的旋律，这个旋律指向刘耀军与两个孩子的告别，也指向对"友谊地久天长"的最后一次缅怀。——从此，不会再有天长地久的友谊，只有绵绵无绝期的思念、痛苦、愧疚、煎熬。

这时，我们进一步理解了影片的野心，它不想复原中国自1978年以来的平民生活史诗，更不想用激烈的控诉完成对于历史的某种质疑与批判，而是想呈现几个普通人在历史长河中未被历史所彻底摆布，却被内心的道德情感所支配，进而一辈子活得沉重、活得压抑、活得失去自我的现实。要说"地久天长"，这才是"地久天长"的痛苦。

消费社会视野下的影像叙事

 三、"地久天长"真的有必要和有可能吗？

影片长达三个小时，无限放大了许多生活细节，但又无限压缩了许多关键信息。这就引出一个问题，三个小时的时长真的有必要吗？或者说，影片用接近纪录片的方式展现生活的原生态质感，用专注甚至不厌其烦的镜头关注普通人生活的庸常状态，究竟是出于影像风格的需要，以便营造特定的情绪氛围，还是为了刻意打造一种对生活不加干涉，不予评价，只负责呈现的中立情感立场？甚至，这种凝重迟缓的影像风格，究竟意味着对普通人给予最大尊重的忠实记录，还是因为创作者缺乏对于生活进行裁剪加工，提纯萃取的能力？

由于时间跨度比较大，又要体现人物的意识流动状态，影片在时间的回溯和时间的推进之间来回切换，并在现实时空里处理多组人物的生活状态，因而对于剪辑的要求极高。从完成效果来看，影片的剪辑兼具粗粝与细腻之感，在线性的叙述中不时穿插意识的跳动，因而随意和跳跃的剪辑风格也颇为明显。甚至，影片在剪辑点的选择上，有时故意回避了对连贯性与流畅性的追求，为了符合人物的意识流动而呈现一种散漫自由的特点，或者为了降低煽情时刻的情绪累积而强行切换场景和时空，这显然会造成观众理解上的困难以及对于时空梳理的挑战，但从正面的角度来看，影片也通过刻意制造的剪辑生涩，避免因情节过于顺畅或者情绪的刻意强化而导致观众理性的放逐和思考的停止。

我们可以考察影片中重点渲染的那些细节，许多都与生活的日常性有关，而一些对人物有致命影响的关键契机，或者人物处于内心暴风骤雨状态的时刻，影片反而尽量淡化甚至忽略。例如，影片会用中近景强调沈浩邀请刘星下去玩的场景，却用大远景遥望刘耀军抱着刘星尸体的绝望时刻。还有，摄影机会不厌其烦地停留在一众人在刘耀军家里听《友谊地久天长》的场景，但对于新建入狱，以及新建出狱之后如何与美玉终成眷属的过程忽略不计。甚至，影片不从正面还原周永福在学校的经历以及内心起伏，却会用生活化的细节捕捉刘耀军夫妇看到家里浸泡在水里之后认真收拾的情景。正因为这种艺术处

理策略，影片看起来缺乏节奏，也缺乏那种煽情性的高峰时刻，而是像日常生活的流淌，但召唤观众从这些日常性的细节中去感受对于人物内心甚至人物一生的微言大义。

影片在影像风格上无限向生活的素朴样貌靠近，却又在结尾处让人物之间，人物与生活达成某种和解，尤其让刘耀军夫妇与周永福实现了沟通，一切又变得充满希望。从对观众进行心理抚慰的角度来说，这个结尾特别有必要，但从故事的内部逻辑来说，尤其从影片的主题表达方向来说，这个结尾特别空洞无力。

在影片开头，刘耀军与沈英明之所以是"一辈子的兄弟"，不是基于性格或情趣的相投，而是基于共同的经历、籍贯、工作单位等因素，当然还包括两人的儿子同年同月同日生这种巧合中的缘分。这样推演下去，刘星与沈浩之间情同手足，其实也不是因为两人感情有多好，或者两人在兴趣爱好、性格脾性等方面有多投缘或者互相吸引，纯粹是因为父辈的情谊在那里，再加上天天同进同出，一同游玩，就成了"兄弟"。换言之，这种"地久天长"的情谊从来没什么牢靠的情感或价值观根基。

更进一步延伸的话，刘耀军、沈英明两对夫妻之间的结合其实也带有某种盲目性。他们同样因为一些共同的经历、共同的工作单位等因素而结合在一起，但彼此谈不上有多少感情，甚至彼此之间缺乏深入的了解与洞察。尤其在刘耀军和王丽云之间，他们的婚姻因刘星的溺亡而变得徒有其表。因此，影片也是借刘星的溺亡作为一块试金石，让观众看看这些所谓地久天长的友谊，与子偕老的婚姻有多么脆弱和虚幻。

我们毫不怀疑一个孩子的死亡会对一个家庭带来重大打击，但看到刘耀军夫妇的生活状态，我们又不由感慨其情感根基的虚浮，其内心结构的脆弱。或者说，因为刘星的离去就使人生变得彻底灰暗，就使两个人变得死气沉沉，那是不是意味着两人一直把刘星当作婚姻的联结纽带，当作人生的重大希望？那么，他们在离开了刘星之后的情感纽带在哪里？他们的人生在失去了刘星之后的意义和希望又在哪里？

还有刘耀军收养的周永福，他作为一个被人忽略，被人冷落，甚至没有身份的叛逆少年，他渴望出去，渴望有朋友都合情合理。但影片在省略了他在外面的生活经历与内心嬗变之后，突兀地让他带着女朋友回家，以一个浪子回头

的形象重新投靠刘耀军夫妇，这未免有点牵强。还有，刘耀军夫妇把回归的周永福当作人生之光，当作生活的意义，这其实又回到了他们把刘星当作精神支撑的老路，再次证明了他们的内心并没有真正完成成长。

影片《地久天长》将普通人的生老病死、爱恨情仇以低度曝光的方式还原为生活常态，并在与"历史"保持一种疏离状态的艺术处理中呈现生活的日常性甚至纯粹性，从而让观众看到人生情态、人生状态的本初面目。但是，影片的节奏控制仍然不够理想，部分原生态的生活影像对于剧情和主题的意义不够明显，尤其部分情节的处理有着想当然的意味，缺乏内在的逻辑（如沈茉莉爱上刘耀军，并在事过境迁之后与刘耀军情难自已），进而也失去了打动人心的力量。但我们也不得不承认，影片最大的意义是对一个有生活质感的伦理故事进行了形而上的思考，对于中国人的生活伦理、道德情感、人生状态有着举重若轻的描摹与反思。

《找到你》：当代女性的生存困境与人生迷茫

影片《找到你》(2018，导演吕乐)精心选择了三位来自不同阶层、处于相似人生境遇的母亲，向观众呈现了当代女性的命运如何因男权社会的偏见、职业生涯的焦灼、物质条件的困窘而变得异常艰辛沉重。就这一点而言，影片敢于直面社会现实，正面探讨当下女性的生存空间，体现了一种积极的创作态度和真诚的社会关怀。

而且，影片能够将一个"寻亲"的故事，运用悬疑、侦探等类型元素进行包装，带领观众抽丝剥茧般接近情节的真相，并层层深入地进入那些边缘阶层女性的生存状态和内心苦痛，既极大地提升了影片的观赏性，又留下了丰富的情感回味和人生慨叹。

一、三位女性的互文关系

影片通过孙芳试图拐卖多多的案子以及李捷的工作内容，将三位女性在情节上产生关联，在情感上形成交集，进而通过她们的人生际遇与所有女性的处境形成一种互文性表达。

李捷是一位精明强势的律师，有着现代女性的独立意识和强悍的性格，她对于自己的人生选择有着难以掩饰的得意和优越感。这份工作让她有了规划人生的权利，让她在家庭破裂时有底气和能力去争夺女儿的抚养权，甚至因为职业的成就感而觉得人生完满。

朱敏结婚后辞职做了一位全职太太，但丈夫在她孕期出轨的事实让她精神崩溃，并在离婚时处于被动状态。因为，李捷认为朱敏在精神和物质上都无法担负起抚养孩子的重任。朱敏只能以开煤气自杀的决绝行为来表明一位母亲对于孩子的不舍。

孙芳作为这个城市里的外来务工人员，处于城市的底层和边缘，为了落户而屈就于无能、暴戾的丈夫，由此开启了生命的艰难模式。尤其孙芳生下了一个患有先天性胆道闭锁的孩子之后，这个家庭更加雪上加霜，看不到任何希望。

从处境来说，李捷的压力来自兼顾工作与照顾孩子的疲于奔命，朱敏的痛苦源于对家庭的付出因看不到经济收益而被忽略，孙芳则在困窘的现实面前绝望无助。简单来说，李捷的苦恼在于"时间和精力不够"，朱敏的痛苦在于"情感被背叛，付出被漠视"，孙芳的绝望源于"金钱的极度匮乏"。这三种苦楚，影片将它们分别置身于三位母亲身上，但其实是一种互文关系，每一位当代女性多多少少会遭遇其中的一种，甚至三种全部遍挨遍尝。

三位女性的破碎人生看起来有不同的形态，可又都与男人有关，都算是"遇人不淑"：李捷的丈夫田宁属于"妈宝男"，一辈子没什么主见，对他母亲言听计从，这大概是李捷要与他离婚的主要原因；朱敏的丈夫王总人品低劣，对婚姻不忠，并对朱敏赶尽杀绝，毫无怜惜与体恤之情；孙芳的丈夫洪家宝一无是处，没有责任心，没有道德底线，凶猛暴戾，冷酷无情。

由此推导，影片流露出极为强烈的"女权色彩"：女性的痛苦以及人生的灰暗来自男性的懦弱、无耻、无能。当然，影片中有一位还算有情有义的男性，就是行走在灰色地带，放高利贷、拉皮条、办证"无恶不作"的张博。张博虽然在法律上属于社会的"不法之徒"，但对于孙芳算得上是仁至义尽，甚至帮助孙芳一起毁尸灭迹、拐卖儿童，他可算是男性世界里的一抹亮色。但这可能也是影片的一种反讽，即女性的温暖与慰藉只能从一位混混身上获得，却无法从那些表面光鲜，有家庭和子女的男人身上得到。这相当于将女性世界的孤独无助进一步推向无望的境地。

在三位母亲身上，我们看到一个相似的动机：找到/得到孩子。这个动机源自本能的母性，书写着博大的母爱，有着令人动容的情感力量，但影片的高明之处在于没有一味讴歌母爱，变成《妈妈再爱我一次》(1988，中国台湾)式的煽情性作品，而是同时在三位母亲身上冷静地剖析她们的某种自我迷失：李捷为了给女儿提供丰厚的物质条件，忘我地工作，并一度卸下基本的人情味和同情心，变得有些冷酷刻薄；朱敏结婚后将家庭作为全部的人生价值所在，放弃了工作和自己的人生，离婚后又以执拗甚至极端的方式争取孩子的抚养

权,将全部的人生意义寄托在孩子身上;孙芳在怀孕时可以为了孩子而忍受丈夫的毒打,在孩子罹患绝症时用近乎非理性的方式救治孩子。孩子死后,孙芳身上的偏执以更加令人错愕的方式发展,包括报复李捷,包括通过自我判断认为李捷不配当一个母亲而将多多带走。

这三位母亲除了要与男性世界对抗之外,也要与自我的某种局限和偏执交锋,这正是影片能够在煽情之外引人思考和共鸣的地方。影片《找到你》的片名除了关注找到多多,实际上还包含了一层意思,就是三位母亲如何走出自我迷失,以更加平和的姿态对待自我,对待人生,即找到那个最本真的自己。

二、影片的叙述视点与叙事艺术

影片的叙述视点有着灵活的转移与跳跃,从而有效地丰富了影片的情节内涵和故事的展现空间。这种叙述手法与多线并进式的交叉结构有所不同,影片的野心并不在于展现多条情节线索的并行发展、交替剪辑,而是为了保持一定的情节悬念和人物神秘性而选择了多个视点对单一信息(孙芳)的不断补充与丰富。

影片在李捷身上用的是全知视点,但对她的信息披露也是克制而有层次的。如开头,影片用上帝视角看着李捷在地下通道里仓皇地奔走,手忙脚乱地翻找垃圾筒,并绝望地呼喊着"多多"的名字。虽然这时观众对剧情一无所知,但也能大致猜出这是一位母亲在找自己的孩子。随后,影片继续跟随李捷来到派出所,通过人物的言行一点点拼凑出李捷的职业、婚姻状态、个人性格。

李捷充当的是叙事链条上串联人的角色,她既是影片的主人公,又代替了摄影机的眼睛,观众必须紧跟她的步伐进入情节的峰回路转,并经由她的活动轨迹一步步拓展叙事空间,并连接起多条看似断裂的情节线索。

对于影片的另一位主人公孙芳,由于她的身份、阶层的特殊性,她的经历、境遇和内心其实不为人所知,甚至也没有人愿意知道。或者说,孙芳是被遗忘和遮蔽的群体,她的生活隐藏在都市的某个角落,需要特别的机缘去挖掘和探寻。影片在披露孙芳的信息时充分调动了多个叙述视点,通过片段性、阶段性的多人讲述,为观众一点点地描画出孙芳的全部人生轨迹。

消费社会视野下的影像叙事

孙芳带着孩子失踪之后，李捷打开孙芳的行李，找到了一张快递单，通过上面的地址找到了快递的接收人林晓露。林晓露曾是孙芳在KTV上班时的同事，观众经由林晓露之口，知道了孙芳异常缺钱的事实，以及孙芳与张博的畸恋。之后，林晓露又带着李捷去找孙芳的一个老乡徐兰。徐兰被李捷的无助激发了怜悯之心，向她讲述了孙芳不幸的婚姻，以及孩子治疗无望的惨状。最后，被警方抓捕的张博又补充了孙芳失手杀死丈夫，以及她准备拐卖多多以补上张博的债务缺口等信息。至此，孙芳的人生脉络大致清晰，她的内心状态也得到了较为充分的揭示。我们不仅看到了孙芳的悲惨人生，也了解了她的性格特点，见证了她在自我认知和道德观念上的局限，当然也看到了她作为一位母亲对女儿那种朴素而深沉的爱。

影片在叙述视点的处理上颇费心思，观众由全知视点知道了李捷的人生状况，又通过李捷去接触他人，由他人的讲述拼出孙芳的人生版图。这不仅保证了影片的悬念感，营造了孙芳的神秘性，更体现了特定的主题意图：我们对于孙芳这一群体异常冷漠与疏远，我们伤害她们时可能毫无知觉，只有她们伤害了我们时才会有了解她们的契机与冲动。

通过这种如接力般的限制视点来讲述孙芳的人生，影片不仅带给观众持续的震撼，慢慢地接近孙芳那近乎暗无天日的人生处境，还通过讲述者的评论使孙芳的形象更为立体和丰满，同时也让观众有机会去了解生活在被人遗忘的角落里的不同群体。例如，林晓露作为一位长久浸淫在风月场所的陪酒小姐，有着干练泼辣的作风，脸上又露出玩世不恭、世故圆滑的神情。那么，林晓露们又有怎样的成长经历、人生遭遇和未来命运？我们愿意去了解她们吗？她们会和我们的生活产生碰撞吗？还有徐兰，作为外来务工人员中较为幸运的一员，开了一家早餐铺，生了一个儿子，生活看似安稳而平静，那么她的生活又有哪些不为人所知的伤痛和憧憬？

在林晓露、徐兰、张博讲述孙芳的情况时，影片也不断通过李捷的闪回来回忆与孙芳在一起的点滴。但是，这些闪回对于孙芳的认识全部浮于表面或者有极大的误解。例如，李捷从自我的刻板观念出发，认为孙芳笨拙、木讷，偶尔也觉得孙芳憨厚、淳朴。这些认识不仅不全面深入，而且有着不愿深入了解的一种冷漠与偏见。

影片的核心情节并不是找到多多，而是让观众跟随李捷深入了解孙芳。

这个了解的过程,由李捷的视点和其他人的视点共同完成,这个完成的过程既是从局部到整体,从表面到内在的拓展,也镌刻着李捷复杂的心路历程:反思自己对于多多的疏忽,对于孙芳真实境遇的漠视,甚至感念于孙芳身上体现出比她更为无私的母爱。

当然,由于限制视点的选择,观众必须由其他人的眼睛去挖掘孙芳的人生历程和内心真相,这样看起来有一个"图穷匕现"的展开过程,但实际上也导致我们对于孙芳的许多理解可能永远处于一种隔膜的状态。例如,孙芳为何会将珠珠的死亡归因于李捷占领了病床?孙芳接近多多究竟是为了补偿她未曾好好体验的母性还是为了拐卖多多?孙芳后来为何又放弃了卖掉多多?孙芳带着多多去海岛的心理动机是什么?假如李捷没有找到孙芳,孙芳接下来的打算是什么?孙芳认为李捷不配做一个母亲,她怎么看待李捷的事业打拼也是母爱的一种体现?这些复杂的心理嬗变,由于视点的距离而永远无从得知,这不仅导致孙芳其人显得苍白,也导致剧情设置上显得不真实,有着编剧随意操纵人物的痕迹。

更重要的是,由于孙芳过于"邪恶",会影响观众对她的"认同"。观众可以原谅一个在绝境中显得偏执的主人公,但难以移情于一个道德观念冷酷的"恶人"。因为,孙芳从任何一个角度来说都没有理由将珠珠的死亡怪罪于李捷,更没有理由将还钱的希望寄托在贩卖多多身上。

三、影片的色调与剪辑

影片在色调上整体偏绿色,且多以阴郁幽深的绿色为主,少数几个场景里有饱和的绿色。

影片内景居多,这既符合影片作为都市题材的定位,也适合在内景中展开更为强烈的戏剧冲突。因为,内景里景别比较小,无法营造通过大远景才能实现的抒情意味,只能通过人物的动作和细腻的表情来表现人物内心的起伏,并通过人物之间的互动表现人物关系的深层内涵。

影片的内景包括这样几类:家庭、法庭、医院、派出所、地下通道、车内等。在这些场景里,影片大多贯穿了绿色的主色调,尤其在地下通道和医院里,幽

幽的绿色传达出一种不祥的气息，人物的脸也因绿光的笼罩而显得幽深、呆滞和诡异。这种色调的处理，较为准确地营造了一种冷漠疏离的氛围，以及一种因缺乏沟通而呈现的情感空洞。即使是在李捷家里，看似装修精致，但在杂乱中也不时突出绿色，如绿色的果汁，绿色的浴巾，绿色的盆栽，甚至孙芳最初出现时穿的绿色衬衫。正因为时刻强调绿色，影片中的世界显得异常冰冷，缺乏那种因暖色调弥漫而呈现的舒展惬意。

在外景，如居民小区、户外等地，影片刻意渲染了饱和的绿色，这是由大量的绿色植物所传达的盎然生机。当然，这种生机似乎与影片的情感基调不符，也与影片所要营造的冰冷氛围相悖，但这些饱和绿色出现时，往往是人物的困境出现转机之时，或者是危机尚未降临时的平常时刻。

在孙芳怀孕，以及李捷与孙芳、多多去海滩游玩等少数几个场景中，影片还出现了大量的暖色调，生活似乎充满阳光和希望。只是，这些场景的存在要么是因为人物还对未来抱有不切实际的幻想，要么是人物尚未意识到危险靠近时的自我感觉良好。

李捷找回多多之后，在法庭上自我反省时，影片仍然保留了惨淡的绿色。绿色在李捷的周围飘浮着幽幽的冷峻气息，这使影片对于女性命运的思考并没有因多多的安然无恙而陷入盲目的乐观之中，也使李捷没有因为心态的豁达而觉得世界一片光明，而是在故事的结局仍然透露一丝忧郁和理性。

通过多多的"失而复得"，影片在李捷心中完成了"弧光"的勾勒，她开始懂得女性处境的艰难，开始意识到一位母亲的责任重大以及女性在生儿育女过程中的自我成长。正如李捷的旁白所说："因为努力工作，我才有了选择的权利。因为有了孩子，我才了解了生命的意义，才有勇气去面对生活的残酷。"这是影片的优点，通过三位处于与孩子分离状态的母亲，让观众看到了一位母亲对于孩子无私的爱，看到一位母亲如何为了孩子而变得坚强、勇敢，甚至偏执、疯狂。

遗憾的是，在朱敏和孙芳身上，影片过分强调她们身上悲情的一面，却没有表现她们得到或失去孩子时完成的自我成长，完成的对于人生、对于女性命运的重新认识。即使是李捷，她最后能理解朱敏的偏执还算合乎情理，但要她完成对于"生命的意义"的深入理解，对于"生孩子是自私的行为"的顿悟，恐怕有点牵强。而且，影片通过人物旁白完成意义的表达，其实是为了掩盖情节

本身无法传递类似主题的被动补救。

因为视点太多,对影片的剪辑提出了一定的挑战。当然,影片可以在视点的转换中自如地切换镜头,带领观众进入不同视点所讲述的内容,但由于影片中还有大量李捷的闪回。这些闪回与他人的回顾性叙述就会形成一种交织的状态。更何况,影片在表现李捷这条线索时,不想按照线性的方式表现她发现孩子丢失之后恐慌与崩溃,而是不断采用回溯性叙述,补充前史和相关资料,使影片的叙述线索呈现一种驳杂缠绕的状态,偶尔会出现剪辑的生硬和过渡的不自然。

例如,影片从李捷按照张博的虚假指令去垃圾桶里找多多开始,然后回到派出所继续报案,之后补充"一天前"的故事,再在完整了呈现了"一天前"李捷的工作状态之后,又闪回李捷初次见到孙芳的情景,再通过监控回到"两个半月前"孙芳制造多多摔伤事故的场景。这种情节的安排多少有点散乱,影片应该提供一条明确的时间线,以便观众可以追随情节的发展流程。而且,在这种情节一边向前发展,一边又花大量时间往前回溯的叙事文本中,必须让观众能够准确地梳理情节线索,又能找到时空切换的逻辑点,才能使观影过程流畅自然。

尤其是李捷与警察到医院之后,影片需要让李捷想起在这里曾经与孙芳有过的交集,影片需要为人物找到合适的刺激物以便形成合理的剪辑点,但是,影片在这个段落的处理上比较刻意,观众很难自然地跟随人物完成情绪过渡和时空切换。其时,李捷来到医院,只想找田宁要孙芳的资料,但影片毫无防备地让李捷猛地回头,来到了珠珠曾经住院的病房,由一位病友来介绍孙芳的温柔和节俭,以及因交不起住院费被赶出去的惨状。这场戏不仅存在剪辑上的不流畅之感,对于刻画孙芳形象也没有实质性的帮助,不过是重复了观众已知的孙芳性格。

相较于韩国版的《消失的女人》(2018),《找到你》在主要人物的行动逻辑的处理上更具合理性和可信性(孙芳带走孩子既是为了报复,也是想摆脱现实困境),但影片为了追求情节的反转与悬念的精巧,也不免留下太多刻意的桥段(如张博对孙芳的深情)。而且,影片在三位母亲之间试图建立的主题呼应关系,其实有时是勉为其难的,有时又因煽情化的处理而放逐了更为客观中立

的理性判断。

但是,《找到你》仍然是一部有诚意的作品,它在一个侦探片的外壳中带领观众对三位女性命运遭际进行冷静审视,从而不仅关注女性处境的艰难:"这个时代对女人要求很高,如果你选择成为一个职场女性,会有人说你不顾家庭是个糟糕的妈妈。如果你选择成为一个全职妈妈,又会有人会觉得,生儿育女是女人应尽的本分,不算是一个职业。"同时也让观众反思当代女性如何明确自我人生定位,完成自我价值的选择,如何平和地面对人生的苦难和伤痛。

从这个意义上说,片名"找到你",既是指情节意义上的找到多多,或者李捷找到孙芳的真实身份,孙芳找到害死她女儿的"罪魁祸首"李捷,更是指三位女性如何找到自己的人生平衡与内心平静。具体而言,李捷需要找回那个有人情味的自己,孙芳需要找回那个质朴温柔的自己,朱敏则需要找回那个有自我人生价值的自己。

《一个母亲的复仇》：法律未达之处，有母亲的科学复仇

俗话说，女本柔弱，为母则刚。一个母亲在孩子受到欺凌、折磨、伤害而正义不彰时，因愤怒而爆发出的力量未必雷霆万钧，但一定刚硬锋利，将以势不可挡的气势所向披靡。而且，有别于《杀死比尔》（2003，2004）中美国女性复仇的简单粗暴、酣畅淋漓，亚洲女性在复仇时似乎更为理性克制，但又精密远虑，甚至回避血肉横飞的可见残忍而直指人心的恐惧与颤栗。例如，日本的《告白》（2010），韩国的《奥罗拉公主》（2005），都将一位母亲在复仇时体现的隐忍、聪慧、稳重、果敢一点点展露出来，让观众在揪心的惊悚和复仇的痛快中欲罢不能。

在观众的期待视野中，印度的《一个母亲的复仇》（2017，以下简称《复仇》）必然也会呈现亚洲女性的复仇特点，不会在刚猛凌厉的打斗中手刃仇敌，不会在惊天动地的爆破中让坏人化为齑粉，而是会在精心谋划中体现女性的缜密和犀利，会在周密的准备中将复仇的力量突破凶手肉身的痛苦，而是直达精神上的崩溃与绝望。在某种程度上，《复仇》实现了这种效果，观众一度为母亲戴维琪的复仇方式和复仇效果拍案叫绝。试想，一个对自己生为男性极为得意的男人，一觉醒来发现失去了男根，这种绝望谁能体会？一个对自己身材极为满意甚至迷恋的男人，有一天眼斜口歪地躺在床上不能动弹，不能说话，这种痛苦说与谁听？试想，一个极为狂妄、养尊处优的男人，有一天被扔进监狱，成了五大三粗的犯人眼中的小鲜肉，忍受极大的精神屈辱的肉体伤痛，这种生不如死的处境是不是比死亡更令人难熬？但是，影片严格来说只有精彩的段落而没有整体上的华章。而且，即使是那些精彩的段落也并不严谨，逻辑上难以自洽的地方不少。

从情节的安排来看，《复仇》在前25分钟属于"建置"部分，介绍人物和背景，并为情节发展埋下伏笔。影片在这25分钟里体现出比较专业的编剧技巧，初步刻画了继母戴维琪的职业、性格、家庭状况，以及她和继女阿莉娅之间

的隔阂。当阿莉娅被迪万等人伤害之后，情节进入"对抗"部分。当戴维琪枪杀了最后一个凶手辛格，并与阿莉娅抱在一起时，这是情节的"结局"。

一部影片的情节重心和编剧挑战来自"对抗"部分的处理，令人遗憾的是，《复仇》在这一部分的构思上显得断裂和游移，未能真正发挥悬念的吸引力和情绪的感染力。在"对抗"部分，观众预设的对抗焦点来自司法上的拉锯以及法庭上的斗智斗勇，但是，这部影片的情节卖点却是"一个母亲的复仇"。因此，那些法庭上的针锋相对固然令人纠结，但它们并不是影片的创作目标。影片用快速剪辑的方式，不断用字幕强调法庭争论的第一天，第二天……直到影片的一个小时左右，这段对抗才算告一段落（父亲后面还在争取上诉）。

按照正常的编剧思路，《复仇》应该用30分钟左右的时间刻画主人公，并交代情节起点，也就是阿莉娅被四个人伤害了，但四个人没有受到任何惩罚，于是戴维琪决定利用自己的专业，科学复仇。当影片试图颠覆编剧规律进行创新，必然要承担相应的风险。从最终的结果来看，影片虽然长达146分钟，但母亲复仇的篇幅只有不到一个小时，这在节奏上是有问题的，观众的观影愉悦也未能尽兴。

影片在开头部分介绍了母亲是一位高中生物老师，这是一个非常重要的伏笔。这使母亲从苹果籽中提取氰化物有了可信性。当母亲制造了迪万中毒的症状，然后又嫁祸于班迪，这是影片最有创意的情节设置，这才是女性所特有的复仇方式，也是用科学指导复仇的经典案例。当然，这个段落中的逻辑漏洞其实比比皆是：是不是将苹果籽在厨房里捣碎就提取到了氰化物？可以随便找个开锁匠打开别人家的门而没有风险？只改电脑的时间就可以伪造上网记录？母亲出现在那么多监控录像里警察居然没有怀疑？当然，考虑到这段复仇有科学含量，观众沉浸在巨大的快感中，一时不愿过分质疑其合理性。

除了这段科学复仇并嫁祸于人的段落之外，影片对于另外两个凶手的报复并没有什么技术含量，甚至母亲全家人差点被残暴的辛格灭门。对此，观众极为失望。既然影片一开始就强调了母亲作为高中生物教师的身份，观众期待看到母亲在复仇过程中将生物知识发挥到极致，而且能以一种迂回曲折的方式将专业知识和智慧、勇气完美地结合起来，而不能在开始两段干净利落的复仇之后，面对辛格的反杀束手无策，靠着一个从天而降的刑警队长才占据上风。

影片在节奏上的拖沓和情节重心上的犹豫,一方面源于创作者对于主题把握的失当,另一方面是创作者野心太大所致。影片号称改编自2012年印度德里的"黑公交轮奸案",似乎要像《摔跤吧!爸爸》《起跑线》《印度合伙人》等影片一样直指印度社会的某些痼疾,正如母亲对警察所说:"在我们国家,强奸犯无罪,打了强奸犯一拳就有罪了。"但是,影片又宣传"一场高能高智商的复仇大戏拉开序幕"。可见,影片的创作目标根本不是为了揭示印度的女性地位低下、强奸文化盛行、司法黑暗等社会病症,而是为了用一种想象的方式完成快意恩仇的情绪释放。这导致影片的社会意义非常稀薄,娱乐价值也因情节节奏的拖沓和情节漏洞的无处不在而大打折扣。

当然,影片在某些细节上仍然体现了出色的艺术水准。阿莉娅参加的那个舞会,用迷幻的灯光,MV式的剪辑方式,动感的音乐打造了一个弥漫着酒精和荷尔蒙气息的空间。这个空间有着不同于阿莉娅家里那种平稳规整而暗生嫌隙的氛围,因而对于阿莉娅有着致命的吸引力。同时,这个空间因音乐和酒精的魅惑,不仅调动了人的欲望,而且因其梦幻性使欲望的表达方式不加遮掩,使人性的邪恶残忍喷薄欲出。

阿莉娅被四个人劫持进一辆汽车之后,影片用了俯拍镜头,伴随着悲情的音效,观众像神明般注视着人间的惨剧却又无能为力。尤为可贵的是,影片绝不卖弄色情与暴力的场面来招徕观众,而是在大俯拍中看着汽车停下,几人下车换了前后顺序,用留白的方式将伤害的过程不动声色地表达出来。而随着一声刹车的声音,阿莉娅像物件一样从车中丢出来,里面的人还不解恨,又一脚将阿莉娅踢进污水沟中。这一刻,阿莉娅被这些男人像垃圾一样被对待,像垃圾一样被丢弃,独自躺在布满垃圾的水沟中,红色的晚礼服不再高贵,而像血泪的控诉。

还有母亲准备复仇时,影片用高速摄影表现母亲穿过悬挂的红色、黄色染布,像是行走在一个血色的复仇世界之中,她的稳健步伐是一种悲壮而坚定的情绪外露。

还有阿莉娅遭受到重大精神创伤之后,一度将自己封闭在房间里。当第一个凶手被报复的消息在电视里出现之后,阿莉娅将紧闭的窗帘拨开了一条缝。当那对表兄弟狗咬狗的消息传到阿莉娅的手机上时,她将窗帘完全拉开,并主动请父亲安排旅行。影片通过用心的细节,将人物情绪进行影像化的呈

现,无疑是值得肯定的。

影片可能是为了适应中国观众的观影习惯,不再停下情节进行独立的歌舞表演,而是将歌声巧妙地与剧情和场景相融合,情节在歌声的伴奏中继续发展,这样也有效地解决了节奏拖拉的问题。

遗憾的是,《复仇》中类似的细节毕竟还是太少,情节上的不严谨之处则层出不穷。一些人物的设置,人物关系的处理,显得动机不明,逻辑牵强。例如,那位侦探,仅仅因自己也有一个女儿而全心全意地帮助母亲,行为逻辑上说服力不够。马修队长,前面一直维护法律的尊严,最后却主动帮助母亲枪杀辛格,这个转变也过于突兀。尤其奇怪的是,影片为什么要将母亲设置成继母?难道是为了强调没有血缘的亲情更加可贵,更能打动人心?但是,这对于观众的情感认同其实会有一定的阻碍。

自从《摔跤吧!爸爸》(2016)以来,引进中国的印度电影似乎一直在复制一个套路:用最具印度特色的影像,还原最具民族标识度的印度社会文化语境,并以"社会问题剧"的方式对印度社会的沉疴予以尖锐的揭示以及理想化的解决,从而使影片具有社会责任的担当和道德情感的升华。只是,这一切都应该建立在一个常规故事的艺术化讲述之中,不能急功近利地直奔教化意义而忽略了必要的艺术规律,更不能因盲目追求娱乐效果而失落了创作的初衷。

具体到《复仇》,影片用正义的姿态包装自己作为一部商业片的本色,对于"强奸盛行"这个印度社会的沉疴缺乏一种敏锐和深刻的洞察力,未能从文化的层面进行深入的反思,而是空洞地用司法腐败来解释一切,这明显是认知上的肤浅。因为,在真实的"黑公交轮奸案"中,世人震惊的并不是有钱有势者的无所不能,而是那几个强奸犯都是平民,他们没有任何干扰司法的能量,但却得到了社会普遍性的同情,大多数人以一种男性天然的优越感呼吁女性用"平常心"看待被强奸的事实。这才是真正令人痛心的地方。因此,《复仇》要么严肃起来,以一种社会斗士的身份直指社会的阴暗面,文化的腐朽处;或者,影片就卸下沉重的社会担当,以"平常心"来打造一部合格的复仇电影,通过精巧的构思让观众在令人拍案叫绝的情节设置中大呼过瘾,这仍然(在娱乐价值上)功莫大焉。像《复仇》现在这样企图两头讨好,两方兼顾,最终恐怕双双落空。

 # 《我不是药神》：直面现实的勇气与智慧

《我不是药神》(2018，导演文牧野)自2018年7月上映以来，收获了一边倒的好评，"零差评"和"国产电影的良心之作"等溢美之词不绝于耳。最终，影片在长达9周的放映中，收获了超过30亿人民币的票房。这一方面证明了影片的高品质和良好口碑，另一方面可能也是中国观众对于国产电影的忍耐与失望到达极限之后的一种反弹。因为，近年来国产电影中的主流商业片几乎没有这种现实主义题材的力作(除了《亲爱的》《追凶者也》《八月》《暴雪将至》《老兽》《暴裂无声》《大象席地而坐》等少数几部)，观众早就被那些廉价的喜剧片，莫名其妙的玄幻、穿越片，流量明星担纲的青春片折磨得神经麻木，感觉迟钝，我们熟悉的"文艺对生活的反映"或者"文艺对时代人心的呼应"一度从银幕上绝迹。这时，《我不是药神》那种粗粝生猛的现实质感就格外令人惊喜。

 ## 一、现实主义题材的"市场短板"

在艺术上，"现实主义"作为一种创作方法，追求细节的真实、形象的典型，以及描写方法的客观性。而且，现实主义既是一种创作手法、创作态度，也代表了创作者的一种世界观和价值观。或者说，当一位创作者选择现实主义的手法进行创作时，这表明了他对于生活以及自我进行直面的勇气，以及试图从纷繁现实中发现问题和意义的努力。当然，这不是说浪漫主义、唯美主义、荒诞派等流派就可以在"真空"的状态下进行创作，可以完全屏蔽现实的因素进入作品之中，而是说在表现现实、历史、人性或者人的生存状态等命题时，不同的创作流派代表了抵达这些目标的不同路径，是以直接的、一往无前的姿态奔向终点，还是迂回地、犹豫地，甚至左顾右盼、进一步退三步地走向远方。

学者刘藩认为，现实主义电影可分为三类：批判现实主义艺术片、现实题材剧情片和现实主义类型片。《我不是药神》属现实主义类型片中的一个亚类型：社会英雄类型片，该类型以为了社会正义和公众福祉、反抗固有制度和既得利益集团的体制外英雄为主角。[1]刘藩的观点富有洞察力，能够从艺术和商业的分野厘清"现实主义"的不同创作指归和价值向度，但对于部分更具野心的影片来说，这种过于清晰的区分可能会陷入画地为牢的尴尬。例如，《我不是药神》虽然戏剧冲突强烈，在角色设置、情节发展、主题表达等方面体现出类型片的程式惯例，但影片不仅人物丰满立体、题材切中时弊，而且主题有感召力，也可归入批判现实主义的范畴，影片也呈现了社会生活的复杂多义，人性的丰富与耐人寻味，具有"现实题材剧情片"的特点。正因为《我不是药神》在艺术处理和主题表达等方面的驳杂多义性，导致我们用一种固定的范式去分析该影片时会显得词不达意。对此，笔者更愿意以"用现实主义手法创作的现实题材电影"来指称该片。

用现实主义手法和态度创作的电影，需要关注真切的现实生活，找到这些凡俗庸常，或者喧嚣躁动的生活内部的矛盾与冲突，并对这些矛盾与冲突进行直接、正面的描写。至于生活的出路或者人物的命运，创作者不能以救世主的姿态"指点迷津"，也不能以理想主义的情怀一厢情愿地为人物安排美满结局，而是必须遵循现实的逻辑和生活本身的规律。因此，部分用现实主义手法创作的现实题材电影，不仅风格质朴，节奏舒缓，而且可能情感基调沉重压抑，对生活充满了悲观绝望的情绪，这对于部分观众来说观影体验不会那么愉悦。

麦茨在对影院机制和观影心理的讨论中，凸显了三个关键词：认同、窥视、恋物。[2]如果不惜损折麦茨理论的复杂性与深刻性，可以将这三种观影心理作通俗化解读，——观众的观影愉悦来自三个方面：对影片中人物或现实中扮演该人物的明星的认同，观看奇观性景象（不仅是女人的身体）的满足感，对电影中技巧、生产电影的技术设备、电影衍生物（如海报、衍生玩具、明星签名等）的迷恋。这三种观影心理在好莱坞商业片中得到了充分的凸显，甚至一些艺术电影也开始从不同角度来迎合观众的这三种观影心理。但是，用现

[1] 刘藩.《我不是药神》：社会英雄类型片的中国经验[J].电影艺术,2018,5.
[2] [法]麦茨.想象的能指——精神分析与电影[M].北京：中国广播电视出版社,2006:39—75.

实主义手法创作的现实题材电影却很难对这三种观影心理作出呼应。

因为，用现实主义手法创作的现实题材电影很难具有"奇观性"，很难契合观众看到"奇迹"的渴望，也难以用视听刺激让观众得到感官层面的满足，甚至这类影片一般没有大明星加盟，尤其是人物命运的黯淡或灰暗无法为观众制造"梦幻"，无法让观众沉醉在"白日梦"中得到一晌欢愉。这从大多数用现实主义手法创作的现实题材电影的票房数据也可窥见一斑：《亲爱的》3.4亿人民币（下同），《追凶者也》1.35亿，《八月》436万，《暴雪将至》2 713万，《老兽》207万，《暴裂无声》5 425万。确实，现实主义电影有时太沉重了。相比之下，（廉价的）喜剧电影可以让观众在笑声中忘却现实烦恼，在各种巧合中解决现实困境；玄幻电影可以让观众在一个架空了时空的世界里领略"纯粹"的情爱与阴谋、邪恶与正义，并在极具想象力的场景中享受令人震撼的视听刺激；（矫情的）青春电影则可以在过滤了现实的残酷与生存的压力之后，用"情怀"来包装回忆，用浪漫来粉饰青春，从而可以让观众暂时逃避现实的凝滞与苍白……

但是，优秀的现实主义电影毕竟是每个时代的"良心"，是我们了解特定时代的生存面貌与社会人心，把握时代脉搏，探索人与时代的关系的极佳途径，是创作者以真诚的态度投入现实洪流中进行观察与搏击的伟大舞台，值得每一个创作者进行尝试与开拓。

二、《我不是药神》的叙事策略

《我不是药神》有两条情节线索：主情节线是程勇从印度走私仿制药所遇到的法律风险和道德考验，次要情节线是白血病人如何与高昂的药价对抗，而穿插在这两条情节线索之间的，是程勇和吕受益、阿浩、思慧等人的情感互动。因此，影片并非戏剧式结构，而是接近于散文式结构，在生活的多个截面中交织出白血病人惨淡的生存图景，同时也凸显在病魔与利益、法与情的纠缠之间人性的各色表演。但是，影片的叙事焦点是程勇，表现的是程勇在法律的灰色地带既满足个人利益，又为白血病人带来福音的复杂状态。因为，程勇的行为所冒犯的是法律的威严，更损害了瑞士制药厂的商业利益。在叙事的策略上，

影片通过制药厂向警察施压,将程勇走私仿制药的风险设定为法律的制裁。这种叙事策略也许可以使情节冲突更为尖锐,并在情节发展中进一步突出道德的诘问,但影片可能会因此削弱对于现实表达的犀利与尖锐。

或者说,当影片过分关注程勇与法律的"斗智斗勇",不仅影响了影片对于现实揭示或批判的力度,更容易使人物刻画流于表面。但是,通过"法律"这种刚性的障碍设置,可以保证影片价值立场的正面性,从大的方面说有利于塑造负责任的大国形象,从小的方面讲可以保证影片的批判意识不会太过激烈,容易得到政府部门的容忍甚至褒奖。

《我不是药神》的背景虽然是21世纪的上海,但摄影机有意避开了上海的繁华与摩登,标志性的陆家嘴也只在弄堂建筑后面出现。相反,影片异常钟情于上海的"穷街陋巷",经常穿梭于破败的弄堂,聚焦于简陋寒酸的居室,注目于那些专供外地来沪病人居住的阴暗拥挤的旅馆。但是,对于这群身患白血病的社会底层人,影片并不试图揭示贫富悬殊的社会矛盾,也不想如1937年的《马路天使》那样展现繁华背后底层民众的达观与苦涩,甚至对于"情与法"的对抗也只是浅尝辄止,而是着力于通过这群白血病人在万恶的外国制药厂剥削下挣扎求生的故事,将批判的矛头指向外国制药厂的贪婪、冷酷、市侩。这是影片相当高明/圆滑的一次冲突置换。也就是说,影片以那些外来务工者、都市底层民众作为表现对象,却没有让观众的情绪走向控诉社会不公、政府不作为、医院黑心等层面,却把外国制药片拉出来挡枪,这固然弱化了影片的情感力量和社会批判力度,但显然也有规避电影审查的现实考虑。

确实,面对外国制药厂将一小瓶药物定价为近4万元的"冷血"行为(一瓶只能吃一个月),任何一个普通家庭都可能倾家荡产。这样,程勇走私印度仿制药就不仅是慈悲的,甚至是正义的。但是,影片又不能在法律的框架内肯定这种违法行为,更不能在国家层面将底层民众的希望寄托在某个人的义举上。因此,影片最后通过字幕补充说明,中国政府为了改善民生,作了巨大的努力,将这种药物纳入了医保范围,对抗癌药物实行零关税,并通过与厂商谈判降低药价,等等。因此,有观众疑惑这样一部触及社会敏感问题的影片如何过审时,根本没注意到影片精明的冲突设置策略以及最后通过对政府的歌颂将影片变成了一部"主旋律影片",意即靠非法的途径或者某个人的善举根本不可能惠及苍生,只有政府出面,才能真正解决问题。

影片没有我们想象的那么勇敢、那么辛辣，它只是一部触及了中国社会现实的某一个角落，并在这个角落里思考"情与法""利益与良知"等问题的影片，它的诚意和用心大多数时候放在对观众的煽情性冲击上。在影片中，观众会痛恨那个真正卖假药的骗子张长林，会不齿于虚伪冷漠的外国药厂，会理解警察的执法，但更多人会同情那些贫苦无依的白血病人，会感动于病人对于程勇的感激、保护与支持。为此，影片精心准备了大量"催泪弹"：吕受益的老婆深情地饮完一杯白酒以表示对程勇的感激；思慧被程勇在经济和人格上救助后准备以身相许；阿浩感念于程勇的无私，舍身救他于险境；在警察局里，一位大娘动情地向曹斌讲述她的无助，肯定程勇的善心；程勇被审判之后，病友自发在路边送行……这一幕幕，完成了对于程勇作为"救世英雄"的道德情感美化。

《我不是药神》虽然在题材选择上有着鲜明的现实感，甚至整个故事都有现实原型，但影片对于核心冲突的处理体现了极为高明的政治智慧（回避社会矛盾，转向民众对外国制药厂的痛恨）。这种叙事策略，在艺术力量上也许是一个损失，但保证了影片的生存空间。而且，影片对于程勇与法律的对抗，既肯定了法律的权威，又通过煽情的方式对观众进行了道德净化，并通过字幕作为补充交代，肯定了政府对于民生疾苦所作出的积极努力。

三、《我不是药神》的人物塑造策略

程勇走私仿制药固然是一个法律问题，但走私的根源则来自他人的贪婪。这个"他人"包括瑞士制药厂，也包括骗子张长林。因为，是制药厂定的天价才使程勇有利润空间去走私，也是张长林将走私药涨到2万元一瓶才最终出事。那么，程勇如何与他内心的"贪婪"相对抗？影片不仅为程勇的每一个选择设置了特定的情境，还让他在煽情性的场面中最终成"神"，完成了类似于"辛德勒的名单"式的人物成长弧光。

为了让安分守己的程勇冒险走私，影片为程勇安排了这样三个"刺激事件"：父亲患了血管瘤，需要巨额的手术费；他经营的神油店生意惨淡，付不起房租；他的前妻要带儿子出国，而他又没有抚养能力。从电影编剧的角度来

说,影片为人物选择所设置的压力是充分的,保证了情节的可信度。当程勇洗手不干,安心经营服装厂时,影片为了让他继续走私,又安排了这样几颗"催泪弹":吕受益吃不起药,为了不拖累家庭而选择自杀;吕受益的妻子、黄毛对程勇异常冷淡;程勇从一众病友中穿行时,那些无助而殷切的眼神灼痛了程勇。可见,影片真正的情节走向不是底层病友与"黑心制药厂"的对抗,而是程勇如何从世俗功利的小商人成为一个"药神"的过程。

程勇与辛德勒的不同之处在于,辛德勒是在面对一种毋庸置疑的邪恶与残暴时被激发出了良知与勇气,《我不是药神》所面临的情节设置风险是:假如外国制药厂有充分的理由定那么高的价,那么程勇的行为就在法理和情理上都失去了正当性。如此一来,倒是骗子张长林一语道破天机:这个世界上只有一种病,穷病。按这个逻辑推导,影片的道德根基将极为危险:穷就可以走私?就可以违法?就可以侵犯他人的知识产权?当然,影片不会在一种理性沉静的氛围中让观众有时间去思考这些问题,而是通过对药厂代理人的道德丑化以及大量煽情场面的叠加,将观众的观影状态时刻调整到高位,被"正邪对立"的道德情绪淹没而无暇考虑法理上的逻辑性。

电影《辛德勒的名单》中,辛德勒的"弧光"是持续而完整的,影片细腻地呈现了辛德勒对犹太人从冷漠残忍到心生恻隐,到理解、尊重,甚至心生敬佩和感激的过程。尤其辛德勒最后面对犹太人的忏悔,更是将这场拯救变成一种双向的行为:辛德勒拯救了犹太人的生命,而拯救犹太人的生命本身则拯救了辛德勒苍白空虚的人生。反观《我不是药神》,影片让程勇在现实的困境面前向"钱"低头开始走私仿制药之后,人物的成长基本上是停滞的。程勇沉浸在乍富的狂喜之中,也享受众人对他作为救世主的顶礼膜拜,尤其对那一声声带着讨好成分的"勇哥"甘之如饴。也就是说,在程勇暴富之后,影片固然展现了程勇富壮人胆之后的张狂与自信,但缺少对于程勇人性深处的虚荣、懦弱的深刻洞察。而且,在张长林的敲诈面前,程勇接受了张长林的钱,退出了走私市场,开始经营服装厂。这时,影片才放映一个小时。或者说,程勇在这一个小时的放映时间里,人物弧光是停滞的,且在经历了一个向下跌落的过程之后(因有钱而自我感觉良好),终于又回到了起点。

通过几个煽情事件之后,程勇重操旧业。用道德煽情来推动情节并非不可原谅,相反,恰当的煽情场景可以产生极为强大的情绪感染力,使观众认可

人物的行为选择。例如，程勇从服装厂出来遇到吕受益的老婆时，观众看到的是一个头发蓬乱，神情憔悴，面容愁苦的中年妇女，她向程勇乞求印度药，甚至当众跪倒在程勇的面前。程勇手足无措，汽车后视镜里那个跪在地上无助地哭泣的妇女身影长久在萦绕在程勇脑海，他无法熟视无睹。但是，影片过分依赖于用煽情性的场景来驱使人物行动，甚至以此代替了对人物内心的深入揭示，就容易在情感的泛滥中放弃对于人物立体性、真实性的刻画。

关于影片以煽情代替对叙事逻辑、人物行动逻辑的细腻编织，影片中那位老太太的一番深情诉说极具代表性。其时，警察曹斌受上司以及瑞士制药厂的压力，努力抓获药贩子，将一群手上有仿制药的白血病人带到了警察局，但这群人出于朴素的知恩图报心理，没有人供出程勇。这时，一位老太太对曹斌动情地说了一段话：

> 我病了3年，4万块钱一瓶的正版药，我吃了3年。房子吃没了，家人被我吃垮了。现在好不容易有了便宜药，你们非说他是假药，那药假不假，我们能不知道吗？那药才卖500块钱一瓶，药贩子根本没赚钱。谁家能不遇上个病人，你能保证你这一辈子不生病吗？你们把他抓走了，我们都得等死。我不想死，我想活着，行吗？

说这段话时，老太太声泪俱下，紧紧地抓住曹斌的手，曹斌也不由动容。而且，这场戏的镜头都是近景，且主要给了老太太那恳切的面容，这相当于将老太太的悲情与渴望放大在曹斌以及观众面前。对于这种催泪攻势，任是铁石心肠也不能无动于衷。果然，曹斌不仅放走了这群白血病人，还向局长请求放弃此次侦查工作。

用煽情代替叙事，用煽情润滑情节链条，用煽情挤压人物刻画，这固然可以使观众在沉浸式的观影体验中忽略情节设置的刻意以及人物形象的平面化倾向，但会使情节发展和人物塑造难以经受理性的审视，也会影响情节的自然流畅以及人物的深刻感人，甚至会使观众对于人物的心理动机不甚了了。例如，程勇在受到吕受益自杀的情感冲击之后，决定重新卖药，观众对此尚能理解，但在印度制药厂停产之后，程勇用2 000元的成本从印度药店回购，然后以500元的价格卖给病人的行为，观众就会觉得有些突兀。思慧也善意地提醒程

勇,这样一个月会亏损几十万,但程勇淡淡地说了一句,"就当还他们的"。

从人物的弧光角度来看,影片虽然在程勇身上体现了令人感动的"成长":最初以500元的价格从印度进货,然后卖给病友5 000元;吕受益自杀之后,程勇以500元的成本价卖给病友;第三次,程勇每瓶亏损1 500元卖给病友。这样,程勇就从一个"唯利是图"的商人,变成了一个富有慈悲心的好人,最后又成为一个有着高贵良知和正义感的英雄。这个过程,也是程勇从庸人到凡人,从凡人到好人,从好人到"药神"的上升轨迹,接近于辛德勒从商人到"义人"的弧光。但是,我们在辛德勒身上可以看到清晰的成长过程,以及每一次"进阶"的心理动因甚至严谨的情绪逻辑性,但《我不是药神》缺乏在场景的累积中酝酿情绪的耐心,也未能以更加严密的逻辑性呈现人物内心嬗变的过程和合理性,而是过分依赖煽情氛围的营造,让人物在特定的氛围中作出相应的反应,却未能更好地考虑人物内在的性格因素和心理因素。

四、结　语

从电影编剧的角度来看,《我不是药神》存在核心冲突缺乏张力,人物塑造过于表面等缺陷,但影片对于白血病人群体的人道关注仍然值得肯定,那些流淌在苦难中的温暖人情与高贵人性仍然具有感人的力量。

也许,《我不是药神》缺少那种金刚怒目式的勇气,也没有那种振聋发聩的思想深度,它甚至没有我们预料中的那么好,但它依然能在许多地方触动我们的情弦,并引发我们的共情与思考。它最大限度地贴近了现实,贴近了现实中那些被遮蔽的群体,那些被有意无意地忽略的社会现象,并通过一个小人物的努力撕破了灰暗现实的一角,冲破了法律樊篱的凛然之处,抵达了充满人情味的道德至善。这已然是这部影片的伟大与成功之处。

 《芳华》：磨蚀在时代变迁中的芬芳年华

对"文革"的控诉、批判、留恋、感伤，是中国新时期以来电影的一个重要母题。创作者从最初在回望"文革"时进行激越的抨击、沉痛的反思，到理性的沉潜、人性丑恶的揭示，最后又对"文革"产生莫名的怀念，甚至将"文革"美化成一段激情燃烧的岁月而抚惜感叹。这就不难理解，对于严歌苓和冯小刚来说，"文革"的伤痛因隔着遥远的岁月风尘已然模糊，但经过主观的过滤，那些澎湃的时刻仍然熠熠生辉，值得描摹、铭记，并在描摹与铭记中揭开那些当时被遮掩或忽略的黑暗与丑陋。说实话，要对一段"历史"既深情投入又保持一种冷静的剖析、疏离的烛照，这在情感的尺度和思考的维度上很难把握分寸。影片《芳华》（2017）在这个方面的得失都极为明显。

在影片《芳华》中，导演冯小刚用了约一个小时的时间来表现20世纪70年代部队文工团成员的生活方式、思维方式、价值取向，以及特定的时代风云对于人物内心世界的压抑、塑造、扭曲，对于人物命运的关键性影响与改写。总体而言，《芳华》有关"青春记忆"的那一段是色彩饱和、光线充足、运动流畅、情绪充沛的。尤其在那个排练厅，那些正值"芳华"的女舞蹈演员，展现她们柔美的身姿，青春洋溢的笑容和挺拔修颀的身体。尤其当她们徜徉在艺术的世界里时，伴随着动人的音符，影片为我们奏响了一曲青春交响曲。

如果说排练厅以及舞台上的表演属于"艺术世界"，影片在这个世界里努力展现艺术之美，青春之美；宿舍等地则属于"现实世界"。在"现实世界"里，各种不怀好意的捉弄、嘲笑、侮辱，各种暗暗的心机、算计都如影随形。但是，影片的本意并非表现人性的这些阴暗、嫉妒、自私，甚至残忍，而是想凸显个体在集体本位的秩序中的压抑、无力和挣扎。因为，部队、文工团作为一个权威意义上的"团体"，它具有神圣性，更具有"集体性"。正是在这种"集体性"的保障下，个体才会觉得安全、温暖。但是，当个体冒犯或者忤逆了"集体"时，"集体"的惩罚也是不动声色但又雷霆万钧的。刘峰下放到伐木连，何小萍被流放到野战医院"锻炼"，都是"集体"以组织的名义对"不合规范个

体"的处罚。

当然,在时代性的更迭与嬗变中,"集体"的权威正在一点点受到质疑、挑战甚至挑衅。尤其在一个功利化的年代里,在个人利益至上的背景里,"集体权威"与"集体利益"显得那样虚弱不堪。这时,个体得不到"集体"的保护,只得依靠权力、金钱来获得安全感,如果这两样都没有,就只能依赖稀少而珍贵的情感以获得内心的温暖。所以,文工团解散之后,这些曾经被组织宠爱的个体被抛向社会,只能各显身手,各安其命:郝淑雯与陈灿凭借父母的权势很快在社会上拥有巨量的金钱与较高的地位;林丁丁凭借家族的帮助,远赴海外安享富太太生活;萧穗子因为有写作的才华,也拥有了安稳的生活;而曾经的"学雷锋标兵"刘峰,成了一位残疾退伍军人,一无所长,生活也几乎一败涂地;曾经被家庭嫌弃的何小萍,在精神失常之后,虽然得到了治愈,但仍算是弱势群体,只能与刘峰相互依偎,彼此慰藉……

因此,《芳华》像是一部怀旧之作,用一个部队文工团的命运沉浮来裹挟几位团员的人生起伏,甚至折射中国最为跌宕起伏的几十年风云变幻。这类题材的魅力就在于人物命运和时代变迁的交织、映照、互文式隐喻。观众能在人物的命运书写中看到人物本身的性格、品性的决定性作用,更能看到时代性洪流如何使个体身不由己地走向自己并不期望或未曾预料的轨迹。以此作为参照的话,《芳华》其实是有点单薄的,在情绪比重和情节节奏的处理上并不如人意。

如果影片为了展现一幅人物命运与社会变迁的浩荡画卷,那么,影片应该在节奏上注意张弛有度,精心选择情绪的着力点,保证各个段落有适当的戏剧冲突和情节小高潮,并在冲突的累积中将观众带入更为震撼性的结局,从而在情绪的奔涌中令观众感动、深思,获得情感上的净化或者精神上的洗礼。但是,《芳华》在前半段花了太多笔墨表现文工团的排练、何小萍在文工团所受到的排挤与歧视、文工团里复杂的情感关系。这些内容当然是这个文工团最重要的历史印迹,也是表现人物之间关系和人物心理波折的重要载体,但是,在这些略带拖沓的叙述和略显平淡的剧情中,这一部分的情绪感染力其实非常薄弱。

本来,自从何小萍进入文工团,她才是理想的叙述视点的担当者。因为,影片可以通过她的眼睛来观察这个对她而言充满庄严魅力的世界,并最终悲

哀地发现这个世界背后的种种不堪，从而以何小萍的心理嬗变勾勒那个"革命时代"的粗陋面目。但是，影片却让老年萧穗子的回忆来串联全部情节。萧穗子作为一个旁观者，固然可以保持一种叙述的冷静、客观，甚至因置身事外的安全距离而变得清醒、犀利，但也必然带来对他人内心的隔膜与困惑。当年老的萧穗子用解释、评论性的话语来说明林丁丁、何小萍的内心世界时，观众的心情很难说是感激还是反感。因为，这间接说明影片没有能力通过各种艺术方式来呈现人物的内心情感波澜，演员也无法通过微表情的处理、细节的凸显来透露内心的涟漪。尤其是对于那些至关重要的情感逻辑，影片必须提供有说服力的细节与场景，才能让观众觉得人物的选择无可厚非，甚至理所当然。例如，刘峰为什么会爱上林丁丁？萧穗子为什么会爱上陈灿？林丁丁为什么会如此滥情？影片几乎无法提供水到渠成的情感逻辑，观众也就只能在突兀与错愕中暗自失望了。

由于影片在前面的部分铺陈了一个很大的情感摊子，不仅造成这些情感的描写粗疏而草率，而且造成影片主题上的偏移与错位。在这些情感关系中，观众也许可以原谅情感逻辑的简约化处理，但难以容忍这些情感关系对于时代的表达如此无力。在影片所涉及的20世纪70年代，理应有那个年代的择偶标准和爱情价值观，后来随着时代的变迁，爱情的心理学和社会参考维度都有重大改变。影片理应通过几个主要人物的爱情关系变化来折射爱情价值观的变化，而爱情价值观变化又正是时代变迁的一个注脚。如此，影片中复杂的爱情纠葛才会有超越情感本身的社会意义。本来，郝淑雯得知陈灿是高干子弟之后，立刻芳心暗许，这勉强可以算是时代人心的一次侧写；还有林丁丁，从单纯地爱慕有才华、有颜值的陈灿，到喜欢风光潇洒的摄影干事，时代风尚一变，立刻又毫不犹豫地投入华侨的怀抱，这本来是一条非常有潜力的线索，但影片描写得过于隐晦和单薄，失去了叙事意义和情感力量。更重要的是，影片对于两位主要人物刘峰和何小萍的情感关系处理得突兀又表面，几乎脱离时代的影响而成为"纯粹情感"的高调宣言。

当影片用了大约一半的时间表现20世纪70年代的文工团成员的生活，却又在这些命运书写中未能提炼出像样的社会命题和人生感悟，随后的几十年用几个场景就交代了刘峰和何小萍的人生际遇，就更显得粗糙了。如此一来，影片就真的只停留在为几个当事人编写回忆录的初级层面。甚至，这份回忆

录对于当事人来说可能刻骨铭心,对于观众来说却可能感觉漠然。

此外,影片的叙事重心也出现了一定的偏差。萧穗子在影片开始就强调这个故事是关于刘峰与何小萍的。既然如此,影片就应该更多地将叙述焦点放在这两个人物身上,关注他们内心的憧憬、矛盾、两难、犹豫、勇敢。但是,影片不仅将更多的笔墨放在何小萍同宿舍的几个人身上,又未能在这几个人身上挖掘出有价值的戏剧冲突(那些女孩子之间的欺负实在上不了台面),同时还留下几条断断续续的情感线索,实在有些凌乱。尤其对于刘峰,这个被各种细节和动作证明了的"学雷锋标兵",却突然强行拥抱林丁丁,实在让人始料未及。本来,让刘峰突破外界施加的刻板标签,展现一个圆形人物的立体性与复杂性,这可以成为影片的一大重要突破。但这种突破的前提是让观众对人物有循序渐进、由浅入深的了解,而非想当然地让人物突然告白就证明这不是一个只想着做好事的"活雷锋"。

影片可谓成也文工团,败也文工团。"败"之处在于未能通过文工团及团员的命运轨迹来表达更为宏大和具有穿透力的时代命题,"成"的地方在于通过细腻的描写为观众呈现了那个特殊年代的艺术形式、生活方式和思维方式。在这些有历史质感和生活气息的画面中,观众仿佛置身于那个特定的年代,感受那个特殊群体各自的苦痛与悲欢。因此,《芳华》在某种意义上具有"历史文献"的价值,让20世纪70年代部队文工团的生活以近乎纤毫毕现的方式呈现在观众面前,但影片对人物命运感染力的营造,对时代变迁的敏锐捕捉与表达,有笔力不逮之嫌。

《一九四二》：生非容易死非甘

影片《一九四二》（2012，导演冯小刚）围绕着范殿元等人在1942年的逃荒之旅对底层民众的生存状态、精神状态进行了较为细腻的描摹，同时也对当时中国的官场生态和政治道德作了一定程度的揭示，使得影片不仅仅是一部历史性的苦难纪实片，也是一个深刻的政治讽喻文本，从而不仅使今日的观众窥得了历史深处那被有意无意地遮蔽的一页，更留给观众深远的历史警示和思想启迪，并对中国人的民族文化心理和人格结构有独特的观照与反思。

影片一开始就设定了一个情境：因为旱灾，河南3 000万人的生计受到威胁，加上战争和政府的不作为，一千多万人成为灾民。在这个饿殍遍野的背景中，影片聚焦于范殿元、拴柱和瞎鹿、花枝等少数几个人物的命运遭际无疑是极为明智的艺术处理。因为，影片不是历史文献纪录片，不可能全景式地呈现1942年的历史细节，而是必须用几位主人公的命运起伏来使观众产生移情效果，并形成集中的叙事线索，营造强烈的情感冲击力。

从影片选择的几个人物来看，有财主，有长工，也有普通的农民（佃农），基本能够代表灾民的主体部分。这样，影片中几个主要人物与饥饿的搏斗也就成了一千多万灾民生死逃荒的生动写照。

但是，影片没有将叙事视野局限在"典型人物"身上，而是在一个宏大的政治背景下对普通民众的处境作了更具政治批判意味的表达。影片一开始，就是蒋介石的演讲，将中国的抗日战争置于世界反法西斯战争的背景下来称量其意义；随后，在灾民后代的旁白中，又在叙述河南灾情的同时刻意突出国际上的几件"大事"：斯大林格勒战役、甘地绝食、宋美龄访美、丘吉尔感冒；最后，影片才定格于范殿元的房产，并打出字幕：河南省延津县王楼乡西老庄村。

影片的这个开头暗含了创作者的"政治意图"：在宏大叙事里，只有世界反法西斯战争、中国抗日战争、豫北会战，它们淹没或者说遮蔽了"西老庄

村"；一直以来，我们的历史书写只关注宏观层面的"历史意义"，却忽略了普通个体的生命存在。影片中的蒋介石也一直用更大的政治目的来置换河南省的灾情。这样，影片实际上提出一个道德层面的诘问：既然普通个体的生死对于更大的政治局势来说无足轻重，那么更大的政治局势关乎的又是谁的生死？或者说，既然更大的政治局势可以漠视普通个体的生死，那么普通个体的生死是否会影响或决定更大的政治局势？不管影片对这种诘问的答案为何，它能从微观的层面对普通个体的生存挣扎投以悲悯的一瞥，就已经体现了巨大的历史价值和艺术价值。

一、人类对苦难的承受能力究竟有多大？

影片中范殿元、花枝等人逃荒的路途，是一个逐渐面对"失去"和离丧的过程。影片用悲悯的目光注视着在生死一线间无助地哀号的苍生，看着他们在苦难的深渊中绝望地奔突。影像是借助那个特定的历史情境来检验人类对苦难的承受能力究竟有多大。

影片一开始，范殿元就在灾民的暴动中失去了房产和大部分粮食、财产，并失去了放纵无度的儿子。随后，在逃荒的途中，范殿元又逐渐失去了驴车、粮食和银洋，只留下一本没有用处的账本；接着，范殿元的儿媳妇产后虚弱，撒手离去，老伴也在饥饿中咽下最后一口气，女儿星星则为了生计而自愿卖身；最后，范殿元唯一的希望，他的孙子也在逃荒途中被他闷死。

花枝与范殿元的命运差不多，不同的是她没有太多财产和粮食可以失去，但她也直面婆婆的离去，老公的下落不明，最后还要与一双儿女生离死别。

影片《活着》（1994，导演张艺谋）也为主人公福贵设置了类似的境遇：因为自己的过失、历史的荒唐与残酷，福贵先后失去了家产、父亲、母亲、儿子、女儿（原作小说中还失去了妻子、女婿、外甥）。在福贵身上，"活着"也成为一项严峻而艰巨的任务，但因导演温情化的处理，影片仍然充盈着一种坚韧、宽容、乐观的情绪。影片《活着》虽然有对时代的批判，但置于前景的仍然是普通个体有韧性的生存本身，它没有像原作小说一样凸显对死亡的达观，对世界的宽容，对苦难的超脱，而是渲染了对命运艰辛的被动承受。但是，影片《活着》没

有对主人公的那种"活着的态度"进行反思，更没有上升到民族文化心理的高度来重新审视。

《一九四二》与《活着》有着气质上的相通之处，虽然《一九四二》的情绪基调更为绝望、悲凉、深沉，但《一九四二》呈现的仍然是底层民众对于"活着"的被动姿态，将"活着"视为生存的全部内容和最高目的的悲哀。难能可贵的是，影片《一九四二》在努力对中国老百姓的这种生存哲学进行有限的反思。

在范殿元和花枝身上，观众看到了1942年河南灾民共通性的处境，就是逐渐失去身外之物和身边的亲人。为此，影片还为几个逃荒的人设置了几件意味深长的道具：瞎鹿一家视祖宗牌位为至宝；范殿元视账本为东山再起的资本；星星视她的黑猫为心爱之物；拴柱将枪视为一路的保障；范殿元的儿媳妇则将陪嫁的挂钟紧紧地抱在怀里。在这几人的珍视之物中，指向性非常明显，既有物质性的，如账本、挂钟；也有精神层面的，如祖宗牌位代表着对血脉延续的渴望，以及一种家族的归属感，而黑猫是星星的一点精神寄托，一点小资情调。在逃荒的路途中，拴柱的枪最早被收缴，犹言在大的局势面前，个体性的力量根本无济于事。随后，范殿元也逐渐意识到在生计堪忧时，账本到底是虚无缥缈的，不如几升小米实在；星星也发现，在尖锐的饥饿面前，小资情调更像是一个笑话，她不仅同意煮了她的黑猫，还表示要喝猫汤；瞎鹿家的祖宗牌位最后也在混乱中无暇顾及。影片中的人物在与"失去"有无处不在的遭逢之后，逐渐变得一无所有，一无所求，全部的人生目的只剩下"活着"本身。

影片中这种"身外之物"的失去在叠加的过程中虽然也能令观众动容，但也容易令观众麻木。因为，当一个人无可失去时，当一个人朝不保夕时，外在的失去很容易使观众无动于衷。影片似乎也意识到了这一点，巧妙地在人物失去"身外之物"和"身边亲人"的同时也向观众展示了他们内心某些价值的失守。

例如，范殿元虽非善人，但也绝非十恶不赦之徒。至于瞎鹿和拴柱，也就本分的农民，但是，在饥饿难当时，他们也会联手去偷白修德的毛驴。这是道德堤坝在生存危机面前的溃败。

至于星星，一个受过教育的17岁少女，在饥饿面前，开始逐渐放弃那些浪

漫理想（上前线，护校），放弃少女的情怀，放弃对于爱情的憧憬（接受拴柱），甚至放弃贞操观念。星星被卖入妓院后，在伺候军需官时，并没有表现出委屈和痛苦，而是尴尬于因为吃得太多无法弯腰为军需官洗脚。

相对于失去身外之物和亲人，这种内心道德底线的失守才是人物最大的悲哀。影片异常痛心地看着这些平时或伪善，或淳朴的灾民在灾难情境中变得绝望、麻木、冷酷，甚至失去廉耻。似乎，影片《一九四二》也借助着"灾难"考察人类坚守道德底线的限度。只是，影片得出的结论令人失望——在极端的饥饿面前，人将无所顾忌，无所信守。

二、有没有比"活着"更高的人生境界？

在范殿元等人一路逃荒的过程中，影片除了让观众看到了生非容易，更揭示了比"活着"本身更为残酷和绝望的事实，那是关于人性善恶的拷问，关于道德立场的选择。这是影片令人深思的内容，它超越了对生存苦难的静态关注，思考比"活着"更为沉重和高尚的人生追求。

影片一开场，花枝就遭遇了"活着"与"贞节"的选择，少东家趁她来借粮之机想与她发生关系，花枝宁死不从。这既体现了花枝对于清白、贞节等形而上价值的体认与捍卫，同时也是影片留给观众的一个诘问：当饥饿到极点时，花枝还能这样刚烈吗？

随后，别村的刺猬率众要来范殿元家里"吃大户"，而且是扛着大刀前来威逼。这时，范殿元曾经对他的恩情在饥肠辘辘面前不值一提。尤其听说范殿元暗地里去县里搬救兵后，刺猬用碗狠狠地砸向范殿元的头，随后就是一场混战，范殿元的粮食被抢劫一空。这就是现实的残酷——极度的饥饿会蒙蔽人性和道德。

因此，影片像是借助一场巨大的灾难来看着那些"仓廪实"状态下人们在乎的价值，如伦理、道德、体面、尊严、梦想和希望，在生存危机面前是如何脆弱不堪。这时，影片实际上也留给观众一个疑惑：当一个人食不果腹时，还能不能追求比"活着"更高的人生境界？

小安是一位神父，他出于信仰的忠诚而随灾民一起逃荒，试图在灾民中

传教。小安一直认为，只有信主才会得永生，才会远离灾祸。为此，他在范殿元被暴民抢光了家产之后在废墟上对民众宣扬信仰的重要性，并用烧焦的木材做了一个十字架。但是，小安在日军的轰炸，国民党军队的残暴无耻中彻底失望了，他发现他做的弥撒并不能令死者瞑目，他发现他的十字架并不能阻止杀戮和死亡，他发现他的《圣经》无法阻止在轰炸中死去的小女孩身上汩汩流出的血液。小安崩溃了，他质问上帝为什么对于世间的苦难无动于衷，无能为力，为什么上帝在魔鬼的淫威面前无所作为。小安开始质疑他的信仰，放弃他的坚持，并从灾民队伍中逃走了。

或许，小安意识到，在生存没有保障时，奢谈信仰是极其荒谬的。而在老马等人看来，在"活着"都成问题时还要顾全民族大义和个人尊严也是极其愚蠢的。于是，老马可以坦然地在日本军队里做厨师，恭顺地接受日军厨师带有侮辱性的喂食。在小安身上，观众看到了信仰无法救赎世间的苦难；在老马身上，观众领略了中国人实用理性的处世哲学，或者说将"活着"视为最高要义的人生哲学。

影片临近结束时也对人性的光辉给了几个正面的特写，那是拴柱对于花枝一对儿女的关爱，是拴柱超越死亡的恐惧对尊严和承诺的坚守。还有范殿元，在失去一切，对生命已经无所留恋时，仍然收留了刚刚成为孤儿的小女孩。

只是，这两个人物身上的人性光辉显得有些微弱和牵强，不足以驱散整部影片的沉重与阴暗基调。而且，拴柱用性命来试图保全那个风车，究竟是出于责任、尊严，还是因为固执和绝望？范殿元在生计无望的情况下收留小女孩究竟是出于救助的勇气还是人道意义上的慈悲，抑或是对生活绝望之后的无为之为？更进一步说，影片的大部分时间都在表现范殿元、拴柱等人对于生存苦难的被动承受，对于不幸命运的无能为力，以及为了生存而放逐尊严、道德、同情心，却在影片结束前的几分钟渲染两人身上超越生存的人性光辉，这不仅显得牵强，而且导致前后矛盾、意义的自我消解。

在影片中，观众既看到了许多人为了生存而不择手段，为了生存而放弃"人"的尊严和道德底线；同时，影片也努力让观众看到有人将承诺、责任、尊严、怜悯看得比"活着"本身更为重要。或许，这正是人类的复杂状态，也是人性的丰富形态。但总体而言，影片对于这些灾民能否超越生存完成更高意

上的精神追求,是心存犹豫和怀疑的。

 三、有没有比"个人利益"更宏大的价值追求?

影片《一九四二》的出场人物中,主要可以分为三大类:灾民;各级政府官僚(包括军官);外国人(包括大使、记者和宗教人士)。在这三类人身上,观众看到的不仅是当时中国的某个政治侧面和生存真实,更看到了人性的多元形态。

如果说在灾民心中,"走下去,活下去"是最高甚至全部的人生目标,那么在各级官僚心中,"个人(政治)利益"就是其首要的生存法则。与此相映照的是影片中的两个外国人,一个是美国记者白修德,一个是美国神父梅甘。这两个美国人本来都可以在中国的这场灾难中置身事外,冷眼旁观,但他们都体现了高昂的正义感和慈悲心。这种正义感和慈悲心可能来自他们的职业道德、个人修养、宗教信仰,但更多的是来自一种超越个人利益的无私与无畏。在这两个出场并不多的美国人身上,彰显的是影片最高的人文价值,代表了一种人性的高度,甚至烛照出中国人的卑微、软弱、自私、狭隘、冷酷、愚昧。

围绕着这三类人,影片也设置了三条叙事线索:灾民的死亡之旅;官员的冷酷无情;西方人的慈悲为怀。这种叙事野心当然值得尊敬,但由于篇幅的限制和把握失当,反而造成了结构的松散和戏剧冲突偏弱。而且,灾民和官员两条线索之间距离过大,缺乏有效的勾连和组织,像是各不相关的两个平行时空。虽然,影片暗示了,是因为官员的失职、腐败、无能,加剧了灾民的苦难,影片也暗示了,因为日军的侵略,导致国民政府分身乏术,无暇顾及救灾,但是,抗日战争和官员的自私腐败,说到底只是灾民逃荒的一个背景,影片没有将这些背景中的人物更深入地编织进灾民的命运轨迹中。为了填补这两条线索之间的沟壑,影片试图用白修德和梅甘神父来串联两个时空。从实际效果来看,梅甘神父的作用非常有限,白修德也仅仅起到了一个信息传递的作用,并没有将官方的行动与灾民的命运进行更为直接的联动,从而导致灾民这条线索虽然篇幅最多,但最为被动,甚至有点单调,缺少除了煽情之

外的戏剧冲突和情节张力。

虽然存在着叙事线索处理上的失衡，但影片仍然完成了对各级官僚政治立场的披露，谴责了政府的腐败和冷漠，更拷问了这种腐败和冷漠背后深层次的人性因素和国民劣根性。

按理说，蒋介石作为当时中国的最高行政长官，理应胸怀全国，救济灾民，但在他眼里，政治地位、政治声誉才是第一位的。这就可以理解，当缅甸局势事关中国与同盟国的关系，影响到蒋介石在国际上的地位时，他可以亲赴缅甸，却对河南的灾情选择性地忽略，他甚至可以从缅甸发来电报，要求蒋鼎文从河南撤军。因为，河南只是蒋介石"抗战大业"中的一颗棋子，为了"顾全大局"，河南都可以放弃，河南民众的疾苦又算什么？但是，白修德拍摄的几张狗吃人的照片摆在蒋介石面前时，他恐慌了，因为这些照片一旦刊登出去，将有损他的形象，容易被人描述为不顾民众疾苦的独夫民贼，他对秘书说，"日本人走了，我们就要救灾，不然全世界怎么看我们？"因此，国民党中央政府的救灾注定只是一场做给世界看的"政治秀"，不关乎人道，只关乎政治利益。在"政治利益"面前，一切道德原则、民族大义都可以变通。蒋介石要蒋鼎文撤军是出于政治利益，命令蒋鼎文开始"豫北会战"也是出于政治利益。因为，开罗会议即将要召开，蒋介石需要一场对日作战来巩固他在国际上的政治地位。

在政治利益至上的背景下，尤其对政治利益作了"抗战大业"的包装之后（不准灾民进入洛阳市是为了"抗战大业"，运送灾民去陕西也是为了"抗战大业"，枪决一批偷投倒把的官员还是为了"抗战大业"），民众的苦难被各级官僚漠视并忽略。在这个官场里，每个人都在关心自己的政治前途和个人利益，而没有人具有超越性的人道关怀。因此，日军轰炸下的重庆街头，一个巨型匾额的颓然倒地就具有强烈的讽刺意味，匾额上写着：中美伟大领袖为公理自由奋斗。"公理自由"是超越了个人利益的普世价值，这对中国各级官僚来说无疑过于遥远和抽象。

河南省的主席李培基算是一个"忠厚之人"，但他去面见蒋介石时，却因为蒋介石为他剥了一个鸡蛋而受宠若惊，更因为听到了秘书向蒋介石报告缅甸战局，甘地绝食等消息而认为这些事都比河南的灾情更为重要。在李培基身上，观众看到的是一个迂腐而怯弱的官员形象：南亚的局势竟然比3 000万

河南人的灾情更为重要，这是愚蠢；因为蒋介石对他展现了亲近而主动为委员长"分忧"，这是谄媚。

尤其令观众印象深刻的是，当国民党政府决定救济河南省8 000万斤粮食时，李培基召集各位厅长讨论粮食分配方案。在那个会上，每位厅长都从各自的立场出发，夸大自己管辖领域的困难，希望重点照顾。此时，更有蒋鼎文扣下财政厅长和粮政厅长，要李培基补齐军粮才肯放人。更不要说洛阳市政府不准灾民进城的冷酷，陕西省政府不准灾民进入陕西境内的狠劲，都说明每级官员都是从各自的立场谋划，不可能放眼中国的局势，更不会设身处地地关切灾民的处境。这就不奇怪，军需官勾结商人用军粮谋取私利，妓院趁火打劫低价买进一批灾民的女儿。因为，这是一个没有绝对的道德标准的民族，每个人只有私人的道德，只做对私人有利的事情。

影片《一九四二》通过"温故一九四二"，不仅带领观众重回了那段沉重得令人窒息的历史，更让观众在这段历史中看到了丰富的人性形态、民族文化心理。正因为影片努力超越还原历史的目标，使得影片的情节内容对于"今天"也产生了深远的启示和警示意味。影片结束时出现字幕，"1949年，蒋介石退守台湾"。这分明暗示蒋介石退守台湾的原因，是没有真正胸怀苍生，以及各个部门各自为政，各怀算盘。

《一九四二》并不是一部纯正意义上的灾难片，从情节的源头与重心来说，《一九四二》的主人公并不是灾民，而是蒋介石。影片将蒋介石置于复杂的历史情境中，烛照其内心的自私与冷酷，尤其表现其作为政客和普通个体的人性搏斗。影片结束前，蒋介石听说河南饿死了300万人之后，多少有些震惊和痛心，并一人在教堂里忏悔，流下了泪水，并对陈布雷说："如果让日本人占了陕西，就是他们请我去开罗，我也不去了。"这时的蒋介石不再是一个中国最高行政长官，而是一个有正常的同情心和尊严感的普通人。

当然，影片在艺术处理上有不够理想的部分，除了叙事线索重心不平衡，三条线索之间的呼应与勾连缺乏更有效的组织之外，影片中缺乏真正能引起观众认同的人物。或者说，影片太过迷恋"宏大叙事"、追求全景式的历史图景再现，却忽略了对主要人物更为细腻和更有层次的刻画。从现有人物来看，范殿元、瞎鹿、花枝、拴柱都没有很好地展现他们在不同阶段、不同处境下的内心状态。观众更多时候看到的只是一些外在的苦难施加在这些人物身上，却

很少看到他们对于这些苦难有深度和感染力的内心反应。因为，观众对这些人物"知之甚少"，对他们的性格、内心缺乏了解，对他们的苦难也就缺乏感同身受的共鸣。

　　但是，《一九四二》的题材选择和主题表达的野心依然体现了极大的艺术诚意和艺术勇气。影片将灾民的全部苦痛都浓缩为"活着无望"的困境，让观众直面"活着"本身的沉重，又让观众真切地意识到世上还有比"活着"本身更为艰难的选择。这样，影片不仅为观众还原了一段历史，同时对这段历史进行了现代意义上的解读与反思，这是影片为观众留下的深远长久的历史回响。

《含泪活着》：以爱的名义完成对"责任"的担当

《含泪活着》(2006，导演张丽玲）是一部感人至深、催人泪下的纪录片，影片中的父亲丁尚彪为成就女儿美好未来而作出的牺牲，令人唏嘘感叹。——他独自一人在异国他乡用15年的时间来书写一份沉甸甸的父爱，来深刻诠释对"责任"的体认与担当。同样令人敬佩的是，拍摄者用10年的时间来记录丁尚彪一家的辛苦辗转、守候与期盼、拼搏与奋斗。也许，正是这种还原"真实"、捕捉"感动"的毅力和诚意，才能成就一部内容感人，制作较为精良的纪录片，才能让观众在感受"爱"的无私、"责任"的沉重、"付出"的艰辛之余又留有深远的回味。

一

《含泪活着》的主人公丁尚彪的经历在中国具有一定的代表性：年轻时遇上了"文化大革命"，他被下放到贫穷的安徽省五河县。在那里，他蹉跎了青春年华，但等待他的却是不可知的未来。"文革"结束后回到上海，丁尚彪没有文化，没有技术，无法通过高考来改变命运，也不易找到安身立命的岗位。就是在这种迷茫中，带着对人生"峰回路转"的祈盼，丁尚彪来到日本想重建人生。在丁尚彪身上，我们看到的是中国特定年代里成长的一代人所共有的心路历程：在他们满怀激情和理想的时候，面对的却是最残酷、最贫瘠的生存现实；在他们青春不再的时候，生活却又对他们提出了新的要求和挑战。在他们身上，生存、梦想和责任总是缠绕在一起，而生存永远更为尖锐和直接，这使他们无法心无旁骛地投入追求梦想的征途中去，使他们永远只能为"责任"活着。

1989年，丁尚彪来到日本，但他学习日语的地方在偏僻的北海道。为了偿

还来日本前借下的巨额债务,丁尚彪逃到了东京,成了"黑户"。在东京,丁尚彪修改了原来的人生规划,将自己无法实现的求学梦想寄托在女儿身上,——让女儿来日本的一流大学求学。

丁尚彪在日本的15年,完全为"责任"而活着。这种"责任"背后有一种信念,一份憧憬,但这是关乎女儿的,而没有关乎自己和妻子。丁尚彪15年的辛酸历程,证明了"父爱"的无私与高尚,同时也折射了他们这一代人的某种命运特征:一直是被动地活着。——在"文革"中被政治运动拨弄,"文革"后又被生存和"责任"压得喘不过气来。

影片中,丁尚彪多次重申对女儿的期望,但较少提到对妻子的愧疚。妻子陈忻星在谈论自己的清苦生活时,也毫无怨言,丈夫寄回的钱她几乎没用过,全部为女儿存着,她甚至从不提及因为丈夫不在身边而造成的生命与情感空缺。可见,丁尚彪与陈忻星作为夫妻主要是一种合作型关系,夫妇之间凝合的力量不是两性间的感情,家庭也不是获取情感慰藉的中心,而是一个事业性的组织。这个组织的维系力主要是各种各样的"责任"。这些特征,正是费孝通在分析乡土中国的夫妇为什么少感情上的融合,而多家庭上的合作时所作的概括。或许,这也可以理解,为什么夫妻时隔13年在日本见面时,两人的激动更多的是一种亲人之间的久别重逢,而不是情人之间的心灵相契与情感相通。

在丁尚彪与陈忻星夫妇身上,我们看到了蓝天下的至爱,也看到了我们这个民族的因袭沉重。——他们就不能为自己活一次吗?他们一定要等女儿在美国立足之后才能考虑自己迟暮的幸福吗?或者说,将全部的期望都寄托在女儿身上,对女儿来说会不会过于沉重?若是女儿最后只成了一个很平庸的人,那么丁尚彪夫妻15年的坚守与付出是否会因此失去意义?

影片叙述的时间跨度有15年,主要涉及三个空间:上海、东京(还有北海道)、纽约。这三个国际化大都市有着繁华的景象,也有芸芸众生的忙碌身影,勾连起丁尚彪一家的生活轨迹和命运起伏。影片重点展现了人物在东京与上

海生活的艰辛、沉重、平静、达观。

对于东京,影片至少呈现了它的三副面容:鳞次栉比的高楼、流光溢彩的夜景,这是现代化都市璀璨的表象;丁尚彪每次回家,都是晚上12点左右,这时,东京冷清了许多,丁尚彪在昏暗的灯光下沿着铁路轨道回到逼仄简陋的家。这是这个城市的底色,也是普通人的某种生存真实。丁尚彪每次回家走过的轨道,是都市喧哗过后的平静时刻,那也是这座都市为丁尚彪提供的人生坐标,让他有了方向和目标;影片中还多次出现樱花的空镜头。那灿烂缤纷的樱花呈现出一种生之绚丽,而它们的飘落又流露出某种生之脆弱。正如影片一开头在樱花飞舞的空镜头中通过旁白所说,东京是一种自杀率很高的城市。——在东京,生命的华美与虚无如此残酷地并置。那么,对于普通人而言,该怎样去面对人生?是直面生命的残缺与冷酷,在对爱的碎片的珍惜中完成生命的绽放,还是因看透了生命的虚空而沉醉于对日常生活的诗意审美与颓废逃避之中?影片通过丁尚彪为观众树立了一种积极的人生姿态与价值立场。正如丁尚彪在东京送别妻子后所讲述的,他没有文化,只想把小孩培养出来;他认为一个人最重要的是尽到责任,人总要有一种拼命的精神。因此,对于影片的主要场景东京,影片展示了它的多个侧面,但没有满足于廉价的煽情和肤浅的生活还原,而是融注了某种人生立场和人生感悟。

对于陈忻星母女生活的上海,影片更关注拥挤的街道和简陋的居住环境。确实,生活的艰辛可能在每座繁华的城市上演,但不同的人可以为"艰辛"做不同的注解。和丁尚彪一样,陈忻星在年轻时也历经了生活的苦难,但她没有怨恨,而是平静地面对,坚韧地生存。她的坦然与从容,冷静与刚毅,既凸显了我们这个民族多年来对苦难的承受能力,同时还呈现了人生有希望支撑之后的淡定。

影片通过字幕肯定了丁尚彪夫妇对生活的态度:没有慨叹命运的坎坷,也没有说过一句怨言,更没有放弃自己的人生。同时,影片还表明,父母的这种人生态度也在影响女儿丁琳的人生观,她受恩于父母的牺牲,也接过了父母的接力棒,并有了更为宏大的人生关怀:做一名妇幼医生,不断迎接新生命的诞生,并救助更多的人。因此,影片不仅仅是记载了一种含泪活着的坚韧(跨越了时代,跨越了国界),更希望观众从中生发出更为丰富深刻的人生感悟,如信念、希望、责任,人类对美好生活的永恒追求,等等。

三

作为一部需要实景拍摄的纪录片,《含泪活着》在影像上不可能太精致。相反,受制于拍摄场地、光线、后期制作等方面的因素,影片的许多镜头显得粗糙。当然,这种粗糙不仅是纪录片的普遍特点,也是《含泪活着》试图为观众呈现的生活常态。而且,影片在不能突出视听震撼的情况下,努力追求剪辑上的精巧并在一些空镜头中融注了丰富的情感与寓意。

影片补叙丁尚彪为了生计逃离北海道去东京时,就在画面中融入了人生寓意:在一片漆黑中,一个人影(因为是补拍,不可能出现人的脸部特写,但这恰恰因模糊而成就了"普遍性")打着手电筒在道路上摸索前行。当这个镜头多次出现之后,它就不再是物质现实的复原,而是浓缩了许多像丁尚彪一样来到日本的中国人的共同经历:凭着微弱的希望之光,在人生的道路上艰难前行。这时,再对应影片中多次出现的丁尚彪在东京回家时走过的铁轨,那同样是关于"道路""方向"的隐晦书写。

后来,丁尚彪一家三口分居三个城市,影片有意识地运用平行剪辑形成时空的交替和并存,既呈现三人不同的生活状态,又有内在的情感线索贯穿其中。

在影片涉及的三个城市中,对东京的刻画最为细腻;对于上海,影片也是从繁华表象下的真实生存这样一个角度来呈现的,既关注上海的高楼与街道,也关注石库门里拥挤的生存状态,以及普通人生活的点点滴滴;对于纽约,影片的影像呈现最为简略,但有三处将镜头对准了自由女神像。

作为一部纪录片,《含泪活着》在有限的技术和资金条件下,难能可贵地在三次拍摄自由女神像时采用了不同的方式,表达了不同的含义:影片中第一次出现自由女神像时,丁琳还在中国,但她的目标是纽约。影片先在俯拍中呈现自由女神像的脸部特写,镜头拉远,成大远景,将自由女神像消融于天高地迥的林立高楼中。这个镜头既从宏观上说明了丁琳的志存高远,也从微观的角度说明了她理想的具体(纽约州立大学)。第二次出现自由女神像时,丁琳已经来到纽约。这次,影片用了推镜头来逐渐逼近自由女神像,就像丁琳无

限接近自己的人生目标。自由女神像第三次时出现时,是母亲陈忻星获得了签证,可以去美国看望女儿了,这时出现在纽约学习的丁琳,她时尚漂亮了许多,也独立了许多。镜头切到自由女神手中的书(《人权宣言》)和火炬的特写,再切成全景,又推近,最后仰拍。在这一组镜头中,影片为观众更为细腻地展现了自由女神像的特征和具体内涵,尤其火炬的意象,成了丁琳光明前景的某种隐喻。

影片在表现那些亲人相聚的场面时,没有一味煽情,而是保持了相当的克制,虽然也用悠扬的音乐来伴奏,用慢镜头来复沓与抒情,但在动作上却绝无任何的做作,而是捕捉那些最真实自然的细节。如时隔8年后父女相见,双方更多的是平静,父亲除了固执地帮女儿拎手提箱,还发现女儿有了白头发,甚至发现女儿割了双眼皮。这些细节,看似琐碎,但细腻得令人心痛。——只有经历了最深沉的思念,才会使丁尚彪注意到女儿变成双眼皮了。

作为一部纪录片,《含泪活着》似乎应着眼于事件的记录与讲述,但影片在可能的条件下注意了细节的捕捉和渲染,并在一些构图和镜头运动方面足够用心,使影片既有感人的故事、真挚的情感、深刻的人生思考,也有令人回味无穷的影像语言、真实细腻的生活细节和精巧的剪辑手法。

影片的最后,丁琳即将获得医学博士学位并成为一名妇幼医生,丁尚彪觉得自己的使命已经完成了,准备回国。在回中国之前,他独自一人来到了北海道,这里是他日本之行的起点,他觉得也应在这里结束。在离开北海道时,他深深对着他学习过的地方鞠躬。这是告别一段历史,也是记取一段岁月,更是感恩一段生活。在回国的飞机上,丁尚彪久久地双手合十祈祷,往事历历在目,种种的艰辛和短暂相聚的喜悦都在这样的时刻涌上心头,他同样在铭记,在感恩,在憧憬……

第五辑

私人叙事

《银河补习班》：初为人父，就可以无所顾忌吗？

对于部分观众而言，他们在观赏一部影片时容易被瞬间的感性情绪左右，因某个细节而感慨万千，却不愿意或没有能力对影片进行整体性的评价。影片《银河补习班》（2019）就需要一种全局视野才能进行更为客观理性的评判。因为，它不乏华丽的音符，但难以演奏成一曲动人的乐章。

《银河补习班》的某些细节有一定的感染力和启发性，尤其关于如何做父亲，如何定位教育的路径与目标，在当前的社会背景下有积极的意义。但是，令观众难以入戏的地方在于，影片中的父亲马皓文过于完美，他类似一个擅长烹饪鲜美鸡汤的厨师，似乎没有什么困难是一勺鸡汤解决不了的，如果有，那就奉上一碗。

马皓文曾向儿子道歉，说他也是第一次做父亲，难免会有不知所措的时刻，可是，马皓文有时明明狂妄自大，甚至不知天高地厚，这哪里看得出对"父亲"角色的任何敬畏？1997年，马皓文经过7年牢狱之苦后，心态上理应是自卑而谦恭的，但他在对儿子的学习情况一无所知时，却敢于突兀又冒失地对阎主任当众发誓，要通过一个学期左右的时间，让儿子马飞的成绩从班级垫底，上升到年级前十。确实，观众喜欢跟随主人公完成一个看似不可能完成的任务，实现近乎白日梦一般的梦想，这是很多影片的核心悬念以及吸引力所在。当马皓文信心满满地作出承诺时，影片就此建构了一个焦点性的戏剧冲突：马皓文如何带领儿子完成逆袭？

这个极具挑战性的悬念建立之后，观众默认为情节对抗的双方应该在马飞的懒散、松懈、基础薄弱与学习所需要的刻苦、自律、执着之间展开。马皓文应该针对马飞的现状，去唤醒马飞学习的热情，明确学习目标以及人生理想。但是，当马皓文与儿子进入学习状态之后，观众却没有看到两人的奋斗姿态与拼搏意志，而是发现影片转换了冲突设置的方向：马皓文奉行的是自由发展、快乐教育、主动学习的理念，进而与学校刻板僵化的教育模式、题海战术、功利

化的学习目标形成了正面抵触。换言之,在这场与学习有关的战斗中,影片未能挖掘马飞身上的任何问题,而是让俩父子全部聚焦于与学校教育的对抗上。这种剧情的处理方式,未免过于偏激,影响了影片的情绪感染力和主题的反思性,也剥夺了让观众看到马飞更有价值的成长机会。尤其在影片的几个核心事件中,除了突遇1998年的大洪水那段有显见的情节高潮之外,其余几个事件要么过于平常或温和,要么在大段的辩论和演讲中自我感觉良好,其实对观众的深层感触极为有限。

马皓文在教育马飞时"金句"频出,看似极为睿智,极为励志,但是,从人物塑造的角度来说,这未必是好事。这容易使马皓文的形象过于空洞,使观众把握不住人物的核心性格以及对于人生的主旨性态度。例如,马皓文多次提及"一直想"的理念,希望马飞在面对挫折与困难时能够发挥主观能动性,能够突破自我潜能。同时,马皓文又鼓励马飞要相信自己,要听从内心的声音,要永不认输,要做自己感兴趣的事情,要去观察生活,感受大自然,要在旅行的足迹中学到书本上没有的内容,要用更具灵性和想象力的笔触去书写人生……正因为马皓文的思想体系过于全面,教育见解过于深邃,观众一方面觉得人物形象很不真实,另一方面又抓不住马皓文关键性的教育观念。这影响了观众对于人物的了解,当然也削弱了人物的魅力。

尤其马皓文与阎主任针锋相对地辩驳时,可谓慷慨激昂,将教育的目的,教育对于学生的激励作用,学习对于人生的意义,进行了高屋建瓴的陈述。可是,观众此前对于马皓文知之甚少,只知道他是一个桥梁设计师,最多理科好,在监狱里待了7年之后,为何对教育的认识会如此深刻透彻?或许,马皓文在某种程度上充当了传声筒的功能,创作者借助马皓文之口酣畅淋漓地宣扬着自己的价值与理念,而根本不考虑人物塑造的真实性和情节的合理性。

除了情节设置和人物塑造的问题之外,《银河补习班》在节奏的处理上也不尽如人意。影片的两个时空中,现实时空不说多余,至少篇幅过长。假如影片以线性叙事来讲述的话,基本上可以结束在马飞被录取为飞行员的高光时刻。由于时长充足,影片大量铺陈了马飞的太空生活,尤其是马飞在困境中的积极作为,这对于刻画马飞其人,展现父亲对于马飞的影响是有价值的,但严格来说,太空生活这条线索,炫技的成分多于叙事的意义。

消费社会视野下的影像叙事

 影片选择用身在飞船中的马飞,向另一名航天员讲述他的父亲,这种叙述方式有利有弊。虽然可以更为细腻地呈现马飞的内心激荡和起伏,但因为这是一个限制视角,会影响对于父亲那条线索的深入展开。事实上,影片在表现马皓文的命运遭际时,一直使用的是全知视点,这是影片叙述视角上的不严谨,同时也失落了让马文从一个旁观的角度一点点去认识父亲的初衷。

 影片中还有一些明显的逻辑漏洞,影响了情节的流畅和人物塑造的可信。例如,马皓文设计的桥梁在开通当日坍塌,如此重大的安全事故不可能草率地断定是马皓文受贿导致的质量问题。更不要说影片毫无铺垫地揭秘当年作为徒弟的吕大头居然有动机、有机会、有能力去坑害马皓文。还有,马皓文作为影响恶劣的经济犯,他的儿子绝不可能成为飞行员,更不可能当选宇航员。影片只顾着叙事上的快意(马飞从小热爱航空),而忘记了军队政审这一回事,更忽略了国家在挑选宇航员时对方方面面的严苛考察。至于小高,作为一名实习老师,不可能轻易地被马皓文一番高调的说辞所打动,并冒着断送职业生涯的风险,去支持马皓文多少有些离经叛道的教育方式。更进一步说,马皓文对于学习的理解实在过于肤浅和想当然,未能体现学习的客观规律,用率性而为的姿态打造一种听从内心、尊重个性和兴趣的学习理念,看似热血,但未必有效。而且,马皓文对学校教育的批判其实没有真正抓住问题的本质,只是多少流于表面甚至不乏偏激地认为当前的教育过于功利、冷漠。退一步说,即使当前教育的确有一些弊端,但马皓文的"突围路径"根本不具可行性,也没有什么科学性。更何况,观众未能看到马飞像模像样的勤奋与刻苦,却意外地从班级最差的学生,通过短短一个学期在全市最好的中学跃升到年级前十……

 影片在勾勒时代背景方面,有突破的地方不多,还是选择代表性的歌声、标志性的事件来指称时代。这种处理方式无可指摘,但是,影片中这些鲜明的时代坐标,大多数时候没有有效地参与剧情或者人物塑造,沦落为空洞的符号飘浮在影片中。例如,1992年亚洲足球杯中国男子队夺得季军,1997年香港回归,1998年金融危机、下岗潮,这些事件和人物有什么关系,它们在影片中的出场对于剧情有什么影响?比较而言,影片开始时1990年亚运会与人物命运有重要关联,1998年的大洪水使父子之间的感情得到了升华,这才是比较理想的处理时代背景的策略。

确实，使用流行歌曲可以快速营造特定的时代氛围，让观众感受时代的气息甚至是脉搏。例如，《亚洲雄风》一响起，观众就能准确地"穿越"到1990年。但是，如何使音乐既能标识年代，又能与剧情产生更为微妙的化学反应，这才是创作者应该追求的境界。当马皓文找工作受挫但又决不言弃时，影片响起了《好大一棵树》，歌词中对大树的礼赞，"你的胸怀在蓝天，深情藏沃土"，与马皓文当时的形象与精神特别契合，很好地实现了音画对位的效果。还有马皓文带着儿子去看航展时，响起的是《快乐老家》，歌词中"跟我走吧，天亮就出发"与父子俩启程的身影、欢快的心情无比贴切……

影片有几处平行蒙太奇处理得极为出色。在狱中的马皓文给马飞写信时，设想着马飞读小学了，一定交到了很多朋友，能够和小伙伴们愉快地奔跑。可是，画面却是马飞被一群学生欺凌，在仓皇逃窜。同时，马皓文也在风雨泥泞中拉着一车砖艰难地行进，甚至被人恶意绊倒而敢怒不敢言。这个段落，通过创造性的平行剪辑表现了父子俩相似的处境，又通过声画对位的手法展现了想象与现实的尖锐对立。

整体而言，《银河补习班》在部分细节上确实有着冲击人心的力量，并通过一些煽情型的场景，极为精准地击中了观众的泪腺。尤其是影片对于父子情的渲染，让观众看到了身为父亲的辛酸与担当，看到了父子之间在相互理解和鼓舞中走向圆融的过程。而且，影片极具勇气地反思了当前的教育理念，探索并倡导了一种更为民主，更符合孩子天性的教育模式。

影片在电影语言的处理上也不乏创新性，回忆时空的暖色调，对部分场景氛围的敏锐捕捉，声音与画面的多重对位关系，都在多个层面上打动了观众，但是，影片在核心冲突的处理上，在主要人物的塑造上，在一些关键情节的把握上，还是有诸多明显不扎实、不严谨之处，影响了影片整体性的成就。而且，由于影片只关注马氏父子过于理想化的逆袭之旅，导致其他人物沦为陪衬甚至是丑角。如马飞的母亲以及继父，在影片中大多数时候无所作为，只是偶尔增加一些笑料；小高老师的形象比较模糊，对于马皓文的情感线处理得比较潦草；阎主任逼疯了优秀的养子，这本应是一个有深度的人物，但影片处理得像一个恶魔。这都说明影片未能处理好主线与副线、主角与配角之间的戏份比重，未能让副线、次要人物更好地参与到剧情中来，更好地配合主要人物的塑造。

《邪不压正》：姜文式的自嗨与自负

虽然从1994年至2018年，姜文只执导了六部影片，但至少前四部影片（《阳光灿烂的日子》《鬼子来了》《太阳照常升起》《让子弹飞》）体现出极高的水准，这四部电影放在中国大陆的政治文化语境中更能得到准确深刻的解读。在这四部影片中，姜文从一个青春躁动的少年，到一个懦弱得近乎迂腐，但又热血强悍得近乎野蛮的农民，到一个挣扎于理想与现实的巨大反差中无所适从的教师，到一个在理想祛魅后如浪漫骑士般恣意与孤独的土匪，都给观众留下了深刻的印象，并给中国的历史与现实留下了深远的回响。而且，我们可以从这四部影片中勾勒出姜文某些具有延续性的精神气质，那是挣扎于理想与现实落差中的痛苦无望，是"宏大叙事"落幕后个体的失重，是对不同时代中国人个体心灵史和精神状态的细腻描摹。

尤其是2010年的《让子弹飞》，可算是一部神作，也是姜文展示自己艺术才华和市场把握能力的得意之作。影片看似荒诞，却处处"顿入人间"；看似恣意酣畅，但实则心酸沉重。影片似在不经意间参透了中国政治、社会、文化、国民性的本质，并在喧闹之后的落寞中渗入了丝丝难言的痛苦与无奈。也是从《让子弹飞》中，我们发现姜文变了，他一贯的戏谑、调侃、解构、黑色幽默还在，但那种真诚、清新的气质已经渐渐消失了，他深陷在天才式的孤独与迷茫中，但又无比珍视并陶醉于这种天才式的孤独与倨傲中，并在"卓尔不群"的霸气中自我感觉良好。当然，在《让子弹飞》中，姜文体现出一定的克制力，没有让这种自嗨与自负处于失控的状态，而是能够在娱乐化与个性化的表达中找到一个平衡点，从而实现了"站着把钱赚了"的艺术目标。到了《一步之遥》（2014），姜文已经离真诚、谦虚、清醒、克制不止"一步之遥"了。在《一步之遥》中，姜文完全沉浸在不着边际的想象与自鸣得意的幽默之中，全然不顾情节的合理性，人物塑造的可信度，而是凸显出一种"我说行就行"的刚愎自用。

至于《邪不压正》（2018），在姜文看来他已经吸取了《一步之遥》的市场

教训,变得谦虚低调了,也非常体贴地兼顾了观众的观影乐趣,没有让膨胀的自我表达冲破叙事的框架,甚至还贴心地在影片中杂糅了武打、侦破、色情、爱情、抗日等元素,但影片的观感仍然令人不舒服。甚至,片头那醒目的"编剧/导演/主演/剪接　姜文"字样,与当年《小时代》用更加刺眼的字体写着"原作/编剧/导演/监制　郭敬明"字样是一种遥相呼应的关系,说明两人无论外形、气质相差多大,骨子里都是一个自恋的人。

如果用情节剧的规范来审视《邪不压正》的话,它应该是一个标准的"复仇"故事:15年前,李天然亲眼看着朱潜龙与根本一郎杀害了他的师父、师娘、师姐(妻子),他死里逃生之后在美国刻苦受训,终于有机会回国复仇。按照正常的编剧思路,情节的重心应该是李天然如何找到仇家,如何与仇家斗智斗勇,并通过信心、智慧、勇气、毅力完成了复仇。当然,为了使影片的情节更加丰富,使人物形象更为立体,影片可能在复仇的主线之外发展情节副线,如李天然与复仇过程中帮助他的一位女子终成眷属。但是,按大众习见的编剧套路来创作电影,那还是姜文吗?这么多年姜文给观众带来的惊喜就是他从不重复自己,更不模仿别人,而是总能在熟悉的类型中捣腾出新花样,甚至能自创一种打上了姜文烙印的影片类型。

这就可以理解,《邪不压正》并没有被打造成一部凝重肃杀的复仇电影,创作者没有在复仇的艰险与一波三折上做文章,而是另辟蹊径,在人物的内心成长和挖掘每个人被隐藏的一面下工夫。似乎是为了打破观众对于固有情节套路的期待,李天然刚回北平就与仇人朱潜龙见了面,蓝青峰则直接向朱潜龙承诺他会找到李天然。那么,影片的情节冲突点在哪里?在于李天然因童年的精神创伤而缺乏行动能力,在于蓝青峰在个人情感与国家大义之间的难以取舍。只是,要让观众相信彭于晏饰演的李天然有精神创伤,会面对15年来刻骨铭心的仇人无所适从,实在是理由牵强。影片中的李天然阳光、帅气、乐观、自信,有着年轻人特有的机敏与幽默,有着美国来华人士难以掩饰的好奇心与优越感,甚至能在艰苦的特工训练中顺便完成妇产科专业的学习。可以说,李天然成年后出场时完全是一个出身良好、性格阳光、身手不凡、全面发展的优质青年,完全看不出精神创伤带给他的内心压抑与沉重,而是在一种急切的状态中准备开开心心地复仇。

由于影片大部分时间营造的是一种轻松俏皮，不乏色情调侃和黑色幽默的氛围，实际上破坏了塑造人物所需要的那种细致与沉静，消解了复仇以及人物成长所需要的那种冷峻气场，导致影片整体显得轻浮油滑，甚至因满足于抖机灵的对话而将许多细节变成了生硬的笑话。这是姜文过于自负导致的任性，并因这种任性而变得专制粗暴，未能体现出情节本应有的那种紧绷感，以及人物因身处家仇国恨中的痛苦焦灼。

《邪不压正》对于人物刻画是极其潦草且随意的，而且在情节中充满了想当然的突转与发展方向的重设。例如，李天然多次通过酷跑或者乔装成酒保等方式试图暗杀朱潜龙时，虽然情节的合理性不够，但观众至少可以理解人物的心理动机。当李天然遇到关巧红后，观众突然发现，情节的发展方向不是李天然如何杀朱潜龙，而是李天然在纠结要不要杀朱潜龙。甚至，李天然迟迟不能动手的原因是出于某种偏执：他要当着两个仇人的面杀死两人。对此，观众难以接受，关巧红也善意地提出解决方案：不可以先杀一个，再杀另一个吗？李天然表示接受不能。对于这么有个性的杀手，观众还能说什么？

正因为影片根本不了解李天然，也没有认真地在"建置"部分完成李天然的性格刻画，才会导致李天然像一个提线木偶一样，被创作者随意拨弄，做出各种难以理喻的事情：李天然因为天真烂漫，在街上弄破了人家的猪尿泡，果然手贱；李天然被一个烟鬼骗走了钱，他不仅狂追，还想问鸦片馆讨回钱，结果被人扎了一针鸦片，实在是活该；李天然第一次在白天潜入根本一郎的鸦片仓库时，没杀人，也没放火，而是有些茫然，只好偷走了根本一郎的武士刀和印章。可能李天然也想不明白为什么要偷这两件东西，于是目的不明地将印章盖在唐凤仪的屁股上，发展了一出拙劣的抓奸情戏码。这种过于轻松诙谐的风格不仅破坏了影片的厚重感，许多难以用常理推导的细节更是解构了情节的可靠性和人物塑造的可信度。

至于姜文津津乐道并颇为自得的"屋顶上的世界"与"屋顶下的世界"的对比，老实说，影片表现得并不充分。且不说李天然刚到北京就能在屋顶上酷跑而不至于迷路的可疑，李天然在屋顶上腾挪起飞的潇洒在情节上没什么意义，纯粹是为了炫耀而已。李天然与关巧红经常在屋顶上见面，倒是营造了一种世外桃源般的清静与单纯，还有一览众山小的开阔与明朗。问题是，关巧红

背景复杂,行事隐蔽,"光天化日"的屋顶真的适合反衬她的神秘吗?至于"屋顶下的世界",虽然充满了权谋与阴险,残忍与狡诈,但影片中的人物总体都单纯得可爱,他们没什么秘密,什么话都藏不住,碰到一个人就能将心思和盘托出,甚至目标远大得可笑:朱潜龙想在日本人的扶持下做皇帝,蓝青峰想在日本人和蒋介石之外另立政府。

当然,影片并非一无是处,创作者精心设置了多条情节线索,为每个人物安排了身份和心理的复杂性,可能都在照应影片的英文片名"Hidden man",意即"隐身的人"或者"隐藏的人"(原作名为《侠隐》):

李天然的表面身份是协和医院的妇产科医生,真实身份是身负血海深仇的美国特工。

蓝青峰是北平城富甲一方的"寓公",但他实际上是一位革命者,试图建立革命政府。

关巧红是名震京城的裁缝,也是一位与某军阀有杀父之仇的侠客。

朱潜龙是北平市警察局副局长,更是一位杀师灭祖的败类和出卖民族利益的汉奸。

根本一郎开着书店,讲授《论语》,其实是为日本军国主义服务的鸦片贩子。

唐凤仪看起来是一位只想"以色事人"的风尘女子,但她也有着难以言说的痛苦与决绝。

潘公公的公开身份是裁缝铺的账房,但实际上是一位影评人(这一段最低俗了)。

也许,影片试图在人物身上体现一种主题的互文性表达:每个人都活在难以示人的隐秘之中,每个人都要在社会身份与内心欲望的分裂与差异中煎熬受苦。但人物和情节没有说服力的话,主题表达是无源之水。而且,人物的这些身份设置有些虽然有一定的张力,但架不住人物表演太浮夸,或者太狰狞,观众也看不出人物在身份分裂中的痛苦;另外一些人则表现得过于神秘,观众也看不出什么所以然,更不要说前因后果了。在这些人物遮遮掩掩的多重身份背后,或者在人物没来由的神秘真相揭开之后,观众早就耗尽了所有耐心,对于进展得过于顺利或突兀的情节早没了兴趣。

此外,影片对于核心冲突的处理未能体现相应的对抗性和吸引力。以李

天然过人的身手,加上两大仇人的公开亮相,这桩公开张扬的复仇完全没有什么悬念感,于是,影片只好毫无来由地强调李天然内心的矛盾性。即便如此,影片也没有调动观众起码的代入感和紧张感,影片近乎闹剧。事实上,影片确实很闹腾,每个人都行事高调,明目张胆,同时又喜欢不咸不淡地聊天,强行通过一些低级甚至恶俗的笑话来拨动观众的神经。对此,观众只能礼节性地苦笑几声:姜文是玩嗨了,谁来心疼观众一秒?

《路边野餐》：岁月回望中的平静与忧伤

《路边野餐》(2016，导演毕赣)是一部充满了魔幻气息的电影，它在迷离恍惚的电影叙事中精心设置了多个人物的前世今生，但人物的这些信息又如轻雾般漂浮在情节中，在欲说还休、欲言又止中留下无数豁口和谜团。有时，观众能在前言后语中拼凑出人物经历和内心起伏的部分形态，但又分明有着巨大的裂隙无法填充，于是只能在跌跌撞撞中走向情节的下一个分岔口。同时，影片中还遍布了诸多含义暧昧的意象和让人难以捉摸的细节，这些意象和细节似乎撑满了影片的意义空白处，但同时也留下更多谜一般的困惑。

面对这样一部有着诗一般的意境，梦一般的叙事，同时又时空交错的影片，观众难免有点无所适从，他们能隐隐意识到"此间有真义"，但万千头绪又缠绕在一起，编织成一个难以破解的网络，只留下一片混沌和茫然。

一、记忆、想象、本相

在一部商业电影中，情节脉络都是清晰甚至透明的，观众可以八九不离十地预测情节发展的过程和结果。对于这类影片，观众的观影乐趣来自情感投射之后随着主人公的冒险、成长。或者说，观众虽然早就可以预料主人公的成功或失败，但他们随着主人公一起在那个追求的过程中体验到了刺激、感动、伤心、欣喜。当然，除了情节的悬念、突转所带来的好奇、惊喜之外，观众还可能在一部商业片中因看到明星偶像而得到满足，因影片的奇异场景和逼真特效而大呼过瘾。但是，在观赏一部艺术电影时，上述观影体验可能会落空或者被搁置、被压抑。尤其对于一些情节散漫，节奏平缓，冲突平淡的电影来说，观众需要以一种"沉浸"的方式进入剧情，进入人物的内心世界，同

时又因叙事的非常规化甚至拖沓而获得一种疏离的旁观视角，以一种理性的清醒审视影片中的人物和情节，从而获得一种智性的满足。观赏《路边野餐》时，我们除了要沉心静气地进入影片的情境之外，还要先梳理清楚影片的情节脉络。

《路边野餐》的主人公是陈升，在他断断续续的讲述和影片中偶尔暗示的线索中，我们大致可以知道他的经历：陈升小时候出生在镇远，母亲改嫁到了凯里后，他仍然在镇远生活了一段时间。成年后，陈升到了凯里，跟着花和尚混社会，干的大概是一些偷鸡摸狗的事情（他能开锁）。期间，陈升在舞厅里认识了张夕，两人结婚后住在一个靠近瀑布的房子。张夕生病时，花和尚给了一笔钱支援陈升。之后，花和尚的儿子因欠了许英40多万元债务，被许英派人砍了手，还活埋了。出于情义，陈升和另一个小弟报复了许英，陈升一人担当，被判刑9年。在这9年里，张夕可能与陈升同母异父的弟弟老歪生活在一起，并生了小卫卫。在陈升出狱前一年，张夕因病去世。同时，陈升母亲也这九年里去世。陈升的母亲愧疚于当年让陈升独身一人在镇远生活，将房产留给了陈升，并嘱托陈升帮忙照顾小卫卫。

陈升出狱后，利用花和尚当年给的一笔"辛苦费"盘下了老医生光莲的诊所，和老医生一起经营。当陈升听说老歪将小卫卫卖给了花和尚，他准备去一趟镇远，老医生也托陈升去看望她的旧情人。陈升在离镇远只有一河之隔的荡麦遇到了一个名为卫卫的年轻人，还遇到了准备离开荡麦到凯里当导游的洋洋，以及长得与张夕极为相似的一位理发店老板娘。陈升想带走小卫卫，但花和尚请求陈升等凯里开学了再来带走小卫卫。于是，陈升坐上回凯里的火车，一辆运煤的火车与客车擦肩而过，货车上被青年卫卫画了许多钟表，产生了时光倒流的错觉。只是，陈长睡着了，影片结束。

影片中还有一位比较重要的人物是老医生光莲，她当年在镇远认识了会吹芦笙的"林爱人"。但是，造化弄人，光莲到了凯里之后结婚、生子，与"爱人"失之交臂。9年前，光莲的儿子被酒鬼酒后驾车撞死，这也直接导致酒鬼成为一个疯子。9年后，"爱人"病重，光莲想起当年的承诺，托陈升为"爱人"送去一件深红色的衣服。只是，待陈升赶到镇远时，"爱人"已经去世，"爱人"几位徒弟为师父送上最后的芦笙演奏。

由于影片有意淡化情节，将许多重要线索都置于后景，这需要观众通过

一种主动的方式去还原情节的大致样貌。上述情节梳理未必完全准确,有许多猜测的成分在里面。但是,通过这种梳理,导演的创作意图已经渐渐浮现出来了。

二、"过去""现在""未来"

影片在片名出现之前,用字幕打出了《金刚经》的经文:"如来说,诸心皆为非心,是名为心。所以者何,须菩提,过去心不可得,现在心不可得,未来心不可得。"这种境界,说到底就是一种平和的人生态度,对"过去"不悔,对"现在"不争,对"未来"不猜。

但是,影片中的主要人物都无法这样超然,而是长久地处于内心的煎熬与痛苦中。尤其对于陈升来说,"过去"有过温馨甜蜜的时光,但更多的是遗憾与错过,以及无可把握的失落感。陈升常在梦中焦躁不安,想起母亲的那双布鞋,可能也想起"过去"与母亲在一起的短暂时光,进而化作对母亲的愧疚与思念。在现实的某些动情时刻,影片还会切入"闪回",让陈升重温与张夕在一起的温情时光。在这些闪回场景中,影片用的是暖色光,但影调却是暗的。这也正是"回忆"在陈升心中的样貌:似乎有那么一点温暖甚至温馨的意味,但因年代久远,且终究无可触摸而只能停留在幽深的心灵角落里。

面对"过去"的愧疚与遗憾,陈升产生了补救心理,他去母亲坟前拜祭,他去镇远找小卫卫,他遇见长得像张夕的理发姑娘后失魂落魄。在陈升身上,我们看到他如何被"过去"所缠绕,深陷"过去"的泥沼中不可自拔。因此,陈升对于"现实"是一种麻木机械的状态,每天按部就班地工作、生活,没有奇迹,没有激情,像是浮游在尘世间的一颗尘埃,有一种随遇而安的平静。因为,对于已然千疮百孔的人生来说,"过去"既然是伤痛,"现在"已然苍白,"未来"自然无可期待。如果说陈升对"未来"还有目标的话,那可能是对于小卫卫的责任感在督促他努力生活。

如果说陈升还因为小卫卫而对"未来"有所动心,老医生则完全是心如止水。她的"过去"瓦砾满地,布满了遗憾和伤痛。虽然,隔着时光的长河和

空间的阻隔，许多"过去"的伤口已慢慢抚平，但内心的空缺依然清晰可见。老医生对于"现在"是麻木的，对于"未来"则是漠然的。老医生虽然会找出"爱人"当年送的磁带听，却不愿意去见病重的"爱人"；老医生虽然留着儿子生前的那块蜡染，却异常淡然地告诉陈升，她本来为儿子准备了鞭炮和纸钱，但现在不准放鞭炮，纸也不让烧，平静得像是讲述别人的故事，甚至随时会将话题引向为何不准放鞭炮和烧纸钱。

《路边野餐》中的人物，大部分都是没有"未来"的人物，他们的生活被"过去"的忧伤与痛苦所吞噬，他们的"现在"只有时间的延续和生活的苟且，"未来"邈远而空洞：老歪对于"未来"没什么志向；酒鬼更是因为车祸而疯癫，时间在他身上停滞了，他不仅没有"未来"，连"现在"和"过去"都没有；花和尚因沉浸在巨大悲伤中，对于"现在"并不乐观，对于"未来"也基本不抱希望……

荡麦的洋洋，算是对未来充满热情的人物。她想离开没有火车的小镇，去凯里做导游。在她想来，在凯里一定可以展开一幅全新的生活画卷，人生一定会因此变得多姿多彩。可惜，正如老医生当年义无反顾地离开"爱人"去凯里寻找新生活一样，无非在身后留下无数遗憾和痛苦，又要在生活的辗转中面对眼前的一片废墟。而留在荡麦的理发姑娘，她身处一个物质和精神生活都极其贫瘠的环境中，她像是开在幽谷的一株野兰花，注定无人欣赏，只能暗自嗟叹。还有青年卫卫，他从事的是一份开着随时会熄火的摩托揽客的职业，无论是时光倒流还是时光飞驰，"未来"于他而言都不会有什么不同。

对于一部影片来说，如果要保证情节的展开，必须让人物处于克服障碍追求动机的状态中。那么，《路边野餐》中人物的"动机"何在？老医生似乎已经没有"动机"了，她选择平静地面对当下的生活；陈升只有一个隐隐的动机，就是找到小卫卫，但这个过程中没遇到什么障碍；洋洋的动机是离开荡麦去凯里做导游，这个动机同样不是很难；老歪的动机可能是换一辆新的摩托，这个动机很快就实现了……可见，影片基本上没有冲突，情节平淡乏味，观众无法在情节的起伏中感受到人物壮阔的内心历程。

那么，《路边野餐》是如何在近两个小时的时间里结构情节、塑造人物的？其实，影片呈现的更像是人物追求动机失败之后的人生状态，而没有聚焦

于那个苦苦挣扎的求索过程。或者说,在历经了诸多失意与伤痛之后,影片中的人物只想找到一种令自己心安的方式来坦然地面对余生,即如何在"过去"的伤痛、"现在"的庸常、"未来"的苍白中找到内心的平静,为自己找到一个可以继续活下去的理由。于是,有人选择了麻木(老歪),有人选择了逃避(酒鬼),有人选择了平静面对(老医生),有人选择了替代性的救赎(花和尚、陈升)……无论哪一种,都是芸芸众生中人生情态之一种,都是自我的人生选择之一种,无谓对错,但都要面对相似的痛苦与失落,都要在不如意的现实中获得直面生活的勇气。

同时,陈升的镇远之行也是一次奇妙的时空穿梭之旅,他不仅短暂地从"现实"逃脱,还在一种恍惚的状态中遭逢了"过去",甚至触碰了"未来"。在荡麦,陈升遇到了在手腕上画手表的青年卫卫,他无望地爱着洋洋。在青年卫卫身上,陈升看到了小卫卫的"未来",又像是看到了"林爱人"的"过去",因为他们都无力挽留执意要离开故土的姑娘。

在荡麦的其他人身上,我们也看到了时空交汇和交错的印迹。洋洋漂亮时尚,在小镇上开了一间裁缝店,但她渴望逃离,去凯里做导游。因为这种对"未来"的期许,洋洋拒绝了青年卫卫。——这分明是老医生的人生"前史"。老医生当年也是这样义无反顾地离开故乡,留下未了的情缘,留下一生的遗憾。还有理发姑娘,陈升在向她倾吐心声时内心重演了他与张夕的那段回忆,又在用手电筒照射姑娘的手掌时重温了当年"林爱人"与光莲在一起的甜蜜时光。理发姑娘显然也不满足于凝滞闭塞的小镇生活,陈升的出现像是为她的人生带来一丝光亮,但这份好感只能在陈升送给她一盒"告别"的磁带后黯然退场。

此外,我们还在荡麦看到了青年酒鬼,他嗜酒如命,开着车都不忘去买两斤烧酒,这最终让他撞死了老医生的儿子后自己也疯了。还有陈升隔着窗户远望玩耍的小卫卫时,莫名感伤,他在小卫卫身上似乎穿过遥远的时光隧道回到了自己的童年。

这次镇远之行,陈升百感交集,百般况味难以言说,他在"过去"的重演、"未来"的预演、"现在"的尖锐感知中实现了对人生的一次全景式把握。最后,陈升只能迷迷糊糊地回凯里,他错过了对面货车"时光倒流"的画面,因为他的内心早已"昨日重现",他在那样的时刻不愿去面对"现在",也不愿去设

图1 《路边野餐》片名

想"未来",他只愿永远在"过去"的感伤嗟叹中沉醉不醒。

影片原名《惶然录》,这个题目显然更切题,改用现名之后,意境倒是有了,但也多少显得艰涩。影片的片名用了一种松散而怪异的书写方式(见图1),每个字的偏旁或结构都有断裂和疏离感,这契合了人物的经历和内心状态。"路边野餐"是陈升一本诗歌集的名字,像是要表达在"路边"小憩,享受一顿"野餐"的悠然和超然状态(陈升在荡麦和青年卫卫在路边吃了两碗粉)。这个"路边"可以是"人生之路","野餐"可以是人生历程中的某次停驻,某次闲暇时光,或者说是人生的某些温情记忆。再从影片的英文名来看,Kaili Blues,直译是"凯里之蓝",意译就是"凯里的忧伤"。凯里是影片中大多数人物奔赴"未来"之所在,很多人希望在凯里开启不一样的人生,但最终都只在凯里体验相似的感伤与忧愁。

影片的情感基调是低落而哀伤的,因为人生的平淡与庸常令人绝望,在"未来"汲取不到温暖,在"过去"也得不到滋养,只能在命定般的无望中黯然神伤或者浑浑噩噩。

三、场景、意象、细节

《路边野餐》的叙事过于平缓克制,留下许多暧昧不清的线索和细节让观众去苦苦追索。要真正理解《路边野餐》,除了要梳理清楚影片的情节脉络之外,也要对影片中的诸多场景、意象、细节进行契合影片主题的解读。

从大的方面讲,《路边野餐》有两个场景:一个是凯里,一个是荡麦(陈升主要在荡麦活动,镇远的场景只是和花和尚在一起时短暂出现)。这两个场景代表了两个地理空间,其实也暗指两个时间维度。因为,凯里相较于荡麦和镇远,可能更发达,更繁华,因而成为许多人向往的"天国"。更重要的是,陈升在荡麦"重逢"了"过去"。这两个场景就有了丰富的"对话"关系:凯里代表"现在"和"未来",荡麦代表"过去",个体似乎可以轻易地从地理空间的跨越

完成时间维度上的"回溯"。只是,这种"回溯"虽然可以使个体在荡麦以一种苦涩的方式遭逢"过去",但却无力改变"过去",甚至无力阻止"未来"在"过去"以同样的方式上演。

在凯里,主要的场景有诊所、老歪在瀑布旁的房子、台球室,野外坟地,卖香蕉的地洞,等等。这些场景既是人物活动的空间,也是情节展开的场所,导演还在这些场景里蕴含了不同的意义表达。诊所是陈升和老医生工作的地点,这里简陋寒酸,狭小逼仄,工作也烦琐而乏味,但这里是生活获得物质支撑的依托,故两人无可逃离。更重要的是,开诊所除了是谋生的手段之外,分明还寄托了两人相似的情结:老医生的儿子车祸丧生之后,她通过救治别人来获得人生意义的确证,同时也通过这种方式来救赎自己未能救治儿子的遗憾;陈升的妻子张夕生过一场大病,又在他出狱前一年撒手人寰,这对于陈升来说也是一个精神创伤,他也需要通过"治病救人"来想象性地弥补对张夕的愧疚之情。在花和尚身上,我们也看到类似的情绪反应。花和尚的儿子被人活埋后,托梦给父亲要给他买块手表。花和尚给儿子烧了手表,但儿子还是托梦。于是,花和尚只好在乡下开了一个钟表店。老医生感慨于花和尚这种"救赎"的方式,但马上又说:"病人好了,也还是会生病。我们这些当医生的人忙来忙去其实没什么用。"这不仅是对自己职业的一种调侃,更是对自己徒劳地拯救"过去"的一种自嘲。

老歪住的那个房子,原来是陈升和张夕的"婚房"。这里阴暗潮湿,破旧杂乱,外面还有日夜奔腾的瀑布声音。这里并不是一个理想的住所,但对于陈升来说却意义重大。因为这里有他刻骨铭心的"回忆",现在又因小卫卫还住在这里而令他牵挂。此外,那个卖香蕉的地洞也是一个令人迷惑的空间。陈升多次来到这里买香蕉,但却一次次落空。这个地洞类似一个时空隧道,像是独立于世界之外,不指向"未来",也不指向"现在",却有一种通向"过去"的错觉,有一种超然的幽暗与宁静。陈升一次次来到这里买意义不明的香蕉,更像是渴望来到这个晦暗不明的场所寻求内心的平静。

影片的开头就有诸多意象和暗示。老医生晚上在门外生了一盆火,构成了一个全景深镜头(见图2):后景是昏暗的城市,前景是狗,中景是火,火后面是穿白大褂的老医生,上方有灯,挂了一块牌子,写着"诊所"。因为有效果光火苗和灯光,画面看起来异常明亮,但后景却几乎漆黑一片,最远处才有灯光。

图2 《路边野餐》影片开头场景图

这个开场是一种哲学化的呈现：两个普通的人（老医生和生病的陈升），一只孤独的狗，一盆没来由的火，一个死寂的城市。在这个场景里，一个孤独，一个生病，一个游荡，似乎都处于生命的无助状态。在这种的状态中，人生的"光亮"在何方？

酒鬼和他的狗在凯里像是两个游荡的鬼魂，他们总是在某些场景和时间毫无预兆地出现。这种出现没有意义，也没有后续，就像是平静生活中的一缕轻风，偶尔会吹起一丝涟漪，但瞬间又归于无痕。因此，酒鬼和他的狗就是这样一种如鬼魅般的存在，它们没有独立的意义，但偶尔也为宁静的生活带来一丝变化。

陈升带着小卫卫在公园里游玩时，陈升给母亲上坟时，都在路边看到一个苍老卑微的拾荒老人。这个老人平常得没有特点，却总是与陈升不期而遇，这像是一种不怀好意的提醒，提醒你生活不应该有如此幸福或充满期待的时刻，生活就是无尽的苦难，以及诸多的不如意。

影片中最令人困惑的意象可能是"野人"。"野人"从未出场，但电视机和收音机里曾经提到"野人"的踪迹，酒鬼也告诉陈升小卫卫被"野人"抓走了，酒鬼当年出车祸也是因为看到了"野人"，青年卫卫带陈升过河去镇远时也提到

如何防备"野人"。"野人"是一种不祥的意象,它踪迹难觅,但又像是无处不在,总是会在某个难以预料的时刻降临在个体的生活中,让生活的平静成为幻影。

在陈升住所的阳台上和老歪的家里,都有一个异常突兀的舞厅镭射球。当年陈升就是在舞厅里认识张夕,刚结婚时也经常和张夕跳舞。两个男人都保留这个镭射球,可能是一种祭奠的意味。他们无法忘怀"过去",无法忘记张夕。在影片的几个重要场景里,还有电风扇的意象,如老歪家里、陈升家里、诊所里、花和尚的车里。电风扇似乎呼应了气候的潮湿闷热。从隐喻的层面来说,电风扇是一种"运动"的意象,但实际上又从未离开原地。这种运动又静止(偶尔还倒转)的状态分明就是影片中人物的人生状态,他们看起来一直在奔波,一直在努力,但其实没有改变什么东西(就像洋洋乘船去河对岸,走过一座桥之后又回到了出发的起点)。

卖小卫卫时,老歪说花和尚家里整个房间都是表,让小卫卫随他去看看。这时,窗外有一列虚拟的绿皮火车穿过。火车在这个时刻通过,预示着一种奔流不息的时间洪流。对于生命历程来说,时间总是奔流不息的,但人却在时间的洪流中有不同的心态,有人执念于"过去",有人满足于"当下",有人还在想象"未来"。究竟谁更幸福,谁也无法知晓。我们只知道,一切都会过去,一切都无可把握。这需要《金刚经》里所说的"空无"心境。——人只能活在"当下",只能以一种"虚净"的心态去面对当下的生活。

影片中重要的意象还包括陈升用旁白朗诵的那些诗歌。这些诗歌是陈升心情的一种曲折表达,同时也暗含了陈升的诸多感慨与感悟。这些诗歌有着外在意象的跳跃与内在情绪的意识流动,从而相当晦涩。

影片中第一次响起陈升念诗的声音(片头电视机里说要念诗,但念的是演职人员名单),是陈升半夜从梦中醒来之后,百无聊赖,无所适从。于是,诗歌从画外音中流淌而出:背着手,在亚热带的酒馆,门前吹风。晚了就坐下,看柔和的闪电。背着城市,亚热带季风的河岸,淹没还不醉的桥,不醉的建筑,用静默解酒。明天,阴,摄氏三至十二度。修雨刷片,带伞。在戒酒的意识里,徒然下车,走路到天晴。照旧打开,身体的衣柜,水分子穿越纤维。

这首诗歌的前半段书写的是一种闲适的心境,主人公在风雨欲来的夜晚,在微醺的状态中,心平气和地吹着风,看着闪电,看着远处的桥与建筑。联系

陈升当时的心情，他其实心潮起伏，所以才臆想或者憧憬这样一种了无牵挂的自由心境。在诗歌的后半段，介绍了第二天的天气，以及第二天要做的事情。这分明不是一种心无挂碍的超脱心态，而是仍然被俗务纠缠。于是，主人公希望可以"走路到天晴"，并敞开心胸，让雨水荡涤内心。

陈升去荡麦，坐在青年卫卫的摩托车后座上时，又响起诗歌：命运布光的手，为我支起了四十二架风车，源源不断的自然。宇宙来自平衡，附近的星球来自回声，沼泽来自地面的失眠，褶皱来自海，冰来自酒。通往岁月楼层的应急灯，通往我写诗的石缝，一定有人离开了会回来。腾空的竹篮装满爱，一定有某种破碎像泥土，某个谷底像手一样摊开。

这首诗歌更加晦涩难懂，但结合陈升从凯里来到荡麦"寻访往昔"的期待，这首诗歌流露的正是那种渴望又焦灼的矛盾心情。从诗中我们大致知道，主人公42岁，但42年的时光融入自然中却像是一颗微尘。在命运的拨弄中，主人公人生起伏不定，阴晴圆缺，有过平静的时光，有过与他人互动的回忆，但更多的是人生的苦痛与感伤（沼泽、褶皱、冰）。于是，主人公希望在岁月的缝隙中找到一丝光亮，找到那个已然远去的背影，从而使破碎的人生获得一种平和与超然。（这也能理解，陈升为什么在监狱里学唱了一首儿歌《小茉莉》，因为这首歌吟唱的正是童年的纯真、宁静、友谊）

陈升再次搭乘青年卫卫的摩托车去镇远时，影片用了一个长达40分钟的运动长镜头，带领观众完整流畅地跟随陈升认识了洋洋和理发姑娘，也跟随洋洋完成了一次毫无意义的乘船去对岸的经历。这个长镜头加上影片中许多主观视点的长镜头，构成了影片的一种意义表达方式。即通过一种静默的跟随与观察，让观众进入一种时间的流动状态中，从而隐喻生命的日常状态（运动但又毫无意义，一无所获）。

不得不承认，影片《路边野餐》有一部有思想，有诚意的影片，它用一种自我隐藏的方式将主题融进散淡的情节和晦涩的意象之中，故意制造一种解读的距离和观赏的疏离感，从而引导观众以一种理性的方式去触摸影片中人物的内心情绪。同时，影片在色调的选择（暗绿色居多）、影调的处理（暗调居多）、长镜头的运用、场景的选择、意象的重复出现，将影片的意蕴空间进行了最大限度的拓展。

只是，当一部影片主动拒绝直接的解读，需要观众用拼凑、猜测、假想等方式来完成情节的梳理、隐喻意义的理解，而无法让"倾向性"自然地在情节和场景中流露出来，这未必是一种理想的创作境界。因为，观众很有可能会因为过于抽象牵强的意义表达而拒绝与创作者进行沟通与对话。或者说，当一部影片的意义需要通过猜谜的方式来进行大面积的空白填补，这已经不能用"主动式的接受"来自我辩解了，很有可能是创作者表达能力的缺陷而影响了意义更为自然含蓄的阐述。

《燃烧》：烧死那个烧死拜金女的渣男

> 为了打造通俗易懂的接地气形象，在这篇影评中，将不会出现专业术语，也尽量不使用太过文艺或理论化的表述，一切以说清楚意思为目标。
>
> ——题记

一、李沧东了解一下

作为导演，李沧东不算高产，比较有影响力的作品有《薄荷糖》（2000）、《绿洲》（2002）、《密阳》（2007）、《诗》（2010）等。这些作品在韩国获奖无数，在国际电影节上也屡有斩获。《绿洲》曾获第59届威尼斯国际电影节特别导演奖，第59届威尼斯国际电影节费比西奖；《诗》曾获第63届戛纳国际电影节最佳编剧奖以及第63届戛纳国际电影节天主教人道精神奖特别提及。

李沧东曾写过小说，还曾获得过《韩国日报》的文学奖，后来才做编剧、导演。小说与电影其实是不一样的思维方式和表达方式，小说可以有许多心理描写，也可以将情节停下来进行一番议论，或者表达作者对于一件事情、某个人物的评价。因此，小说在观察生活的广度和思考生活的深度上是有优势的，读者看不出来的东西可以由作者代言。对于电影来说，旁白太多就不是好事了，由人物直接对主题进行"总结概括"也是创作者没水平的表现。但是，电影相对于小说的优势仍然是明显的，因为它靠的是"呈现"，它好像只负责讲故事，只负责向观众展现可见的动作、表情，或者风景、环境，但创作者的态度、作品的意义就隐藏在这些可见的东西背后，它鼓励观众进行更富主动性和创造性的观赏态度。这就可以理解，李沧东的电影有时在电影感觉上好像差那么一点，能够让观众沉醉其中的影像语言并不多，但李沧东真的很会讲故事，他讲的故事生活气息很足，但又在生活的土壤里随时播撒了一点诗意的种子，

万一某一颗种子发芽了那就特别惊艳。况且，李沧东讲的故事在情感和伦理上经常特别令人纠结，甚至令人崩溃。

粗看下来，李沧东的电影经常涉及的两个主题是"宽恕"和"救赎"。也就是说，面对别人对你犯下的过错或罪孽，你如何能够原谅他？或者，面对自己或自己亲人所造的恶，面对自己人生的失败或不如意，你该怎么去寻求解救之道？

《密阳》中，刚失去丈夫的申爱搬到乡下去寻找情感寄托，但她的儿子又被人杀死了。在极度的痛苦中，申爱在宗教中得到了安慰，对凶手慢慢地也没那么恨了。但是，凶手竟也皈依了宗教，并以"得道"的方式原谅了自己，觉得自己早就得救了，不需要再为过去的罪行自责或忏悔。这令人难以接受！这太没有天理了。——被害人还在创伤中煎熬，凶手却因为找到了宗教的庇护而宽恕了自己。申爱该怎么办？影片没有给出答案，留下的是一个开放的结局，因为这个问题根本就是无解的。

《诗》里的老奶奶美子也遇到了令她良心不安的事情：她的外甥曾参与伤害一个同校女生，致使女生自杀。出于本能，美子想保护外甥，其他几个孩子的家长想法也差不多，都想用赔偿金来得到被害人家属的谅解，其实也是寻求自己良心的安宁。但是，令美子痛心的不是那些家长的冷漠，而是外甥的麻木。美子曾到外甥的学校去探望外甥，看到那群孩子正无忧无虑地踢球。当时，她一定感叹老天不公：为什么"坏人"可以活得这么逍遥？为什么人在做了坏事之后可以这样无动于衷？美子无法"宽恕"外甥，她将外甥交给了警察。

我觉得李沧东与《诗》中的美子很像。美子作为一名高龄的文艺爱好者，参加了一个"写诗培训班"，准备业余写点诗自娱自乐。当然，美子肯定不是一位有潜力的诗人，但她的举动其实具有重大的"隐喻"意味：当我们对现实生活不满意时，总要找点精神寄托；当我们被生活的重担压了一辈子时，总想对生活说点什么，同时也对自己说点什么。当然，美子最后会发现生活的残酷，会发现残酷的生活好像与诗的美感格格不入。但是，李沧东和美子可能都完成了一次顿悟：对于生活要用肉身和灵魂去遍挨遍尝，要在切肤之痛中发出一声悲怆的呜咽。至于这声呜咽合不合音律，发声技巧讲究不讲究，应该没人在意。

消费社会视野下的影像叙事

二、《燃烧》了解一下

《燃烧》获得2018年第71届戛纳国际电影节主竞赛单元金棕榈奖的提名，但最后输给了日本导演是枝裕和的《小偷家族》。《小偷家族》在展现生活的苦难时，仍然充满了温情和宽容。《燃烧》的情绪则更为冷酷和强悍，影片流露出一种令人绝望的无力感。

《燃烧》主要围绕三个人物展开情节：李钟秀是一名文艺创作系毕业的大学生，但一直无业，打点散工；申惠美曾与李钟秀住过一个村庄，现在是一名在促销活动上跳舞的演员；本则是一位神秘的富豪，开着保时捷，住着豪宅，看上去很绅士，很有亲和力，也很懂得照顾人。

本来，这三个人的生活应该没什么交集，因为穷困潦倒的钟秀不是惠美想嫁的人，而欠着巨额卡债的惠美也不可能成为本的妻子。但是，这三人却以一种奇妙的方式纠缠在一起：钟秀无条件地爱着惠美，惠美则不顾一切地爱着本。你若以为这只是一部狗血的三角恋电影，那就小看李沧东了，也小看了戛纳电影节的品位。

惠美看上去大大咧咧，热情阳光，白天的工作似乎也光鲜亮丽，但心里有一种"饥饿感"。惠美用撒哈拉沙漠里布希族人的理论来解释人的两种"饥饿"：一种是Little Hunger（小饥饿），指肚子饿的人；另一种是Great Hunger（大饥饿），就是为生活意义而饥饿的人，大概是经常质问"我们为什么活着，人生有何意义"的那类人。别看惠美没读过什么书，倒是从哲学上解释了人与动物的根本区别：人不仅有生理需要，还有精神需求。

普通人都是"饱暖思淫欲"，或者"饱暖"和"淫欲"都解决了之后开始考虑情感需求和艺术创造、精神满足等问题。惠美作为一名"天赋异禀"的奇女子，与别人不一样，她在生理需求还没有完全解决时（租着一间朝北的房间，每天靠运气才有十几分钟的阳光照进来），精神上的饥饿感已经难以抑制。于是，惠美养了一只"羞于见人"的猫，还攒钱去非洲旅行，在撒哈拉沙漠里看到落日之后整个人像是得到了一次洗礼，灵魂都得到了升华。

遇到本之后，惠美没有任何免疫力地爱上了他。影片用了一个有些残忍

的场景来表现惠美的选择:钟秀开着父亲留下的小货车去机场接惠美和本。三人吃完饭之后,钟秀在本的保时捷跑车面前明显自卑了,试探着说让本送惠美回家,惠美稍作矜持就默许了。确实,能在保时捷里笑,何必在装过牛的货车里发呆。而且,本代表了生活的完美境界:没有金钱的困扰,又有清新脱俗的精神追求(爱读书,喜欢一个人去非洲旅行)。

那么问题来了,富有又有品位的本为何一直单身,为何会对惠美情有独钟?是惠美美艳不可方物?是惠美的人格魅力无可抵挡?好像都不是。钟秀也问过惠美这个问题,惠美自欺欺人地说本喜欢她这样的人,因为她有意思。其实,惠美是落入了一个陷阱,成为了本完美的猎物。

本的人生虽然看起来没什么缺憾,但心里也苦啊,这种苦就是生活找不到意义的填充,内心总感到一阵空虚。本与钟秀有一段看起来随意但细思之后相当可怕的对话,我们来体会一下:

本:我偶尔,会烧塑料棚。……我有烧塑料棚的爱好,挑一个田野里没有人管的破旧塑料棚烧掉。大概每两个月一次吧,感觉这个节奏最好。

钟秀:所以是烧别人家的塑料棚吗?

本:当然是烧别人家的塑料棚。……不过真的相当简单,浇上汽油,点着火柴一扔,结束。全部烧光,都花不了十分钟。能让它就像一开始就不存在那样,消失掉。……韩国啊,塑料棚真的很多,那些又没用,又脏乱得碍眼的塑料棚,它们好像都在等着我把它们烧了呢。还有,我看着那些燃烧的塑料棚,会感到喜悦。

钟秀:那些又没用又不需要,是大哥你来判断吗?

本:我不做什么判断,只是接受而已,接受它们在等待着被烧这个事实。

如果我们把这段对话里的"塑料棚"全部置换成"女孩",那些出身低微,没钱,没有家人牵挂,没有朋友的年轻女孩,大家可以自行体会一下。而且,本在做这些事情时,没有罪恶感,而是将自己打扮成自然界的清道夫,甚至还流露出一丝身不由己的味道。这何止是渣男,简直是牲畜。

李钟秀虽然学的是文艺创作,但对于生活中的"隐喻"实在是不开窍。就

像上面这段话，本用了比喻的修辞手法，但钟秀花了几个月的时间去查看周边那些塑料棚，看看有没有被烧掉，实在笨得可爱。另外，惠美曾说她掉进一个水井里几个小时，是钟秀救了她。于是，钟秀向母亲、村长、惠美的家人求证，当年有没有这回事，结果所有人都否定了，钟秀于是陷入巨大的困惑之中。唉，惠美用了"隐喻"的手法啊，这分明是说她当年曾陷入对钟秀的暗恋之中无力自拔。所以，影片在钟秀身上也算用了"反讽"的手法吧。——最懂文艺的人却看不懂生活中的"隐喻"。

钟秀与惠美失去联系之后，多方跟踪并调查，知道惠美已死于本之手。于是，钟秀在绝望中捅死了本，又用汽油将本烧成渣。这就是这篇文章篇名的由来：烧死那个烧死拜金女的渣男。当然，说惠美以及出现在本生命中的那些女孩是拜金女可能有点刻薄，但那些女孩无疑都首先被本的财富所吸引，只不过惠美想在本身上实现物质财富与精神财富的双丰收。

三、《燃烧》再了解一下

《燃烧》中的三个主要人物有不同的处境，也有不同的困境。钟秀的问题来自"迷茫"，找不到工作，想爱的人又难以捉摸，想写小说又不知写什么内容，总之人生就是毫无头绪。惠美的问题是虚荣，总是做着一些不切实际的梦，对自己、对生活都没有清醒的认识，常常沉浸在莫名的自我感伤和自我感动之中。至于本，则陷入一种巨大的空虚之中，日常性的灯红酒绿、声色犬马对他已经没什么意义了，他需要找到一些更"刺激"的事情来为生活增添一些意义。

对观众来说，看完《燃烧》之后感受最强烈的可能还不是对人面兽心的本的痛恨，而是痛心于惠美这些"无知少女"的愚蠢。惠美们其实心思单纯，也有乐观善良的一面，但奈何心浮气躁，对生活有不切实际的幻想，心中有莫名其妙的文艺情怀。甚至，她们因为贫穷、低微、自卑而对有钱人充满了崇拜和谄媚。

有一次，本邀了几个朋友到酒吧聚会。为了刷存在感，惠美手舞足蹈地模仿非洲布希族表现"小饥饿"和"大饥饿"的一种舞蹈。本和其他人静静地看

着,脸上带着平静中隐藏了嘲讽和同情的微笑。这时,我们终于理解为什么本这个圈子的人喜欢勾引惠美这些底层的女孩。因为这些女孩身上有一种简单而活泼的魅力,她们没心没肺,在自尊心上没羞没臊,对于这些富有而空虚的人来说是一种很好的调剂,既可以了解底层女孩的生活状态和心理状态,又可以顺便在她们面前秀一秀自己在社会阶层和智商上的优越感。例如,惠美之后的那位女店员,绘声绘色地向本等人讲述着中国人购物的细节时,很有趣,很有画面感,众人听得哈哈大笑,屋子内外充满了快活的空气。

　　影片中的人物都在寻找生活的意义,或者说为不如意的人生完成"救赎",可惜路子都走歪了。钟秀明知惠美轻浮、虚荣,甚至有些非理性,却陷入对她的爱恋不可自拔,甚至把惠美当作自己人生的救命稻草;惠美明知她与本不是同一个阶层,却奋不顾身地凑上去;本利用这些女孩的人性弱点和现实困境,用扭曲的方式来寻求内心的满足,已经不能称之为人了。而且,从本有宗教信仰,将做菜当作是做祭品等细节来看,他烧这些女孩似乎也不仅仅是为了取乐,可能还有一点献祭的味道,大概是想通过"献祭"来修仙吧。

　　其实,影片用"饥饿"为标题可能更恰当一些。因为,影片中的人物都处于"饥饿"状态,有的是生理上的,有些是情感和精神上的。而且,每个人对待这些"饥饿"的态度是不一样的。例如,钟秀的父亲倔头倔脑,宁愿坐牢也不愿认错,更不愿求饶,确实是一条汉子,大概自尊心的满足可以抵销人身的不自由和儿子的漂泊无依吧。还有钟秀离家出走16年的母亲,多次给儿子打电话不是因为情感上的"饥饿",而是想借钱。所以,影片中的人物有一种整体上的相似性,都活得不容易,都在解决自己身上的"饥饿"问题,手段不一样,偏执或扭曲程度不一样,但内在的逻辑都差不多。而且,再次从"隐喻"的角度来理解的话,影片大概认为现代人已经没救了,只有非洲那些与现代文明相隔遥远的原始部落才真正懂得生活的真谛。

　　钟秀将本塞进保时捷里并浇上汽油点火之前,似乎是为了消灭罪证,将自己身上的衣物全部脱下丢进了跑车里。然后,钟秀赤身裸体地回到他的货车里,驾车离开。其时,天空飘着细雪,冬天的田野略显荒凉,而那辆烧成一个火球的汽车格外醒目。导演这种处理方式显然不只是为了表现钟秀复仇的决绝,应该还有一点"隐喻"色彩。钟秀对惠美,甚至对这个世界都是一片赤诚之心,奈何这个世界不领情,他只能赤条条地告别这个世界。对我来说,看到

这个场景首先想到的是《红楼梦》里的两句诗:"好一似食尽鸟投林,落了片白茫茫大地真干净!"也会想起孔尚任《桃花扇》中的一句偈语:眼见他起高楼,眼见他宴宾客,眼见他楼塌了。

因此,"燃烧"在影片中也是一个重要的意象,它指的可能是人的欲望在"燃烧",人的复仇火焰在"燃烧",可能也指这个世界的虚荣和空虚在"燃烧",最后我们的肉体和灵魂大概也要在一次"燃烧"中获得"涅槃"。

《燃烧》的节奏是比较缓慢的,有一种日常生活般不紧不慢的特点,但是,影片又充满了"隐喻"和令人困惑的细节,这使影片有更为丰富的解释空间,好像每个细节都有含义,许多对话都有玄机,一些普普通通的生活化场景硬是有了可以往多个方向想象的意义。这在某种程度上是一件好事,它能使影片的内涵更饱满,观众在反复观看时能得到不一样的体会,但将重心都放在"隐喻"上似乎有点本末倒置。因为,观众更愿意在一个逻辑明确的故事中去感受意义,而不是在一条满是"意义"的小路上顾此失彼,眼看着到处是"意义",却不知如何下手。

《健忘村》：荒诞中的思想实验和政治寓言

一、作为喜剧电影的《健忘村》

影片《健忘村》(2017，导演陈玉勋)是一部以清末民初为背景的魔幻荒诞喜剧，同时也号称是有深度的爱情喜剧，但影片牵强而薄弱的故事以及乏善可陈的笑点使其喜剧片的定位相当尴尬。

喜剧片不能等同于小品或者相声，靠几个抖机灵的笑话或者夸张的肢体动作、略带生硬的误会、巧合就能传达"喜剧精神"。喜剧片的精髓应该融注在影片整体性的情节设置和人物命运之中，应该让观众看着人物严肃认真地追求一个正当的动机，却在此过程中因时代性的脱节、认识上的偏执与狭隘、环境的变幻莫测而变得状况连连，甚至南辕北辙。也就是说，优秀的喜剧片不应该在人物表情、台词、动作等方面直白地标榜自己"喜剧片"的形象，不能陶醉于个别场景或人物偶尔蹦出的可笑语言中的"搞笑因素"，这实际上将喜剧碎片化、噱头化，当然也肤浅化、庸俗化。喜剧片应该让观众在人物严肃的命运挣扎、真诚的内心渴望之中体会到一种幽默、欢欣、感慨、感动、反思，在最平常的人或事物身上看到被我们忽视的矛盾性和局限性而心生惊喜。

影片《健忘村》之所以离一部优秀的喜剧片距离遥远，正在于它的"笑点"大多散落于细节、台词、人物表情与动作之中，却在整体性的情节设置、人物塑造方面不尽如人意，令人难以入戏。例如，由于朱大饼的愚笨，对"行"是几个字，万大侠由于耿直，对"再等等"是几个字的犹豫与误答，看起来让人忍俊不禁，却只是比较低级的笑话。还有田贵拿腔拿调地下轿时摔个狗啃泥，众村民在朱大饼死后用各种可笑的理由哄抢东西，乌云摇摇晃晃地骑自行车，一片云团伙唱摇滚等细节，其笑点是碎片式的，只能刺激观众的生理感觉，对于人物塑造的作用比较勉强，更难以上升到结构性的和主题性的高度。

同理，乌云在民国时期穿着清朝的邮差制服确实有一种因错位产生的喜感，但影片无法解释乌云真正的内在心理动机，也无法解释一片云团伙中为何其他人穿的都是民国的邮差制服。石剥皮对欠钱不还的裁缝夫妻可以残忍地把他们做成人皮风筝，为何对于霸占裕旺村还要打着"做好事"的幌子，这实在令人费解。面对这诸多难以解释的"怪诞"，观众更多的是困惑而不是觉得好笑。

裕旺村中，金财那口丑到天际的龅牙，其他几个或丑或瘦或傻的村民，固然能够营造一种喜剧式的氛围，但这毕竟是外在的，甚至是强行搔挠观众的胳肢窝。还有春花因太胖而跳井失败，确实符合"意料之外"的幽默精神，但影片实际上未能在春花的性格和命运中挖掘出更有内涵的笑料。观众在这些细节或场景中的笑声，类似于因看到曾志伟那夸张的表情，古怪的说话腔调而产生的生理性的反应，却很难留下一丝回味与反思。

尤其是影片中那个超现实的"忘忧"机器，看起来奉献了最多的笑声，但它对情节设置、主题表达的伤害是最大的。这不是说一部影片不可以有超现实的想象力，更不是说一部荒诞色彩浓郁的影片要保证所有细节都具有现实主义底色，而是让一架想象性的机器成为情节发展的全部依托与根基，这无论如何有点冒险。即使是一部科幻片，"忘忧"的原理也应该符合科学常识与科学想象，或者说有科学可能性。但是，一架可以洗掉人大脑里的记忆，又可以让人的记忆"回魂"的机器，还能让人的记忆储存在一个蚕茧里以供时时回放，这不仅在科学上不可能，在心理学层面也是匪夷所思的。哪怕从喜剧片的情节套路出发，作为骗子的田贵也应该拿出一架故弄玄虚的机器才符合人物设定和观众的观影期待，影片让一个假模假式的江湖术士拿出一个不知来历，不知原理，却有神奇功效的机器，观众很容易因错愕而不知所措。

荒诞派电影虽然会出现一些不合常理，乃至不可理喻、荒谬可笑的情节，甚至在正常的情节发展中不加提示地切换到想象、梦境、幻觉等意识层面，但它内在的情绪逻辑仍然是清晰可见的，它不过是将一些现实逻辑、情感逻辑作了部分夸张、变形、跳跃的处理，从而让观众"出于幻域，顿入人间"，在看似荒诞的情节中感受到深刻的现实隐喻。《健忘村》有这方面的野心，但将一个超现实的机器作为全部情节的重心与推动力，容易将情节的逻辑架空，将人物的命运起伏、主题的表达全部置于不牢靠的根基上。

如果要将《健忘村》打造成一部合格的喜剧电影，创作者不仅要有更为宏观的全局视野，将喜感融入情节设置和人物塑造中，更要让观众在笑声中完成某种思考，获得某种启示。以此作为衡量标准，《健忘村》首先要解决人物认同的问题，要对裕旺村的村民进行"良善化"改造，将他们刻画成淳朴、温和、执着、坚韧的农民形象，让他们在遭遇无妄之灾时凭着朴素的生存意志去对抗凶恶而强大的外来力量，在此过程中通过一些意外、巧合，制造诸多笑料，这才算是一部喜剧片标准化的情节设置思路。当然，这种剧情设置过于"正统"，容易背离影片意欲完成思想实验和政治寓言的初衷，但是，任何高深的主题都不能诞生于观众无法投入情感的情节与人物之中。

喜剧电影应该在喜剧情境中融进一定的喜剧精神，在嬉笑怒骂的姿态中，使"笑"具有社会意蕴和审美意蕴。这种社会意蕴和审美意蕴来自创作者以严肃的创作态度对历史或生活进行个体性的反思与观照，来自创作者以一种透彻的洞察力对历史或生活中矛盾性、局限性的敏锐察觉，也来自创作者以一种温和或辛辣的姿态对各种社会现象、社会心态的捕捉、挖掘、鞭挞、嘲讽、赞颂。用一句通俗的话来说，喜剧电影的喜剧精神就是能够"接地气"。"接地气"不是要求所有喜剧电影都去表现现实题材，而是说喜剧电影中的人物应该具有生活真实感，事件具有现实逻辑性，情感能契合观众的价值立场，并能对观众产生一定的触动、反思、共鸣。

《健忘村》的创作者显然也希望影片能有思想内涵、现实指向，但其缺陷不仅在于其笑点比较琐碎表面，而且主题的表达未能做到含蓄自然，而是要么直白，要么生硬。这样一来，观众难以在情节发展、人物塑造中得到审美愉悦，也难以在精神层面得到触动与启发。

二、《健忘村》的情节设置方式

《健忘村》一开头，石剥皮收买朱大饼，准备霸占裕旺村，观众误以为影片的核心冲突是邪恶势力为了一己私利想占有裕旺村，裕旺村的村民奋起反抗。只是，随着情节推进，观众发现，邪恶势力过于强悍（无恶不作的石剥皮，心狠手辣、人多势众的一片云团伙，拥有神奇机器的江湖骗子田贵），而裕旺村只有

二十几口老弱病残,每个人还各怀鬼胎,人心不齐。这两股力量根本不能成为具有对抗性的对手,观众也无法在一群懦弱、自私、猥琐的村民身上投射情感,渴望奇迹。

正因为核心冲突绵弱无力,影片实际上放弃了这条情节线索,不仅石剥皮后来很少出现,一片云团伙也直到影片快结束时才杀进村里。相反,在影片10分钟时,田贵来到裕旺村,情节主线被置换成田贵操纵裕旺村村民以找到宝物的过程。如果影片能在田贵与村民之间建立起像样的冲突、对抗、交锋,这种置换也并非不可理喻。问题在于,村民在那个神奇的"忘忧"机器面前毫无招架之力,全部成为田贵操纵的木偶。影片的悬念重心被转移到田贵如何找到宝物。但是,在占尽所有有利条件(全村的资源都在掌握之中,没有外来力量干扰)的情况下,田贵居然迟迟未能找到宝物,这实际上将这个悬念延宕并消解了。更何况,观众一直不明白要找的宝物是什么,也不知道这个宝物对于田贵的意义在何处,更不理解已经有在"忘忧"在手,为何还会贪图其他宝物。

简单梳理一下,《健忘村》的情节主线经历了三次转换和稀释:

1. 石剥皮为首的邪恶势力为了霸占裕旺村,开始巧取豪夺,情节冲突的焦点是邪恶势力与弱小村民之间的较量。

2. 江湖骗子田贵凭借"忘忧"机器驱使村民为他挖宝,情节冲突的焦点是田贵求宝若渴,但宝物渺不可寻。

3. 以乌云为首的强盗为了私欲准备屠村,情节的对抗性在于彪悍的强盗与手无寸铁的村民之间的对决。

在这三次情节转换中,观众难以追随一个完整且贯穿到底的悬念完成对情节的关注。更为重要的是,影片中的"正义力量"实在过于孱弱且猥琐,不仅无法引起观众的认同,也无法有效地形成对"邪恶力量"的抵抗,从而使核心冲突无从建构。这就导致影片的情节主线不断处于断裂、游离状态,只能靠大量无厘头的闹剧来填充情节之间的裂缝。

此外,影片还有三条比较重要的情节支线铺演其中:一条是秋蓉从身不由己的状态到逐渐掌控自己的命运,成为自己人生和情感的主人;另一条是田贵从"找回记忆"的动机出发,逐渐迷失在权力欲和肉欲之中,最后在大难临头时渴望回归初心;还有一条是村民神拳小江南战胜心理阴影,成为一

代大侠,并决定行走江湖的故事。这三条情节支线和(不断游移的)主线之间是有关联的,其重大转机都来自裕旺村村民与一片云的决战。这固然保证了这三条情节支线出场的理由,但中间的割裂感与人物的被动性是不言而喻的。

　　正常情况下,应该是人物的主动性要求和内心深处的渴望影响了情节发展,而不能让情节发展主导了人物的性格和命运走向。这两者在表面上没有什么差异,场面都可以同样热闹甚至精彩,但内在的情绪感染力就相去甚远。因为,观众更容易接受一个主动型的人物,更喜欢看到一个人物在追求动机的过程中遭遇种种阻碍、磨难,但凭着自己的信心、毅力、勇气战胜了困难,并完成了自我成长。但是,《健忘村》中的人物大多面目模糊,动机突兀,性格被动,他们对情节几乎没有决定性的影响,而是在情节的洪流中随波逐流,任凭情节的走向决定自己的命运轨迹。例如,石剥皮虽然触发了情节起点,但情节发展完全不受他控制。田贵和一片云看起来是情节推进的主导性因素,但情节的方向被"忘忧"机器左右。

　　《健忘村》的创作者并没有按照经典意义上的情节结构方式来完成"建置——对抗——结局"的安排,而是在"建置"阶段(石剥皮派大饼卧底,派一片云在外策应,以便霸占裕旺村)完成了悬念设置之后不了了之。之后又在"对抗"阶段(裕旺村如何对抗外来势力的侵占)衍生出新的"建置"(裕旺村村长如何欺骗村民修建火车站;田贵如何借助"忘忧"来控制村民以获得宝物;秋蓉如何摆脱被囚禁的命运并和心上人丁远在一起)。影片的中段部分没有延续开头的"建置"进行发展,而岔开三条线,聚焦于裕旺村发生的各种狗血、离奇的事件。直到"结局"阶段,一片云才杀进裕旺村,双方混战,村民打败了强盗,算是迎来了"结局"。只是,这个"结局"已经被悬置许久,一直处于停滞状态,最后突然发力,缺少一个经典情节所应有的前期铺垫、渲染、矛盾累积、矛盾的集中爆发,所以其感染力相当弱。而且,影片中段所衍生的三条情节支线不断处于搁置、各自为政的状态,情节同样缺乏张力和凝聚力。

　　综上,影片《健忘村》在开头虚设了一个戏剧式结构的假象,自朱大饼死亡、田贵出现在裕旺村之后,这个戏剧冲突几乎被消解和悬置,影片转而沉醉于荒诞情景中的细节呈现(如村民被"洗脑"后对田贵的膜拜)。而且,在这个

呈现过程中,影片也没有刻画出真正有质感,有层次,有深度的人物形象,完全将情节闹剧化。观众在观影过程中需要克服一阵接一阵的困惑才能勉强沉浸在那些断裂的笑点中,以忘记情节的核心悬念和高潮。

三、《健忘村》的主题表达

"裕旺村"乃"欲望村"的谐音,影射影片中"欲望横流"的景象:石剥皮想占有裕旺村从而为祖上谋得风水宝地,以福佑自己及后代;强盗组织一片云甘愿充当杀人工具,除了个人兴趣爱好之外,恐怕就是财富的诱惑了;村长的欲望是财富和权力欲;村民的欲望无非是食和色;秋蓉的欲望有一个变化过程,从摆脱朱大饼,回到丁远身边,后来变成了满足自己的权力欲;田贵的欲望也有一条嬗变轨迹,从找回自己的回忆,到后来沉醉于物质财富的攫取、肉欲的享乐与个人权力欲的满足。

从主题的表达来看,《健忘村》通过每个人对欲望的追求之旅勾勒了一副世间百态,即欲望如何使人变得扭曲、邪恶、残忍,甚至失去本心。石剥皮想打着一个冠冕堂皇的理由以掩饰自己贪婪残忍的本性;田贵和秋蓉如何在欲望的追逐中一步步远离了初心,变得邪恶而冷酷;一片云团伙可能有过正义感,但最终因暴力欲的宣泄和物质财富的野心变得残暴冷血。对比之下,村长、刘大夫、春花、金财等人的欲望不仅低微许多,其破坏性也几乎可以忽略不计。在这欲望的世界中,唯有万大侠保持了对欲望的敬畏和尊重,没有因个人对秋蓉的情感而任由私心膨胀,反而因爱而显得大度,并为所爱之人在背后默默牺牲。这既是为了呈现人性的多种形态,同时也证明了"欲望"的不同出发点会影响人的思维方式和价值观念。

按理说,影片中人物欲望动机的由来、发展都应有相应的出身、处境、性格的支撑,这样才不会让观众感到突兀或生硬。《健忘村》最大的问题在于,观众对于几个核心人物包括一些次要人物都知之甚少。尤其是田贵,作为一个没有来历的流浪汉,大张旗鼓、巧舌如簧居然只是为了找回自己的记忆,这着实令人意外。而身世坎坷、对爱痴情的秋蓉,居然为了满足自己的权力欲而将自己心爱的人变成行尸走肉,这同样令人难以接受。此外,万大侠的经历以及那

身盖世武功的来历也令人生疑，这也使他对秋蓉的纯情显得理由不足。更不要说一片云团伙为何身穿不同时代的邮差服而干着打家劫舍的勾当，这也需要对观众作一个基本的交代。凡此种种，都说明《健忘村》的剧本很不严谨，很不扎实，只顾着抒发那点政治隐喻而自我感觉良好。

这时，我们多少能理解影片在剧作结构上的明显缺陷，因为创作者根本没有打算讲一个有现实质感的故事，也不打算通过紧张激烈的戏剧冲突带领观众欣赏一个有精彩场面、曲折情节的故事，甚至也不打算塑造几个立体生动、丰富复杂的人物形象，而是准备将影片包装成一则看似荒诞，实则充满了政治隐喻和现实指涉的"寓言"。只是，观众对于影片缺少情感投入的契机，全程处于疏离冷漠的观影状态，加上村民们过于模糊的面目，一片云过于抽象的人物塑造，观众失去了对情节悬念的追随，失去了对人物命运的关注，创作者的高深主题实际上成了无源之水，无根之木，难以引起观众的感同身受。

甚至，对"欲望侵蚀人心"的主题表达远不能满足创作者的野心，创作者实际上想借助裕旺村这个"试验场"，完成一场思想实验，并揭示意识形态操作的原理与运作模式。

本来，裕旺村像一个世外桃源，这里的生活理应是安宁祥和的，人与人之间应该是和谐融洽的，但是，这里实际上同样勾心斗角，各怀个人算盘，甚至不乏卑劣残忍之处。显然，这些人不是什么"良民"，而是"刁民"。统治者如果要管理这群"刁民"，必须深谙驭人术并完成相应的意识形态控制。因此，三股外来势力（石剥皮、一片云、田贵），以及村长、秋蓉都想完成对裕旺村的统治，其手段和效果却大相径庭。

最终，田贵和秋蓉通过那个名叫"忘忧"的机器，实现了最为理想的意识形态控制术：将人的思想、意识、记忆全部清空之后，再植入一个简单的意念，从而彻底将人"机器化""符码化"（如同人物的名字：不痛，不痒，不重要等）。这相对于石剥皮、一片云残暴血腥的镇压方式来说，不仅安全无害，而且效果稳定持久。

石剥皮将不服从管理的人制成人皮风筝固然能起到极大的震慑作用，一片云杀人如麻固然能够压制不同声音，但这种建立在"威慑"氛围中的统治模式，不仅成本巨大，还要承担道德风险和具有反作用力的暴力回馈。因为，

以暴力的方式剪除异己看起更为省心,却要面临遭遇更为强悍的对手的风险。影片中的万大侠就是这类"危险分子",并最终给石剥皮、一片云以毁灭性的打击。对比之下,意识形态的"洗脑术"就安全得多,再厉害的万大侠、丁远、一片云团伙、曾经看起来不可一世的村长、精明阴险的田贵,都在洗脑之后成为会工作的"植物人"。更重要的是,万大侠后来之所以能够"满血复活",还是因为田贵对他施加了"局部洗脑",洗掉了他的童年回忆。作为一个没有童年阴影,从而没有恐惧的人,万大侠的勇猛本身就是"洗脑术"的伟大胜利。

因此,《健忘村》的野心根本就不在情节设置、人物塑造方面,而是通过一种荒诞离奇的方式完成对意识形态控制术的效果对比之后,展现了意识形态控制的三个层次:暴力镇压(石剥皮与一片云);谎言欺骗(王村长巧言令色想让村民集资建造车站);置换思想(洗脑术),并最终确证"洗脑术"可怕的欺骗性与持久的运作模式,进而用荒诞直指人性,用幽默隐喻社会。只是,我们在肯定影片主题表达方面的深度与诚意之际,也必须清醒地意识到影片牺牲了紧凑流畅的情节、立体生动的人物、具有思想情感内涵的喜剧笑点。

《黑镜·国歌》：一曲现代人和现代社会的挽歌

《国歌》(*The National Anthem*, 2012, 导演 Otto Bathurst)的准确翻译应该是"国家的赞美诗"，意即"对国家的一曲赞歌"。当然，这是一种反讽，影片(《国歌》是电视剧，但因制作精良，我们姑且视其为影片)中的"国家"根本不值得赞美，影片中的政治精英和普通民众也不值得赞美。影片意欲思考的其实是在现代社会，尤其是在传媒时代，个体如何活得空虚而麻木，冷漠而虚伪。

也许，部分观众会因为《国歌》的情节过于离奇和荒诞而哂然一笑，以其"不真实""不可能"而拒绝正视其价值和深度。但是，影片正是通过一个看似绝无可能发生的事件解剖现代社会的病症，拷问现代人的自我感觉良好。

影片中除了绑匪那个"变态"的条件(要求首相与猪交配并进行电视直播)令人诧异之外，政府、媒体、民众、皇室对于这个事件的反应和行动都无比真实，足以令观众返身质询，质询民主进步和科技发展在到达一定程度之后对"人"的本质的抽离与异化，质询"人"在越来越迷信民主进步、越来越依赖科技发展的同时也一步步沦为"民主"与"科学"的傀儡。这正是影片彰显的深刻而沉重的警示与反思意义。

一、"首相"对"卡洛"的胜利

影片中的首相面临一个两难的选择：是顾全个人的尊严，还是担负起首相的责任；是考虑个人的脸面和感受，还是拯救公主的性命。而且，当公众的舆论开始左右幕僚的立场，首相必须屈从"民意"，屈从幕僚、皇室、政党的意见，更要考虑他的政治前途。在这种喧嚣的舆论氛围和个人的权力渴望中，首相被迫克制个体感受、身体好恶，漠视妻子的痛苦。

消费社会视野下的影像叙事

影片没有同情首相，但也没有居高临下地从道德上批判首相，而是用疏离的视角观照首相的心态起伏，看他如何从恼怒，到惶恐不安，到心存侥幸，到万念俱灰，到春风得意，若有所失。在此过程中，他收获了政治领域的利益，但失去了个人情感领域的"爱情和婚姻"。

这场"闹剧"的实质，其实是"首相"对"卡洛"的胜利，也是现代人放弃"人"的真实性与丰富性变得扭曲而空洞的明证。因为，绑匪的要求是针对"首相"，而不是卡洛。公众想看到的，也不是"卡洛"和猪交配，而是"首相"和猪交配。这也能理解，绑架视频之所以能掀起轩然大波，不是因为被绑架者叫苏珊娜，而是因为被绑架者是博蒙特女公爵，是一位皇室的公主，是如简所强调的，是"这一位公主"，是一位"热衷facebook和环保，集万民宠爱的公主"。至此，我们发现，民众和媒体关注的其实都不是"人"，而是"人"身上的身份符号和象征意义。

"首相"在某种意义上代表了政府甚至国家，象征着最高的"政治权力"和国家尊严，绑匪对"首相"的羞辱，当然也是对政府和国家的羞辱。但是，对于"卡洛"而言，尤其对于妻子简来说，他首先是"卡洛"，然后才是"首相"。于是，在"卡洛"身上，我们看到这种奇妙而悖谬的矛盾和分裂：如果只是想成为"卡洛"，卡洛可以依从内心的感觉进行选择，拒绝遵照绑匪的要求行事；如果卡洛还想成为"首相"，他则必须遵从舆论导向、政党利益、皇室要求。卡洛一度想在两者之间进行两全的抉择，但鱼和熊掌不可兼得，情节不可避免地走向了"首相"对"卡洛"的胜利。

其实，卡洛一直在享受作为"首相"的特权与便利，只是这次不小心为"首相"受过而已。他能住在唐宁街10号，因为他是"首相"；下属能为他找色情男星以图瞒天过海，也是因为他是"首相"；他在个人尊严受到冒犯时，专横地命令尚未准备好的特警小分队进攻，同样因为他是"首相"……可是，要与猪交配时，卡洛突然发现，"首相"是空洞的符号，"卡洛"才是真实的个人，他有情感，有身体感觉，有生理反应。或者说，与猪交配虽然对于"人"来说是一种耻辱，但对于"首相"来说可能只是一种危机公关的手段，甚至值得进行"周年纪念"。但悲哀的是，卡洛与猪交配时，"人"的本质属性和伦理底线都受到了挑战，这时，"人"还是"人"吗？换言之，现代人其实常常在遭逢这种错位与分裂，他们在为"社会价值"而奋斗时，常常忽略了"人"的价值；当他

们拥有了"社会价值"之后,却发现"人"的价值已经永远失落了。

为了更加清晰地勾勒卡洛一步步陷入绝境的过程,影片将40多分钟的情节分为四个章节(还有一个尾声),各个章节对应事件发展的不同阶段以及首相和政府的不同反应,而且各个章节都以首相的脸部近景作结:

7分53秒,第一章结束,绑匪抛出一个令人匪夷所思的要求,众人茫然无措,首相坐在桌子上,暗调画面中是他脸部的正面俯拍近景,突出其惶恐与无助。

18分31秒,第二章结束,在表现媒体、民众和政府的反应之后,警方找到了绑匪上传视频的地址,案件有了转机,首相站立着,面带微笑,握拳鼓励自己,在亮调画面中,是他脸部的侧面仰拍近景。

31分03秒,第三章结束,政府的各种努力均告失败,首相别无选择,他坐在桌子上,前景是阿历克斯的背面特写,后景是首相绝望的脸,他在哭泣,暗调画面中是他脸部的正面平角度近景。

41分28秒,第四章结束,首相与猪进行了长达一个小时的交配后无力地坐在卫生间的地板上呕吐、痛哭,暗调画面中是他脸部的侧面仰拍近景。

43分07秒,影片结束,首相与妻子在公众面前表演了恩爱之后,回到唐宁街10号,简未理睬卡洛的请求,径直上楼,暗调画面中是他侧面角度的背面近景。

这五幅画面中的卡洛,或震惊、自信、无助、绝望、失落,展现的都是作为"人"的卡洛,他具有"人"的真实性和丰富性。而且,在各个章节的大多数时候,卡洛都是作为"人"而存在的,他会穿着睡衣到办公室,他会暴跳如雷地掐住阿历克斯的脖子,他会坐立不安,会手足无措,会信心百倍。只有在尾声部分,他暴露在电视台的摄像机下时,他才显得优雅而体面,自信而亲切,因为这时他是"首相"。影片中,"首相"虽然胜利了,但"卡洛"失败了,他失去了"人"最基本的伦理规范,最本质的精神意志。

二、传媒时代的纷繁与空洞

影片呈现了现代科技文明高度发达之后的"后现代状况"。简单地说,这是一个"传媒时代",是"传媒"无处不在,而且无所不能的时代。这时,报纸、

书刊等传统媒体已经被边缘化,甚至被人漠视,电视也因其传统、保守而受到新型媒体的冲击。谁是这个时代的"宠儿"?当然是网络,尤其是社交网络和个人微博,如影片中反复提及的Twitter、Facebook等,此外如YouTube之类的视频网站也成为传媒时代炫目的风景线。这不仅是一个虚拟化程度越来越高的时代,也是一个"图像文化"占据主流的时代,与"读图"和"网络交流"相关的媒介也成为生活中随处可见、触手可及的物件,如电视机、电脑、有摄录功能的手机、DV等。

以这种高度发达的科技文明为依托,影片中的世界显得极为纷繁多元,"信息""资讯""新闻"等内容充斥着生活的每个空间,许多平淡或惊世骇俗的事件经由媒介传播和放大之后,都可以成为人们津津乐道的热点资讯甚至时尚话题。由此,整个世界都像是被有形无形的电缆联结在一起,成为"全球化"的生动书写。当然,因为信息太多,对信息的处理、包装、扭曲、遮蔽也成为一项重要的工作,最后,我们无从分辨信息的真实与虚假,甚至忘了谈论这一信息的初衷。也就是说,我们的生活实际上正在被"信息"淹没、改写、支配。

影片中,首相卡洛看完绑匪的视频之后,第一反应是封锁消息,让尽量少的人知道这件事,他恶狠狠地说:"如果有骇客胆敢勘查这事,让他们消失。绝对杀无赦,斩立决。"这可以看出政府的强硬和专制,同时也可看出"资讯泛滥"的背后实际上是更多"资讯"的被隐瞒和压制。但下属悲哀地告诉首相,绑匪是将视频上传到YouTube上,即使上传后9分钟就被政府部门删掉了,但仍然形成了无可遏制的蔓延局势,短短几个小时,浏览该视频的人数就达到1 800万,微博上每分钟就发出10 000条消息关注、评论此事。首相崩溃了,狠狠地咒骂了"网络"。

对于普通民众来说,网络时代的到来为他们提供了多元的发泄渠道,使他们可以突破政府的封锁,甚至突破道德的底线,可以不负责任地"大发厥词",可以露骨地卖弄或虚伪地标榜,更可以不加掩饰地表达自我。这时,首相想到的那些"专制"手法全部失效,网民完全可以高呼"民主万岁""科学万岁"。但是,网络时代或者说传媒时代除了带来自由多元、开放便捷、即时快速,其实也带来另外两个令网民始料未及的恶果:一是"媒体暴政";二是"现实与人生的虚拟化"。

在看到了绑匪的视频之后，首相办公室在有条不紊地运转着，各种措施和计划都在按部就班地实施，这体现了现代政府处理危机事件的高效与冷静。但是，由于网络和电视的介入，整个局势根本不受政府的控制，变得不可收拾，后果难以预料。刚开始，民众支持首相不与绑匪的要求妥协，但"断指"事件出现之后，民意调查的结果显示有82%的民众要求首相放弃个人尊严去拯救公主。在网络上，首相的妻子简更是看到大量幸灾乐祸的评论，许多恶毒而刻薄的嘲笑。此时，对于首相夫妇来说，媒体就充当了一个"暴政者"的形象，让他们无从选择，无从逃避，只得独自承受生理与心理的耻辱。

对于普通民众来说，他们本来对于首相将要与猪交配一事持看热闹的心态，是一些无动于衷或者说麻木不仁的看客，是一些不怀好意的起哄者，电视台采访时，他们很有可能会说出一些言不由衷的话，在网络上则会倾泻一些最低俗、最恶毒的言语。在这两种媒介上，他们其实都不是真实的，而很有可能是被塑造，被挟裹的。也就是说，当电视采访或网络评论形成了一种"主流声音"之后，他们很有可能会主动顺从这种"主流声音"，从而放弃"个体性的评价与思考"。尤其各种数据统计，本身就带有一定的暗示效应，足以影响个体的判断与选择。

而且，当民众沉浸在网络世界的"丰富与精彩"时，他们也在不知不觉地将自己的现实与人生变得"虚拟化"。正如影片中那位女护士的男朋友，一整天都躺在被窝里，无所事事，无所用心，将情感的寄托、人生意义的确证投射在网络及其他媒介上。还有那些医院里的护士，为了逃避单调乏味的工作，可以一整天守在电视机面前，以此来获得别样的心理慰藉。还有酒吧里的那些看客，他们将观看首相的"出丑"视为一次嘉年华般的狂欢，却不愿对自己的行为有任何反思或对首相的选择有更多的同情、理解与尊重。

影片在构建纷繁的传媒时代时，实际上也透过表象看到了这种纷繁背后的空洞与麻木。影片甚至暗示，当我们在"资讯"的泡沫里应接不暇时，我们可能正在遭遇一种深深的迷失，无从分辨或者不愿分辨何谓真实，何谓虚假。试想，如果不是有人在拍摄现场拍下了色情男星的照片并上传到网上，网民看到的"首相与猪交配"根本就是虚假的，只是通过特技将首相的脸移接到色情男星的头上而已；艺术家在视频里看似砍下了公主的一节手指，但最后证明这只是遮人耳目，欺骗公众的把戏而已；还有，民众看到一年后首相与妻子在

公开场合大秀恩爱，都以为他们未受影响，但谁又知道或者关心两人在私人空间里的疏离呢？这样，我们在传媒上看到的"资讯"很有可能都不是事实，而是被伪造、被刻意掩饰的"表演"。既然如此，民众在这些"资讯"里陶醉、愤怒、激动就显得荒唐可笑。

三、"消费社会"的表象与本质

影片中的英国，属于高度发达的资本主义社会，有着自由开放的民主氛围，但是，对于这个社会更准确的描述不是"后现代社会"，而应该是"消费社会"。

在消费社会的背景下，不仅是物质的极大丰盛，或科技的巨大成就，更是一种价值理念上的"后现代化"倾向，即无中心、无深度、零散化、商业化的特征。这时，所谓"高雅艺术"更像是一种可以消费的品位标榜，充斥着整个社会的，都是一些大众性的世俗文化，如广告、电视剧、电视节目、商业电影等，而在商业电影中，只有"一些无深度无景深但却轻松流畅的故事、情节和场景，一种令人兴奋而又眩晕的视听时空。这种电影是供人消费而不是供人阐释的，是供人娱乐而不是供人判断的。它华丽丰富，但又一无所有"[1]。

我们无意责怪民众的品位肤浅，即时享乐，因为，"经典的、严肃的、完整的叙事和影像，是建立在对理性的认同和一整套有序的道德规范之上的，一旦人们对理性本身失去了信心，对传统的道德规范产生了怀疑，那么，反理性的思维和无序的、怪异的、另类的状态，或闪电式的情感片断，也就必然会像新的时尚似的飘浮在影像话语中"[2]。这就可以理解，影片中的民众，以一种轻松调侃的心态去关注"首相将要与猪交配"一事，把它当作一种生活的调味品，即时品尝，也瞬间遗忘。这正是"消费社会"的特征："信息的内容、符号所指的对象相当微不足道。我们并没有介入其中，大众传媒并没有让我们去参照外界，

[1] 尹鸿.后现代语境中的中国电影尹鸿[A].参见：尹鸿.尹鸿自选集——媒介图景·中国影像[C].上海：复旦大学出版社,2004：151.

[2] 金丹元.论全球性后现代语境影像的一种发展态势[A].参见：金丹元."后现代语境"与影视审美文化[C].上海：学林出版社,2003：124.

它只是把作为符号的符号让我们消费,不过它得到了真象担保的证明。"[1]或者说,消费社会的消费动力在于好奇心与缺乏了解,"这也是我们这个'消费社会'的特点:在空洞地、大量地了解符号的基础上,否定真相"[2]。

在"消费社会"里,一切东西都可以被消费:首相的尊严、政府的权威、个人的身体,等等。因此,影片中卡洛在电视直播中大汗淋漓并痛苦不堪时,民众最多事不关己地叹息一声,"天哪,这家伙太惨了!"却不会对卡洛的痛苦感同身受;当电视台的女记者不满于自己被忽略,被安排最无关紧要的工作(准备公主的讣告)时,她可以利用自己的身体,自拍裸照给一位政府工作人员以获取情报;电视台想邀请公主的一些密友来作访谈时,电视台找的是一位出演过《唐顿庄园》的女演员,她仅仅是和公主认识,但她非常漂亮,非常丰满,在演播间还穿了一件低胸的衣服,这都是电视台在为观众提供可资消费的"符号"(演员的知名度,演员的美貌);甚至,民众喜欢公主,也是在消费公主的身份和容貌,以及她在公众面前展示出来的善良、美丽、高贵、亲切的形象……

最后,公主的安危和首相的尊严在这种"消费"的情境中被置换并忽略,民众和媒体的关注重心是对"首相要与猪交配"的奇观场景的好奇与震惊,所以才会万人空巷地守在电视机前面,却无人知道公主三点半就已经出现在监控录像中。但是,当民众看到了长达一小时的"奇观"之后,渐渐开始感到难堪、恶心,纷纷摇头叹息。这是,民众正在体验"消费社会"的特殊情绪起伏,"由于强调形象,而不是强调词语,引起的不是概念化,而是戏剧化。电视新闻强调灾难和人类悲剧时,引起的不是净化和理解,而是滥情和怜悯,即很快就被耗尽的感情和一种假冒身临其境的虚假仪式。由于这种方式不可避免的是一种过头的戏剧化方式,观众反应很快不是变得矫揉造作,就是厌倦透顶"[3]。

因此,影片为我们展现的是一种理性与非理性交织的社会情境。民众具有非理性一面,而影片中的阿历克斯则具有令人难以置信的"理性",她永远不苟言笑,永远条理清楚,有板有眼,有条不紊,但就是没有"感情",活得过于

[1] [法]波德里亚.消费社会[M].南京:南京大学出版社,2000:11.
[2] [法]波德里亚.消费社会[M].南京:南京大学出版社,2000:12.
[3] [美]丹尼尔·贝尔.资本主义文化矛盾[M].北京:生活·读书·新知三联书店,1989:157.

消费社会视野下的影像叙事

规范化和程序化。相比之下,马莱卡则显得很不理性,她独自一人去探访囚禁公主的地方。其实,阿历克斯和马莱卡不过是这个世界的两面,都共同指向"利益":阿历克斯冷静有条理,不过是保障她作为首相幕僚的利益;马莱卡不顾危险地独自深入禁区,不过是攫取她的职业利益(皇家电视学会奖)。

当"利益"成了这个社会的主导话语,"道德感"将越来越淡漠。例如,UKN本来想自觉遵守国防保密通知,以维护本国的尊严,但奈何商业社会对收视率的追求,以"全球化"的名义放弃了"道德操守";艺术家绑架公主并威胁首相一事,完全可以上升到道德和法律的层面进行谴责或惩罚,但在一年后,民众不仅早就安然于各自的生活轨道,而且没有表达任何愤慨情绪。相反,在一年后,一则艺术评论称艺术家制造的"13亿关注度"为21世纪首部伟大作品。虽然有文化学者对此持反对意见,但这种"赞成"与"反对"都是一种姿态,共同构成"消费社会"里的碎片,不久就会被人遗忘。相比之下,倒是纸质媒体还残留了一丝反思的精神,一年后,电视屏幕上艺术家的头像旁贴了一条来自报纸的标题:Bloom's dark vision accuses us all(布鲁姆的黑色视频谴责了我们每一个人),当然,这个标题不会被人注意,或者这个标题本身也是消费社会里的一道景观。

"轰动事件"过后,公主依然美丽而亲切,高贵而优雅,首相夫妇依旧温馨亲密,至少在公众面前是如此。"闹剧"过后,民众依然忙碌而庸常,艺术家的"惊人之举"并不会改变什么,不会改变政府形象,没有改变两个当事人的公众形象,当然更不会改变民众的生活方式与思维模式,艺术家连同他所创造这一事件,都只能算是"消费社会"里的一个涟漪。

《黑镜·国歌》是对现代人精神状态的一种逼真描摹,更是对传媒时代里的纷乱与扭曲作一次夸张的还原。影片中人物的精神渴求都不是源自内心,而是被"传媒"所支配,他们的选择也并非源于理性或个体感觉偏好,而是依从外界的规定。这样,公主被绑架的那段视频录像,以及影片中多次出现的电视机屏幕、电脑屏幕、手机屏幕,就像一面面"黑镜",构成我们这个世界的"镜像",烛照出我们这个时代的通病,拷问着现代人的人性邪恶,如冷漠、自私,也映照出现代人精神的残缺与苍白。

其实,影片也通过几个细节对现代人膨胀的欲望和空洞的内心进行了警

醒：女记者马莱卡为了追求知名度、曝光率和在电视台的职位、地位，不惜"消费"身体来换取情报，最后"身体"对她进行了报复（她被特警队员打伤了脚踝）；艺术家绑架公主来制造"轰动"，实现"艺术成就感"和"人生成就感"，并侮辱首相的尊严和"卡洛"的身体，他自砍一节手指并自杀。可是，这两点警示在影片中是微弱无力的，马莱卡会以"不走运"来自我辩解，艺术家则会因其"惊世作品"而感到欣慰。进一步设想的话，两人在现代社会恐怕还会有众多效仿者。

从艺术手法来看，《国歌》并没有用炫目的特技或气势磅礴的大远景来制造视听震撼，而是多用小景别的画面来营造紧张的气氛，凸显人物内心的焦灼，尤其通过快速的平行剪辑来体现场景的交替、对比，以符合现代社会的纷繁浮躁和快速消费的特点。影片在电影配乐方面也显得较为用心：影片大多数场景都没有配乐，以制造"现实还原"的逼真性，但在警方的抓捕行动中，用了节奏快，动感十足的电子音乐，强调危险与紧张，其实也是卡洛和其他人情绪的外化；抓捕行动失败后，则用了带有飘浮玄幻的音乐，对应了卡洛低落的情绪；而在表现卡洛"慷慨就义"的场景时，则用高速摄影来突出那种沉重与艰难的气氛，用俯拍中的首相脸部近景来强调其内心的痛苦、挣扎与绝望，并用略显神秘紧迫的管乐来呼应首相如潮的心事。

当然，影片为了制造"夺人眼球"的效果，为观众提供可资"消费"的故事和影像，也在许多细节上远离了真实。例如，那位获得过英国艺术最高奖"特纳奖"的艺术家，并不是一位特工或者计算机专家，他如何可以不动声色地制服公主的两位保镖并劫持公主，如何可以在网上上传视频而令英国情报部门束手无策，如何可以给电视台寄来断指而未留下任何线索？这些疑问，多少使影片暴露出刻意求奇而不顾生活逻辑的特点。

但是，《国歌》仍然用一种富有喜感的方式关注了现代人的迷失，以及现代传媒的便捷与失控，在一种带有嘲讽可又隐隐透着悲凉的氛围中让观众看到了现代人如何被外界生活所裹挟，如何被虚名和利益所支配，活得身不由己却又自我感觉良好，进而在此基础上反思"传媒时代"和"消费社会"。

"乡土中国"的寓言式书写
——电影《白鹿原》纵横谈

对于中国观众来说,2012年最重要的电影文化现象之一,必然包括电影《白鹿原》的上映,以及随之而来的对于影片的各种热议。而且,观众首先关注的是影片与原作小说的比较,并在观影之后发出诸多"电影不如小说""电影是对小说的误读与歪曲"之类的见解。其实,影片《白鹿原》是否忠实于原作,或者在多大程度上对原作进行了改编与创造,并不是评价影片的起点和标准。要分析影片《白鹿原》,仍然要立足于影片本身。换言之,影片分析透彻了,关于影片与原作小说的各种比较,就水到渠成了。

小说《白鹿原》问世于1993年,小说的"史诗气质","政治隐喻",大量的情欲描写一时成为评论界的热点。确实,小说《白鹿原》大气厚重,整部小说的主线清晰明确,一条是微观层面上白鹿两家(主要是白嘉轩和鹿子霖)明争暗斗的过程,另一条是宏观层面上白鹿原人在时代潮流中的命运遭际和内心裂变,这使小说既散发着关中的泥土气息,又呈现了中国农民千百年来的生活状态、人伦秩序和精神状态,以及中国特定历史阶段的风云激荡对于这片土地的巨大影响。可以说,小说《白鹿原》是对中国传统社会的全面解读,并随着这个"传统社会"的解体与嬗变勾勒出中国现代近半个世纪的"民族秘史"。

近20年来,许多导演想将《白鹿原》改编成电影,但纷纷折戟沉沙,知难而退。确实,要用一部100多分钟的电影去还原一部50万字长篇小说的风土人情和历史文化,本来就是一种苛求。在这种背景下,王全安没有沿用原作小说的明暗两条主线,而是注目于田小娥的命运轨迹,令其成为一条清晰可见、便于观众理解的主线索,倒不失为明智之举。当然,田小娥走向前景之后,影片《白鹿原》可能会损折原作波澜壮阔的历史画卷感,但可以放大细致入微的个体生活场景,从而有限保留原作的年代跨度、地域风情、历史变迁、爱恨情仇、心灵嬗变。因此,电影《白鹿原》的改编策略是符合电影创作规律和市场要求的,至于离原作有多远,这应该是另一个话题了。

一、人物分析

影片《白鹿原》的主要人物有七个：父辈的白嘉轩、鹿子霖、鹿三，子一代的白孝文、鹿兆鹏、黑娃、田小娥。这也构成了影片的核心情节，即讲述父一代与子一代之间的矛盾与冲突，或者说父辈对于子一代的压抑，以及子一代对于父辈的反抗。当然，如果仅仅呈现两代人之间的冲突与对抗，而缺乏文化语境和历史情境的融入与渗透，影片《白鹿原》的内涵将异常苍白陈旧。

从文化立场来看，白嘉轩是儒家文化的坚定捍卫者，他信奉仁义，恪守礼义廉耻，一生都自认为行得正，坐得直，始终不渝地按照祖训、族规行事，因而有一种自认为代表了文化正统的自信，有一种不怒自威的沉稳，有一种处变不惊的从容，有一种荣辱自若的淡定。鹿三在人生信仰上和白嘉轩差不多，虽然两人的身份、地位和气度差了许多。

至于鹿子霖，则是典型的投机分子，或者更确切地说是"实用主义"者，他身上没有礼教的束缚，而是追求利益和欲望的满足，为此不顾廉耻，能屈能伸，顺势而为，狂热地攫取权力、利益和女人。可见，父辈中已经体现了对人生价值的不同定位，这种分化在子一代身上则更为明显。

白孝文在白嘉轩的严厉管教下，生命热情已经被窒息，个性无从彰显，"自我"当然也无法苏醒。如果不是田小娥的勾引，白孝文会成为类似于白嘉轩那样的人，会成为儒家文化的传承者和信奉者。但是，田小娥充满肉欲的身体使白孝文放弃了"道德礼教"，开始顺从身体的感觉和官能的满足，从谨小慎微变得放浪形骸。

黑娃看起来最具有叛逆意识，他不想重复父亲"忠臣义仆"的命运，希望可以独立自主。他与田小娥的通奸，动机是情欲，但文化含义上则是一种"弑父冲动"。当然，这种"弑父冲动"与鹿兆鹏具有不一样的表现形式和内在实质。

鹿兆鹏因为接受了新思想和现代文明的熏陶，不愿让自己的命运任外在的秩序摆布，因而进行了激烈的反抗，如逃婚，开办新学校，组织农会造反等。应该说，鹿兆鹏的一系列行为具有一种现代意义上的革命精神，他的目的不仅

是追求个体的自由、独立、幸福,更是为了改变禁锢的现状,创造一种新秩序。对比之下,黑娃与田小娥通奸虽然源自对压抑的反抗,但待黑娃与田小娥结婚,则又回到传统秩序中去了,其目的仍然是"过安生日子",而不是创造一个新秩序。甚至,黑娃带头砸祠堂也不是出于对宗法社会的反抗,而是出于自己无法被宗法社会接纳的不满,说到底仍然是一种"回归"的冲动没有得到满足之后的失望和愤怒。

影片中戏份最多,也最具争议的要属田小娥了。但是,影片对于田小娥的塑造不能算成功。这不仅是因为影片对于田小娥的"前史"基本上付之阙如,更因为影片对于田小娥的内心世界缺乏更有层次的展示,对其性格的丰富性和复杂性只有流于表面的呈现。

本来,作为一个秀才的女儿,田小娥应该也接受了"三从四德"的道德观念,但她大胆地勾引黑娃,究竟是出于情欲得不到满足,还是因为想追求一种符合人性的生活?影片对此含混不清。田小娥到了白鹿原之后,其全部人生目标只是与黑娃过"安生日子",并对未进祠堂引为憾事。这说明,田小娥从来不是一个秩序的反叛者,也不是一个勇敢地追求婚姻自由的斗士,她与黑娃的结合更多的来自一种被动的人生选择。例如,在郭举人家里,黑娃为两人的分别而感伤时,田小娥并没有说"我跟你走"之类的话,而是说麦子还会熟,"明年再来!"看来,田小娥偷情的初衷是既满足情欲,又不放弃郭举人家安逸的生活,当然更不必担待"荡妇"的名声。这样,田小娥后来与鹿三的不伦之情,与白孝文的如胶似漆,究竟是出于生计的压力,还是因为天性淫荡,观众也无从得知。

总体而言,影片中的父辈都是秩序的维护者(鹿子霖虽然是一个实用主义者,投机分子,但他从来不想破坏秩序),子一代则先后成为秩序的叛逆者和破坏者。因此,影片像是讲述了一个传统乡土中国里压抑与反抗的故事,或者说表现传统秩序在外来文明和人性的本能冲击下逐渐崩溃的过程,进而反思中国传统文化、中国传统社会在中国现代化转型过程中的坚持、退守与失败。

只是,影片虽然呈现了传统中国"坍塌"的局面,但观众从坍塌后的废墟中看不到一个新的精神坐标。或许,影片有新的精神坐标,只是因面目模糊或表述牵强而令观众视而不见。这个精神坐标,影片中出现了两处:一是鹿兆

鹏在黑娃的窑洞里吃面时,对黑娃与田小娥说,"我读了这么多书,我就认为,只有共产党才能救得了中国。……共产党是穷人的党,让穷人变富的党";还有一次是白孝文自愿当了国民党的壮丁之后,一个兵油子在路上对沮丧的白孝文说,"军队我见得多了,将来的天下,还是人家共产党的"。从艺术的创作规律来说,这种直白的宣传相当牵强,只能沦为空洞的说教。

总体而言,影片《白鹿原》的人物设置存在被动或抽象的缺陷。而且,由于影片没有为人物设置强有力的"动机",使得人物在追求其"动机"时虽然会与其他人物产生正面冲突,但很少与其内在自我产生不适。这样的人物,观众无从深入其内心,也无法对他们产生移情作用。

二、编剧特色分析

影片《白鹿原》是一部有艺术诚意和艺术野心的作品,它细致入微地还原了关中地区的风土人情、生活习俗和历史文化,而且,影片尽可能地再现原作小说的恢宏气象,交织着多个人物的命运起伏和心理嬗变,完成了一幅关中的风情画和生存图景。但是,野心太大或者线索太多,必然导致主线不清(尚且不论以田小娥的命运为主线是否能担当得起影片的历史感),主题不明。

从编剧的一般规律来说,"一切戏剧的基础都是冲突。当你确定了剧中人物的需求,也就是找出他在剧本里想要追求什么,他的目标是什么,你就可以为这个需求设置阻碍,这样就产生了冲突"[1]。因此,观众在分析一部影片的情节结构和主题时,也是先从人物出发,分析人物的动机,以及人物为实现这个动机所遭遇的阻碍。

影片《白鹿原》中几个主要人物的动机看起来还是比较清晰的:白嘉轩和鹿三都是为了维护白鹿原的秩序和族规,鹿子霖的动机是追求个人利益和欲望;鹿兆鹏是为了实现对个人命运以及白鹿原现状的改变,黑娃和田小娥是为了在反抗秩序之后回归秩序过一种安稳的日子,白孝文则是在长久的压

[1] [美]Syd Field.实用电影编剧技巧[M].台北:远流出版社,1993:25.

抑之后想"自由率性"地为自己活一回。影片也为人物实现这些动机设置了一些阻碍：白嘉轩和鹿三的阻碍是外界的力量侵袭和子一代的反叛；鹿子霖的阻碍则是外界变幻莫测的政治局势；黑娃和田小娥的阻碍是以白嘉轩为代表的正统秩序；白孝文的阻碍是父亲的权威和已经内化的道德观念；鹿兆鹏的阻碍是革命道路的曲折。

在考察人物这些"动机"时，我们还可以思考这样一个反命题是否成立：假如主人公没有实现这个动机，他们的生活是否会有本质性的改变？如果没有，说明这个动机对于主人公来说意义不大。可以说，影片中几个主要人物的"动机"其实都无关生死，这也说明了影片为什么会显得"乏味"和"沉闷"。而且，"我们之所以总是向着'最好'或'最坏'延伸，是因为故事——若要成为艺术——并不是讲述人类体验的中间地带"[1]。影片既没有讲述一个"最好"的结局，也没有讲述一个"最坏"的结局，而是讲述了一个不好不坏，没什么变化，更没有结果的结局。应该说，这样的结局是相当令人郁闷和失望的。观众苦等了两个多小时，其实很想看到主人公最后是否实现了他们的"动机"。

初看起来，影片中的人物大都是主动性的人物，"主动主人公在为追求欲望而采取行动时，与他周围的人和世界发生直接冲突。被动主人公表面消极被动，但在内心追求欲望时，与其自身性格的方方面面发生冲突"[2]。但作进一步分析又会发现，这些所谓的"主动性人物"在与周围的人和世界发生直接冲突时，并不是一种主动的姿态，而是一种被动的防守，他们的"主动性"并不是为了改变世界，而是为了维护自己的世界不被外界的力量所改变。所以，除了鹿兆鹏之外，影片中的所有人物实际上都是被动性人物。

这导致影片《白鹿原》在人物塑造上存在一定的局限，其人物基本上没有主动的动机，影片也难以为他们设置有足够冲击力和爆发力的"阻碍"。本来，"冲突、挣扎、克服阻碍，这就是一切戏剧的基本成分。……编剧的责任就是创造足够的冲突，使得观众或读者发生兴趣，故事始终要不停地向前推进，

[1] ［美］罗伯特·麦基.故事——材质、结构、风格和银幕剧作的原理[M].北京：中国电影出版社，2001：242.

[2] ［美］罗伯特·麦基.故事——材质、结构、风格和银幕剧作的原理[M].北京：中国电影出版社，2001：59.

朝它的结局而去"[1]。可惜,影片《白鹿原》并不想成为一部适合观赏的商业片,而是希望打造一部具有强烈导演个性的艺术片。于是,影片中人物的动机大都指向性不强,这恐怕正是影片看起来像一幅风情画,而不像一出扣人心弦的"戏"的原因。

当然,我们并不是要求所有影片都从头到尾充满"冲突",而是指人物应该对自己的"欲望动机"比较明了,并为此而积极努力,这样,人物最后的成功或失败才会产生情感的力量。但在影片《白鹿原》中,白嘉轩、鹿三都处于守势,与外界的冲突并不明显,黑娃与田小娥的动机没有颠覆性的意义,白孝文的动机也是被动激发的,只有鹿兆鹏在为一个"宏伟的目标"而奋斗。这样,影片又产生了第二个问题,即观众认同感的匮乏。

好莱坞的编剧教练麦基认为,观众对于影片中的人物可以没有同情,但必须有移情,就是能将个体性的情绪投射在影片中人物的身上,随着他一起去体验悲喜交集,一起经历轮回沉浮,而不是以一种漠然或疏离的视角去注视着人物的命运起伏。为了制造这种"移情",一般的电影都会为人物设置一个能引起观众高度认同感的"动机",如追求爱情、报仇、寻找真相、拯救等。而且,这些动机必须有个体性的情绪融注其中,即是为了个体性的原因而去追求,而不是完全出于他人的命令或秩序的要求。例如,鹿兆鹏出于对包办婚姻的不满而逃婚,是能得到观众认同或移情的,但是,他随后缺乏铺垫地信仰共产党对观众来说就有些突兀。再如,黑娃和田小娥在郭举人家里偷情尚能得到观众的移情,因为他们都在反抗一种"秩序",但他们在白鹿原的命运就不是那么能引起观众的共鸣。因为,两人接下来的动机是"进祠堂",这令观众有些失望。尤其是白嘉轩和鹿三,他们在影片中的出发点都不是个体性的动机,而是一种外在"秩序"与"礼法"的要求,这对于观众来说也显得抽象。影片中最能引起观众移情作用的,可能是白孝文,他扮演一个被压抑的形象,后来挣脱这种束缚和压抑,以一种自我毁灭的方式去追求身体的快感和人生的欢愉,这多少是令人同情而叹息的。

"当我们认同一位主人公及其生活欲望时,我们事实上是在为我们自己的生活欲望喝彩。通过移情,即通过我们自己与一个虚构人物之间的替代关系,

[1] [美]Syd Field.实用电影编剧技巧[M].台北:远流出版社,1993:39.

我们考验并扩展了我们的人性。故事所赐予我们的正是这样一种机会:去体验我们自己的生活以外的生活,置身于无数的世界和时代,在我们生存状态的各个深度,去追求、去抗争。"[1]可惜,观众在影片《白鹿原》中很难找到这种认同关系,只能非常外在地看着白鹿原上的兴衰变迁,世事变幻。

小说《白鹿原》中的人物设置和影片也大致相同,但为何小说具有那种欲罢不能的吸引力? 这除了文字与影像的不同长短之外,恐怕也与小说和电影的阅读/观赏习惯不一样有关。具体而言,小说鼓励疏离的关注,个体性的沉思,并通过人物的心理描写将人物的动机展现得更为细腻和丰富,而电影作为瞬间消费的影像文化,需要的是不断的视听刺激,在规定时间里不间歇地让观众与人物同呼吸、共命运。

与原作相对照,电影《白鹿原》的情节主体已经不是白鹿原的兴衰变迁,而是田小娥的命运轨迹。虽然,从一部纷繁复杂的长篇小说中选择一个主要人物进行重点关注可能会削弱影片的厚重性和丰富性,但对于故事的讲述来说却是保证紧凑、流畅的重要前提。只是,影片中的田小娥实际上是暧昧不清的,她从追求情欲出发,到渴望进祠堂,到最后在情欲之海中沉沦,实在看不出她的内心历程,甚至看不出在此过程中她的心理纠葛。对于这样一个个性不分明,内心不清晰的人物来说,其动机也显得游移不定,其实现动机的"阻碍"也微弱到可以忽略不计。这样,田小娥很难对观众产生移情作用。

因此,造成影片《白鹿原》中人物无法对观众产生移情作用的一个重要原因,是创作者没有为人物在追求目标时设置足够大的压力,"人物真相只有当一个人在压力之下作出选择时才能得到揭示——压力越大,揭示越深,该选择越真实地表达了人物的本性"[2]。相反,影片在塑造人物时缺乏力度,显得非常表面化,"对照或反衬人物塑造的深层的人物性格揭示对主要人物而言是一条根本的原则。小角色也许需要也许不需要隐藏的层面,但是主要人物必须得到深刻的描写——他们的内心决不能和他们的表面一模一样"[3]。影片中,至

[1] [美]罗伯特·麦基.故事——材质、结构、风格和银幕剧作的原理[M].北京:中国电影出版社,2001:166.

[2] [美]罗伯特·麦基.故事——材质、结构、风格和银幕剧作的原理[M].北京:中国电影出版社,2001:118.

[3] [美]罗伯特·麦基.故事——材质、结构、风格和银幕剧作的原理[M].北京:中国电影出版社,2001:122.

少白嘉轩和鹿三的内心和他们的表面是一模一样的,其他几个主要人物也谈不上多有层次与深度(白孝文算是一个例外),没有展现人物本性的发展轨迹或变化,无论是变好还是变坏。

影片《白鹿原》虽然精心构建了一个具有视听冲击力的关中世界,为此不惜加入大量的华阴老腔、皮影、地方戏,以及农民劳作、按族规惩戒族人的场景,但这些具有"民俗风情"的内容不应只是漂浮于影片的故事表层,而是应该在这些场景中融注许多的人生体验并推动故事发展,这正是讲述一个"原型故事"所追求的境界,"原型故事能使观众发现一个此前不知道的世界,一个未曾触及的社会。但是,一旦进入了这个奇异的世界,我们又发现了我们自己。在这些人物及其冲突的深处,我们找到我们自己的人性"[1]。可是,影片《白鹿原》有多少能令观众"返身观照"的内容,有多少能与观众产生共鸣的情感?

三、文化分析

影片《白鹿原》虽然存在一些艺术上的缺憾,如主线不清晰,人物动机不强烈,节奏不紧凑,情节连贯性方面存在一些跳跃,但它却是一个出色的文化分析范本,是对"乡土中国"的寓言式书写。

1. "阿波罗文化"与"浮士德文化"。

费孝通曾经用"阿波罗文化"来描述中国传统文化,这种文化"认定宇宙的安排有一个完善的秩序,这个秩序超于人力的创造,人不过是去接受它,安于其位,维持它"[2]。也就是说,中国文化呈现为一种追求"稳定""和合"的"静态意向",几千年来一直一个平面上重复循环,而很难有超越和进展。影片《白鹿原》为我们观照中国传统文化提供了一个极佳的载体。

影片中的白嘉轩就是"阿波罗文化"的代言人,他希望白鹿原能保持千古不变的生存状态、人伦秩序和精神境界,为此,他以传统秩序的维护者自居,

[1] [美]罗伯特·麦基.故事——材质、结构、风格和银幕剧作的原理[M].北京:中国电影出版社,2001:5.
[2] 费孝通.乡土中国 生育制度[M].北京:北京大学出版社,1998:44.

常搬出"族规"和"祖训"来惩治"离轨者"。白嘉轩的这种"疾恶如仇"不仅是在行使族长的权力,更是在"杀一儆百"地告诫村民不要背离既定的规则和秩序。在这种背景下,即使皇上已经没了,但对于白嘉轩来说,"大总统"不过是"皇上"的另一种称呼而已,白鹿原并不会因此有天翻地覆的变化,村民的生存状态也不会"焕然一新"。凡此种种,都说明白嘉轩心中只有"静态的意向",他不希望"变化",当然更拒绝"革命",他以一种镇定来应对外界的各种变化,以"凛然正气"来面对各种外来势力的侵扰,都是想使祖训千古一贯地运转下去。

与之相对照,"现代的文化却是浮士德式的。他们把冲突看成存在的基础,生命是阻碍的克服;没有了阻碍,生命也就失去了意义。他们把前途看成无尽的创造过程,不断的变"[1]。可见,"浮士德文化"一直在追求,在突破,在渴求更新的东西,因而会导致整个社会结构和人伦秩序产生根本性的变化。影片中鹿兆鹏身上就具有这种"动态意向",他逃婚,他兴办国民学校,组织农会夺权,最后投奔共产党,都是在寻求突破与变化,希望将整个社会导向一种积极正面的进步。

本来,鹿兆鹏的这种"动态意向"和白鹿原的"静态意向"会产生更为激烈的碰撞与冲突,但影片对此表现得甚为微弱,游移不定。因为,鹿子霖对于鹿兆鹏的逃婚无能为力,族长白嘉轩也无从对鹿兆鹏加以惩罚;后来,鹿兆鹏兴办学校更是得到了乡亲们的捐助和父亲鹿子霖的帮助,两种意向甚至形向了一种共谋的关系;鹿兆鹏组织农会时,本来与白嘉轩为代表的传统秩序形成了正面冲突,但由于白嘉轩的"理智"和"大局观",这些冲突又被搁置和淡化了;尤其是鹿兆鹏怂恿黑娃去砸祠堂时,作为传统势力的白嘉轩竟然听之任之……最后,唯一能对鹿兆鹏产生杀伤力仍是大的时局的变化,而不是传统势力的反扑。影片《白鹿原》在结构情节冲突时的这种弱化和回避的倾向,不仅影响了鹿兆鹏这个人物形象的塑造,也影响了影片主题的表达。

2. "杀子的文化"与"弑父冲动"。

中国传统文化是一种"杀子的文化",这种文化肯定父辈的权威,扼杀子一代的独立性和自由度,并以一种"共名"的方式对子一代中的叛逆者加以秩

[1] 费孝通.乡土中国 生育制度[M].北京:北京大学出版社,1998:44.

序化的惩治和清除。在中国传统文化中,父辈代表了一种至高无上的权威,其权威性又是来自千古不变的"规矩""礼法"。在这种文化中,个体唯一的出路就是顺从外在的秩序,并等待时机成为父辈,然后又可以对子一代施加强制性的影响。白孝文就是这种"杀子文化"的牺牲品,他童年时一次无足轻重的恶作剧就被父亲施以严厉的家法,使他过早地遭受了"父辈"的戕害,从此处于"精神阳痿"的状态,不仅无法行房事,人格也处于一种发育不完全的状态,成为一个没有独立自我的人。

在白鹿原,白嘉轩无疑是"父辈"的代表性人物,他对于子一代有着致命的影响,他可以为白孝文安排亲事,可以阻止黑娃与田小娥进祠堂成亲,可以对通奸的男女施行"族规"。凡此种种,都是反独立,反自由的。

西方文化常常被称为是"弑父文化",即子一代可以反叛上一代的权威,可以以自己的意志去追求理想的生活。鹿兆鹏无疑具有这种"弑父冲动",他反抗父辈安排的婚姻,颠覆千百年来白鹿原既定的秩序,都是在向"父权"发起挑战。至于黑娃和田小娥,有反叛的冲动,但就像农民起义一样,起义的目的不是为了创造一个新世界,而是为了用一个同性质的王朝取代以前那个已经崩坏的王朝。黑娃和田小娥在反叛之后不过是想重新纳入白鹿原的秩序之中。

3."礼法文化"。

在白鹿原,一件事的对错不是看是否符合个体的感觉,或是否合乎人性的渴望,而是看是否合规矩和祖训。我们姑且把这种文化称之为"礼法文化"。这些"礼法"虽然有着历史和文化的积淀,合乎正统的道德要求,但其道德原则毕竟可能过于刚性或者刻板,甚至代表的是统治阶级的利益,没有经过个体内心价值尺度的衡量,仍然是一种约束性的外在尺度。

这就不难理解,黑娃和田小娥追求幸福看起来是符合人性的,但由于整个社会都认为这是"耻辱",尤其鹿三的激烈举动,使得黑娃和田小娥也认为他们的偷情是可耻的,不仅回到村里时编造了谎言,还在无法进祠堂得到祖宗认可的情况下自甘于命运,接受"祖训"的裁决。至于鹿兆鹏,他是白鹿原的一个异数,他无视"礼法",需要极大的勇气,也是真正能导致白鹿原发生内在深刻变化的动力。

在"礼法文化"中,个体的概念从来是不发达的,个性当然也是极难张扬

的。"中国文化既然将'个人'设计成一个'身',因此就很难使它成为一个具有完整形态的精神主体,而倾向于将它当作是一个必须受社群关系约束的'不道德的主体'。"[1]影片《白鹿原》中的白嘉轩信奉的礼义廉耻和族规,都是为了使个人更加"道德",至于这种"道德"对于个人的压制与伤害,可能正是打造一个合格个体的必经之路。

只是,白孝文"离经叛道"的选择,不仅是对白嘉轩的致命一击,同时也是对传统秩序中"道德"的诘问:"一个人道德与否,是应该由'自我'作出选择,以及能否坚守这个选择而决定的。如果不经由自己的选择,他就没有个人责任而言,因此,也就说不上'道德'或'不道德',而只能说是'非道德'。"[2]换句话说,白嘉轩看起来威严刚直,但未必是"道德"的,因为他的价值观念并不是来自"自我"的体认,而是对外在规范的死板恪守;同样,白孝文也并非"不道德",他可能只是反叛了不合理的秩序而已,对于个体身心来说反而是最大的道德。

在黑娃、田小娥和白孝文身上,我们也看到了"集体的禁锢与温暖"。白孝文生活在秩序之中时,没有男人的幸福感可言,却有安全感;当他离开那个秩序之后,他没有了束缚,但也没有了归属感和生活保障。在黑娃和田小娥身上,他们被放逐到偏僻的窑洞时,有一种离开了"集体"的悲戚,他们其实是渴望回归"集体"的。由此可见,"逃避自由"的倾向在影片中的几个人物身上仍然有一定程度的表现。白鹿原以族规为习惯法维持运作,几乎自成体系。对于白鹿原的人而言,这样的体系有着刚硬的束缚,但是,也提供强有力的保护,两者相辅相成,有机统一。

影片中的白鹿原确实有一种强大的生命力,这种生命力既来源于那片土地的麦浪滚滚,更来自这片土地自身的生存法则和人伦秩序,外来势力(如杨排长,甚至是日本飞机)都无法改变白鹿原本身的结构和惯性。这恐怕正是白鹿原令人爱恨交织的地方:它具有温暖的怀抱和滋养万物的慈悲,但其自身的强大惯性也足以形成一种强大的窒息力量,碾碎那些离轨者。影片中出现了大量有关土地、金黄色麦田极富冲击力的空镜头,可能正暗示了创作者这种

[1] [美].孙隆基.奴化的人——中国文化的深层结构[M].香港:香港集贤社,1985:21.
[2] [美].孙隆基.奴化的人——中国文化的深层结构[M].香港:香港集贤社,1985:190.

复杂的情感态度,用融注了感恩和痛心的情绪看待这片亘古的土地上演绎的悲欢离合、风云际会。

按理说,电影《白鹿原》站在巨人的肩膀上,已有得天独厚的优势,理应高屋建瓴,达到更高的艺术成就和商业号召力,但是,影片《白鹿原》却在多个方面显得力不从心,左右为难。本来,《白鹿原》可以打造成一部具有文艺气息的商业片,但影片偏偏进退失据。影片的宣传中有大量的情欲噱头,预告片中也有所谓的"激情镜头",加上小说原作中大量露骨的情欲描写,使得影片在发行时误导观众对影片的"情色部分"充满期待。其实,考虑到中国没有分级制的现实,影院版的《白鹿原》不可能会有大尺度的性爱镜头出现,但片方的宣传却选择以此为卖点,明显有"挂羊头卖狗肉"的招徕之嫌。

影片如果在发行时就侧重强调其厚重的历史文化感,不仅符合原作小说的定位,也符合影片目前的特点,但是,影片刻意地加上"只有共产党才能救中国"的口号,却又没有相应的情节支撑和逻辑论证,多少有点刻意。

影片《白鹿原》不仅在商业性与政治性的夹击中无所适从,还在商业片与艺术片之间摇摆不定,在影片与原作之间难以取舍。影片一方面想打造艺术片的风范,如多线交织,加入大量的皮影、华阴老腔的表演(这些部分游离于情节之外,更像是空洞的民俗标签),另一方面又以田小娥为主要人物,在她身上编织更具观赏性和动作性的情节,这就使影片在情节结构部分出现了断裂和混杂,显得不纯粹明朗。从公映版来看,影片结束于日本飞机炸掉白鹿原的戏台,鹿子霖在浓烟中消失不见,多少有些突兀,几个主要人物(白孝文和黑娃)的命运都没有交代,使影片构建的父一代与子一代的冲突不够完整,更使影片为白鹿原立传的野心没有实现。

世界边缘的自我放逐与理性回归
——从《小武》到《世界》

《世界》(2005)作为贾樟柯第一部在国内公映的影片，其意义于对贾樟柯和第六代导演来说都颇为重大。我们为第六代导演逐渐从"地下"浮出"地表"而欢呼时，也必须思索，他们获得体制内的身份和命名后，其艺术个性还能那么坚挺吗？他们的影片从盗版市场走进影院后，其私人化的喃喃自语能得到更多观众的认同与理解吗？

《世界》与贾樟柯此前的三部故事片《小武》(1998)、《站台》(2000)和《任逍遥》(2002)在影像风格、叙事手法、情节主题等方面都有相通性。非戏剧式的情节，长镜头的大量运用，用纪录片的方式还原生活和情感的原生态，对县城里边缘人物的生存状态的关注，是贾樟柯（甚至第六代导演）影片中一以贯之的特点。当然，《世界》中的人物从县城来到了都市（北京），生存环境的改变，使他们面临新的诱惑和困境。但贾樟柯一贯坚持的主题——表达物质时代的荒芜与沦丧，及边缘大众的惘然与痛楚仍隐约浮现。只是在某些似是不经意处，我们看到，"解禁"后的贾樟柯在商业化的运作中，为了适应院线放映的要求，虽然其电影语言的创新性还是那样锋芒毕露，但影片的内涵和主题却有了"中规中矩"的迹象。

一、爱之碎片的冷峻回望抑或家庭伦理的虚幻建构

《世界》讲述的是"漂泊一族"的心路历程和社会边缘小人物的亘古宿命。在那个将世界著名景观缩微陈列的公园里，在那个将人类物质文明无限浓缩的"世界"中，主人公们可能会有"一天一世界"的错觉，但在假景构筑的虚幻景象中，现实有时却更加狰狞地裸露出残酷、粗粝的真相。尤其对于在

"世界公园"里进行舞蹈表演的赵小桃来说,她时刻要在光鲜亮丽的后台直面生活的灰色庸常,在歌舞升平背后体认艰辛的生存。或许,"世界"犹如人类永恒的精神困境/迷宫,人困囿于物质文明的现代化快感中,任由爱、信任、真诚沉溺于不知所终的"他者世界"。

贾樟柯坦言影片书写的是"没有爱情的爱情故事"。影片中男性的爱情游戏更多地暴露为性、欲望、占有,那是游离在社会边缘的孤独个体证明自我存在的绝望攫取。只是,即使是物欲、情欲的双重满足,仍无法为男性获取在"另一世界"体面生存的身份。这就可以理解,无论是赵小桃对"处女情结"从坚守到沦陷,还是秋萍由沉沦浮华转向回归婚姻,爱情的犹守望终在无奈、寂寞的灰网间坍塌、颓败。影片中有关爱情、婚姻的想象与书写,更像是一份水中月、镜中花式的恍惚、漂浮的倚靠。毕竟,男人说过,"这年头谁也靠不住。"

在《小武》《站台》和《任逍遥》中,主人公无法拥有爱情,不是因为人心的浮躁,而是现实的困窘和未来的渺茫使爱情失去了坚实的依托。如果说这些影片展现了爱情在现实的挤压下艰于呼吸乃至窒息的无奈,《世界》开始探询爱情如何相守,甚至透视情感外衣之下的荒芜与冷漠,这可视为贾樟柯思考维度的一次深入。

崔明亮(《站台》)和斌斌(《任逍遥》)等人没有显赫的社会地位,没有固定的收入,也没有光明的前途,他们对爱情只有一种焦虑性的想象和虚空的渴望。《世界》中,赵小桃只求成太生对自己一辈子好,不要骗她。可见,在赵小桃的爱情构想中,世俗的考虑并不多,她的心灵游走在一个相对纯粹的爱情时空里。而老牛虽然身处城市,仍怀持传统的爱情价值观念,执着地等候秋萍"浪子回头"。只是,都市的纷繁复杂让成太生和秋萍经历着心灵的裂变和人性的嬗变,对于传统的情感取向一度进退失据。成太生在欲望化的都市里寻求情感的左右逢源和及时行乐的瞬间满足。秋萍则怀抱对平庸现实某种不切实际的超越冲动,一度迷失在纸醉金迷中,忘了自己要的是什么。这是贾樟柯对都市现实的一次深层质询。这也是《世界》比前三部影片在爱情的思考方面更深刻的地方,只是,其代价却是现实在某种程度上被单纯化,影片流于对都市苍白的道德批判。

在《世界》中,成太生和赵小桃双双煤气中毒后,成太生问:"咱们是不是死了。"赵小桃回答:"没有,咱们才刚刚开始。"这可以说是一段情感向现实秩

序的回归。老牛也用一种决绝的行为使秋萍回心转意,两人走进了婚姻的殿堂。——《世界》为我们提供的是一个"大团圆"式的结局。

贾樟柯此前的三部故事片有一种开放式的结局,爱情多是在黯然中落幕。这三部影片中,人物的命运让我们唏嘘不已;那些爱情,只留给主人公无限失落、许多伤痛。观众也从这些无望的爱情中体会到生活的冷酷与无奈。相比之下,《世界》里恋人们修成正果固然能给人某种抚慰,但影片对现实揭示的深度和对人生反思的深沉可能在某种程度上被削平,前三部故事片呈现的那种尖锐和纯粹也被淡化。

而且,这种"大团圆"的结局,只能说是导演的一个美好愿望或对生活的某种美化,它与影片情节有结构性的裂痕。例如,老牛用打火机点燃自己身上的衣服,以回应秋萍分手的决定时,老牛似乎用"真情"唤回了迷失在浮华中的秋萍。但是,秋萍究竟是被老牛所感动,还是被老牛的疯狂所胁迫才嫁给他?在两人的结婚仪式上,秋萍手持着《结婚证》,犹言这是一桩有"法律"保障的婚姻,但"法律"能保障情感吗?而赵小桃与成太生重归于好,更像是赵小桃对欲望化都市的无奈屈从与妥协。赵小桃无法保证成太生此后就能用情专一,她只能指望两人经历了一次死亡的考验后爱情也获得涅槃后的新生。

《世界》中的人物在经历了情感的迷失后,都回到道德秩序中来。秋萍和成太生至少在表面上因"爱情"而得到一次人格洗礼,并得以重塑人生。还有廖阿群,最后还是去法国与10年没有音讯的丈夫相聚,而不愿寻求伦理秩序之外的一晌贪欢。这不仅表明了影片的道德立场,也体现了对观众进行道德劝诫的努力。也许,影片不想让观众为情感在现实中湮没而空自叹息,而要让观众看到情感的正统归宿。这较之前几部故事片对个体生存体验和生命感受的坦陈与还原,其情绪冲击力有所减弱,其价值立场更为保守和中庸。难道,第六代导演"解禁"后向市场的纵情奔跑,注定要以艺术个性的失落为代价?

二、作为仿像、复制的世界抑或 身处破碎、酷烈的现实

《世界》里的世界公园,是几个主要人物工作的场景,像一个极具隐喻意

味的封闭空间。人物徜徉在这个高度人工化但又华丽得极不真实的空间时,往往会产生一种身在童话世界的梦幻感,这种梦幻感能让他们短暂地忘却那些真实的卑微处境和现实困窘。

成太生得意扬扬地向廖阿群吹嘘世界公园的埃菲尔铁塔时,会颓然委顿于她的回应:"可这儿没我丈夫住的唐人街。"因此,这个极具梦幻色彩的"世界",无异于是贾樟柯臆造的现代城市的象征符号或仿像。人身陷其中,为物质文明的丰盛和文化想象的虚幻所陶醉,但终究会在恍然如梦中不期然地坠入人间。

贾樟柯前三部影片力图以方言来构建本地化的生活圈,以疏离于以普通话为指征的主流意识形态。那三部电影中,主人公们身处一种破碎而真实的生存状态中,他们理想渺茫、爱情无着、生活无依,对于人生的追求和自我认同只能寄托在畸形的欲望中,在流行文化(录像、卡拉OK、蹦迪)中发泄多余精力。只是,这些流行文化在强化个体感受,彰显飞扬个性,激发蓬勃欲望的同时却并不能解决现实的生活困境,提供理想的人生出路。可以说,贾樟柯前三部影片都是在冷漠、沉静的外壳下,描述微茫的理想如何在酷烈现实挤压下四处冲撞和头破血流的事实。尤令人绝望的是,那三部影片中的主人公发现,无论"父亲"缺席还是举止猥琐,他们"弑父"的行为,对已有规则、规矩的恐惧、逃避、怨恨、诅咒、逾越,都只能受到最严厉的惩处——放逐。故那三部影片中的主人公最后都身陷牢狱或成为待业青年,游离于正常的社会秩序之外。

《世界》流露出一种力图为社会公义代言的姿态,飘溢着为底层人物的不幸鸣不平的道德义愤。对于二姑娘这样的"民工",影片投注了饱含同情的目光。二姑娘在都市里活得卑微而低贱,他为了多挣加班费而摔成重伤致死。影片在二姑娘临死前写下的那张"欠单"上作了过多的渲染,以达到一种煽情的效果,以展现"民工"生活的艰辛以及底层人物身上可贵的淳朴。还有安娜,她从俄罗斯来到中国,异国生存的艰辛使她成为自我憎恨的"小姐"。在夜总会的洗手间里,赵小桃与安娜不期而遇,两人抱头痛哭。这是为不幸命运而哭泣,也是为尊严和羞耻感的被践踏而悲叹。贾樟柯似乎迷恋并陶醉于这种人道的关怀立场,片头的一个镜头就意味深长,在模仿的埃菲尔铁塔和高层建筑的前景处,是一个拾荒者的身影。这正是影片对"世界"的发声:

华丽只是假象，艰辛的生存才是真相。当这个画面定格后，打出字幕"贾樟柯作品"。看来，贾樟柯把这种对底层人物的悲悯当成自己影片的固定商标和市场通行证。

在《小武》《站台》《任逍遥》中，贾樟柯要彰显的是一种个人化的艺术立场。在那些影片中，人物主要生活在小县城里。他们的生活单调乏味，但影片对他们的不幸很少流露出同情，更不表达价值判断，而是想在一种淡然的旁观和平等、尊重的关注中获得一种客观真实的观照，并呈现生活毛茸茸的质感。在《世界》中，贾樟柯终于按捺不住"代言"的冲动、拷问"世界"的抱负。只是，《世界》对底层人物的关切似乎流于浮泛，似乎在为彰显某种"社会良心"而作出标榜。当影片陶醉于概念化的同情中，使人物成为丧失复杂性和丰富性的意念性的符号时，直露的批判和同情，会使影片失去对生活挖掘的独特角度和独到深度。

第六代导演的影片一般很少涉及政治、意识形态，更多的是一种个人生存体验的阐述。他们所追求的，是个体表达的欲望和逃避宏大叙事的酣畅。当然，"过分关注边缘人物，过于沉溺于个人描述，过于执着于自我表达，再加上对常规电影叙事方法的放弃，使得观众难以与他们产生共鸣，更无法达到双方的沟通与交流"[1]。但有时，这种近乎孤高的自言自语正是第六代导演身份确证的重要手段。当第六代导演"浮出地表"，当他们为了生存而作着调整和适应的努力，当他们完成对市场价值的认同和对主流话语的回归，其影片的面貌和内质多少会有改变。这时，我们印象中的"第六代"可能已经改头换面。这是市场的幸运，还是艺术的悲哀？

[1] 王晓玉.中国电影史纲[M].上海：上海古籍出版社，2003：226.

在民间立场上营造的诗意世界
——谈影片《暖》的改编特色

　　影片《暖》（导演霍建起，2003）是一次成功的电影改编。它扬弃了原作小说的主题、意境、气氛，仅保留了大致的叙事框架和秋千的意象，大胆地对情节、人物、场景进行了艺术加工和再创造，站在民间的立场上营造了一个诗意的世界。因此，与其说"《暖》改编自《白狗秋千架》"，不如说"取材于《白狗秋千架》"更准确。

　　《白狗秋千架》的背景是莫言的文学故乡：高密东北乡，是一个北方的场景，在盛夏的季节显得燠热、单调，高粱地给人的感觉也不是热烈奔放，而是成了让人痛苦的蒸笼。再加上并不可爱的人物，小说的氛围沉闷压抑，令人沮丧。

　　电影则将场景移到了一个江南小村，那里群山环抱，山清水秀，静幽安宁，一种牧歌情调和田园诗情流淌其中。即使江南那特有的阴暗、潮湿，也在斑驳的墙壁，青灰的屋顶的点染下，显出一种古朴、典雅的神韵。那回忆中的秋天，更是有丰收的热闹繁忙，有一片金黄中飞扬的活力和希望。显然，影片要渲染一种远离尘嚣的静谧，让江南的诗情画意如清茶般滋润着观众的心灵。这不同于张艺谋改编《红高粱》的策略。张艺谋追求一种粗犷豪放的风格，来展现民间和民族强悍的生命力，并把人物置于反叛传统伦理规范的立场来张扬人性，进而撞击和震撼现代人的心灵。

　　在江南如诗如画的空间里，《暖》中的人物也像那山山水水一样具有灵动的色彩，具有诗般的韵味。他们的行为在一种古朴的伦理语境中展开，与这片祥和的山水如此的和谐。因此，影片将人物也诗化了，致力于展现人物身上的

诗性光辉。这从影片的三个主要改动中可以得到证明：一是"我"对故乡的情感，二是暖这个人物的塑造，三是哑巴这个人物的塑造。

在小说中，因为"故乡无亲人，我也就不再回来"，后来在父亲的劝说下，"终于下了决心，割断丝丝缕缕，回来了"。也就是说，"我"的回乡是勉强的，也是无目的的。面对故乡，"我"涌起的是一种优越感和厌恶情绪。对着那片高粱地，"我"为自己不用暑天在那里打叶子而庆幸；对于狗和河流，"我确凿地嗅到狗腥气和鱼腥气，甚至产生一脚踢它进水中抓鱼的恶劣想法"。这表明了"我"是以一种旁观的姿态和疏离的立场来审视这里的一切。故乡对"我"来说并不亲切，尤其是乡亲们用鄙夷的眼光盯着"我"的牛仔裤时，更让"我"惶恐不安。

影片则强调了"我"对故乡深切的眷恋，及对自己过错的深深忏悔。而且，"我"回家是为了帮当年有恩于自己的曹老师解决棘手的问题，即通过自己的能力让曹老师顺利地承包养鸭场。这里渗透着民间"知恩图报"的伦理观念。在旁白中，影片还强化了"我"对暖的内疚之情，说这么多年不回来，是因为"我怕见到她，我更怕见不到她"，这说明"我"内心的愧疚其实一直挥之不去。这样，"我"的归乡之行就更具有伦理意味，"我"对于暖的道德负罪感就更加强烈，这让影片一开始就流溢着一种感伤。这种感伤与诗情画意的环境结合起来，更具艺术感染力。

小说中的暖，显得尖酸刻薄。她对于自己的处境，深为不平乃至愤激。当"我"搭讪着说那条老狗真能活时，暖立刻反唇相讥，"噢，兴你们活就不兴我们活？吃米的要活，吃糠的也要活；高级的要活，低级的也要活"。这些话里，见不到宽厚，也无温暖可言。最后，暖在高粱地里向"我"提出了一个卑微的请求，让"我"成全她有一个会说话的孩子的心愿。这种请求展现了一种人性的扭曲，一种对生活的无望挣扎，让人同情，又让人觉得悲凉。

电影中的暖，只是跛了一只脚，而不是像小说中瞎了一只眼那般让人触目惊心。而且，她的性格是沉默坚忍，平静从容的。她到城里与一个售货员相亲时，对方虽然喜欢她，但暖看出他不愿与自己一起上街，于是主动放弃了。在

哑巴要把她交给"我"带走时,她坚决与哑巴并肩回家。她忠于家庭,对自己的责任和现状有着清晰的体认,与哑巴共患难而无怨无悔。可见,她的身上熔铸了中国传统妇女的美德与局限。她并没有因不幸而就此毁灭,而是凭借着自己的坚韧,拣拾起了坦然接受命运的信心;她富于自我牺牲精神,同时,她的性格中也有随遇而安和柔顺的一面。不管怎么说,影片从外表和人格两方面将暖诗意化了。

哑巴在小说里是让人厌恶的。他形容丑陋,性情粗野,对暖专制,对孩子粗暴。电影中的他也在某种程度上具有了诗意。他一直暗恋着暖,默默地关心暖,对孩子也是温和慈爱的(小说中暖有三个又聋又痴的男孩,电影里是一个活泼可爱的小女孩)。尤其最后,哑巴因当年私自撕了"我"的来信,受到良心上的谴责,他要"我"把暖和女儿带走。在这个不切实际的举动中,我们仍感受到了哑巴的胸襟和气度。

影片还用城乡两种伦理观念的对比来凸显民间的立场。在小说里,让暖痴痴等待的是一个解放军军官,他不具明显的"城市"象征意味。而电影里那个再也不会回来的省剧团的小武生,正是"城市人"的代表。他欺骗了暖的感情,只留下一个苍白的承诺让暖苦苦等候。还有"我",进了城后,"在我的内心深处,希望她真的不再来信。然后,我就真的轻松了,就再也不想听到关于她的消息了"。相比之下,暖自认为配不上"我"而不回信,不想拖累"我"。暖的父亲对"我""将来一定回来娶暖"的承诺,只是淡淡地说了一句,"别说傻话"。这就在对比中显出"城里人"的自私虚伪,民间伦理的朴素宽容。

三

影片《暖》通过诗化的景和诗化的人来彰显一种民间的温情和诗意,它置换了小说中的残酷,只留下了停留在心间的淡淡惆怅,并唤醒观众许多甜和涩的回忆。只是,对这种诗意的解构在影片中其实若隐若现。

首先,在一个几乎与世隔绝的小山村中铺陈的诗意,注定是虚幻的,它只有不与外界接触才能保持那份脆弱的静谧安宁。小武生在这里短暂的停留,就带走了暖的初恋。已经在城里工作的"我",也给暖无限的失落。这都表明

这个民间世界在与城市的交锋中是多么容易受伤害。从另一个角度来看,暖作为一个纯情少女,她追求小武生,是对纯洁美好的爱情的向往,但她只得到了伤害;她接受"我"的告白时,却从秋千上摔下来,将希望和梦想摔得粉碎。可见,暖的每次追求都以悲剧的结尾告终,倒是她当初最害怕的哑巴,却成了她的丈夫。这可以说是命运的捉弄,是生活冷酷一面的展示,也是生活中诗意不可得的冰冷诉说。

还有影片中秋千那个意象,它承载了主人公的梦想,使他们在想象中超越平凡生活,越出日常生活的藩篱。"我"也因秋千"成全了我的勇敢,掩盖了我的惊慌,夸大了我的力量",而第一次对暖说出了心里话。但也是在秋千上,"我"见到了暖与小武生在一起的情景。更重要的是,正是秋千,让暖摔瘸了腿,使她的命运从此发生逆转。

影片中,"我"在暖家里度过的一天一直是雨天,天空阴沉,淅淅沥沥的雨让人觉得无名的悒郁。而在回忆中,却经常天气晴朗,并有几个镜头特别渲染了山村的诗意,如那在夕阳的余晖中显得柔和庄重的村庄,还有"我"与暖走在金黄的田野中的温馨恬静。但影片中的人物可能都知道,现实中的雨天才是真实的,它像生活一样暗淡无光,承载不了太多的浪漫幻想。至于那已经逝去的温暖动人的情景,更像是经过回忆过滤后的一种幻觉。

整部影片,确实如歌如诗,那些赏心悦目的景象在淡淡的情节中几乎具有独立的意义,那氤氲朦胧的春雨、长巷、秋千、稻场构造了一个中国江南的纯净世界,那种民间立场上的伦理观念也多少成了一种民族性的标签。因此,影片站在民间的立场上将场景和人物诗意化,张扬了一种民族特色。为此,影片还加进了很多小说中没有的民俗意象,如村民把荡秋千作为一种娱乐方式的礼俗,村民饶有兴味地观看的地方戏(不是省剧团带来的京剧),还有结婚时放灯笼的风俗,并在新郎新娘共咬一个水果的镜头上停留了很久。这些,都在有意无意地构建一个民俗的世界,使影片更具民族风味。这可能也是它能在日本获得巨大成功的原因之一。[1]

[1] 《暖》获得第16届东京国际电影节主竞赛单元最佳影片奖,并获得第23届中国电影金鸡奖最佳故事片奖,但影片在国内的票房只有600万元。

影片中那典型的前现代情境,让观众在现代性的时空里有了一次想象性的还乡,让我们超越冰冷的现实,沉醉在农业文明特有的温情和诗情中。这是一次怀旧,一次在现代性情景下的怀旧。反过来说,它也是我们当下诗情和温情缺席的一个表征。这也不难理解,在中国这样一个对农业文明的记忆还比较清晰的国度里,这样的影片难以让人耳目一新,因而在市场上很难激起涟漪。这从霍建起风格相似的另一部影片《那山 那人 那狗》(1999)在日本受到持久的欢迎,而在国内却受到冷落也可以得到例证。

后　　记

网络上有一句流行的话：将来的你一定会感谢现在奋斗的你，这句的反命题自然是：将来的你一定会后悔现在懒散的你。在编辑这本文集时，我对这两句话有了更为真切和深刻的理解。

自从我2006年留在复旦大学工作以来，其实一直都有一种焦灼的职业危机感。这种危机感来自同行竞争的压力，来自不愿将全部精力投入某一个具体学术领域的焦躁，当然也来自个人职业发展的曲折与坎坷。

在这十几年的时间里，我其实一直都很迷茫，同时也患得患失，常常有一种振作的决心，但又会被一种下坠的冲动所裹挟。这种下坠的冲动，来自我个性中的懒散、懈怠、麻木，同时也来自我对学术生涯本身的厌倦、质疑、否定。在这种矛盾的状态中，我常常举目不知去路，茫然不知归途，像一个扛着锄头在荒原上挖井的人，无意中发现一块地方似乎比较湿润，或者草丛比较茂密，于是怀着巨大的憧憬开挖，希望在离地一尺的地方就有甘泉喷薄而出。可是，持续的挖掘只有纷飞的尘土、四处逃窜的小昆虫，完全看不到任何有水的迹象。于是，我陷入怀疑、动摇之中，终于放弃。我又逡巡在荒原上，继续寻找下一个适合挖井的点，然后又放弃，重新寻找……十几年后，我的身后留下了许多深深浅浅的坑，但从未见到一滴水。

回顾我的学术生涯，我先后研究了电影改编、类型电影、中外电影比较、大学影视教育、中小学影视课程、中学语文教学、影视与作文的关系……看起来兴趣广泛，多才多艺，但内行一看就知道，不会有任何出息。因为，任何一个学

者，只要涉足超过了三个领域，就很难成为某个领域的专家。像我这样东一锄头西一耙子，注定一无所长，一无所获。要说后悔，这是我最为后悔的地方，没有恒心和毅力，没有忍受清苦与枯燥，因而未能成为一名术业有专攻的学者，未能在人生的荒原执着于一个地方，持续地挖上10年、20年，最终拥有人生的甘霖。

唯一值得欣慰的地方，是我在这十几年的时间里，坚持做了一件事，就是写了许多电影评论。人生就是这样，有些电影，如果看完之后就丢一边，时间也就这样过去了，但逼着自己写下一些文字，生命之路上就留下了一些痕迹。这些痕迹很有可能成为生命的烙印或者人生的路标。正因为我在迷茫时没有完全放弃自己，我在荒原上漫无目的地游荡时，至少一直保持着挖掘的姿态。这样，我身后留下的那些或深或浅的坑，虽然成不了井，但或许可以用来种树。假以时日，未尝不会在荒原上出现一片小树林。

我又想起另一句话：人生没有白走的路，每一步都算数。我或许在人生之路上走得有些盲目和随意，走得有些缓慢和松弛，甚至走走停停，走三步退一步，但我没有完全驻足发呆，没有彻底躺下，而是一直在走，在各条岔路细细探寻，用脚步去丈量。这样，在时光流逝中，我其实离出发点也有了一定的距离。相较于起点，我领略了更多的景致，经历了更多风雨，并在风雨中历练得更为从容和淡定。

在编辑这本文集时，我大多数时候都是欣喜并感动的，甚至暗暗佩服自己，当时能写下这么多文字，能在一部影片、一类影片中发现这么多"洞见"。——原来，我的时光没有完全虚度，人生没有彻底荒废。

仔细审读、修订完全书之后，我突然觉得眼前变得澄明而高远。我在恍惚中意识到，我可能根本就不是一个挖井的人，我来荒原就是种树的！

<div style="text-align: right">2020年1月于复旦大学文科楼</div>

图书在版编目(CIP)数据

消费社会视野下的影像叙事/龚金平著. —上海:复旦大学出版社,2021.10
ISBN 978-7-309-15955-4

Ⅰ.①消… Ⅱ.①龚… Ⅲ.①电影学-研究 Ⅳ.①J90

中国版本图书馆 CIP 数据核字(2021)第 191681 号

消费社会视野下的影像叙事
龚金平　著
责任编辑/陈　军
助理编辑/杨　骐

复旦大学出版社有限公司出版发行
上海市国权路 579 号　邮编:200433
网址: fupnet@fudanpress.com　http://www.fudanpress.com
门市零售: 86-21-65102580　团体订购: 86-21-65104505
出版部电话: 86-21-65642845
常熟市华顺印刷有限公司

开本 787×960　1/16　印张 18.25　字数 289 千
2021 年 10 月第 1 版第 1 次印刷

ISBN 978-7-309-15955-4/J·465
定价: 78.00 元

如有印装质量问题,请向复旦大学出版社有限公司出版部调换。
版权所有　侵权必究